艺术概论

李昌菊 主编

陈立红 孙涤 王跖 副主编

中国城市出版社

图书在版编目（CIP）数据

艺术概论/李昌菊主编. — 北京：中国城市出版社，2019.12
ISBN 978-7-5074-3245-9

Ⅰ.①艺… Ⅱ.①李… Ⅲ.①艺术理论 Ⅳ.①J0

中国版本图书馆CIP数据核字（2019）第279840号

责任编辑：费海玲　汪箫仪
责任校对：赵听雨

艺术概论

李昌菊　主　编
陈立红　孙　涤　王　跖　副主编

*

中国城市出版社出版、发行（北京海淀三里河路9号）
各地新华书店、建筑书店经销
北京光大印艺文化发展有限公司制版
北京建筑工业印刷厂印刷

*

开本：787×1092毫米　1/16　印张：17¼　字数：333千字
2019年12月第一版　2019年12月第一次印刷
定价：75.00元
ISBN 978-7-5074-3245-9
　　（904222）

版权所有　翻印必究
如有印装质量问题，可寄本社退换
（邮政编码 100037）

《艺术概论》编委会

主　　编　李昌菊
副 主 编　陈立红　孙　涤　王　跖
编 委 会　谢　珂　许丽文　王筱淇　胡玉多　王雪垠
　　　　　傅梦妮　路　迅　马凤艳　严　箐　郑亚萌
　　　　　邢　路　张书静　陈　滔　袁庆桐　谢　敏
　　　　　王立如　许为秋　佘堂正　张尊高

目录

绪论 001

上编　艺术原理

第一章　007　艺术的本质与特征
第一节　艺术的本质　007
第二节　艺术的特征　016
第三节　艺术的分类和功能　024

第二章　028　艺术的起源与发展
第一节　艺术的起源　028
第二节　艺术的发展历程　035
第三节　艺术的发展规律　046

第三章　052　文化系统中的艺术
第一节　艺术与哲学　052
第二节　艺术与宗教　054
第三节　艺术与道德　058
第四节　艺术与科学　061

第四章　065　艺术创作
第一节　艺术创作的性质与特点　065
第二节　艺术创作的构成与思维形式　069
第三节　艺术创作的过程　077
第四节　艺术风格、流派与思潮　080

第五章	084	第一节	艺术作品的内容与形式	084
艺术作品		第二节	艺术作品的层次	089
		第三节	艺术作品的价值	093

第六章	097	第一节	艺术欣赏	097
艺术接受		第二节	艺术欣赏的心理过程	099
		第三节	艺术批评	102
		第四节	艺术批评方法	104
		第五节	艺术批评的特点	112

下编　艺术门类

第七章	116	第一节	设计艺术概述	116
设计艺术		第二节	产品设计艺术	120
		第三节	视觉传达设计艺术	123
		第四节	环境设计艺术	127

第八章	135	第一节	实用艺术概述	135
实用艺术		第二节	建筑艺术	142
		第三节	园林艺术	148
		第四节	工艺美术	154

第九章 造型艺术	159	第一节 造型艺术概述	159
		第二节 绘画艺术	164
		第三节 雕塑艺术	175
		第四节 书法艺术	183
		第五节 摄影艺术	188

第十章 表情艺术	191	第一节 表情艺术概述	191
		第二节 音乐艺术	195
		第三节 舞蹈艺术	201

第十一章 综合艺术	208	第一节 综合艺术概述	208
		第二节 戏剧艺术	211
		第三节 戏曲艺术	216
		第四节 电影艺术	223
		第五节 电视艺术	229
		第六节 动漫艺术	234
		第七节 新媒体艺术	237

第十二章 语言艺术	243	第一节 语言艺术概述	243
		第二节 诗歌	248
		第三节 散文	256
		第四节 小说	260

主要参考书目　　266

绪论

艺术是一个五彩纷呈的世界，是一条千姿百态的长廊，是一幅千变万化的历史画卷。它吸引了无数的爱好者，以及那些对艺术充满浓厚兴趣、希望探索艺术奥秘的人。艺术最根本的价值是其不可替代的重要性，它为我们的人生开拓了一个由审美经验建立和把握的有价值、有意义的世界。在艺术创造的世界里，我们的人生境界可以深入展开，我们的生命、情感和精神都能从中获得超越和提升。

探索艺术的奥秘，真切体验艺术历史的丰富性，使它成为我们生活在这个时代的人生意义和情感追求的重要支持和内涵，就是本书的主题。"艺术概论"就是为了帮助高等院校艺术或非艺术专业的学生更好地理解关于艺术的问题而开设的课程。

一、艺术学的基本概念

艺术学，是研究艺术现象、规律和本质的人文学科。也就是说，艺术学是对各门类艺术进行宏观、整体、综合和一般性研究的学问。它涉及艺术自身的方方面面，比如艺术的发生和发展、创作和欣赏

等，也涉及艺术与人类社会生活和精神文明各个领域的种种关系，比如艺术与科学、艺术与道德、艺术与宗教、艺术与教育等。

艺术是艺术学的本源，没有艺术就没有艺术学。那么，艺术到底是什么？艺术是用形象来反映现实，但比客观现实更具典型性的社会意识形态，是人类审美意识集中化和物态化的表现，是人类以感情和想象作为特性全面把握世界的最高、最自觉的一种特殊方式。艺术是对世界能动的审美反映，源于社会生活但又比实际的社会生活更高、更强烈、更集中、更典型、更理想，也更具有普遍性。艺术是创作者的主观行为，是创作者知觉、情感、理想、意念综合心理活动的有机产物。可见，艺术是主观与客观、表现与再现、个别与一般、具象与抽象、感性与理性、内容与形式的有机统一。作为一种社会意识形态，艺术主要满足人们多方面的审美需要，从而在社会生活尤其是人类精神领域内起到潜移默化的作用。

对"艺术"的认识可再从五个层次来加以理解。一是从认识论层面，艺术是自然在人头脑中的反映，是特殊的社会意识形态，属上层建筑范畴；二是从实践论层面，艺术是对自然的加工改造，是生产劳动，即"第二自然"；三是从精神层面，艺术是人类精神的延伸，可把它看作是文化的一个领域或文化价值的一种形态，也可以说是一种文化传承，与宗教、哲学、伦理并列；四是从艺术活动过程层面，艺术是创作者的自我表现、创造活动，或对现实的模仿和虚拟的创造活动；五是从艺术活动结果层面，艺术就是艺术品，强调的是艺术的客观存在。

艺术美学与艺术学关系极为密切，艺术美学是艺术与美学相融合的产物，它离不开艺术的哺育，但也缺不了美学的引领。艺术美学既是艺术学的分支，又是美学的分支，它研究的是一般美学原理在艺术领域中的应用。人类艺术活动在本质上是一种审美活动，因此从审美角度对艺术活动进行深入研究很有必要。虽然艺术美学是源于哲学的理论学科，是美学的一个分支，但又具有不同于一般美学的特征，它只有充分汲取各门艺术的精华、不断充实自己，才能超越其他艺术学科。艺术学以美学为依托，不仅始终贯穿着美学思想，包含着美学理论，而且在艺术美方面往往与美重合。艺术美学专门从美学的高度去研究艺术问题，它在艺术学的所有学科中处于最主要、最核心的层次，是联系艺术与美学、哲学的桥梁。所以，艺术学不仅直接运用美学理论，还借助于艺术美学的指导，以美为中介，加强与哲学的联系。由于艺术有许多门类，因此艺术美学还可细分为语言美学、

设计美学、建筑美学、园林美学、工艺美学、音乐美学、舞蹈美学、书法美学、绘画美学、雕塑美学、摄影美学、戏剧美学、戏曲美学、电影美学、电视美学等。

二、艺术学与"艺术概论"课程

艺术学也称艺术科学。艺术学由艺术理论、艺术史、艺术批评三部分组成。从学科角度来看,"艺术概论"这门课属于艺术哲学或艺术理论范畴,是艺术学的主要构成部分。它是以人类艺术现象为研究对象,主要阐明艺术的基本概念、范畴、本质、特征、源流、模式及原理,并以此为基础科学来揭示艺术普遍规律的学科。

艺术理论的主要任务和特征是对艺术领域中的所有艺术现象与观念进行反思,同时在反思的基础上发现它们的一般规律和原理,阐释发生的原因和动力,分析它们存在的根源和依据。艺术史学科的首要特征是历史发展的时间性,涉及对象的具体性、个别性。

两者相比较,艺术理论更注重探讨艺术对象的普遍性和一般性特征,当然这种普遍性和一般性离不开一定的时空。艺术理论与艺术史在处理艺术对象的方法上,都运用分析与判断、描述与阐释、归纳与推理等方法,但它们各有侧重。艺术史学科基本方法选用叙事,而艺术理论基本方法选用的是逻辑的论证和推理。与这两者比较,艺术批评是一门实践性学科,所以最主要的特征是价值判断,就是从历史和理论等角度,对艺术中的一切对象给予分析和评判。

艺术理论为艺术史研究与艺术批评的运用奠定了理论基础,但它自身的发展又依赖于艺术史、艺术批评的成果。艺术史为艺术理论、艺术批评提供历史经验,艺术批评又不断丰富艺术原理,为艺术史开辟新的历史进程。

三、"艺术概论"的课程性质与内容

艺术理论领域宽泛,涉及的问题很多,所研究的对象也纷繁复杂。"艺术概论"这门课只讲授艺术理论中最基本的问题,这正是这门课称之为"概论"的原因。什么是艺术理论中最基本的问题呢?可以从以下两个方面来入手:首先,它具有基础性与普遍性。比如什么是艺术,这是所有艺术理论都必须要回答的问题,以及艺术在社会中的地位和作用的认识,也是所有艺术理论都要涉及的基本问题;其次,基本问题还可以指不同时代、不同国家、不同民族所共同关注的艺术问题,尽管他们对某些艺术问题的看法有很大差异,但大家所共同关注的对象却是统一的。所以,"艺术概

论"课是艺术类高校和普通高校艺术类专业以及高等院校公共艺术课程体系中一门非常重要的基础课，是各具体艺术门类学科共同的理论基础，可以为学好各门艺术学科提供必要的基础理论知识和方法论。

"艺术概论"讲授的内容主要是中外艺术史上经典的艺术理论、观念和说法，同时涉及古今中外重要的艺术现象，包括艺术作品、活动和事件。这两者是相互关联的，主要表现在艺术理论以艺术现象和艺术实践为考察对象，并给出考察和思考的结果，其中就包含艺术实践的内容，而在艺术现象中也总是包含与其一致的艺术理论和观念。以此看来，没有纯粹的艺术现象，也没有纯粹的艺术理论，两者相辅相成，关系密切。

上编

艺术原理

第一章
艺术的本质与特征

第一节 艺术的本质

在人类社会发展的初期，处于蒙昧时期的人类通过自己的大胆假设，将艺术的起源诉诸于充满神奇色彩的神话传说，因此在中国出现了"夏禹的儿子启偷记天帝的音乐并将其带回人间"的传说，而在西方则是"文艺女神缪斯"的神话。随着文明的进步与时代的发展，人们看待艺术起源的问题更加客观和理性。尤其是工业革命以后，科学技术为我们开启了探索艺术起源的新途径。从此，更多优秀的学者投身于艺术起源的探索之中，他们从不同角度提出了各种关于艺术起源的学说。迄今为止，关于艺术起源的观念已经不下十几种，其中最有影响力的学说主要有六种：模仿论、游戏论、情感论、理念论、无意识论、形式论。这些学说从不同的角度揭示了人类艺术发生的某些条件和根据，对认知艺术有着重要的价值。

一、六种代表性观点

（一）模仿论：艺术是对现实的"模仿"或"再现"

在西方艺术史上，模仿论被提出的时间最早，占据中心地位的时间最长，对艺术实践的影响也最大。古希腊的赫拉克利特、德谟克利特、苏格拉底、柏拉图等都是模仿论的最早倡导者。德谟克利特认为人由于模仿鸟类而学会了唱歌；而亚里士多德（图1-1）则是艺术模仿论的真正完善者和理论代表；柏拉图和亚里士多德虽然都主张艺术是对现实的模仿，但在对艺术根源的观点上两者存在着根本的分歧。亚里士多德虽

然是柏拉图的学生，但他抛弃了柏拉图的永恒不变的"理念"（精神世界），认为模仿的艺术可以比现实更真实，他所说的真实是事件或者情节发展逻辑上的真实。他把模仿提高到共同本质的地位，即一切艺术都是模仿，但这种模仿与照相机式的模仿不同，而是创造性的模仿，是"按照事物应该有的样子去描写"，不是"按照实际的样子来描写"。"形象须优于现实"，只有这样，才能揭示出事物的必然性和规律性。艺术模仿论在欧洲产生了深远的影响，从中世纪到文艺复兴，直到17、18世纪，一直都被欧洲许多美学家、艺术家所拥护。模仿论将艺术本质视为对现实的模仿，强调了艺术与现实之间的有机联系，表现了朴素的唯物主义历史观，有值得肯定的一面，但是它却忽略了艺术自身的内涵和形式的特性，忽略了艺术超越现实的特质。黑格尔在《美学》中曾对当时流行的一些艺术观念进行批判，而他首先批判的就是模仿论。他说："如果艺术的形式方面的目的只在单纯地模仿，它实际所给人的就不是真实生活情况而是生活的冒充"，黑格尔把模仿自然叫作"巧戏法"，有些画像"逼真得讨人嫌"，"靠单纯的模仿，艺术总不能和自然竞争，它和自然竞争，那就像一只小虫爬着去追大象。"①

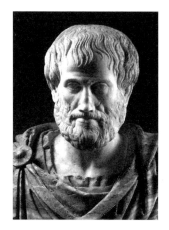

图 1-1　亚里士多德像（公元前 384—前 322 年）
图片来源：库伯《亚里士多德：哲学家 教育家 科学家》

与模仿论相类似的观点，是俄国19世纪的革命民主主义者车尔尼雪夫斯基提出的"再现论"。他从"美是生活"的论断出发，认为艺术是对生活的"再现"，是对客观现实的"再现"。他所理解的现实生活不但包括客观存在的自然界，还包括人们的社会生活，具有深刻的社会内容。他说："任何事物，我们在那里面看得见依照我们的理解应当如此的生活，那就是美的；任何东西，凡是显示出生活或使我们想起生活的，那就是美的。"② 这段话肯定了美离不开人的理想，肯定了现实生活是美的源泉。

① 黑格尔：《美学》（第1卷），人民文学出版社，1981，第53-54页。
② 北京大学哲学系美学教研室编《西方美学家论美和美感》，商务印书馆，1980，第242页。

（二）游戏论：艺术是自由的游戏

游戏论最早由德国古典哲学家康德提出，之后由席勒加以系统化，而斯宾塞和桑塔耶纳则进一步发展了这一学说。在康德看来，艺术本质上是"自由的""游戏的""是对自身的愉快的，能够合目的的成功"，它不带任何功利目的。席勒（图1-2）受康德影响，在《美育书简》中谈到，艺术是自由的女儿，艺术的本质就是游戏，"在人的一切状态中，正是游戏而且只有游戏才使人成为完全的人"，就是说，只有当人是完全意义上的人，他才游戏；只有当人游戏时，他才完全是人。① 英国哲学家斯宾塞也认为艺术与一切审美活动本质上都是一种游戏，"我们称之为游戏的那些活动，是由于这样一种特征而和审美活动联系起来，那就是，它们都不以任何直接的方式，来推动有利于生命的过程。"谷鲁斯则论证了艺术作为游戏的一种形式，它的特征只限于两种高级的感觉器官，通过游戏，人们给自己和他人带来了没有利害感的快乐。对于游戏与工作的关系，美国美学家乔治·桑塔耶纳在其论著《美感》中作了非常有趣的对比：凡是对生活必需或有用的行为就是工作；凡是无用的活动就是游戏，它属于生理冲动。这样，工作等于奴役，游戏等于自由，那么工作是无可奈何不得不做的事情，而游戏则是可以自由自在发挥，并为自己而做的事情。"人类对环境的逐渐适应，绝不会使这种游戏废弃，反而有助于废除工作而使游戏普及。"② 游戏论在19世纪和20世纪有一定影响，持此观点的学者还有康拉德、朗格和中国著名美学家朱光潜等人。游戏论试图从生物学、心理学与生理学的角度来揭示艺术的本质，将艺术活动仅仅归结为"本能冲动"，而忽略了更为重要的社会原因，无法解释所谓的"本能冲动"来自于何方，因此也就难以从根本上揭示出艺术的本质。此外，这一学说因过分强调艺术与劳动、功利的对立，所以也存在一定的片面性。

图1-2　席勒（1759—1805年）
图片来源：席勒《威廉·退尔》

① 席勒：《美育书简》（第26封信），徐恒醇译，中国文联出版公司，1984，第90页。
② 乔治·桑塔耶纳：《美感》，缪灵珠译，中国社会科学出版社，1982，第17页。

(三)情感论：艺术是情感的表现

古今中外，许多学者、美学家和艺术家都持这种观点。我国古代论著《淮南子》指出："情系于中，形行于外"，《毛诗序》则说得更为直接："诗者，志之所之也。在心为志，发言为诗，情动于中而形于言。"刘勰的《文心雕龙》对艺术是情感的表现也作了深刻的论述。魏晋之后，更多学者、诗人、艺术家对此有精辟的论述，如孟浩然、杜甫、欧阳修、苏轼、黄庭坚、汤显祖、王夫之、王国维、郭沫若、老舍等。

在西方，当浪漫主义艺术思潮盛行欧洲大陆之后，情感论曾一度成为主流思潮，代表人物有列夫·托尔斯泰、克罗齐、乔治·科林伍德、苏珊·朗格等。伟大的俄国作家列夫·托尔斯泰晚年时期写了一部美学著作《艺术论》，对当时流行的各种关于美和艺术的定义进行了批判，并提出了自己对艺术共同本质的看法。他认为艺术反映人的本性，"艺术是人与人相互之间互相交际的手段之一"。语言与艺术都是交际手段，但两者的不同在于："人们用语言互相传达自己的思想，而人们用艺术互相传达自己的感情。"他举了一个例子，如有位男孩在森林里遇见了狼，然后他把当时的情景和他的心情再度体验一遍，并叙述给别人听，别人在倾听时也接受了这种心情与情感，这便是艺术。一个人在现实或想象中体验到痛苦或快乐，他把这些情感表现在画布或大理石上，而他人也为这些情感所感染，这就是艺术活动。至于所传达的感情可以有强有弱，可以多种多样。最后，列夫·托尔斯泰给艺术下了定义："作者所体验过的感情感染了观众和听众，这就是艺术。"（列夫·托尔斯泰，《艺术论》）确实，这样的定义很符合艺术的实际，离开了感情很难谈得上什么艺术，任何艺术作品都要表现一定的情感。但是，感情只是艺术的一个具体特点，艺术还有其他特点，比如想象特点、虚拟特点、符号特点，所以我们要从美学和哲学高度来对各种具体特征进行抽象，再上升到一般规律来考虑。另外，艺术的内容也不仅仅是情感所能概括的，还有广阔的现实生活和劳动实践，以及理性内容等。因此，用传达情感给艺术下定义，未免带有经验性和以偏概全的不足。

把语言与情感对立起来的思想，在美国符号主义美学家苏珊·朗格那里有了新的发展。她提出人类有两套基本的符号系统：一类是推理性的语言符号，它对应于人类的理性生活和逻辑思考，可以将这些内容表现出来；而人类的另一种非逻辑的感性生活，即"情感生活"，则需要有另一类不同于语言的特殊符号形式，即艺术符号形式来表现。"凡是用语言难以完成的那些任务——呈现感情和情绪活动的本质和结构的任务——都可以用艺术品来完成。艺术品本质上就是一种表现情感的形式，它们所表现的正是人类情感的本质。"[①] 苏珊·朗格和托尔斯泰的不同在于，她将情感的表现纳入了她的符号主义哲学体系中，形成了西方当代的符号主义美学流派。

① 苏珊·朗格：《艺术问题》，滕守尧等译，中国社会科学出版社，1983，第7页。

(四)理念论：艺术是理念的感性显现

古希腊哲学家柏拉图是较早对艺术本质进行哲学探讨的学者。他认为，现实是艺术的直接根源，而"理念"是艺术的最终根源；只有"理念"才是最高的真实，所有的现实世界都是模仿"理念"的，而艺术又是模仿现实事物的，是"理念"的摹本、影子的影子。美本身就是"美的理念"，他强调在超感性的理念世界里寻找美，艺术家的任务就是要超越自然摹本，并通过改善自然来实现作品的理想美。

理念论的真正完善者是德国古典哲学家黑格尔。他认为，在自然界和人类社会出现之前就有一种绝对理念的运动，人类的精神活动包括哲学、道德、艺术，这种精神运动又回复到绝对理念中去。他认为美是理念的感性显现，而艺术是理念的感性形象。理念就是绝对精神，是最高的真实，黑格尔把它叫作"神""普遍的力量"或"意蕴"等，也就是艺术的内容。黑格尔对于艺术与美的定义，有合理的因素，既肯定了艺术要有感情显现，又肯定了艺术需要理性内容，两者必须无间地契合在一起。这个定义充满了艺术辩证法精神，但是黑格尔把理念看作先于自然和人类社会的绝对精神，没有从劳动实践和社会历史观点对理念做出正确的解释。

(五)无意识论：艺术是"无意识"的表现

无意识论是20世纪较有影响的一种关于艺术本质的见解，代表人物是弗洛伊德（图1-3）和瑞士精神病理学家荣格（图1-4）。他们都承认艺术是一种表现，但不是情感的表现，而是人的本能欲望，即"无意识"的表现。西蒙·弗洛伊德是奥地利精神分析心理学家、精神分析学派的创始人，他的精神学说以泛性论观为基础，认为人类行为的原动力是性欲，性本能决定人的意识和一切社会活动。"无意识"是一种由本能欲望所控制的潜在冲动，是意识的对立物，而这种本能欲望就是性的欲望。"无意识"突然爆发，就会患上精神病，而艺术就是一种使"无意识"得到抑制、转移、宣泄和升华的有效方式。弗洛伊德认为，艺术家都是被性本能需要所驱使的人，而被压抑的性本能欲望正是艺术创作的驱动力，这样，"无意识"的表现就被看作是艺术的本质。瑞士精神病理学家、哲学家荣格发展了弗洛伊德的思想，他不赞同弗洛伊德将性欲视为唯一的心理动机，而将个人"无意识"改为"原型——集体无意识"，并指出"原型——集体无意识"并不是由个人所获得，而是由遗传保存下来的一种普遍精神，是人类原始心理历史积淀的结果，艺术的本质就是"原型——集体无意识"。无意识论关于艺术本质的观点，将艺术心理学研究带入了新的领域，在西方美学界和艺术界产生了深远的影响，对西方现代艺术中的超现实主义艺术创作的影响更为重大。但是，从根本上说，无意识论是一种非理性主义和反理性主义的学说，仅以动物本能的"无意识"表现不能说明艺术的本质问题，艺术本身恰恰是人类对动物性本能和历史传统的不断超越。

图 1-3　弗洛伊德（1856—1939年）　　　　图 1-4　荣格（1875—1961年）
图片来源：西格蒙德·弗洛伊德著，吴　　　　图片来源：卡尔·古斯塔夫·荣格著，
尚译，《梦的解析》　　　　　　　　　　　　石磊编译，《荣格论人生信仰》

（六）形式论：艺术是"有意味"的形式

形式论首开视觉艺术领域中形式主义的先河，由英国美学家克莱夫·贝尔提出，对20世纪现代主义艺术的实践和理论产生了重大影响。贝尔的代表作《艺术》是现代美学与艺术理论的经典著作，因为此书简要明了故获得广泛读者，并引起了巨大反响，"有意味的形式"就是在这本书中首次提出的。这个概念提出后，几乎成为西方现代美学和艺术理论界的一句流行语。

贝尔在书中第一章"什么是艺术"里提出了"审美假说"，他认为在所有的艺术作品中一定有某种"共同而又是独特的性质"，这个性质就是艺术的本质。没有它，艺术品就不能作为艺术品存在；有它，至少不会一点价值都没有。那么，到底什么才是米兰教堂、卡尔特修道院、中国地毯和塞尚作品中所共有的东西呢？看来，可作解释的回答只有一个，那就是"有意味的形式"。"在各个不同的作品中，线条、色彩以某种特殊方式组成某种形式或形式间的关系，激起我们的审美情感。这种线、色的关系和组合，这些审美的感人的形式，我称之为'有意味的形式'。'有意味的形式'就是一切视觉艺术的共同性质。"[①] 就视觉艺术而言，"形式"指由线条和色彩以某种特定方式排列而组合起来的纯粹的关系，"意味"是指这种纯粹形式背后表现或隐藏着的艺术家的独特情感。艺术就是艺术家所创造的，并能激发受众审美情感的纯形式，即"有意味的形式"。贝尔提出，"形式"与"意味"两者紧相连、共存亡，是衡量一切艺术作品的"通用标准"，是所有艺术作品的共同本质。但是，这种形式的潜在源泉在哪里？为什么当艺术作品脱离了描述性的具体情节后还能激发我们的审美情感？贝

① 克莱夫·贝尔：《艺术》，中国文联出版公司，1984，第4页。

尔无法解释清楚。形式论突出了艺术的审美本质方面,却割断了与一切现实的联系,脱离了人类社会历史,容易陷入形式主义和神秘主义的境地。

以上我们对六种美学史上发生重大影响的艺术本质论进行了概述,这些理论的提出者从不同的角度对艺术的本质进行了有益的探讨,但又各有不同缺陷。特别是西方现代艺术出现后,艺术与非艺术的界限更难以划分。许多现代艺术实践在以上的评述中都没有提及,要解决艺术的本质问题还应把现代艺术考虑在内。艺术实践在不断发展,关于艺术的本质问题也应当是一个动态的不断建构的过程。

二、艺术生产论:艺术是物态化的审美创造

人类的社会实践活动可划分为物质生活和精神生活两大类。为了满足这两种生活所进行的生产活动,就是物质生产与精神生产。物质生产的目的是为了满足人们的物质需要,它的成果构成了人类的物质文明。精神生产的目的是为了满足人们的精神需要,它的成果构成了人类的精神文明。马克思明确提出了"艺术生产"的概念,将"艺术"与"生产"联系起来,从生产实践活动出发来思考艺术的本质问题,把艺术看作是一种特殊的精神生产,是为了满足人们的审美需要而生产的,它的成果构成了人类光辉灿烂的文化艺术宝库。艺术生产论为揭示艺术的起源和发展,揭示艺术的性质和特点,揭示艺术创作、作品、鉴赏这个完整系统的奥秘提供了科学的理论基础。

(一)艺术是人类生产的创造物

艺术是人类生产的创造物,是人类为了追求自由生命活动而衍生的产物。从艺术的起源来看,艺术是从技艺中分化出来的,技艺是人的能力体现,而艺术产品正是人的创造产物。自然界中的朝阳、彩虹、山花、流水虽然都是人们的审美对象,但它们都不是人类创造出来的,是自然生成物。艺术是人类为了满足精神需要而创造出的一种特殊精神产品,它总是要依附某种物质性的东西,如声音、线条、色彩、人体等媒介来表现精神的内涵或意蕴,最终给人以美的享受,使人在精神上得到满足、净化和启示。黑格尔在谈到音乐之美时说过:这种美在表面上像是感性的,所以人们往往把这种由乐曲产生的满足感称作一种单纯的感官享受,但是艺术正是要在感性音速中活动,把精神引导到一个领域,其中像在自然界一样,基调是徜徉自得的幸福感。[①] 德国美学家海德格尔(图1-5)曾以这样的例子来说明上述问题:"鞋匠所做的鞋子,无论用什么材料完成,只是一种用于裹脚的器物。农民穿着它到田间劳作,穿破了就把它扔掉,它与人的精神生活没有发生关系。梵高以一双破旧的农鞋作为绘画对象创

① 黑格尔:《美学》(第3卷上册),商务印书馆,1981,第390页。

作了一幅画。画中的农鞋（图1-6）是不能穿的，但它却具有深刻的精神内涵。"海德格尔继续进行深入剖析："从鞋具磨损的内部那黑洞洞的敞口中，凝聚着劳动步履的艰辛。这硬邦邦、沉甸甸的破旧农鞋里，聚积着那寒风料峭中迈动在一望无际的永远单调的田垄上的步履的坚韧和滞缓。在这鞋具里，回响着大地的召唤，显示着大地对成熟的谷物的宁静的馈赠，表征着大地在冬闲的荒芜田野里朦胧的冬眠。这器具浸透着对面包的稳靠性的无怨无艾的焦虑，以及那战胜了贫困的无言的喜悦，隐含着分娩阵痛时的哆嗦，死亡逼近时的战栗。"[①]可见，艺术作品是精神载体，只有虚拟性，没有实用性，就像画中的水果不能吃，设计图中的房屋不能住一样。我们只能通过艺术作品，使艺术家与艺术接受者获得心灵的交流和沟通。

图1-5　海德格尔（1889—1976年）
图片来源：海德格尔著，孙周兴等译，
《哲人咖啡厅——海德格尔存在哲学》

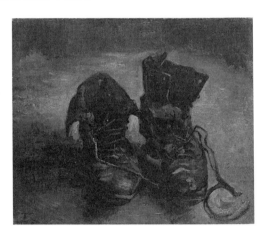

图1-6　梵高《农鞋》（1886年）
图片来源：李昌菊，《中外美术史》

（二）艺术是人类实践的审美创造

艺术离不开审美，艺术与审美密不可分。审美是艺术的真髓，是艺术创造的最显著标志。艺术的审美创造是人类独有的一种创造能力。人类在改造自然界和自身的创造性活动中，将自己的愿望、理想、情感和趣味等凝结于所创造的世界中，使之具有审美的属性、品格和价值。当艺术创造活动逐渐从劳动实践活动中分离出来后，它便成为人类社会实践中审美创造能力的集中体现。

艺术创造活动之所以不同于一般的人类实践活动，最根本的原因就是它具有审美特质。前苏联美学家布罗夫说："绝对的审美对象和艺术的特殊对象是一个东西。这就是说艺术和审美具有同样的客观基础，即具有同样的内容和特征。因此，不仅艺术的形式，而且艺术的全部实质，都应该肯定是审美的。"[②]就是说，艺术既有主观因素，

① 海德格尔：《海德格尔选集》（上册），上海三联书店，1996，第254页。
② 布罗夫：《艺术的审美实质》，上海译文出版社，1985，第218-219页。

又有客观因素，是心与物、主观与客观的有机结合。这两者通过艺术家的创造活动互相渗透和融合，并通过物态化而形成具有鲜明艺术形象的作品。艺术创造是艺术家一种有目的的主观行为，是艺术家知识、学养、情感、品格和理想意念等的有机产物，是其社会人文价值、审美取向的生命表述。因此，艺术是主观与客观、再现与表现、个别与一般、具象与抽象、感性与理性、内容与形式的综合统一。

艺术创造是为了满足人类审美创造的需要，是无功利的生产活动，因而它具有最大的自由和最充分的表现空间，可以最大限度地发挥艺术家的创造和想象力，也能最集中、最突出地表现人类的审美意识。人类的审美需要不断变化发展，所以，随着科技的进步和时代的发展，人们对艺术家的艺术创造也会不断地提出更新、更高的要求。

（三）艺术是人类物态化的审美创造

艺术作品和艺术形象是通过物质材料创造出来的，只有当艺术成为物态化的形式时，人们才得以感受、体验和感悟。物态化指的是一种精神实质与物质形式的特殊结合。艺术作品既不同于仅供人们使用的物质产品，也不同于纯精神产品。它的实质是精神性的，而形式却是物质性的。

一般情况下，艺术创造过程要经历艺术体验、艺术构思和艺术传达三个环节。艺术体验是艺术创造的基础；艺术构思是艺术家在孕育艺术形象时所进行的创造性思维活动；艺术传达是将艺术构思转化为人们所能感知的艺术形象的活动，三者相互依存，密不可分。艺术的物态化就是用一定的物质材料和表现手段，把存在于艺术家头脑中的艺术构思或意象现实化。清代文学家、书画家郑板桥曾总结自己画竹的体会："江馆清秋，晨起看竹，烟光日影露气，皆浮动于疏枝密叶之间。胸中勃勃遂有画意。其实胸中之竹，并不是眼中之竹也。因而磨墨展纸，落笔倏作变相，手中之竹又不是胸中之竹也。总之，意在笔先者，定则也；趣在法外者，化机也。独画云乎哉！"[1] 郑板桥在这里提到的"眼中之竹""胸中之竹""手中之竹"生动地展现了艺术创造的体验、构思、传达三个环节，艺术创造只有经过"眼中之竹"，转化为"胸中之竹"，再借助于笔墨"倏作变相"，才能完成"手中之竹"即"画中之竹"。这里的"倏作变相"就是指艺术家运用艺术的表现手段，借助具体的物质材料和工具，将艺术构思或意象传至艺术作品中。

艺术作品的美必须由内容美与形式美构成，两者不可分离，单纯的形式美不能构成艺术作品之美。艺术形式美在长期的审美创造活动中形成了自身的规律和原则，如整齐与参差、对称与均衡、节奏与韵律、过渡与照应、调和与对比、多样与统一等，这些形式美法则与人类深层的心理结构之间存在着微妙的对应关系。

[1] 郑板桥：《题画竹》，载葛路《中国画论史》，北京大学出版社，2009，第204页。

每一种艺术门类都运用构成物质形式的独特材料，包括绘画的纸张、画布、颜料等，摄影的器材、胶片、设备等，音乐的音响、舞蹈的人体等，它们具有不同的特性因而构成了各个艺术门类不同的特征。科技的发展变化使更多新的物质材料不断被发现和利用，它们强化了艺术的审美表现力，为艺术的物态化审美创造提供了更为广阔的空间。

第二节　艺术的特征

艺术的特征，主要指艺术区别于其他精神产品的、固有的、显著的标志。艺术本质与艺术特征关系密切，艺术本质是艺术特征的内在品格和深刻内涵，而艺术特征则是艺术本质的外在表现。艺术主要具有形象性、主体性、审美性等基本特征。

一、形象性

形象性是指艺术作品具体、鲜明、可感的程度，这是艺术区别于其他意识形态的重要因素之一。形象是艺术反映现实生活的特殊手段，而艺术生命在于形象的显现。哲学、社会科学以抽象、概念的形式来反映客观世界，而艺术则是以具体、生动感人的艺术形象来反映社会生活和表现艺术家的思想感情。普列汉诺夫曾说过，艺术"既表现人们的感情，也表现人们的思想，但是并非抽象的表现，而是用生动的形象来表现。这就是艺术的主要特点。"[1]

形象的原意是指人或事物的形体外貌，具有视觉可感性。艺术作品中的形象就是艺术形象，它与日常生活中的形象既有关联又有所不同。日常生活中的形象具体而实在，都是我们眼中可视的对象；而艺术形象虽然来源于日常生活中的形象，但却高于生活形象。它是艺术家根据现实生活，经过综合选择、概括提炼和加工改造过的，饱含着艺术家思想感情的艺术化的形象。艺术作品中的艺术形象具体可感、鲜明生动而又富于美学意义，既是有限的、具体的、感性的，又是无限的、自由的、深广的。

（一）艺术形象是客观与主观的统一

艺术形象在具体可感的同时，也体现着一定的思想感情，是客观因素与主观因素

[1] 普列汉诺夫：《没有地址的信》，人民文学出版社，1962，第4页。

的有机统一。鲁迅曾说，画家所画的，雕塑家所创作的，"表面上是一张画，一个雕像，其实是他的思想和人格的表现。"[①] 意大利文艺复兴时期达·芬奇的《蒙娜丽莎》（图1-7）是世界艺术史上伟大的作品，画中的少妇，据说是佛罗伦萨一个皮货商的妻子，当时她刚刚丧子，心情不好。达·芬奇为她作画时，特意邀请乐师在旁边弹奏优美的乐曲，使这位少妇保持愉快的心情，以便能从容捕捉表现在她脸部的内在感情。画中的蒙娜丽莎因带着含而不露、深不可测的笑容，因而被人们称作"神秘的微笑"。据说达·芬奇花费了整整四年的时间，才完成这幅作品。为了塑造完美的艺术形象，画家从生理学和解剖学的角度深刻分析研究人物的面部结构及明暗变化，最后才创造出这个永恒的人物形象。在蒙娜丽莎身上无疑寄托着画家的审美理想，同时也表现出文艺复兴时期摆脱了中世纪的宗教束缚的人文主义思想，对人生和现实的赞美。

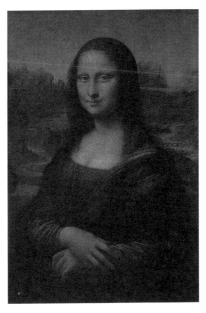

图 1-7 达·芬奇《蒙娜丽莎》（1503—1506 年）
图片来源：李昌菊，《中外美术史》

中国古代有不少优秀的绘画作品，不但反映了对象的本质特征，而且还表现了画家对现实生活、对人物的理解。如五代南唐画家顾闳中的作品《韩熙载夜宴图》（图1-8），画中的韩熙载原为北方豪族，曾担任过南唐大臣，亲眼目睹了南唐朝廷逐渐衰落的现实，为了逃避政治上的不测遭遇，故意以放荡颓废的生活来掩盖自己。后主李煜打算任他为宰相，派画家顾闳中深入韩家窥探。顾闳中用"心识默记"的方法画下了这幅作品。据说后来李煜还专门把这幅画拿给韩熙载看，劝诫他以国事为主，结束放荡生活，但是韩熙载依然我行我素，不理朝政。这幅作品以长卷形式，分为"听

[①] 鲁迅：《鲁迅全集：第1卷》，人民文学出版社，1981，第404页。

乐""赏舞""休息""清吹""散宴"五个连续的画面，描绘了韩府设宴的情况。虽然画中夜宴排场豪华、气氛热烈，但如果仔细观察画面，会发现韩熙载始终处于沉思、压抑的精神状态。画面似乎歌舞升平，他却不沉溺声色，相反却流露出郁郁寡欢的表情，反映了他矛盾而空虚的内心。透过这个生动而深刻的人物形象，既显示出了画家的精湛技巧和功力，也体现了画家对生活和人物的深刻理解。高尔基认为，艺术的本质是赞成和反对的斗争，漠不关心的艺术是没有而且是不可能的。的确，无论是赞成还是反对，都表现了艺术家鲜明的思想感情倾向。其中，艺术家的主观因素起着很大的作用。

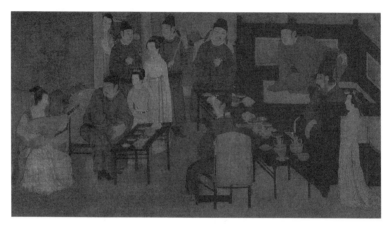

图 1-8　顾闳中《韩熙载夜宴图》（局部）南唐（北京故宫博物院）
图片来源：李昌菊，《中外美术史》

不同的艺术门类在艺术形象主观因素和客观因素的统一方面具有各自不同的特点。像绘画、雕塑等造型艺术，常常在再现生活形象中渗透着艺术家的思想感情，这种主客观统一可表现为主观因素消融在客观形象中。而另一类艺术，则更善于直接表现艺术家思想感情，间接地曲折反映社会生活，这些艺术门类中主客观的统一，则表现为客观因素消融在主观因素中。

（二）艺术形象是内容与形式统一

任何艺术形象都是内容和形式的有机统一。在艺术鉴赏中，直接作用于我们感官的是艺术形式，但真正感动、影响我们的是隐藏在这些形式中深刻的思想内容。中外艺术史上，关于这方面的论述不胜枚举。西汉时期的《淮南子》明确地提出"君形"论，就是强调传神。其中有一段话："画西施之面，美而不可悦；规孟贲之目，大而不可畏，君形者亡焉。"[①] 意思是说，虽然画家把西施外貌画得很美，却引不起人的喜悦；描摹勇士孟贲之目，却引不起观众的恐惧。原因在于"君形者亡矣"，如果画家只重人物

① 北京大学哲学系美学教研室编《中国美学史料选编》（上册），中华书局，1980，第 101 页。

外形而不重人物之神，不重内涵，所塑造的人物形象就不会成功。东晋时期的顾恺之也提出绘画要"以形写神"；南齐谢赫论绘画六法时，第一条就是"气韵生动"，都是强调绘画不但要形似，更重要的是神似。

优秀的艺术作品，一定具有深刻的思想内涵和完美的艺术形式。19世纪末，法国文学会为了纪念大文豪巴尔扎克，决定委托法国著名雕塑家罗丹为巴尔扎克创作雕像。接到这个任务后，罗丹怀着崇敬的心情，决心以雕像来再现大文学家的风采。他为此阅读了大量的资料，还亲自到巴尔扎克的家乡采访，寻找到了几位外貌特征酷似大文豪的模特，并千方百计找到了当年为巴尔扎克制衣的老裁缝，从那里了解到巴尔扎克准确的身材尺寸作参考。经过艰苦努力，罗丹终于找到了创作的灵感，选

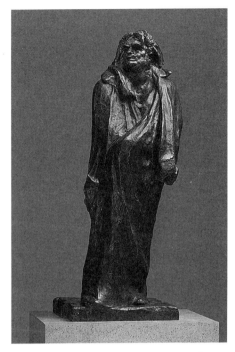

图1-9　罗丹《巴尔扎克像》（1898年）
图片来源：李昌菊，《中外美术史》

择巴尔扎克在深夜写作时穿着睡袍漫步构思作为雕像的外形轮廓。《巴尔扎克像》（图1-9）省略了所有的繁复细节，将巴尔扎克的手脚掩藏在长袍之中，使观众的视线集中到头部，特别是那双炯炯有神的眼睛，突出了伟大的文学家与众不同的气质。正是由于罗丹以朴实、简练的艺术手法来突出巴尔扎克内在的精神气质，才使这座雕像获得了最大的成功。这是内容与形式的完美统一，是在形似基础上的真正"神似"。

（三）艺术形象是个性与共性的统一

世界上万事万物都是个性和共性的统一体。共性存在于千差万别的个性之中，而个性是共性不同方式的表现。很多艺术家总是把能否从生活中捕捉到具有独特个性特征，又具有普遍意义的事物，当作艺术形象塑造得是否成功的关键。达·芬奇在创作肖像画《蒙娜丽莎》时，除了在对象容貌、体态的描绘上达到逼真、酷肖，充分体现人物的个性体貌特征方面下功夫外，而且还从人文主义的理想出发，透过对象的个性特征，捕捉到能代表和象征人类美好精神品格的瞬间微笑，这个令人难忘的"微笑"已不是生活原型的表情，而是一种具有抽象、普遍和典型意义的人性特质。因此，达·芬奇笔下的蒙娜丽莎既是具体个别的人物形象，又是体现了人类共同追求的精神美和外在美相融合的艺术形象。齐白石曾说："作画妙在似与不似之间，太似为媚俗，不似为欺世。"这里的"似"，指作画以客观对象为基础，不能脱离现实生活原型；"不

似"指艺术形象不能照搬生活原型,而要有概括性,要反映出对象的神态,"似与不似之间"要求的就是个性与共性的统一。

艺术典型是将个性与共性统一起来的艺术形象,成功的艺术典型会给人"似曾相识"的感觉,似乎"他"就是我们中的一员,然而又不完全像生活中"他",到处都有"他",但是又不能确定"他"是谁。这正是艺术典型所具有的价值和魅力。鲁迅先生笔下的阿Q就是不可多得的艺术典型,我们在字里行间看到的是一个活生生的阿Q,他具有极为深刻的性格内涵,体现出人物形象的鲜明性和复杂性。他给人打短工,但又自尊自负,欺软怕硬;他憎恨革命却又想投机革命;他既有农民似的质朴、愚蠢,但又沾染了一些游手好闲之徒的狡猾。另一方面,阿Q又具有共性,他是旧中国农村一个贫穷落后而又不觉悟的农民的艺术典型,是千万个中国人的结合体。鲁迅正是想通过阿Q这一艺术典型"写出一个现代的我们国人的魂灵来""暴露国人的弱点"。任何人看到阿Q这个人物形象,都不可能无动于衷,他会使人震惊,使人醒悟。

艺术形象与艺术典型既有联系,又有区别。两者都有共同的本质,都是个性与共性的有机统一。但艺术典型相比艺术形象,个性更为强烈,共性也更具广泛性。或者说,艺术典型更为独特,更加普遍,它是艺术形象的凝练和升华。优秀的艺术家一生都会致力于创造具有永恒生命力的典型形象,典型形象必定具有鲜明的个性,而且又能深刻揭示社会生活的本质和意义。

二、主体性

艺术作为一种特殊的社会意识形态,其生产是一种特殊的精神生产,这就决定了艺术必然具有主体性特征。艺术是靠"形象"来反映现实生活,但这种反映不是照搬生活,而是融入了创作主体以及欣赏主体的思想感情,体现了鲜明的创造性和创新性。艺术的主体性特征体现在艺术生产的全过程中,具体表现在艺术创作、艺术作品和艺术欣赏三个方面。

首先,艺术创作具有主体性特点。艺术创作是创造性的劳动,艺术家作为主体对艺术创作起着决定性的作用。创作中的主体性集中表现在艺术家的能动性和独创性上。面对浩瀚的大千世界,艺术家必须对生活素材进行选择、提炼、加工和改造,并将自己的思想、感情、愿望和理想等主观因素"物化"到自己的艺术作品中,这种艺术创作的能动性,可以使主观因素和客观因素、再现和表现有机统一起来。梵高作品《星月夜》(图1-10)中的星空和灯光就不是平常我们所见的物理现象,而是他所感知的急旋式的形象,这其中已注入了他丰富的自我感受。

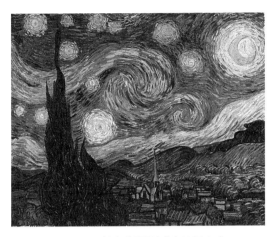

图 1-10　梵高《星月夜》(1889 年)
图片来源：李昌菊，《中外美术史》

艺术创作亦具有独创性特点，优秀的艺术作品总是凝聚着艺术家独特的审美体验和审美情感，带有强烈的个人主观色彩和艺术追求，体现出艺术家鲜明的创作风格和艺术个性。同样是画马，但是唐代画家韩干笔下的马就不同于元代画家赵孟頫笔下的马，从中体现了两位画家各自不同的艺术风格与独特的艺术追求。韩干最初拜曹坝为师，但是他不以单学老师为满足，而是常到马厩中领略马的真实形态，成为曹坝弟子中最优秀的一个。唐玄宗是个喜爱养马和画马的皇帝，御厩中的名驹种类繁多，玄宗常召宫廷画师为马描画形态。天宝年间（742—755 年），韩干画名渐大，唐玄宗召他入宫，命他再拜陈闳为师，后来玄宗发现韩干画马的风格与陈闳不同，问其原因，韩干说："臣自有师，陛下内厩之马，皆臣之师也。"原来韩干并不喜欢单纯模仿别人的画法，而是以马为师，细心观察马的生活习性及动态，创立自己的独特风格，成为对后代影响最大的画马名家。他在《照夜白图》（图 1-11）这幅画中，只用了不多的笔墨，便画出了唐玄宗御马"照夜白"硕大的身躯和不安静的四蹄，给人栩栩如生的感觉。赵孟頫画马取法唐人，但师其意而不师其形，形成了自己独特的画马风格。他画的《秋郊饮马图》（图 1-12），画中的十匹马形态各异，但精神抖擞，表现了马的健美和善跑的习性。同样是马，在两位画家的笔下却呈现出鲜明的区别，这正是由于艺术家主体性的融入，才使作品各具不同的艺术风格。

其次，艺术作品具有主体性特点。艺术作品是艺术家创造活动的成果，这就必然会留下艺术家作为创作主体的鲜明印记。古今中外艺术宝库中，涌现出许多优秀的艺术作品，正是由于它们凝聚了艺术家的独到见解和深刻感悟，渗透着艺术家独特的审美体验和情感，体现出艺术家鲜明的艺术风格和艺术追求。优秀的艺术作品都应当独一无二、不可重复，具有艺术独创性。同样是音乐，但是人们称莫扎特的音乐是含着眼泪的歌唱，而柴可夫斯基的音乐是无泪的悲泣，贝多芬的音乐却扼住命运的咽喉；

同样是描写俄国下层人民的生活，契诃夫的作品和高尔基的作品就各不相同；同样是画竹，宋代文同和清代郑板桥所画之竹就各有情趣。20世纪20年代，朱自清和俞平伯两位作家同游秦淮河，各自写了一篇《桨声灯影里的秦淮河》，这两篇散文不仅取材范围相同、时间地点相同，而且命题也完全相同，但这两篇散文却各具特色，朱自清的散文朴实醇厚，清新委婉，而俞平伯的散文则细腻感人，情景交融。面对同一景物，不同的创作主体会产生不同的审美感受，在艺术风格上也有不同的追求。

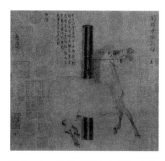

图 1-11　韩干《照夜白图》唐代
图片来源：李昌菊，《中外美术史》

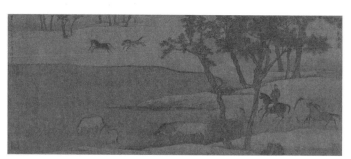

图 1-12　赵孟頫《秋郊饮马图》元代
图片来源：李昌菊，《中外美术史》

最后，艺术欣赏具有主体性特点。面对同一件艺术作品，由于欣赏者的生活经验与性格气质的不同，审美能力与艺术修养的不同，在审美感受和体验上就会形成鲜明的个性特征，使艺术欣赏具有主体性的特征。"有一千个读者，就有一千个哈姆雷特"就说明了这个道理。鲁迅先生说《红楼梦》，"单是命意，就因读者的眼光而有种种：经学家看见《易》，道学家看见淫，才子看见缠绵，革命家看见排满，流言家看见宫闱秘事。"这说明，在艺术欣赏中，欣赏主体与艺术作品之间是相互作用的审美主客体的关系。艺术欣赏要以客观存在的艺术作品为前提，但是欣赏主体并不是消极、被动地反映。欣赏者在审美过程中会经历包含感知、理解、联想、情感、想象等心理因素在内的复杂的自我协调活动，在感知基础上，还有主体对客体能动的改造加工过程，欣赏者要根据自己的生活经验、兴趣爱好、思想情感与审美理想，对作品的艺术形象进行再创造和再评价，以完成和丰富艺术作品的审美价值。19世纪的俄国作家赫尔岑看完莎士比亚名剧《哈姆雷特》后，被剧中人物的命运所感动，嚎啕大哭；相反，同时代的俄国作家列夫·托尔斯泰看后却十分冷漠，他对剧中人物评价不高，认为哈姆雷特是一个"没有任何性格的人物，是作者的传声筒而已"。这正所谓"仁者见仁，智者见智"。

总而言之，主体性贯穿于艺术生产活动的全过程，从而使艺术具有了创造性与创新性。

三、审美性

从艺术生产的角度来看，艺术作品均具备两个条件：其一，它必须是人类艺术生产的产品；其二，它必须具有审美价值，即审美性。正是后者，使艺术品区别于其他非艺术品。

第一，艺术是人类审美意识的集中体现。美的形态有自然美和艺术美两种，两者的区别在于艺术美是人类劳动和智慧的结晶。但并不是人类所有的劳动和智慧的创造物都可以称为艺术品，只有那些真正给人以精神愉悦和快感，并具有审美性的人类创造物，才能称为艺术品。艺术美与自然美相比，具有更高、更强烈、更集中也更理想的特点，能更充分地满足人的审美需求。

第二，艺术是真、善、美的结晶。艺术美之所以高于生活中的自然美和生活美，是因为艺术家通过创造性的劳动，把现实生活中的真、善、美凝聚到了艺术作品中。艺术中的"真"不等于生活真实，而是艺术家通过创造活动使之升华为艺术真实；艺术中的"善"也不同于道德说教，同样需要经过艺术家的精心创作，将自己的人生态度与道德评价渗透到作品中，化"善"为美。艺术中的人、事、物是自然形态，粗糙而分散，真假、美丑混杂，这些形态不能直接搬到艺术创作中，艺术家要对它们进行选择、提炼和概括，还要通过典型化处理，才能真正达到真、善、美的统一。艺术的审美性与"丑"也有关系。生活中"丑"的东西，经过艺术家的创造性劳动，同样通过审美特征体现出来。就是说，生活中不管是美的现象，还是丑的现象，在艺术中都以审美性表现出来。生活中的"丑"可以经过艺术家的能动创造变成艺术美，事物本身"丑"的性质没有变，但作为艺术形象却有了审美的意义。如莎士比亚在著名喜剧《威尼斯商人》中成功塑造了贪婪成性的高利贷者夏洛克这个人物，他唯利是图、视财如命，令人生厌。莎士比亚使"丑"的典型人物形象获得了永恒的艺术魅力。

第三，艺术是内容美和形式美的统一。艺术美强调形式，但不脱离内容，它将两者综合统一起来。俄国19世纪文艺理论家别林斯基

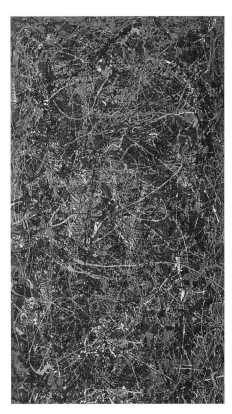

图1-13 波洛克《1948年第五号》
图片来源：李昌菊，《中外美术史》

特别强调，现实的美只在内容，而艺术则把它融化在优美的形式里，因此绘画才优于现实。在内容和形式的关系上，内容往往处于主导地位，起决定作用，形式是为了表现内容而产生的。首先，在创作过程中，艺术家先获得创造的材料，并对现实生活有了丰富的感受和体会，在头脑中形成艺术意象，产生创作冲动，然后才考虑使用恰当的艺术形式把它具体表现出来。因此，内容决定形式，形式服从内容。其次，形式有相对独立性，它对内容有积极的反作用。具体表现在三个方面：一是形式有相对的稳定性。如中国古诗中的五言、七言，古词中的词牌形式，至今我们仍在沿用，借用它的结构和语言表达方式，为全新的艺术内容服务。二是相同的形式可以表现不同的内容，而相同的内容也可以用不同的形式表现。如毛泽东的《卜算子·咏梅》与陆游的《咏梅》虽用同一词牌名，但主题思想却截然不同；巴金的长篇小说《家》，可以用戏剧、电影、电视等不同的形式表现。三是艺术形式有独立的审美价值。美国现代画家波洛克的作品《1948年第五号》（图1-13），就利用颜料自然流淌渗化或自然坠落点滴的性能，使画面呈现出丰富的色彩和肌理效果，获得了独特的艺术美。现代艺术形式主义各流派有着共同的认识，即都把形式界定为艺术的本体，用诸如色彩、线条、媒介、材料、符号等形式因素来解释艺术的本质。以上例子从一个侧面说明，艺术的审美性是内容和形式的完美统一。

第三节　艺术的分类和功能

艺术是所有不同种类的艺术作品的总称。每一种艺术门类都有自身的特殊性和内部规律。要认识各门类艺术，就应当认识它们之间相互区别的特殊性。把艺术进行分类的目的和意义在于通过掌握它们的特殊性和内部规律来提高我们的艺术审美和艺术创造能力。

一、艺术的分类

艺术的种类主要依据艺术内容的存在方式、内部结构和表现手段来加以区分。对于艺术的分类问题，古今中外许多学者都非常关注。战国时期的《乐记》就已提出"声"与"音"的区别；之后《毛诗序》对诗、歌、舞三者的联系与区分也提出了明确的见解；陆机的《文赋》、刘勰的《文心雕龙》都对文体分类做过研究。古希腊时期的亚里士多德从"模仿学"入手，在《诗学》中根据艺术模仿的对象和方式的不同来区别各

种艺术；而18世纪的德国美学家莱辛则从"诗与画的界限"角度探讨艺术分类原则；康德从主观唯心主义观点出发，把艺术划分为语言艺术、造型艺术和感觉游戏艺术三大类。学者们从各自不同的观念和原则出发，提出了各种艺术分类的方法，对我们今天科学地划分艺术种类有很大帮助。

近年，艺术理论界从不同的角度，依据不同的标准，对艺术进行分类。按艺术审美主体的感知方式来分，可划分为视觉艺术、听觉艺术、视听艺术和想象艺术；按艺术形象存在的方式来分，可分为时间艺术、空间艺术和时空艺术；按作品反映现实生活的侧重面来分，可分为再现艺术和表现艺术等。在各艺术种类中又包含不同的品种。我国艺术界一般情况下按作品使用的媒介材料和表现手段来分类，将建筑、园林、工艺、现代艺术设计归为实用艺术，绘画、雕塑、书法、摄影归为造型艺术，音乐与舞蹈归为表情艺术，戏剧、戏曲、电影、电视归为综合艺术，而诗歌、小说、散文、剧本则归为语言艺术，共五大类。

随着科技的发展，人们的思想观念、生活方式也随之发生重大变化。现代艺术设计在人们日常生活中的地位越来越突出。所有的物质产品，包括衣、食、住、行各方面的产品，都开始讲究造型的美观、新颖与时尚，这都离不开现代艺术设计。因此，本书把现代设计艺术从实用艺术中抽离出来，单列为一大艺术门类，与实用艺术、造型艺术、表情艺术、综合艺术、语言艺术并列。需要说明的是，艺术的分类只是相对的，不应将其绝对化。各艺术门类既有区别又相互渗透，并随人类社会与科技的发展不断变化发展，其内容也在不断充实丰富。

二、艺术的功能

艺术是社会意识形态，它必然会对经济基础发生反作用。但它的作用，并不是直接为社会提供物质成果，而是先对人的精神世界产生潜移默化的作用，再进一步作用于社会生活。艺术的社会功能有很多，苏联有的美学家甚至概括出艺术具有交际功能、启迪功能、预测功能等十四种社会功能。但是，我们认为最主要的包括认知功能、教育功能、娱乐功能和审美功能四种。

在艺术各种各样的社会功能中，审美功能最突出，因为审美价值是艺术最主要、最基本的特性。正是由于审美价值渗透在艺术的其他各种功能中，才使艺术具有独立存在的价值和意义，才使艺术具有与其他文化形态不同的社会功能。艺术的特殊性就在于它始终将创造和实现审美价值以满足人的审美需要作为自己最为重要和基本的功能。换句话说，艺术的各种社会功能，只有在审美价值的基础上才能真正发挥作用。

（一）艺术的认知功能

艺术的认知功能，指人们通过鉴赏艺术作品，可以获得丰富的社会历史知识，从中认识社会、历史和人生，以提高观察生活和理解生活的能力。艺术作品越深刻，认知功能就越强大。艺术认知功能最大的特点是可以不受时空限制，可以"观古今于须臾，抚四海于瞬间"。艺术还可以帮助人们增长多方面的知识，各种自然与科学的知识、现象都可以通过鉴赏艺术作品而获得。

（二）艺术的教育功能

优秀的艺术作品不仅帮助人们深刻认识生活，而且还教育人们怎样对待生活，从而改变人生态度，净化人的心灵，引导人们树立正确的世界观、人生观、道德观、是非观和审美观，从中感受与领悟博大深厚的人文精神。

春秋时期，孔子就以"礼乐相济"的思想，创立了中国最早的教育体系，他提出以"六艺"来教授弟子，"六艺"中的"乐"就是诗、歌、舞、演、奏等的艺术综合体。古希腊的柏拉图特别强调艺术的教育功能，主张美育与德育相结合，提倡"理智"艺术，关注音乐教育作用。亚里士多德也认为艺术应具有三种功能，即教育、净化和快感。要完成艺术的教育功能，应从三个方面入手：一是以情感人。这一点是艺术教育与其他教育最重要的区别。艺术作品灌注着艺术家的人生态度、社会理想和思想感情，因此艺术对人的教育，绝不是干巴巴的说教，也不是板着面孔的道德训诫，而是以情感人、以情动人、以情育人。二是潜移默化。艺术作品对人的教育，常常使艺术接受者在不知不觉中受到感染，净化心灵。这种长期的浸润作用，使教育效果具有更强的稳固性和延续性。三是寓教于乐。艺术对人的教育，是把思想教育融入艺术的娱乐和审美之中，以此获得审美愉悦和精神快乐。

（三）艺术的娱乐功能

艺术的娱乐功能，是指在鉴赏艺术作品中，人们的审美需求得到满足，同时也获得了审美的愉悦和精神的享受。恩格斯说："民间故事书的使命是使一个农民做完艰苦的日常劳动，在晚上拖着疲乏的身子回来的时候，得到快乐、振奋和慰藉，使他忘却自己的劳累，把他的硗瘠田地变成馥郁的花园。"① 因为艺术作品能给人们带来心理快感和审美愉悦，所以人们才陶醉其中，流连忘返。

（四）艺术的审美功能

艺术作品是艺术家按照"美的规律"创造出来的精神产品，是内容与形式的完美

① 米海伊尔·里夫希茨：《马克思恩格斯论艺术》（第4卷），曹葆华译，人民文学出版社，1966，第402页。

统一。正是艺术作品本身所具有的审美价值,才构成艺术审美功能的客观前提。爱美是人的天性,高尔基曾说,人们"无论在什么地方,总是希望把'美'带到他的生活中去,他希望自己不再是一个只会吃喝,只知道很愚蠢地、半机械地生孩子的动物。"[①]艺术以自身独特的方式,将美带给人们,供人们观赏品鉴。这种特殊的审美功能,是艺术之外其他社会意识形态所不具有的。

经典的艺术作品,集聚了真、善、美,具有独特的艺术魅力和强烈的感染力。它所产生的美感,能使人从中获得最大的审美享受,从而更加热爱和追求美的事物,为捍卫美的事物而献身。

思考题
1. 关于艺术的本质有哪些代表性观点?
2. 艺术的特征有哪些?
3. 艺术的主要功能是什么?

① 高尔基《论艺术》,载《高尔基选集·文学论文选》,孟昌、曹葆华译,人民文学出版社,1960,第71页。

第二章
艺术的起源与发展

第一节 艺术的起源

一、六种代表性观点

艺术何以产生，怎样起源，这是一个"司芬克斯"之谜。对于这些问题的探讨，应该属于发生学的美学范畴。这是个时间跨度甚大而且困难重重的工作，但还是有许多学者为此进行了不懈地探索和努力，从不同的角度提出了各种不同的学说，尽管它们尚有很大的猜测成分，有某些主观随意性，但毕竟代表了目前在这个课题上的认知水平，不同程度地揭示了人类艺术发生的某些条件和根据，可以作为我们下一步探索的新起点。下面简略介绍主要的几种代表性观点。

（一）模仿说：艺术起源于"模仿"

在关于艺术起源问题的理论探讨中，"模仿说"是最古老的说法。这种观点认为，模仿是人类固有的天性和本能，艺术起源于人类对自然的模仿。两千多年前，古希腊的哲学家德谟克利特就说："从蜘蛛我们学会了织布和缝补，从燕子学会了造房子，从天鹅和黄莺等歌唱的鸟学会了唱歌。"[①] 在他之后的亚里士多德则认为，所有的文艺都是模仿，"这一切实际上是模仿，只是有三点差别，即模仿所用的媒介不同，所取

① 伍蠡甫：《西方文论选：下卷》，上海译文出版社，1979。

的对象不同,所用的方式不同。"① 他正是以"模仿说"为基础建立起自己的诗学体系,并以此进一步解释艺术的起源问题,在西方艺术理论界影响很大。我国著名美学家朱光潜曾撰文评价亚里士多德的"模仿说",说它在欧洲"竟称霸了两千余年"。② 文艺复兴时期的达·芬奇、莎士比亚,法国启蒙思想家狄德罗,俄国文论家、美学家别林斯基和车尔尼雪夫斯基等人都不同程度继承和发展了"模仿说"。"模仿说"承认艺术来源于自然界和社会生活,符合唯物主义观点,在一定意义上也符合原始艺术的特征。西班牙的阿尔塔米拉洞窟发现的史前壁画,大部分都是旧石器时代动物的形象,如野牛、野猪、母鹿等,描绘得都很逼真、生动。其中《受伤的野牛》(图 2-1)最为精彩,可以看出是对当时人类猎捕野牛活动的真实模仿和写照。

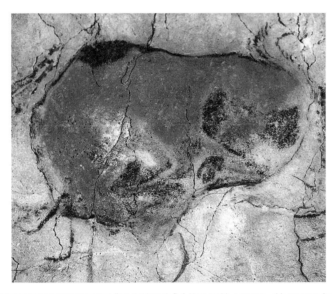

图 2-1　西班牙阿尔塔米拉洞窟壁画《受伤的野牛》(约公元前 14000—前 12000 年　旧石器时代)
图片来源:李昌菊,《中外美术史》

"模仿说"具有一定的合理性,对西方的影响十分深远。但是这种说法只触及了事物表面,没有深入揭示事物的本质。在生产力如此低下的条件下,原始人竟花费这么多的精力去绘制野牛、野猪,这肯定不是单纯地为了模仿而模仿。原始艺术中的"模仿",更多的是手段,不是目的。鲁迅曾说:"画在西班牙阿尔塔米拉洞窟里的野牛,是有名的原始人的遗址,许多艺术史家说,这正是为'艺术而艺术',原始人画着玩玩的。但这解释未免过于'摩登',因为原始人没有 19 世纪的文艺家那么悠闲,他画一只牛,是有缘故的,为的是关于野牛,或者是猎取野牛,禁咒野牛的事。"这个学说把模仿归结于人的"天性"和"本能",与社会实践无关,显然有历史的局限性,未能说明艺术产生的根本原因。

① 伍蠡甫:《西方文论选:下卷》,上海译文出版社,1979,第 51 页。
② 朱光潜:《西方美学史:上卷》,人民文学出版社,1980,第 66 页。

（二）游戏说：艺术起源于"游戏"

"游戏说"肇始于18世纪德国古典哲学家康德，由德国美学家席勒将之加以系统化，后来又由斯宾塞、谷鲁斯、康拉德等人作进一步发展，艺术史家把这一学说称为"席勒——斯宾塞理论"。这个学说的观点是，艺术活动或审美活动起源于人类所具有的游戏功能，由于人类具有过剩的精力，人就会将这种过剩的精力运用到无功利、无实际功用的活动中，具体表现为一种自由的"游戏"。康德认为，艺术是一种想象力和意志力的自由活动，它来源于游戏，和游戏一样，能让人产生快感，因而他称诗为"想象力和意志力的自由游戏"，称音乐、美术为"感觉游戏的艺术"。继康德之后，席勒认为"自由"是艺术活动的关键，它不受任何功利目的的束缚。人只有在"游戏"时，才能摆脱自然和理性的强迫，获得真正的自由，人的审美活动和游戏一样，是一种过剩精力的使用，剩余精力是人们对艺术这种精神游戏进行创作的动力。斯宾塞后来发展了这一学说。他认为，艺术和游戏都是人的过剩精力的发泄。游戏没有实际功利目的，只是为了消耗体内积聚的过剩精力，并在这种自由发泄的过程中获得快感和美感。人的艺术活动在本质上也是一种游戏，美感正是在游戏中获得发泄过剩精力的愉快。德国学者谷鲁斯对此又进行修改和补充。他认为，游戏并不是精力过剩，而是为实用活动做练习和准备。

"游戏说"的提出有合理的地方。首先，它肯定了人只有在满足衣食住行的基本物质需要的条件下，才可能有过剩的精力来"游戏"，来从事艺术活动。其次，它将艺术与"游戏"联系起来，指出了艺术无功利的特殊性。但是，"游戏说"仅仅从生物学或心理学的角度出发，脱离了人类的社会实践，仍然不能揭示出艺术产生的真正原因。

（三）表现说：艺术起源于"表现"

这一学说认为，艺术因为人类情感需要表现和交流而产生。艺术作为心灵的一种表现，早在古希腊哲学中就有所提及。19世纪又为浪漫主义艺术家所推崇，成为当时西方艺术观念的主流，诗人雪莱在《为诗辩护》中提出自己的观点，认为原始艺术产生的动因，就是原始人通过各种艺术来表现他们的情感变化，进而推动了艺术的产生和发展。法国美学家维隆也提出同样观点，他在《美学》一书中指出，艺术品的价值并不在于它创造了美，而在于它表达了情感。俄国作家列夫·托尔斯泰则更为直接，他认为艺术起源于一个人为了要把自己体验的感情传达给别人，于是在自己心里重新唤起这种感情，并用某种外在的标志表达出来。这就是说，艺术产生的动力不只是为了表现心灵，更是为了传达情感。意大利美学家克罗齐以理论方式系统地提出这一学说，他的美学思想核心是"直觉即表现"。克罗齐认为，艺术的本质是直觉，直觉来

源于情感，直觉即表现，艺术归根到底是情感的表现。英国史学家科林伍德对克罗齐的说法作进一步的发挥，认为艺术不是再现和模仿，更不是单纯的游戏，巫术与艺术的关系虽然密切，但它实质上是达到预期目的的手段，只有表现情感的艺术才是"真正的艺术"。此后，美国当代美学家苏珊·朗格从符号美学出发，认为艺术是人类情感的符号形式的创造，艺术品就是人类情感的表现形式。

艺术确实要表现情感，艺术家以自己的作品向人们、向社会表现自己的思想和感情。但是，人类表达情感的方式很多，不仅仅只有艺术，把艺术归结为"表现"，脱离了人类社会实践，把现象当作本质，把结果看成原因，同样不能科学地阐明艺术的起源问题。

（四）巫术说：艺术起源于"巫术"

20世纪以来，西方关于艺术起源的问题研究开始转向对"巫术说"的关注。这一学说建立在原始艺术作品与原始宗教活动之间的关系问题之上。英国著名人类学家爱德华·泰勒在其《原始文化》一书中最早提出"巫术说"，他用实用性来解释艺术的起源，指出原始人思维的方式同现代人有很大的不同，原始人认为自然世界陌生而神秘，令人敬畏。无论是山川树木，还是鸟虫鱼兽都是有灵的，可以与人交感。人类学家通过研究，发现在现代残存下来的原始部落中，确实可以找到大量人与动物交感的现象。许多史前洞穴中的动物遗骨，都被堆放得整整齐齐，这样的精心堆放，意味着原始人对自己猎食的动物极为敬畏，通过这样的礼仪，对野兽之灵表示惋惜和敬意。另一位英国著名人类学家弗雷泽在其《金枝》一书中，从研究狄安娜女神崇拜的神话入手，提出了原始部落的一切风俗、仪式和信仰，都起源于交感巫术。他认为，人类最初想用巫术控制神秘的自然界，这无疑是办不到的，因此，人类又创立了宗教来求得神的恩惠。当宗教在现实中也被证明没有作用时，人类才逐渐创立了各门科学，以此来揭示自然界的奥秘。

法国史学家索尔蒙·雷纳克直接运用"巫术说"理论来解释史前艺术。雷纳克认为艺术起源于狩猎巫术，它作为一种能控制狩猎活动的实践手段发展起来，目的是为了狩猎的成功，因此艺术是出于巫术动机的祈求手段。在原始人眼里，动物的图形与动物的实体之间有种神秘的互渗关系，他们相信只要描绘动物就能影响和占有动物。研究表明，史前的造型艺术确实与巫术有关。许多史前洞穴壁画，体现出狩猎部落的生活，往往绘制在黑暗的洞穴深处，显然不是为了欣赏，而是带有某种神秘的巫术目的。

原始歌舞与巫术的关系也比较密切。美国著名美学家托马斯·门罗在《艺术的发展及其文化史理论》一书中提到，原始歌舞常常被原始人用来保证巫术的成功，祈求

下雨就泼水，祈求打雷就敲鼓，祈求捕获野兽就装扮受伤的野兽等。艺术史学家希尔恩在《艺术的起源》中也曾说，当北美印第安人、卡菲尔人、黑人在表演舞蹈时，这种舞蹈全部都是对狩猎活动的模仿。他认为这些模仿有着一种实践的目的，因为世界上所有的猎人都希望能把猎物引入自己的射程之内，按照交感巫术原理，这是可以通过模仿来办到的。因此，一场野牛舞，在原始人看来就可以强迫野牛进入猎人的射击距离之内。

大量的研究成果说明，在原始时期，巫术观点及活动曾渗透到人类生产和生活的一切领域，艺术活动也因此成为巫术的一个组成部分。"巫术说"最大的合理性，在于它指出了艺术原始时期的功利实用性。但是，这一学说同样受到一些学者的质疑。民族学家马林诺夫基曾提供了一些原始部族只有艺术没有巫术的资料，"巫术说"很难自圆其说。原始艺术虽然带有巫术动机，只能说明巫术与艺术交织的双重性质，并不能证明巫术先于艺术。原始艺术活动归根到底还是不能离开人类的实践活动，尤其是物质生产活动。因此，"巫术说"也不能圆满地解释原始艺术的真正起源。

（五）潜意识说：艺术起源于人的"潜意识"

19世纪末20世纪初，以奥地利心理学家和精神病学家西格蒙德·弗洛伊德为代表的精神分析学派，提出新的学说，认为艺术起源于人的"潜意识"的本能和欲望，是被压抑的欲望的变相表现。瑞士心理学家和精神病学家荣格继承了弗洛伊德的潜意识理论，但是对泛性论持不同意见，他把"无意识"分为"个人无意识"和"集体无意识"，其理论核心是"集体无意识"。荣格认为，创造过程本身是一个独立的心理部分。荣格在所有的独立的心理活动根源中建立了原型现象，也就是原始意象。在他看来，人类复杂的社会经验在脑结构中留下一些心理学痕迹，我们祖先的无数类型经验给我们储存了一种集体无意识的原始意象，它们作为潜在的无意识进入创作过程，艺术家对这些原始意象进行补充、修改和调整，使之外化，在不同的时代通过艺术在无意识中被激活转变为艺术形象。这种学说揭示了艺术与人类集体无意识的某种内在联系。但它只是一种心理学假设，没有足够的神经科学和心理学可以证明，脱离了人的社会实践，不符合实际情况，有一定的片面性。

（六）劳动说：艺术起源于"劳动"

"劳动说"在我国艺术理论界占据主导地位。这个理论始于19世纪末部分民族学家和艺术史家。代表人物有马克思、恩格斯、格罗塞、沃拉斯切克、毕歇尔、希尔恩、梅森、马克思德索、普列汉诺夫、卢卡契、鲁迅等。中国古代也有许多类似"劳动说"的理论。

主张"劳动说"的学者们认为，艺术起源于人类的生产劳动，最早的艺术品就产生在人类的劳动过程中。德国艺术史学家格罗塞提出，"艺术的起源，就在文化起源的地方"。毕歇尔在《劳动与节奏》中指出，原始人在生产过程中的声音本身就有音乐的效果，原始音乐是从劳动工具和对象摩擦接触发出的声音中产生的，乐器是劳动工具的演化，劳动、音乐和诗歌原先是联系在一起的，它们的基础是劳动。芬兰学者希尔恩在《艺术的起源》中还单列章节专门论述艺术和劳动的关系。俄国的普列汉诺夫于1900年完成了自己的专著《没有地址的信》，书中通过对原始音乐、舞蹈、绘画的分析，以大量的文献资料系统论述了艺术的起源和发展问题，最后得出艺术发生于"劳动"的结论。我国著名学者鲁迅先生也曾表达过艺术起源于劳动的观点，他说："我们的祖先原始人，原是连话都不会说的，为了共同劳作，必须发表意见，才渐渐地练出复杂的声音来，假如那时大家抬木头，都觉得吃力了，却想不到发表，其中有一个叫道'杭育杭育'，那么，这就是创作；大家也要佩服，应用的，这就等于出版，倘若用什么记号留存下来，这就是文学；他当然就是作家，也是文学家，是'杭育杭育派'。"① 这段话说明了艺术是人类劳动的需要，是在劳动实践中产生的。

研究艺术的起源问题，在本质上就是要探讨人类的起源问题，探讨原始人类艺术为什么创造艺术，他们如何创造了艺术。认为"艺术起源于劳动"的学者们在解答这些问题时，有下面几个基本观点：

第一，劳动在从猿到人的进化过程中具有重要意义。恩格斯说："首先是劳动，然后是语言和劳动一起，成为两个最主要的推动力，在它们的影响下，猿的脑髓就逐渐地变成了人脑髓。"② 由于劳动，人才从自然中分离出来，形成区别于动物的生存方式。原始人经过几百万年的劳动实践，才逐渐锻炼出灵巧的双手和发达的大脑，形成人的各种感觉器官及感觉思维、能力，最后逐渐形成互相之间表达思想感情的语言。

第二，劳动为艺术的产生提供了物质基础。在劳动中，工具的制造有着特殊的重要意义。它的出现标志着从猿到人的转变阶段的结束，也标志着人类的文化起源。工具的制造，体现了人类有意识、有目的的活动，也显示了人类自由创造的特性，从中可以看出实用价值先于审美价值。最初的陶器在原始社会主要用于盛水和粮食，作为生活用品，制作时原始人首先要考虑的是实用目的。随后原始人在制作陶器时开始自觉运用形式美法则，在陶器的造型和装饰上体现出很多的想象和创造成分。黄河流域仰韶、马家窑文化出土的彩陶器（图2-2），大部分都绘有蛙纹、鸟纹、鱼纹、花纹等动植物图形，有的陶器还出现了从自然和生活中提炼出来的几何图形纹饰，这说明人类越来越重视按照美的规律来造物，在不断地生产劳动中，人类各种器官与感觉能

① 鲁迅：《门外文谈》，载《鲁迅全集》（第6卷），人民文学出版社，1966，第75页。
② 《马克思恩格斯选集》（第3卷），北京人民出版社，1972，第512页。

力也在不断发达，人开始有能力进行越来越复杂的活动，在特殊而漫长的身心发展过程中逐渐形成了人类的文化心理结构，包括人的审美心理结构。所以说，生产劳动创造了艺术的主体。

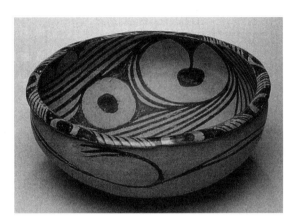

图2-2　马家窑文化彩陶（距今5000—4000年）
图片来源：李昌菊，《中外美术史》

不可否认，人类物质生产劳动是艺术产生的根本原因，"劳动说"是最接近科学的观点。但是，艺术的起源不能简单地归结为劳动，它的起源很可能有多种原因，劳动以外的社会活动也与艺术的发生有着密切的关系。因此，我们应从多方面，从更广泛深入的层面去探讨艺术的根源。

二、多元决定论：艺术起源于人的生命表现和社会实践活动

以上六种关于艺术的起源的观点，可以分为两种类型：一是从人本身的内在需求去考察，另一类则关注人的外在行为。其中游戏说、表现说、巫术说、潜意识说属于前者，而模仿说、劳动说则属于后者。科学研究证明，人是具有能量转换的生命系统，人的思想感情、欲求需要、意志理想都是一种生命本质的表现，人的外在行为表现为社会实践活动。生命表现与社会实践相互依存、互相影响，最终才形成一个有机统一体。

法国结构主义学者阿尔都塞将结构主义符号学与精神分析学结合起来，用于研究马克思主义关于经济基础和上层建筑的理论，用于意识形态批评研究，引起学术界很大反响，他用列维·施特劳斯的结构主义观点来说明社会的发展，指出社会的发展不是一元决定的，而是多元决定的，提出了多元决定辩证法，认为任何文化现象的产生，都有多种多样的复杂原因，而不是由简单的原因所决定，这就是"多元决定论"。对于艺术起源这个复杂问题，就更不能用一个简单的原因去解释。艺术史学家希尔恩也

认为，艺术本身就是一个综合性的现象，因而对于艺术起源的研究就需要从社会学、人类学、心理学多学科相结合的研究方法入手，才能解释艺术的产生问题。"他从原始人类生活的不同侧面研究艺术起源，揭示了艺术起源的多重因素，而不是像有些理论家那样仅仅归之为单一因素。这样的做法尽管会使人感到有多元论或折中论之嫌，然而可能更接近真理，因为正如希尔恩所有力地分析那样，原始人类的诸种基本生活冲动都与原始艺术是紧密地结合在一起的，那么我们有什么理由怀疑，这诸种生活冲动不是促使艺术产生的基本原因呢？"[①] 因而，我们应该认识到，在一个相当长的历史过程中，原始文化、原始生产劳动、原始宗教和原始艺术是互相融合在一起的。在这个过程中，原始人类模仿自然的本能、表现情感的需要和游戏的需要都渗透其中，特别是原始人认为非常重要的原始巫术与原始生产劳动更是起到了决定性的作用。人们所理解的纯粹意义上的艺术是伴随着这个漫长的历史阶段才逐渐独立出来的。

不管是原始艺术遗址的考古分析，还是研究现存的原始部落艺术活动的分析，都不同程度地证明了以劳动为前提，以巫术为中介，艺术起源于人类实践活动这个漫长的历史过程。

从艺术起源的多元决定论中，我们清楚地得出结论，艺术的产生经历了从实用到审美，以巫术为中介、劳动为前提的漫长历史发展过程，其中还渗透有人类模仿的需要、表现的冲动与游戏的本能。"巫术说""劳动说"是最为重要的。从根本上说，艺术的起源应归结为人的生命表现和人类社会实践活动。人的生命表现是内在动机，人的实践活动则是外在反映。人的生命本质决定了实践活动的意义，实践活动则反过来不断丰富生命本质的内涵。两者之间的相互联系与影响，才使人类社会的艺术得以产生，并不断促进艺术的发展和进步。

第二节　艺术的发展历程

人类艺术活动经历了漫长悠久的发生期，终于形成了一种独立的意识和实践形态。从此，人类的艺术活动随着自身的发展规律进入了历史的进程。恩格斯说："在我们深思熟虑地考察自然或人类历史或我们的精神活动的时候，首先呈现在我们眼前的，是一幅由各种联系和相互作用、无穷无尽地交织起来的图画，其中没有任何东西是不动和不变的，而是一切都在运动和变化、产生和消失。"[②] 人类的艺术史就是这样一个

① 朱立元：《现代西方美学史》，上海文艺出版社，1996，第241页。
② 恩格斯：《社会主义从空想到科学的发展：1880年1～3月上半月》，载《马克思恩格斯选集》（第3卷），人民出版社，1995，第417页。

无限发展变化的历史。

人类的艺术史，从原始艺术，到古代艺术，再到近代、现代艺术，由于受到社会环境和自身规律的制约，各自呈现出不同的历史风貌。

一、原始艺术

原始艺术主要指人类在史前社会创造的最初的艺术。史前时期约占人类历史的95%，考古界称这一时期为"石器时代"，原始艺术出现在石器时代晚期。遗存至今的原始艺术品主要是具有绘制或雕刻元素的作品。

旧石器时代晚期的一些工具已呈现出形式美的要素。原始人用骨、石、牙、贝等制作挂或佩戴的装饰物，在身上绘制有寓意的图形，并染上矿物、植物的颜色。具有绘画才能的先民在法国、西班牙等地的90多个洞窟中留下了大量的壁画，以及小型的石制或象牙雕刻品。在维也纳附近的维林多夫出土了名为《维林多夫的维纳斯》女性雕塑（图2-3），堪称最为著名的原始雕塑。新石器时代的先民用火和泥土创造出实用的陶器，慢慢发展成为既实用又优美，富于节奏和韵律美的装饰彩陶，尤其是中国的彩陶艺术达到了极高的成就。人类早期的艺术创造活动，大多结合比较简单的表现形式，形象简略而明确，这是由于当时原始人类对客观世界认识和把握对象的有限能力所致。

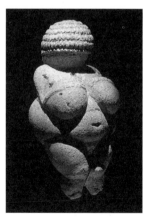

图2-3 《维林多夫的维纳斯》女性雕塑（公元前30000年，旧石器时代）
图片来源：李昌菊，《中外美术史》

二、古代艺术

古代艺术主要指人类奴隶社会和封建社会时期的艺术。这一时期的艺术主要包括美

索不达米亚、埃及、印度、中国、古希腊、古罗马等地区的艺术,以及西方中世纪艺术。

(一)美索不达米亚

文明古国古巴比伦的属地就是两河流域,即古希腊人所说的美索不达米亚。世界四大文明古国都缘于河流的滋养,其他三国都只与一条河流有缘,而只有美索不达米亚人独享两河的恩泽。但他们却用全部的智慧和力量来征服自然,因而成为上帝最后要毁灭的豪华与奢侈之地。这里曾经有七大奇迹之称的空中花园,圣经故事中的伊甸园、诺亚方舟、洪水传说和巴别塔之地。

苏美尔人的艺术以文雅简朴的祭祀雕塑为代表。新巴比伦城建筑规模宏大,反映出一种为永恒而建造的愿望。伊斯塔尔门鲜艳的蓝、绿、黄等颜色的琉璃砖镶嵌成狮、牛和蛇等图形,闪耀着城市的奢华和富足。亚述王朝所有的壁画和浮雕都离不开歌颂帝王的主题,亚述巴尼拔宫的浮雕描绘了国王亚述巴尼拔二世带领武士,身披盔甲,骑在马上面对一头被箭射中后又返身猛扑的雄狮的场景。《垂死的牝狮》(图2-4)应该是其中的杰出代表作品,体格强壮的牝狮虽然身中数剑,鲜血淋漓,后肢瘫痪,但仍撑起有力的前肢,发出怒吼,在痛苦的挣扎中仍不失百兽之王的勇猛。在它痛苦的背后潜藏着人的狂喜,动物的强悍更反映出人的威力,永恒的艺术永远定格在这些惊心动魄的瞬间。

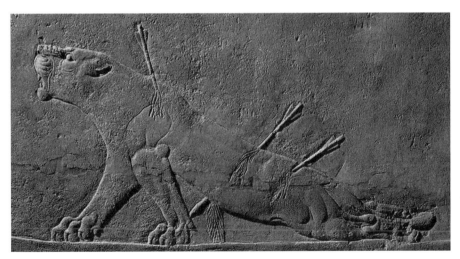

图2-4 亚述美术《垂死的牝狮》(约公元前650年)
图片来源:李昌菊,《中外美术史》

(二)埃及

提起埃及,我们会自然想到尼罗河,以及那屹立在尼罗河畔的巍峨的金字塔(图2-5)。尼罗河孕育出了古老的埃及文明。古希腊历史学家希罗多德说:"埃及是尼罗

河的赠礼。"尼罗河是埃及人一切生命的源泉。埃及的宗教观念相信人可以永生，死亡只是到另外的国度去旅行，因此要保存好死去的形体和喜欢的生活用品，这样就出现了著名的"木乃伊"，它们经防腐处理，再用布条加以包裹，出现了安置石棺的巨大而坚固的墓室——金字塔。古埃及的所有艺术，包括绘画和雕刻都与渴望生命不死的意愿有关。埃及的艺术也因而被称为通向死亡和永恒方向的艺术。古埃及艺术有着独特而统一的风格，严格遵循正面律造型原则，规定描绘人像的规范和程式：头部是侧面的，有明确的额、鼻、唇和下颌的外轮廓；眼睛却是正面的，两个眼角较完整；躯体的上半部也是正面的，显出对称的双肩和双臂；但腿和脚又是侧面的，充分画出从脚跟到脚尖的长度。这种出现两次90°转向角度的造型模式却只有尊贵的法老及王族成员所享有，从遗存的古埃及浮雕人像（图2-6）中可明确感受到这种造型模式。被古埃及人创造并被整个民族所共同遵循的这一金科玉律，在埃及艺术史上保持了三千多年，或者说，在这样一个漫长的岁月里，埃及艺术的面貌几乎没有什么变化。

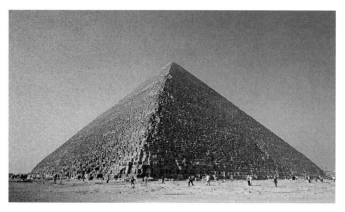

图2-5　埃及金字塔　胡夫金字塔（公元前2580—前2560年　第四王朝）
图片来源：李昌菊，《中外美术史》

图2-6　古埃及浮雕人像的"正面律"
图片来源：李昌菊，《中外美术史》

（三）印度

繁荣在印度河流域的印度文明在世俗和宗教、传统和发展的融合中遗存了大量的文化艺术遗产：奇特的生殖崇拜神像，充分表现了女性的丰满和作为生产与赐予的象征形象的无穷生命力；壮观的宗教石窟和保持着希腊传统的犍陀罗风格佛教雕像体现了完整优美的造型。石窟壁画是印度古代艺术不可缺少的部分，阿育王时代开创的石窟寺院，到笈多时代特别发达。阿旃陀石窟寺院的壁画群显示着笈多绘画的绚烂色彩，堪称印度绘画史上的顶峰。印度教艺术到中世纪前期才逐渐取代佛教艺术而成为印度艺术的中心。印度教的雕刻与佛教雕刻的不同之处在于以跃动而柔和的线条来塑造轮廓，达到富于肉感、神秘、怪异的趣味。中世纪后期印度教建筑达到全盛，产生了北型、南型、南北中间型三大建筑样式，修建了结构复杂的寺庙

和神殿。公元16世纪,伊斯兰教莫卧儿王朝兴起,第5代皇帝沙贾汗为了纪念他的已故皇后阿姬曼·芭奴而建的陵墓——泰姬陵(图2-7),被誉为"完美建筑"。它由殿堂、钟楼、尖塔、水池等构成,全部用纯白色大理石建筑,用玻璃、玛瑙镶嵌,绚丽夺目,美丽无比,有极高的艺术价值,是伊斯兰教建筑中的代表作。印度艺术呈现出多民族、多宗教、多文化的混合特性,这种早慧的文明所产生的哲学理念和宗教艺术强烈地影响了东方世界。

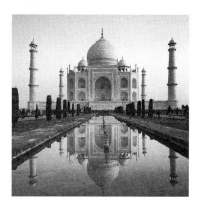

图2-7 泰姬陵(1632—1653年)
图片来源:李昌菊,《中外美术史》

(四)中国

公元前2000多年时,夏朝统一了肥沃平坦的中原,开始了朝代更迭、文明延续的中华文明。从夏到商、周的十几个世纪中,先民们经历了辉煌的青铜时代。殷商时期青铜器祖乙尊上的饕餮纹及同时代的甲骨文(图2-8),周代的毛公鼎、侯母壶都是中华文明史上的不朽之作。春秋战国时期是青铜艺术发展的第二高峰期,出现了莲鹤方壶、水陆攻战鉴等青铜器珍宝。马王堆出土的器物和帛画显示出汉代的高超技艺和富裕的生活,同时表现出楚文化的浪漫主义特征。汉武帝显示了他的雄才大略,开辟了东西方商业和文化交流的通道——丝绸之路,由印度传播而来的佛教艺术在中国开始了奇异的发展历程。

图2-8 甲骨文 商朝(约公元前17—前11世纪)
图片来源:李昌菊,《中外美术史》

被誉为书圣的王羲之诞生在魏晋时期,并创作出了中国书法史上的绝世珍品《兰亭集序》。魏晋南北朝是对宗教虔诚的岁月,敦煌莫高窟的北魏壁画和造像、云冈石窟的主佛像、龙门石窟的造像以及巩县石窟的帝后礼佛图等艺术遗产,共同述说了那个佛光普照的时代。隋代展子虔的《游春图》展现的正是那个年代的繁荣与安详。唐朝国力昌盛,在文化上表现出前所未有的开放性和融合力。初唐时期的《步辇图》(图2-9)、高昌故城中不同宗教的遗址、飞天玉佩、青釉凤头龙柄壶、唐三彩等,都生动地表现出唐代国际文化交流的频繁,并传达出初唐对各种外来文化的宽容和吸纳才形成盛唐的历史事实。中唐是文化灿烂的时代,繁华的长安城内,留下了李白、王维、杜甫的千古名句。忠义之士颜真卿留下了书法绝品《祭侄文稿》。五代十国的南唐主李煜写下了令人感伤的名篇,并支持发展了文房四宝的生产。赵干的《江行初雪图》、顾闳中的《韩熙载夜宴图》皆为旷世之作。丰富的中国古代艺术给周边的亚洲国家乃至遥远的西方国家以不可磨灭的影响。①

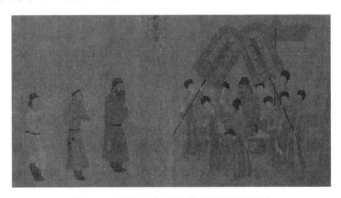

图2-9　阎立本《步辇图》(局部)(唐代)
图片来源:李昌菊,《中外美术史》

(五)古希腊、罗马

恩格斯在《反杜林论》一书中提过,如果没有希腊和罗马奠定的基础,就不可能有现代的欧洲。古希腊是西方文明的摇篮,因此在西方文化界有"言必称希腊"的现象。

希腊位于欧亚非三大洲交界地,疆域包括巴尔干半岛南部、爱琴海诸岛和小亚细亚沿岸。它北通黑海,南连地中海,水路四通八达,阳光充足,气候宜人。正是这片美丽的水域孕育了一个聪慧而强健的民族。古希腊人以朝气蓬勃的活力,创造了令世人无限倾慕的文明。希腊群贤辈出,雅典古城闪耀着强盛和智慧的光芒,在哲学、科学、戏剧、文学和美术等各方面都达到了高度的繁荣。希腊人爱好自由和民主,他们认识到人是万物之灵,他们留下的最重要的思想财富就是人的尊严。"神人同形同性"论是希腊人造神的精神,在希腊神话中,人不再是神的创造物,希腊人以自己的形象

① 文物出版社编《中华文明五千年》,文物出版社,2002,第7-10页。

创造神。他们的艺术贯穿着这种精神，和谐与完美的比例是艺术的法则，通过对理想美的人体塑造来表达他们对神的敬意，对国家和荣誉的珍视，体现了人的自信、高贵和伟大。特别是为雅典娜修建的帕提农神庙以其数学的精密、清晰的结构、富于诗意的想象和宏大的气魄，融崇高和优雅为一体，是建筑学的最高典范。

古希腊艺术的演变分为古风时期、古典时期和希腊化时期。公元前5世纪的古典时期是希腊艺术成就繁荣的辉煌时代，作为这个时代乃至整个希腊艺术成熟的代表，波利克里斯、米隆和菲狄亚斯三位大师光耀史册，千古流芳。米隆的《掷铁饼者》（图2-10）为人们树立了运动人像的榜样，他通过艺术的构思塑造了一个优美的运动员形象，最为重要的是米隆在人体肌肉的收缩和放松、在人物姿态的运动和静止的对立中，找到了和谐与平衡的交点，从而实现了对运动的征服。希腊化时期的名作《米洛斯的阿佛罗狄忒》（图2-11）是希腊艺术完美精神的最后的回光返照。这尊雕像不仅以其典雅优美的风格而独立于当时的时代潮流之外，而且自它被发现后，它就取代了一些著名古典美神雕像曾占据的至尊地位，成为全世界家喻户晓的希腊艺术代表作。

罗马人虽然征服了希腊，但在文化上却被希腊征服。务实的罗马人既吸收了古国伊特努里亚的亚洲文化传统，又吸收了希腊艺术的造型因素，在艺术的内在精神上极力挖掘独特的个性，罗马艺术是追求现世享乐的艺术。在希腊，最宏伟的建筑为诸神而建，而罗马人则将自己的住所建成了人间天堂。宏伟的凯旋门，万神庙明亮的穹顶，容纳八万人的科罗西姆圆形斗兽场，豪华的浴池，规模宏大的引水池，这一切都显示出罗马人物质生活的富足。奥古斯都大帝曾宣称："要把砖造的罗马变成大理石的都城。"希腊艺术对神性的膜拜，发展到罗马艺术则蜕变为对人性的推崇。罗马人以其聪明的智慧和伟大的力量，创造了辉煌灿烂的文明，

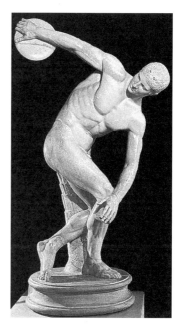

图2-10 米隆《掷铁饼者》（约公元前450年）
图片来源：李昌菊，《中外美术史》

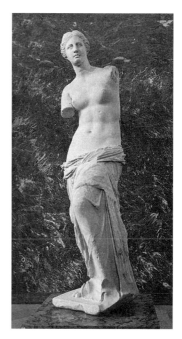

图2-11 《米洛斯的阿佛罗狄忒》（公元前130—前100年）

难怪有句名言称"光荣属于希腊,而伟大则属于罗马。"

(六)欧洲中世纪

在西方历史上,自西罗马帝国灭亡至15世纪文艺复兴运动兴起这段时期被称为"中世纪"。这是西方的封建社会时期,也是基督教在西方文化生活中取得统治地位的时期。对于反对宗教神权统治的唯物主义无神论者而言,这段历史被称为"黑暗的一千年"。

人们往往把中世纪艺术称作基督教艺术。中世纪艺术按时间和地域风格的不同,大致分为早期基督教艺术、拜占庭艺术、加洛林艺术、罗马艺术和哥特艺术。中世纪艺术的最高成就体现在建筑上,拜占庭教堂、罗马教堂、哥特教堂风格各异,有许多著名的教堂完整地保存至今,成为我们了解西方人生命状态的形象依据。拜占庭艺术呈现了希腊罗马和东方文明的交汇,厚重阴暗的罗马式教堂与明亮高耸的哥特式教堂,以及闪耀着金色光芒的镶嵌画都在诉说着皇权和神权合一的动人心魄的威严。如同希腊人一样,中世纪艺术家也用人的形象来表现神,但不是为了准确地再现和赞美人体自身所达到的理想美和形式美,而是为那些不识字的人图解教义,表现对神的理解和对天国的向往。

三、近代艺术

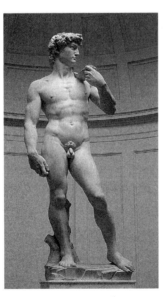

图2-12 米开朗基罗《大卫》
(1501—1504年)
图片来源:李昌菊,《中外美术史》

在这一特定的时期,无论是东方还是西方,都处于一个动荡、转折和变革的时代。从艺术的自身发展来看,西方艺术上承古典主义,下启现代主义。在中国,上承本民族古典传统艺术,同时吸收、融合西方艺术精华,下启现代艺术。因篇幅有限,这里仅介绍西方近代文艺复兴及17—19世纪的艺术。

历史学家将14—16世纪的欧洲历史称为"文艺复兴"时期。作为一场文化运动,源于意大利的文艺复兴实际上是反叛中世纪,回归古希腊的文化复古运动,它的主题是肯定现实生活的美好和意义,重现人的尊严和价值。文艺复兴时期群星璀璨,艺术史从此变成展现艺术家个人成就的历史。达·芬奇以科学精神研究和试验绘画和雕塑,名作《最后的晚餐》充分展示了他在戏剧性构图与表现真实空间上的才华和探索,米开朗基罗的

古典主义雕塑杰作《大卫》（图2-12）塑造了一个饱含力量之美的英雄形象，他历时四年完成的西斯廷教堂天顶画巨作《创世纪》，气势宏大、构图复杂、人物众多，被公认为人类艺术史上最伟大的杰作。拉斐尔则以赞美知识和哲学的《雅典学院》著称，在另一幅杰作《西斯廷圣母》中，拉斐尔将基督教的神与古典的美融为一体，创造出合乎当时人们审美理想的圣母形象。

　　文艺复兴之后，经受了人性解放运动洗礼的欧洲人民，开始了对物质财富的渴望，导致生产力和经济的高度发达，欧洲各国纷纷迈向资本主义的繁盛时期。17—18世纪的欧洲艺术家不再把灵魂的永恒作为自己关注的目标，他们的艺术只表现神话和现实中的欢乐主题，即便偶尔涉及基督教中具有痛苦含义的题材，它的画面也被赋予了豪华艳丽的视觉效果。艺术史家根据艺术形式把17—18世纪的欧洲艺术划分为两种风格样式：巴洛克艺术和洛可可艺术，发端于意大利的巴洛克艺术风格首先体现在建筑上，雕塑和绘画作为相匹配的装饰部分伴随着巴洛克建筑的发展而成熟。它的特点是不尚质朴而力求富丽，不喜单纯而提倡复杂，不重静态的严谨而推崇动态的奔放，它的最终目的就是赏心悦目。意大利人洛伦佐·贝尼尼是巴洛克雕刻的杰出人物，他把建筑与雕刻结合起来，甚至打破了中间的界限，又常常在雕刻中运用绘画的手法，创造了一种建筑、雕刻、绘画的混合物，贝尼尼把《圣特丽莎的幻觉》（图2-13）看作是他一生中最完美的作品之一。弗兰德斯的彼得·保罗·鲁本斯（1577—1640年）则是绘画方面的巴洛克大师。他的艺术继承和发扬了威尼斯画派享乐主义精神，又是他快乐人生的真实写照。他表现的都是幸福和快乐，而这种欢乐的情绪，加上富于运动感的构图、奔放的笔触和绚烂的色彩，形成了打动人心的巴洛克画风。尼德兰的凡代·克发明了油画技法，他一丝不苟地刻画生活的细节和质感。强盛的新教国家荷兰

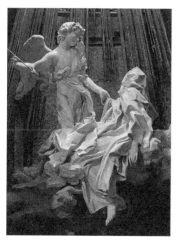

图2-13　贝尼尼《圣特丽莎的幻觉》（1645—1652年）
图片来源：李昌菊，《中外美术史》

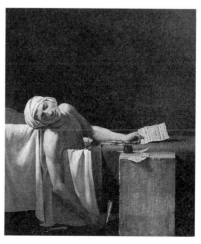

图2-14　大卫《马拉之死》（1793年）
图片来源：李昌菊，《中外美术史》

摆脱了教会和西班牙的统治,在新兴的中产阶级趣味影响下,艺术较为盛行。哈尔斯以活泼的笔触捕捉到了人物突然绽开的微笑,伦勃朗画面上光亮的脸庞透着他对变化莫测的人生思考。此时,风景、自画像、静物和风俗画获得了独立发展。荷兰画家发现并教会了我们欣赏平常生活中的朴素之美,并赋予这些题材永恒的哲学意义。

18世纪,路易十四代表的庄严宏大的贵族巴洛克艺术风格被轻松愉快、亲切精致的洛可可艺术所取代。富于功能性的室内装饰风格很适合贵族闲适文雅的生活。画家华托以"聚会绘画"而著名,尤其是那幅《舟发西苔岛》,有一种优雅做作的感伤和诗意;布歇柔美的色彩则将鲁本斯的肌肤美题材推向了极致。这一时期的工艺成就远远高于绘画和雕刻。

狄德罗、卢梭的启蒙思想和法国大革命运动使巴黎成为19世纪艺术的中心,新古典主义的代表大卫跟随革命的脉动,根据刚发生的真实事件创作了《马拉之死》(图2-14),画作以简洁的构图、严谨的笔法表现了崇高质朴、伟大庄重的精神气度。他的学生安格尔则以完美典雅的人体造型而备受关注。浪漫主义画家籍里科的巨幅油画《梅杜萨之筏》和德拉克洛瓦的《自由引导人民》,表达了对新古典主义理性克制的反抗,饱满的色彩、独具匠心的构图以及丰富的想象力表现了强烈的个性和激情。现实主义画家库尔贝主要描绘普通人平凡生活之美和朴实感人的力量。巴比松画派走出室内,把目光投向了巴黎郊外迷人的枫丹白露森林,描绘美丽而变幻的自然风光和劳动人民。风景画家柯罗的《孟特芳丹的回忆》弥漫着梦幻般的抒情和诗意。米勒的《拾穗者》显示出了平凡的伟大。

印象派干脆把画室搬到了大自然,迷恋于瞬息变化的光与色,并由此发现了新的世界和绘画自身语言。随后的新印象派的画家以实践创立了"点彩派"(图2-15)。以塞尚、梵高、高更为代表的后印象派重新认识形体,强烈的情感和丰富的内心世界通过独特的语言展现在我们的面前,西方现代艺术也由此拉开了序幕。

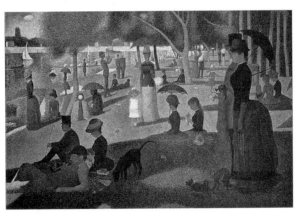

图2-15 修拉《大碗岛上的星期日下午》(1884—1886年)
图片来源:李昌菊,《中外美术史》

四、现代艺术

20世纪以来,西方现代艺术呈现出流派迭起,千姿百态的局面。现代主义艺术是西方进入垄断资本主义时代以后产生的,是伴随第二次工业革命的产物,它不可避免地反映了这个时代政治、经济和精神文化的重要变革,反映了这个时代人们极其丰富而复杂的思想感情和极其深刻的哲学思考。

1905年在法国巴黎诞生了以马蒂斯为代表的野兽派绘画,强调把形体单纯化和平面化,追求画面的装饰性。1908年崛起了以毕加索和布拉克为代表的立体派绘画,他们继承了塞尚的造型法则,把物象分割为几何块面,从根本上挣脱了传统绘画的视觉规律和空间概念,毕加索的《亚威农少女》(图2-16)以几何形的人体和野蛮粗糙的平涂笔法让人震惊。1905年和1909年,德国桥社和青骑士社先后成立,标志着表现主义作为一种重要画派登上画坛,这一画派极为注重表现画家的主观精神和内在情感。1909年在意大利出现的未来主义美术运动,主张利用立体主义分解物体的方法表现活动的物体和运动的感觉。抽象主义画派大约在1910年左右产生,代表人物有抒情抽象的俄国画家康定斯基和几何抽象的荷兰画家蒙德里安。

第一次世界大战期间,产生了达达主义思潮,达达主义画家以巴库宁的"破坏就是创造"为艺术纲领,不仅反对战争、反对权威、反对传统,而且否定艺术自身,否定一切,代表画家杜尚以小便器作为作品《泉》(图2-17)参展而著称于世,开创了以现成品创作的当代艺术先河。随后,出现了超现实主义画派,代表画家有恩斯特、马格利特、达利和米罗等,他们以弗洛伊德的精神分析学和梦幻心理学为理论基础,试图展现人的无意识和潜意识世界,在画面上把具体的细节描绘和虚构的世界结合在一起,表现梦境或者幻觉。

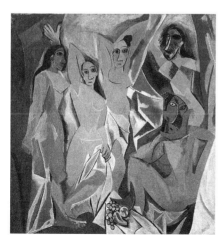

图2-16 毕加索《亚威农少女》(1907年)
图片来源:李昌菊,《中外美术史》

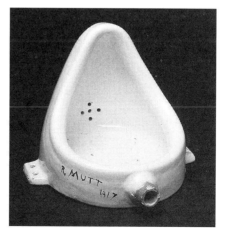

图2-17 杜尚《泉》(1917年)
图片来源:李昌菊,《中外美术史》

第二次世界大战后，在美国产生了以画家波洛克、德·库宁为代表的抽象表现主义绘画，强调画家行动的自由性和无目的性。波洛克不需要画架和画笔，只用激烈的滴洒和无意识的机械动作来完成作品，体现了强烈奔放的情绪宣泄。

20世纪50年代初在英国萌发了波普艺术，50年代中期盛行于美国。波普艺术继承了达达主义精神，大量利用废弃物、招贴画、电影广告和各种图片来做拼贴组合，将现代商业中人们非常熟悉的商品形象直接作为作品的表现主题。代表人物有英国画家汉密尔顿、美国画家约翰斯、劳申伯格和安迪·沃霍尔等。

20世纪50年代以来欧美各国（主要在美国）继现代主义之后出现了"后现代主义"这一前卫艺术思潮。后现代主义以艺术的大众性反对艺术的精英性，以粗俗、生活化反对精雅的艺术趣味；主张打破艺术各门类、艺术和生活的界限，艺术品不仅要作用于视觉，而且要作用于听觉、嗅觉的美学主张，从而促使大地艺术（图2-18）、极少派、偶发派和表演派的出现。20世纪60年代产生了影响欧亚各国的观念艺术，它认为艺术家的概念、观念在艺术活动中是第一位的，真正的艺术品无须由艺术家创造物质形态，而主要通过各种媒介把观念的形成和发展过程传达给大家。进入20世纪80年代，美国兴起"新表现主义"，艺术中出现了回归传统（包括古典传统和现代传统）的趋势。由此可见，从80年代开始，西方艺术已经摆脱了线性发展的模式，而呈现出多元、折中、融合和混杂的局面。

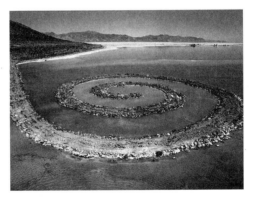

图2-18　罗伯特·史密森《螺旋形防波堤》（1970年）
图片来源：李昌菊，《中外美术史》

第三节　艺术的发展规律

艺术的发展规律表现在两个方面：一是随人类历史的演进而发展，这是它的客观规律，即社会性；二是自身有其独特的演化过程，这是它的历史继承性，即自律性。

一、艺术发展的社会性

人们常说，艺术是社会生活的反映，社会生活是艺术创作的唯一源泉，这是对艺术与社会生活关系的基本认识，是对艺术发展客观规律的基本认识。有了这样的认识，艺术就必然是随着社会生活的发展变化而变化。社会生活的改变使人们有了新的生活内容、价值观和时代精神追求，从而也产生了新的生活感受，这种强烈的感受对艺术家乃至整个时代的人们影响很大，他们为此积极寻求新的表现形式。因而，艺术的走向必然会发生变化和转向，新的艺术形态也随之产生。

当社会不断发展时，首先是艺术的表现形式会有所变化。这是因为社会生活内容和外观形式的变化要求出现相宜的表现形式，这是最为明显，也是最活跃的因素。如在古希腊，人体塑造出理想的古典美典范，而到了中世纪，人体塑造改变为概念性和象征性的，变化很明显。其次，由于时代不同，人们的感受不同，导致了新的精神需求。中国辉煌的唐代，用绚烂夺目的色彩来表现生活的奢华和富足，多以人物和社会生活为主题；而在富于科学理性精神的宋代，文人画家们则受虚静禅宗思想启发，发现了自然山水和花鸟鱼虫的美和意义，生发出一种文人士大夫和贵族所向往的理想的精致生活方式。

社会因素对艺术发展的影响是多方面的，归纳起来，主要有以下几个方面。

（一）社会经济基础

社会经济基础对艺术的发展起最终决定作用。唯物史观认为，物质生活的生产方式对整个社会生活、政治生活和精神生活的过程起着制约的作用。经济基础的发展对意识形态具有较强的影响作用，随着社会经济基础的变化，上层建筑中的政治、法律、道德、宗教、艺术等意识形态，也必然会随之发生变革。一定社会的经济基础是文学艺术活动的物质基础，一定社会的生产关系决定艺术的性质和主要内容，生产关系的变更也制约着艺术的变革。因此，我们得出结论，以生产劳动为中心的人的经济活动是推动艺术发展的根本原因。但是，经济活动对艺术的作用并不是直接的，它需要经过一些中间环节的帮助。其中包括政治的、社会的、制度的等各方面的因素。正是因为借助这些中介才使得作为精神生活重要方面的艺术受到了经济基础的制约，同时它又反过来借助中介对经济基础产生影响。不同社会形态的生产关系状况，如社会分工等问题，不仅与艺术发展和繁荣有密切联系，而且决定着艺术的意识形态性质。《考工记》中记载："国有；六职，百工与居一焉""百工之事，皆圣人之作也"，明显透露出古代中国奴隶制时代的社会分工情况，指明了包括制作在内的工艺品生产反映着统治阶级的构想。如果稍作回忆，就会发现像《历代帝王图》、龙门奉先寺《卢舍那大佛》组雕或者拜占庭艺术中的某件作品都表现出明显的封建等级制观念，甚至在中国的花

鸟画中，如宋徽宗的《芙蓉锦鸡图》也透露出鲜明的阶级意识。

我们说艺术的发展受经济的决定和制约，这意味着艺术发展水平与物质生产水平总是成正比的。尽管两者的发展大体平行，但是艺术的发展本身是一条曲线，它并不是在每个阶段都同物质生产的发展保持平衡，而是在时间愈长、范围愈广的条件下，它的发展轴线才是与经济发展的轴线接近于平行的。[①] 历史证明，社会财富的增长并不一定能带来艺术上的全面繁荣。比如处于石器时代的现代原始部落却拥有令人惊叹的艺术财富；春秋战国时期，政治动荡，知识分子居无定所，无以为生，但此时却百家争鸣、思想活跃、群贤辈出。因此，艺术繁荣与衰落的原因是多重的，仅从经济因素方面来看待艺术的发展是远远不够的。

（二）社会意识形态

社会意识形态也是对艺术发展起决定作用的要素之一，包括政治制度、宗教信仰、伦理道德、哲学思潮、社会风尚及文化和审美心理等形态，都会影响艺术的发展。特别是从每个历史阶段占主导地位的意识形式与艺术的关联中可以看得很清楚。

每个民族都经历过一个神话的时代，神话是上古时代"哲学、宗教和艺术浑然未分时人类唯一的意识形态"。[②] 所以，神话不但在原始艺术中有重要作用，而且对整个希腊，包括雕刻、绘画、戏剧、诗歌、音乐等都产生重大影响。中国商周时代的青铜器实际上笼罩着浓厚的神话色彩，许多美丽的神话故事曾经广泛出现在古代壁画、画像石作品中。

政治思想及伦理道德观念是制约和影响艺术发展的重要因素。在阶级社会中，政治思想是经济基础最直接、最集中的反映，是最重要的带有鲜明阶级性的社会意识形式，它对包括艺术在内的各种意识形式发生直接影响。在相当长的历史时期中，它和道德伦理观念紧密结合在一起，通过艺术形式共同发挥政治教化作用。中国古代画家张彦远在《历代名画记》中就开宗明义地指出绘画的作用是"成教化，助人伦"，反映了他对绘画的政治教化作用的极端重视。米开朗基罗的雕刻杰作《大卫》，虽然取材于圣经，但它鲜明的现实政治意义却多次被西方学者所提起。

宗教对艺术发展的影响更为明显。每个国家都曾有过宗教艺术时代。中国从魏晋南北朝到隋唐，可以称作佛教艺术时代，石窟寺造像和壁画占据了艺术史的主要篇幅；欧洲基督教艺术囊括了整个中世纪艺术的内容，拜占庭圣像画和哥特式教堂给人留下了难忘的印象。从认识的角度来说，宗教和艺术都与人类的情感活动紧密相连，但宗教情感引导人痴信和迷狂，而艺术情感则"陶养性灵，使之日进于高尚"（蔡元培），所以艺术更靠近科学。

[①] 王宏建、袁宝林：《美术概论》，高等教育出社，1994，第366页。
[②] 张隆溪：《二十世纪西方文论述评》，三联书店，1986。

哲学也对艺术发展有影响，尤其对现代艺术的影响具有更突出的意义。黑格尔把哲学看作是"一种最富于心灵性的修养"[1]，他强调要"用思考去掌握和理解原来在宗教里只是主观情感和观念的内容"[2]，并且意识到哲学意识在艺术发展中充当了更为重要的角色。西方现代艺术整体上的突出特点就是具有浓厚的哲学色彩，这反映了人们对艺术本质及社会作用的认识和思考。

（三）科学技术

由于艺术是物态化的审美创造，这就决定了它与生产力发展所提供的物质技术条件之间的密切关系。尤其是一些艺术种类本身就是物质性的，或者说就是以物质材料的选择和利用为前提的，生产力的状况对于它们的发展影响更明显。埃及的金字塔、希腊的神庙，直接就体现出生产力发展水平、人类技术能力和潜在自然资源的重大影响力。其实从石器、玉器、陶器到漆器、瓷器等工艺美术发展的历史就与该时代的生产和科学技术水平紧密相连。明清时期获得高度发展的大写意花鸟画就是从对生宣纸与水墨性能的独到把握中生发出来的。欧洲绘画的发展从古希腊的蜡彩到意大利的湿壁画，从文艺复兴前期的坦培拉（Tempera）到扬·凡·埃克的早期油画，再从16—18世纪的"透明法"油画到19世纪后半期开始的"直接法"油画，到今天广泛采用的丙烯颜料，[3] 都显示出科学技术与艺术发展的密切关系。

科技发展对艺术发展的影响不仅仅体现在物质材料方面，还从原理上提供观察和表现方法的借鉴。如文艺复兴时期随自然科学发展起来的解剖学和透视学对于绘画、雕塑的帮助；19世纪自然科学在光学、色彩学和摄影技术方面所取得的成果影响到了印象画派新的色彩观念与技法。更让人关注的现象，是现代科技在建筑、工艺上的全面介入，这种新的趋势在很大范围内改变了艺术创作过程的性质和艺术结构，造成了人们审美和艺术趣味的变化。我们从西方艺术史上，从"手工艺运动""新艺术运动"到"包豪斯"的系列设计运动中已经能体会到这种趋势，即现代科技对今天艺术的发展将会起到越来越强大的决定性作用。

二、艺术发展的自律性

社会因素只是制约着艺术发展的外部条件，艺术发展具有自身的相对独立性，即艺术发展的自律性，这是艺术本体的核心问题。

[1] 恩格斯：《路德维希·费尔巴哈和德国古典哲学和终结》，载《马克思恩格斯全集：第2卷》，人民出版社，1995，第348页。
[2] 黑格尔：《美学》，朱光潜译，人民文学出版社，1958，第128页。
[3] 王宏建、袁宝林：《美术概论》，高等教育出版社，1994，第362页。

我们依据什么来评价一件作品的优劣高低？是名气，是题材，还是社会意义？这些因素只是潜在的外部条件，我们的评价标准只能是由现实存在的作品中独立的作品形式结构所传达给人们的艺术意蕴。因而，从作品形式结构来分析作品，来探讨艺术自律性是很有必要的。然而形式结构却没有恒定的标准，不同的民族使用不同的工具材料和表现手段，在不同的历史环境中，各种不同的艺术追求更是不胜枚举，但艺术的自律性发展却正是体现在这种动态的历史过程中。基于这样的认识，我们把艺术发展的自律性归结为两个方面：一是建立在艺术内部的历史传承关系上的继承和创新；二是建立在风格形态的对立艺术价值上的形式风格变化律。

（一）继承和创新的证统一是艺术自律发展的内在机制

艺术总是在不断地继承和创造中向前发展，这是根据艺术自身的运动历史所总结出的一个普遍规律。

艺术从本质上说是创造的，艺术只有创造才富有生命力。但是，艺术作为人类精神生活的重要组成部分，又是无法脱离人类历史的。五千年璀璨的中华文明滋养着无数炎黄子孙，这些传统和遗产在完成不朽的思想使命后逐渐沉淀下来，成为牢固的根基和肥沃的土壤，成为一切创造和变革的生长点。所以宗白华说"历史上向前一步的发展，往往是伴着向后一步的探本穷源……16世纪的文艺复兴追摩着希腊，19世纪的浪漫主义憧憬着中古，20世纪的新派且溯源到原始艺术的浑朴天真"。[①] 但这是否意味着我们的创作只是在传统的范围里转圈呢？答案显然是否定的。我们来看一下马克思的精彩论述："人们自己创造自己的历史，但是他们并不是随心所欲地创造，并不是在他们自己选定的条件下创造，而是在直接碰到的、既定的、从过去继承下来的条件下创造的。"[②] 艺术的发展之所以自律，就在于它的内部具有这种相对独立的历史继承性。欧洲新古典主义代表画家大卫的作品《马拉之死》，正说明了艺术的自律发展是以法国大革命这个特定的社会生活环境的制约为前提的，同时也表明了古希腊罗马的遗产从内容和形式两方面充当了绘画进一步发展的基础和起点。

值得一提的是，艺术的自律发展会呈现两种形态：一是传统模式下的常规发展；二是打破传统的艺术超越，即风格转型。如在相当长时期内都保持着传统一贯性的欧洲古典绘画就属于常规发展；而西方现代派绘画的出现则是明显打破传统模式的艺术超越。后者的形态突变往往被认为是传统"断裂"，实际上，即使是现代艺术中最为极端的表现，如"达达派"也不过是以先前的传统作参照，是对传统的一种反驳。"达达派"如此，"立体派"与传统的联系就更为明显了。

[①] 宗白华：《中国艺术意境的诞生》，载《美学散步》，上海人民出版社，1981，第68页。
[②] 马克思：《路易·波拿巴的五月十八日》，载《马克思恩格斯选集》（第1卷），人民出版社，1995，第603页。

今天的传统曾是昨天的创造，艺术家学习传统是为了探索自己的艺术风格和创造新的作品。重新体会大师们创造的艰辛过程对今天的艺术家来说是一次穿越时空的旅行，艺术家的实践决定着继承和创新的成败，艺术家必须在实践中积极主动，不断探索。

（二）形式风格变化律是艺术自律发展的另一种表现形式

贡布里希在《论艺术再现》中说："一切艺术都源于人类的心灵，出自我们对世界的反应，而非出自可见世界本身，而且恰恰是由于一切艺术都是'概念性的'，所以一切再现作品都能够由它们的风格来辨认。"这是对艺术发展为什么会出现千变万化的风格面貌的很好解释。

艺术发展形式风格变化律要涉及两个问题：第一，美术的发展是否有盛衰？第二，不要把风格的变异误认为艺术的衰落。

第一，艺术在同一模式中的盛衰变化是合乎逻辑推论的，艺术技巧有一个逐步提高、完善的过程，那么整个艺术创作的兴盛和衰落现象实际也是普遍存在的。著名美学史家罗曼·罗兰在其论文《十六世纪意大利绘画衰落的原因》中，不仅从政治和社会方面，而且主要从艺术发展的自律性分析了意大利文艺复兴时期绘画发展中的衰落现象。

第二，因审美趣味或艺术观念的变化导致艺术风格变异的例子很多，如由瑞士美术史家沃尔夫林指出的从"文艺复兴"到"巴洛克"的变迁。欧洲传统美术观一直认为"巴洛克"是文艺复兴艺术的衰落，而一经沃尔夫林阐释，人们终于承认了相对于文艺复兴艺术的稳重、和谐和雅静，在巴洛克艺术中所表现出的粗野、任性，既高于情感与运动感，也同样具有美学价值，这只是意味着风格类型的不同或对立。沃尔夫林能够在艺术的发展中把握艺术风格的对立价值，并注重艺术作品自身的形势分析，从研究方法上产生了重要的影响。如同我们改变了对巴洛克艺术的认识一样，人们对于像中世纪艺术、日本美术、现代抽象艺术的认识显然也发生了转变。

如上所述，前者主要强调了艺术自律发展中继承和变异的历史承续关系，后者则突出了包括在两种运动状态中的形式风格形态的价值。形式风格的历时性价值在其后的历史发展中便成为可以因时因地而复活的可供借鉴的共时性财富。①

思考题
1. 关于艺术的起源，艺术史上有哪些代表性观点？你是如何认识这个问题的？
2. 决定艺术发展的根本原因是什么？
3. 在对待艺术遗产问题上，你有什么认识？

① 王宏建、袁宝林：《美术概论》，高等教育出版社，1994，第 373—382 页。

第三章
文化系统中的艺术

艺术作为一种独特的文化形态或文化现象，无疑是人类文化的重要组成部分，对艺术的研究也应放入整个人类文化系统中进行，从而使我们能在更广泛、更深刻的层面上理解艺术现象和历史。从广义上讲，文化是指所有人类社会活动及物质和精神产品的总和。文化系统主要包括物质文化、制度文化、精神文化三大子系统，前二者决定和制约着精神文化。所以经济、政治对于包括艺术在内的精神文化有着十分深刻的影响，从精神文化子系统来看，艺术同哲学、宗教、道德、科学之间，也是彼此渗透、相互作用的。

第一节　艺术与哲学

艺术与哲学有着极其密切的关系。哲学是关于世界观和方法论的学问。它既是一种科学理念，又是一种社会意识形态，主要研究自然界、人类社会和人的思维等领域中带有普遍性的规律。哲学是人类理性认识的最高形式，艺术是人类感性认识的最高形式，它们代表着人类精神王国的两座高峰，而美学则是架在两者之间的桥梁。黑格尔把美学称为"艺术哲学"，就已经明确指出了美学在艺术和哲学之间的连接作用。美学作为哲学的分支，就是用理性的方法来研究感性认识。当然，美学的研究对象和范围不仅仅是艺术，还包括自然美和一切现实美，还应研究审美主客体关系和审美意识等具有普遍性的一般规律。艺术作为审美意识的集中表现，是美学研究的主要对象。

哲学主要以美学作为中介对艺术产生巨大影响。哲学对艺术的影响，我们可以通过以下三个方面的考察来进行了解。

一、艺术主体与哲学

哲学对艺术的作用，首先表现在对艺术主体——艺术家的影响上。艺术家在进行艺术创作时，总会自觉或不自觉地受到特定哲学思想的影响，并通过作品传达出来。唐代诗人李白的审美理想，就深受道家美学所推崇的天然之美思想的影响。他不但极力倡导自然、清新的风格，而且高度赞誉"清水出芙蓉，天然去雕饰"之美，并毕其一生追求这种美学境界，他那些极富天然美的诗篇就是最好的证明。杜甫显然受儒家美学思想影响较大，他将"致君尧舜上，再使风俗淳"的远大抱负融入诗篇，以强烈的忧患意识倾诉了对当时腐朽统治的不满和对深受苦难的劳动人民的同情，创作了三吏、三别等代表作品。王维更多地受到佛教禅宗美学思想的影响。这些影响渗透在王维的许多诗里，尤其是许多描写自然山水与田园生活的诗歌，更是充满了浓郁的禅意。如"空山不见人，但闻人语响。返景入深林，复照青苔上。"（《鹿柴》），再如"人闲桂花落，夜静春山空。月出惊山鸟，时鸣春涧中。"（《鸟鸣涧》）。

二、艺术作品与哲学

哲学对艺术的影响，也表现在出现了一批哲理性的艺术作品。例如，《查拉图斯特拉如是说》是德国作曲家理查·施特劳斯最为著名的交响诗，这部作品就是根据尼采的同名作品自由创作的。理查·施特劳斯作曲的目的是想通过音乐的手段来表达人类发展的思想，表现人类从起源开始经过科学、宗教、哲学的升华，成为"超人"的思想。卡夫卡的小说《变形记》，通过一个并不复杂的情节，集中体现出卡夫卡的存在主义哲学观念，主要是孤独感、危机感等，具有强烈的非理性主义哲理色彩。他的其他作品也都是在近乎荒诞的情节中隐藏着强烈的哲理性。

三、艺术潮流与哲学

哲学对艺术的影响，还表现在它促进了艺术潮流的形成。在西方艺术史上的每个发展阶段中，其所主导的精神都与同时期盛行的哲学思想相关联。如西方现代艺术中的超现实主义，就是以法国唯心主义哲学家伯格森的直觉主义为理论出发点的。伯格森把所谓的"生命冲动"当作世界万物的主宰，宇宙间的一切似乎都是由这种神秘的

力量派生出来的。另外，伯格森还从唯心论与精神论的立场出发，认为只有人的梦幻世界或直觉领域才能达到绝对的真实，这种绝对的真实就是所谓的"超现实"。于是，20世纪20年代在欧洲文艺界，形成了一个遍及文学、美术、电影等领域的超现实主义流派。文学界出现了布勒东的《动物与人》，阿拉贡的散文集《巴黎的农民》；而美术界出现了西班牙画家达利的油画《记忆的永恒》（图3-1）等典型作品；电影界也出现了西班牙导演布努艾尔拍摄的超现实主义影片《一条安达鲁狗》。总之，各种艺术潮流总是受一定的哲学观影响，具有各自不同的哲学基础。

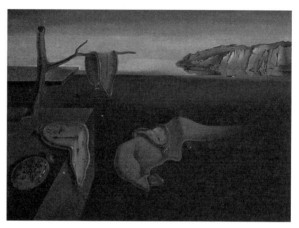

图 3-1　达利《记忆的永恒》（1931年）
图片来源：李昌菊，《中外美术史》

第二节　艺术与宗教

作为一种文化现象，宗教的历史与人类文化史几乎一样久远。考古发现，人类的宗教观念在旧石器时代晚期就已经萌芽。原始人类由于思维能力不发达，生产力低下，无法用极少的经验、知识去解释和改变这一切。他们对变幻无常的自然现象产生了巨大的恐惧或崇拜，原始人的直觉思维认为，在自然物背后有一种凌驾于人类和自然规律之上的超自然力量的存在，而且正是这种超自然力量决定了大自然的变化。因此，为了沟通和超自然世界的关系，为了得到超自然力量的帮助，原始人类便借助各种巫术礼仪或原始宗教等活动，以身体和情感的体验投入超自然的世界中，并试图通过巫力和宗教作用来达到对自然世界的控制。从这个意义上说，原始文化与原始宗教彼此密不可分，浑然一体。可以说，原始宗教对原始社会中人类的一切活动都产生了深刻的影响，打下了深深的印记，这是人类文化发展史上的一个必经阶段。

一、艺术与宗教的相互作用

　　许多思想家、美学家早就注意到艺术与宗教之间的紧密联系，并尝试着从认识论的角度加以论述。英国著名美学家克莱夫·贝尔在《艺术》一书中分析了艺术与宗教的密切关系，以及它们与科学的区别和对立。他强调"艺术和宗教是人们摆脱现实环境达到迷狂境界的两个途径。审美的狂喜和宗教的狂热是联合在一起的两个派别。艺术和宗教都是达到同类心理状态的手段。"[①] 不可否认，艺术与宗教在认识、掌握世界的方式上确实有一些相同的地方，诸如感知情感、想象、幻想等心理因素，在艺术和宗教领域上都很重要。艺术审美情感与宗教情感一样，往往都超脱日常生活情感，追求精神愉悦而不是物质满足。马克思也认为艺术的、宗教的方式都同属于一个领域，它们在掌握世界的方式上与科学有着本质的不同。

　　需要指出的是，艺术和宗教之间的联系，主要是宗教对艺术的利用。特别是欧洲中世纪的基督教在相当长的历史时期内是处于支配地位的意识形态，宗教对艺术的影响十分强大和明显，宗教艺术几乎取代了世俗艺术，直接影响到了艺术的发展。宗教对艺术的利用在中国也明显存在，特别是佛教传入中国后，对中国艺术产生了很大的影响，单从中国敦煌、云冈、龙门、麦积山四大名窟中，就已经看出佛教对绘画、雕塑、建筑、文学的渗透。

　　宗教对艺术的影响具体表现在两个方面。第一，宗教利用艺术来宣传宗教，为艺术提供题材内容，大量的雕刻、绘画均以宗教教义、传说和故事为题材，成为宗教思想最有力、最纯粹的表现。作为欧洲文学开端的古希腊文学，就是源于古希腊神话。《荷马史诗》对后世欧洲文化发展产生过巨大影响，它也是从神的故事和关于特洛伊战争英雄传说的基础上产生出来的。在建筑艺术方面，古埃及的金字塔和古希腊的神庙，遍布欧洲的哥特式建筑，以及佛教庙宇和伊斯兰教的清真寺等，都可以看到宗教的作用。敦煌、云冈石窟中就直接以绘画和雕刻形式讲述佛教故事。第二，宗教对艺术既有促进发展作用，也有阻碍发展的作用。一方面，由于宗教经常利用艺术来宣传自己，因此为许多艺术家提供了大量的艺术实践机会，在客观上推动了艺术的发展。例如，敦煌、云冈（图3-2）、龙门等地的石窟佛教艺术就有很大成就，某些窟中的佛像或菩萨像虽然有严格的程式，但形态逼真，栩栩如生，凝聚着画家和雕塑家的审美艺术和情感。那些壁画中的飞天形象和供养人形象，以及超出宗教教义而直接反映现实生活的壁画，如敦煌《张义潮出行图》（图3-3）等更是生动优美，具有很高的艺术价值。另一方面，宗教在一定程度上又阻碍了艺术的发展，如中世纪的欧洲的教会文学，宣扬"原罪"、禁欲主义和宿命论思想，产生了很多艺术低俗的福音故事和

[①] 克莱夫·贝尔：《艺术》，中国文联出版公司，1984，第62页。

赞美诗等，这时期的艺术受到严重破坏，沦落为专替宗教服务的奴婢，导致了中世纪艺术的普遍衰落。直到文艺复兴运动，提出以人为中心的人文思想来反对中世纪以神为中心的封建教会统治，才涌现出达·芬奇、米开朗基罗、拉斐尔等杰出艺术家，以及大量优秀的艺术作品，为欧洲艺术的发展重新奠定了基础。

图3-2　云冈石窟 昙曜五窟（460—465年）
图片来源：李昌菊，《中外美术史》

图3-3　敦煌壁画《张义潮出行图》
图片来源：李昌菊，《中外美术史》

艺术对宗教的影响，首先表现为参与宗教活动。原始歌舞、表演、绘画和雕刻等在原始社会时期就是一种巫术或原始宗教活动。原始图腾歌舞就是一种狂热的巫术礼仪活动。这种歌舞有狂热的舞蹈，有高呼的咒语，有敲打奏鸣的器乐，还有类似绘画作品的图腾面具，以及带有戏剧性的原始宗教祭祀仪式。到了后来，这种图腾舞蹈才衍变分化为歌、舞、诗、乐、绘画、戏剧等。进入文明社会后，艺术仍然参与到宗教活动中，从音乐上来看，基督教有唱诗班，有多声部的宗教歌曲，有管风琴音乐，还有弥撒曲、安魂曲等宗教音乐。其次，艺术对宗教的影响还表现在宣传宗教思想上。如佛教传入中国后，唐代产生了"变文"这种宗教宣传新方式。"变文"就是以说唱的形式讲述佛教故事，宣传佛教教义。"变文"方式有散文，有韵文，可说可唱，具有艺术的生动性、通俗性的特点，是唐代向群众宣传和普及教义的重要艺术形式。再次，艺术对宗教的影响，还表现在强化宗教氛围上。欧洲哥特式教堂（图3-4），从外观上看，那高耸入云的尖塔让人敬畏，阴冷的墙面和框架式结构令人震惊。内部高阔的空间配以瘦长的柱子形成一种向上的动感，让人产生一种超凡脱世，向上升华的神秘幻觉。加之彩色玻璃镶嵌的花窗，以及洪亮的管风琴音乐，唱诗班的歌声等多种艺术形式的组合，有力地增强了神秘的宗教情感和宗教色彩。

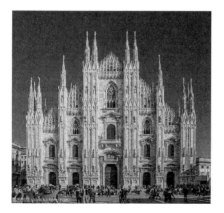

图3-4　米兰大教堂（1386—1965年）
图片来源：李昌菊，《中外美术史》

虽然艺术与宗教两者之间关系密切，宗教对艺术的产生和发展都有过直接的影响，但两者还是有着本质的区别。从本质上说，宗教是人的自

我意识的丧失，而艺术是人对自由创造的验证；宗教劝诫人到天国寻求解脱，而艺术却激励人要珍惜和热爱生活；宗教让人的精神麻痹，而艺术却培养人的全面发展。宗教虽然在利用艺术的同时促进了艺术的发展，但另一方面也限制了艺术的发展。

二、宗教艺术

在宗教文化中，包含有各种各样的宗教艺术。这种宗教艺术几乎遍及世界各地，涉及建筑、雕塑、绘画、音乐、文学和戏剧等各个艺术门类，是世界艺术史的重要组成部分。宗教艺术相对世俗艺术而言，主要指在宗教思想影响下，为宗教服务的艺术。尽管宗教艺术起源于宗教对艺术的利用，但是，艺术家们的创造性劳动凝聚其中，使之具有独特的审美价值。尤其是近现代社会中，宗教艺术的审美因素逐渐高于宗教因素，人们开始以审美眼光来观赏这些作品。

在所有的宗教艺术中，建筑所占的比重很大。古埃及金字塔就是原始拜物教的产物，它如此巨大的体积和特异的风格举世闻名，成为世界七大奇迹之一。历代许多著名的建筑物都与宗教相关，比如古希腊帕特农神庙、古罗马万神庙、法国巴黎圣母院、圣彼得大教堂等。从中世纪时期基督教统治欧洲开始，哥特式建筑风靡于欧洲各地，如英国的夏特尔教堂、意大利的米兰大教堂等都是典型的作品。中国古代建筑艺术中，佛教、道教的寺庙、道观、佛塔等也有很重要的地位，如洛阳白马寺、西安大雁塔、河北定县开元寺塔、湖北丹江口市武当山金殿、拉萨大昭寺等都是著名的宗教建筑。

绘画在宗教艺术中也有重要地位。意大利文艺复兴时期著名画家米开朗基罗，历时四年时间完成的杰出作品西斯廷教堂的天顶画《创世纪》（图3-5）是应教皇朱诺二世委托而创作的，天顶画距离地面约3层楼高，800平方米的画面上分布着300多个较大的男女形象，宏伟的场面与完美的造型，体现出艺术家非凡的创造力。教堂内的大型壁画《最后的审判》是米开朗基罗的另一件代表作品，画中人物形象栩栩如生，具有自己鲜明的个性，被称为人体的百科全书。中国唐代著名画家吴道子，他的绘画成就也表现在宗教绘画上，他所创作的300多件壁画，大多为寺庙而作，他以高度的想象力，创作出众多富于运动感和节奏感的人物鬼神形象，在中国绘画史上产生了深远的影响。

宗教文化特有的石窟艺术，汇集建筑、绘画、雕塑为一体，保存着大量的艺术珍品。我国现存石窟遗迹约有120多处，最负盛名的有敦煌、云冈、龙门、麦积山等石窟。它们大都始于北魏，盛于隋唐五代，延续至元明清朝。敦煌莫高窟（图3-6），现存历代洞窟490多个，壁画共45000多平方米，彩塑多身。石窟内有泥质彩塑佛像和菩萨、天王、力士等，石窟壁面上大多绘制有壁画，壁画的内容涉及佛教史迹、经变

故事等题材和装饰图案，是我国现存规模最大、保存最丰富的石窟艺术宝库。

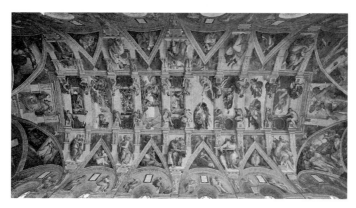

图 3-5　西斯廷教堂天顶画《创世纪》
图片来源：李昌菊，《中外美术史》

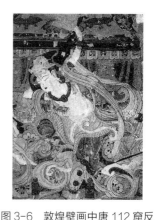

图 3-6　敦煌壁画中唐 112 窟反弹琵琶
图片来源：李昌菊，《中外美术史》

音乐、戏曲等艺术在宗教艺术中也占有相当的地位。作为对神的情感宣泄，基督教音乐一直受到教会重视。6 世纪时的罗马教皇格里高利一世花费了十多年的时间，亲自选出很多典型歌调，制定了演唱规则，形成了欧洲音乐史上有名的无伴奏齐唱乐《格里高利圣咏》，成为当时最有影响的音乐作品。奥地利音乐家海顿的清唱剧《创世纪》，内容就取材于圣经故事。德国音乐家巴赫就是一个虔诚的基督教徒，他的作品多以宗教内容为主，代表作有《马太受难曲》《约翰受难曲》等。欧洲中世纪的戏剧多为宗教戏剧，取材于《圣经》或宗教，故产生出宗教奇迹剧、宗教传奇剧、宗教神迷剧等戏剧体裁。中国古代最早的正式剧场就是佛教的寺庙。中国的戏曲也从宗教故事和神话传说中汲取了大量的素材，借助宗教故事来表现具有社会内容的人间情感。如自元末明初杂剧《西游记》问世以后，数百年来盛行于戏曲舞台上，它所描绘的唐僧、孙悟空、猪八戒等艺术形象已是家喻户晓。另外，在世界文学史上，宗教文学的地位和影响也是不容忽视的。许多宗教文学作品具有较高的文学价值。

丰富多彩的宗教艺术构成了世界艺术史中重要的组成部分，并且对世界各地的艺术都产生了深远的影响。随着人类社会发展变化，宗教对艺术的影响也逐渐减弱，宗教艺术主要作为历史文化遗产而存在。

第三节　艺术与道德

道德是指人们在社会生活中所形成的关于善恶或是非等伦理观念和行为规范的总

合，包括道德意识、关系和活动等内容。它是一种建立在特定的经济基础之上的社会意识形态，是一种社会文化现象，与其他精神文化相联系，尤其是与艺术有着更为密切的关系。

艺术与道德两者之间的关系问题，一直都是艺术理论界讨论的焦点，许多学者都发表了各自不同的看法，主要有三种观点：一是把艺术看作道德教育手段，否认两者的区别；二是完全否定艺术和道德两者的内在联系，认为道德内容对艺术起反作用；三是承认艺术与道德之常间的密切关系，并认为两者相互影响，又各有区别，主张寓教于乐。

一、艺术与道德的相互作用

两千多年前，古希腊思想家柏拉图就承认艺术和道德的关系紧密。他的弟子亚里士多德则强调艺术的教育功能或净化功能，强调艺术的社会道德作用。先秦典籍中，美与善一般都为同义词。自孔子开始，才把美与善区分开来。不过，孔子认为善比美更重要，是更为根本的东西，他十分重视艺术的社会伦理道德功能。在音乐方面，孔子反对郑声，因"郑声淫"，而《武》乐虽"尽美矣，未尽善矣"，还不能算上乘之作；只有《韶》乐，才达到了"尽美矣，又尽善矣"，应该属上乘之作。可以说这个思想贯穿于中国美学史的始终，对后世影响很大。之后的《毛诗序》又提出了"教以化之"的观点。可见，高度强调美善统一，强调艺术在伦理道德上的感化作用，正是中国美学与中国艺术非常显著的特征。

艺术与道德的关系具体表现在两个方面：

一是道德对艺术的影响。这种影响首先表现在，伦理道德思想总是要通过艺术作品的主题、题材、情节、人物以及思想性与意蕴等表现出来。无论哪一种艺术，都是社会生活的反映，而道德生活又是社会生活的重要组成部分，因而，艺术作品中往往包含有道德内容，并通过塑造艺术形象来反映道德面貌。如托尔斯泰著名的"三部曲"都触及伦理道德问题，尤其是《复活》，主要是通过玛丝洛娃的悲惨遭遇和聂赫留朵夫赎罪的行为，来重点表现精神和道德复活的过程。许多优秀的艺术作品如话剧《玩偶之家》、戏曲《秦香莲》、电影《魂断蓝桥》（图3-7）等都备受人们关注，主要原因就是作品深深涉及道德内容，反映出时代、社会和人物的道德情感和道德行为。其次，道德对艺术的影响，还表现在艺术家的世界观和道德观会对艺术创作有很大影响。因为艺术家在创作时，一定会融入自己的道德评判。或者说，通过艺术作品，可以感觉到艺术家的道德观。如法国作家小仲马在其名作《茶花女》（图3-8）这部长篇小说中，一反当时的世俗道德标准，把同情和赞美都给了玛格丽特这位出身贫穷、堕入

风尘不能自拔的妓女,以白色茶花象征她高尚的情操和美好的心灵。并在作品中有力地揭露了上流社会道德的虚伪,把自己鲜明的道德评价融入作品中。

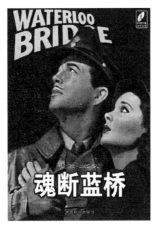

图 3-7　电影《魂断蓝桥》
（1940 年 5 月 17 日）
图片来源：威尔逊著，安琪译，《魂断蓝桥》

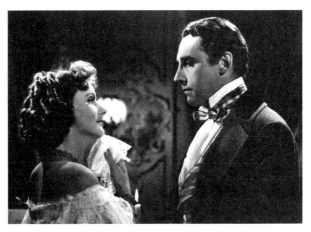

图 3-8　小仲马《茶花女》（1936 年 12 月 12 日）
图片来源：The Lady of Camellias Alexandre Dumas,Fils《茶花女》

二是艺术影响道德,主要表现在艺术作品对人们的道德教育上。因为艺术本身具有视觉可感的艺术形象,具有艺术特殊的魅力,因而,艺术对道德观念的评价和道德行为的选择均具有重大影响。奥斯特洛夫斯基的名著《钢铁是怎样炼成的》曾激励和鼓舞了千万人,小说成功塑造了保尔·柯察金这个人物形象,他经历了战场的拼搏、生活的磨难、爱情的挫折和疾病的痛苦等考验,以惊人的毅力战胜了一切困难,他坚强的个性和勇敢的精神,给人力量,让人振奋。那种生命不息,奋斗不止的精神,仍然是今天我们这个时代的最强音。

艺术和道德虽然有密切联系,但两者还是有着本质的区别。在范围上,艺术与道德相比,是从更广泛的范围来反映人们的社会生活;在方式上,艺术以形象来描写和刻画人与人之间的关系,而道德是以概念、原则和规范来反映;在评价标准上,道德以"善"为标准,而艺术以"真善美"为标准。另外,许多艺术作品也不一定必须表现道德内容,如花鸟画作品、风景摄影等。即使是具有道德内容的作品,也应该寓教于乐,将道德内容有机地融合在艺术形象之中,化善为美,使艺术作品的思想性和艺术性完美统一起来。

二、艺术中的道德内容

道德是人们社会生活的伦理观念和行为规范,因此,以再现社会生活的文学、

戏剧、戏曲和影视，受道德影响十分明显。古今中外一大批艺术作品都通过对爱情、婚姻、家庭、妇女地位等社会和道德问题的描写，来剖析社会生活，来阐明伦理观念和行为规范。如19世纪挪威著名戏剧家易卜生的社会问题剧《玩偶之家》《社会支柱》《国民公敌》等；中国戏曲《秦香莲》《救风尘》《窦娥冤》《梁山伯与祝英台》等；电影《克莱默夫妇》《金色池塘》《母女情深》《办公室的故事》等，不胜枚举。对于非再现艺术形式如建筑、音乐、书法、工艺等，尽管受道德影响不像再现艺术那样强烈，但也有道德因素渗入。例如，作为传统文化的中国建筑艺术就体现出特定的道德观念。在中国的封建伦理道德观念中，十分强调尊卑、上下的等级秩序，并把它作为重要的道德规范和原则。比如在建筑名称上，皇帝住宅称皇宫，大官住宅称府邸，富豪住宅称公馆，平民住宅称宅或家；建筑面积上，明清两朝规定，七品官以下住宅正房只准有三间，五品或六品官可有三至五间，贵族、王侯、大官正房可以不限，因此，北京城里的四合院大多是三或五间正房；建筑规格上，各种不同级别的人住宅的高度、色彩、装饰及屋顶也有不同规定，不能违反，否则就会受到严厉制裁。此外，由于道德是一种社会意识形态，因此本身由经济关系决定，并随经济关系的改变而变化，这种变化也会通过艺术作品表现出来。

第四节　艺术与科学

　　科学也是人类社会一种重要的文化现象。自然科学道理也是精神文化建设的重要因素，而且通过技术形式直接转化为社会生产力，再创造出物质文化。尤其是20世纪后期以来，现代科学技术正在迅猛地改变着人类社会的面貌，同时为艺术创造了前所未有的文化环境和传播手段，为艺术提供了更广阔的天地。

　　艺术学面临的一个重要课题，就是艺术与科学的关系。许多学者、艺术家，还有很多著名的科学家，都在思考艺术和科技的关系问题。诺贝尔物理学奖获得者李政道就从山水画、商代玉器、屈原的诗篇中看到其中所蕴含的自然结构规律，而且他很关心音乐与物理、音乐与心理之间的关系，曾发起组织过1993年"北京科学与艺术研讨会"，探索科学与艺术的共同特征以及相互之间的影响，促进科学界与艺术界的交流。后来，李政道又多次回国组织科学与艺术研讨会，2001年6月与吴冠中合作举办了"清华大学科学与艺术展览会"。显然，在科技飞速发展的当代，探讨艺术与科学的关系，会越来越受人们的关注。

一、艺术与科学的联系和区别

艺术与科学的关系问题，存在着两种不同的观点。一种认为艺术与科学基本一致，两者的终极目标都是揭示真理，都要追求和谐对称、多样统一等美的形式。这个观点特别强调艺术与科学在创造上的一致性。另一种观点认为艺术与科学是完全对立的，科学的发展甚至会导致机器和技术的统治，最终使工业社会造就出一大批丧失个性标准的人，这与审美和艺术是背道而驰的，它特别强调，科学是理性的，注重事实的，而艺术却是感性的，注重情感的。这种观点认为科技会加剧席勒当年所忧虑的那种人的"感性冲动"与"理性冲动"二者分裂的现象。这两种观点都过于片面和绝对化。总体而言，艺术与科学两者之间既有联系，又有区别。

在人类文化史上，艺术与科学有过三次联姻。第一次是在古希腊时期，毕达哥拉斯学派提出"美是和谐"的思想，这个学派的成员大部分都是数学家，他们把数与和谐的原则当作宇宙间万事万物的根源，提出了"黄金分割"的理论，以及音乐中的数量比例关系，而且将这些原则运用到建筑、雕刻、绘画、音乐等各种艺术门类中。第二次是在文艺复兴时期，此时的欧洲自然科学有了极大的发展，哥白尼的日心说沉重地打击了几千年来的宗教传说，伽利略在数学、物理学方面的创造发明，使人们对宇宙有了新的认识，形成了新的方法论和世界观，对艺术的影响也很大。许多科学家把自然科学的方法与原理运用到艺术创造中，使艺术得到完善和发展。著名的达·芬奇不但是艺术家，还是科学家、工程师，他把几何学、透视学原理运用到艺术绘画艺术中，对后来的艺术发展产生了深远的影响。第三次是20世纪下半期以来的当代社会，科技正以前所未有的速度发展，人类社会生活各方面都受到很大的影响。现代科技对艺术也产生了很大的影响，不仅为艺术提供了从未有过的大众传播媒介，而且创造出了新的艺术种类和艺术形式。21世纪的数字技术更是高速发展，给我们的多个领域带来了更为巨大的影响，在很多领域上，科技与艺术已紧密结合在一起。特别需要指出的是，这三个时期既是科技高速发展的时期，同时也是人类艺术繁荣的时期，这中间一定有着内在的必然规律。

但是，艺术和科学之间确实也存在着很大的不同，科学是人类认识客观世界的知识的总合，艺术是人类进行审美创造的最高形式；科学主要运用抽象思维，强调理性因素，艺术主要运用形象思维，强调情感因素；科学讲究客观冷静地对待事物，准确地揭示事物的本来面目，艺术则是一种主观色彩很浓的创造活动，除了反映生活，还要评价生活与表现情感；科学理论应该具有普遍性，放之四海而皆准，而艺术作品应具有独创性。上述比较可以看到，艺术与科学之间确实存在着很大的不同，它们既在一定程度上的相互对立，又在很大程度上互相促进。

二、科学与艺术的渗透和影响

创造是人类永恒的主题。我们看到,无论是艺术还是科学,最令人着迷的都是人类的创造性。众所周知,德国人擅长于理性思维,有趣的是,德国许多著名物理学家、数学家都钟爱艺术,喜欢巴赫、海顿、贝多芬、舒伯特、舒曼和门德尔松等音乐大师的美妙旋律。克罗纳克是赫赫有名的代数学家,又是一位杰出的钢琴家兼歌唱家,浪漫派音乐天才门德尔松就常到克罗纳克家做客。克罗纳克曾说过:"上帝造出了整数,其余的一切均为人的劳作。"他能如此透彻地窥见数学奥秘,难怪会对音乐有如此特别的敏锐感觉。数学和音乐都是一种以抽象语言营造的人工的世界。数学只需十个数字与若干符号便可以标示出无限绝对的真,而音乐只用五条线和几个蝌蚪符号就可以营造出无限而动人的美。数学是人类理性活动的巅峰,音乐则是人类情感世界的极致。

科学本身也是一种艺术。两者都是先有感而后发。第一流的科学、哲学和艺术作品都是无意相求而又不期而遇的。从艺术角度来看,科学其实也是人与大自然相互沟通的一种艺术。

理性的至境实际也是审美的境界。杰出的实验物理学家也是大艺术家,他们做的著名实验应该就是让人惊叹的艺术精品。高等数学中系列公式就是严谨精确的艺术杰作,数学公式中体现出来的种种平衡、和谐、对称总是让我们想起蒙德里安的抽象绘画(图3-9)或者莫扎特的小夜曲,这里面包含的正是精湛高超的艺术构思。如果我们足够细心,就会发现科学的每个公式都包含着一种美,它体现了人类自由创造的理性,是大自然本质的显现,是人类思维和精神整合的结晶。

其实,艺术许多时候也是科学,尤其是"现代艺术设计"这个门类。设计的重点在于艺术表现各要素的处理和有机的结合。20世纪中期,许多艺术学校开设的基础设计课程,就是立足于点、线、面之间的组合与排列结构。1607年祖卡罗在《画家、雕刻家、建筑家的理念》一书中把设计分成两种,即内在的设计和外在的设计。今天的设计我们理解为对产品外观和内部结构的安排,它强调产品的色彩、肌理、形态等形式因素,注重对产品材料的开发和研究。现代意义的设计产生于工业大革命后,它以机器、电子等高科技为载体,以市场经济为动因,以批量化生产为手段,而它的对象就是消费大众,根据这些特性所以称之为工业设计。不过,再富有灵感的设计师,

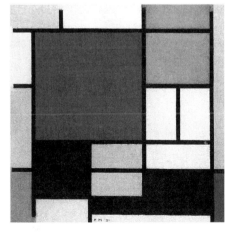

图3-9 蒙德里安《红黄蓝的构成》(1930年)
图片来源:李昌菊,《中外美术史》

他的设计都不可能是随意的，都必须符合批量工业生产的前提。因此，一个成功的设计背后都可能有经济学、运筹学、管理学甚至投资决策、数学模型的支撑。科学和技术作为最大的生产力，它是工业设计的支柱。艺术设计的意义正是在与科学联姻，与现代工业生产结合后才凸现出来的。

爱因斯坦曾被自然界显示出来的、一种数学式的简洁和优美特性所吸引。他相信自然律的简洁性具有一种客观特征。解题的每一步都要把方程化简，化简的另一个意义就是以形式的简洁性传达出真，而呈现在凝练、明快与和谐形式中的真，无疑就是一种体现了人类精神智慧的美。因而，追求客观真理的过程，也就是追求简洁、追求美的过程。反过来，美的天生属性中就包含着简洁，包含着真。勃拉姆斯和柴可夫斯基交响曲中扣人心弦的主题，常常是如歌的简洁旋律。这些主旋律所呈现出的美，与爱因斯坦的相对论、牛顿二项式、三角级数和微分几何所具有的简洁、和谐、明快和对称的美，是完全可以等值的。

从古希腊艺术到当代的艺术，从欧几里德到今天的科学，它们不过是人类追求主客体自由的两种不同形式，艺术和科学在方法和手段上尽管有很大区别，但是内在精神却是一致的。两者结合，科学会获得创造性思维的启发，艺术则注入了思想理性的动力。李政道先生说过："我想在这里重申一个基本的思想，即科学和艺术是不可分割的，就像一枚硬币的两面。它们共同的基础是人类的创造力。它们追求的目标都是真理的普遍性。"[①] 在科技高度发达的今天，科学家、发明家、企业家都在热切地关注人类的精神需求和文化需求。艺术与科学不仅是平行的，更是互动的。它们所高扬的，正是推动人类数千年文明前行的创造精神。

思考题

1. 试述艺术与哲学的关系。
2. 试述艺术与宗教的关系。
3. 以艺术作品为例，说明道德题材的意义。
4. 试述艺术与科学的联系和区别。

① 李政道：《艺术和科学：载文艺研究》，中国艺术研究院，1998，第2页。

第四章
艺术创作

艺术创作在精神生产活动中，处于基础和核心的地位。从现实角度来看，艺术虽然是社会生活的反映，但任何社会生活都不可能直接成为艺术作品。从社会生活到艺术作品，中间要经过艺术家复杂的精神生产活动，也就是艺术创作活动。艺术创作的有机构成主要包括创作主体、创作客体、创作本体、创作受体四个要素，这四个要素又组合成一个行为系统，共同构成艺术创作的全部运行机制。它们之间是前后承接、相互依存、相互作用的循环关系。

第一节 艺术创作的性质与特点

一、艺术创作的性质

艺术创作是人类特有的一种高级的、复杂的精神活动和实践活动。它是指艺术家以一定的世界观为指导，运用一定的艺术语言和表现手法，通过艺术加工和创造，将自己的生活体验与思想情感转化为具体生动、可感的艺术形象，将自己的艺术观念和审美意识物态化为艺术作品的创造性活动。

艺术作为观念形态，是一定社会生活在人脑中反映的产物，或者说，客观的社会生活是艺术的本源，而艺术则是社会生活的主观反映。因而，社会生活是艺术创作原料的宝库，没有生活原料，就什么都不能生产。但是艺术家并不是直接搬用生活原型，而是要对现实生活进行分析、加工和提炼，这说明艺术创作在本质上是一种特殊的审

美创造。经过创造反映出来的社会生活已经比普通的实际生活更有集中性和典型性，也更具有普遍性了。

艺术家要有创作动机和欲望，才会进入艺术的创作活动。在创作之初，艺术家必然有某种感触或刺激，这种感触是在外部条件作用下产生的，外部条件又与艺术家当时的心理情感状态，如喜悦、思念或忧愁等相互作用，这种创作的内在成分对具体的艺术作品创作具有很大的影响，甚至可以直接决定创作的基调。比如，一个满腹愁肠的诗人无论如何是写不出欢快的诗歌来的，唐代颜真卿书写的《祭侄文稿》（图4-1），时至今日我们还能感受到当时那种沉痛悲愤的心情。另外，创作冲动的产生与艺术家的经历及个性、敏感程度也有一定关系。艺术创作的动力有很多，而且有些不一定与艺术创作有关，例如，巴尔扎克的许多小说都是在身负重债的情况下，为了还债而创作的。在很多情况下，外部环境的压力恰恰是创作动力的主要来源。由于艺术家个人情况的不同，创作的动力也有强有弱。伟大的艺术家往往有一种强烈的使命感，他不仅仅为个人创作，引发的创作动力也会比一般的艺术家更为强大。艺术创作的动机有时转瞬即逝，要完成艺术作品，尤其是规模较大的作品，还必须有持续的动力。创作动机与创作动力的区别正在于此。归纳起来，艺术创作的动机主要有泄情动机、兴趣动机、成就动机和私欲动机四大类。在各种不同类型的动机中，只有符合艺术创作活动的审美性和规律，才能创造出更多优秀的艺术作品。

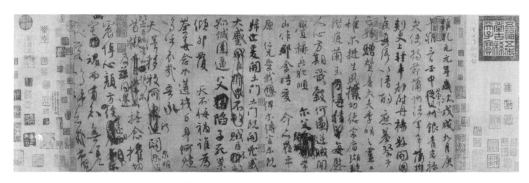

图4-1　颜真卿《祭侄文稿》（唐代，758年　台北故宫博物院）
图片来源：陈立红，《艺术导论》

艺术创作与艺术鉴赏、艺术批评及艺术教育的关系密切，彼此制约，又紧密相连。艺术创作是它们的基础和前提，反过来，它们又为艺术提供生产对象，对艺术创作具有反作用力，艺术鉴赏和艺术教育以"消费"形式刺激艺术的"生产"，从消费观念上赋予艺术"生产"以实际的社会价值和功能，并以此沟通艺术创作、艺术鉴赏及艺术教育的关系。

二、艺术创作的特点

艺术创作是一种极为复杂的精神创造性活动,相比于物质生产劳动或其他精神活动,它在具有共性的基础上又有其特殊性。深入了解艺术创作的特性有着十分重要的意义。艺术创作的特点主要表现在主体性、创新性、技巧性、实践性四个方面。

(一)主体性

艺术创作是艺术主体思维和审美物态化的创造活动,具有很鲜明的主体性。具体表现在三个方面:首先,一切创作实践活动都必须由创作主体来完成,当然,创作主体可以是单个艺术家,也可以是艺术家群体,如文艺晚会、戏剧、戏曲或影视,就是多个艺术家互相配合协调的集体结晶。其次,艺术创作的客体不是一般意义的生活原型,而是要经过创作主体观察、选择、提炼和加工,在这个意义上,创作主体面对的客体实际上已带有主体的烙印。最后,艺术创作的成果是创作主体思想观念、情感和审美意识的外化,是艺术家个性、知识、修养和品性的综合体现,所以创作主体的意识、水平及内在精神将决定艺术作品的优劣。

(二)创新性

作为创造性的劳动,艺术创作必须具有创新性。艺术与科技一样,都离不开创新,离开了创新,科技就不能发展;离开了创新,艺术就失去了生命力。相比于物质生产,作为精神生产的艺术创作需要更多的创新性。艺术创新就是运用全新的艺术语言和创作方法表达出全新的艺术情感、艺术形象和艺术意境。艺术主体在生活体验中获得的情感不是一成不变的,而是随外部环境的变化和内心世界的丰富而不断更新的。新的情感包括主体对新生事物的感受和认识,也包括他对旧事物的重新审视而获得的新认识。因此,艺术主体所展示的艺术形象也随情感更新而翻新。当然,艺术创作的最后完成还要借助具体的创作方法,通过艺术风格和语言来实现,因而全新的艺术情感最终又要落实到艺术语言、方法和风格的创造上。

(三)技巧性

艺术技巧是指艺术家能将认识内容恰切、充分地表现出来的特定的技能、方法、方式和手法。它是艺术家生活经验、艺术修养、审美意识和思想情感等高度集中的表现。作家茅盾说:"技巧不同于技术,技巧中包含技术,但掌握技术并不一定是技巧。比方说,甲乙二人演同一出戏,观众认为甲的表演'够味',但乙演的不是那么一回事。乙在演出中,并没唱错一句,也没走错一步,也就是说,乙的唱白和做工,都合规格。但

尽管都合规格，可惜其表演却缺乏神韵。合乎规格的唱白和做工，是技术，没有这技术，根本就不能上台，然而还须演得神意盎然（也就是说，能把戏中人物随时在变化的思想情绪，恰到好处地表现出来），这才算是有技巧。这一点技巧，是演员丰富的生活经验，以及长期的艺术实践所积累的深湛的艺术修养等高度集中的表现。"[①] 可见，技术是对同一动作的反复或模仿，而技巧则表现为艺术家以独特的个性，使作品获得强烈的艺术感染力。技巧的高低，由表现的恰切、充分和自如程度所决定。艺术家必须努力学习和掌握艺术技巧，兼收并蓄，勇于创新，才能更好地提高艺术创作水平。

（四）实践性

艺术创作是艺术家多种素养和智能的综合体现，而任何素养和智能的提高都要靠实践。我们有必要学习前人的经验，但最终的目的是要通过亲身体会和实践，把知识、经验转化为技能、技巧及创作能力。诗人陆游有句诗说得很好："纸上得来终觉浅，绝知此事要躬行。"所以，艺术家们都坚信这样的道理：艺术上从来没有捷径可走，只有经过长期的刻苦学习、勤奋实践、艰苦探索，才能使艺术技艺或技巧达到高度熟练。被后世称为"画圣"的唐代画家吴道子，幼年时迫于生计曾向民间画匠、雕工学艺，做过画工和雕塑工匠，后来又向著名书法家张旭、贺知章学习书法，以书法用笔来提高绘画笔墨技巧。所以，《画史汇传》中评价他虽"年未弱冠"，但已"穷丹青之妙"。之后，他到洛阳观摩了许多寺院中的壁画，细心揣摩张僧繇、张孝师等人的作品，并从善剑的裴旻将军的表演中受到启发，在人物画创作中寻找运动感和节奏感。正是由于在继承优秀传统技法的基础上，兼收并蓄，刻苦钻研，吴道子最终创造出具有鲜明特色的"吴家样"（图4-2）。法国著名作家莫泊桑跟从福楼拜学习写作，苦练了七年时间，福楼拜对他要求很严格，曾经让他用一句话写出马车站上的一匹马与它周围的五十多匹马的不同之处。莫泊桑经过这样的艰苦训练，写出了大量的习作稿，最终成为19世纪法国最优秀的作家之一。上述例子充分说明，艺术家的成果无不来自勤奋的学习、艰苦的探索和不懈的实践。

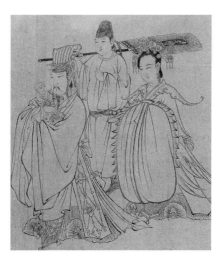

图4-2　吴道子《送子天王图》（局部）（唐代）
图片来源：李昌菊，《中外美术史》

[①] 茅盾：《关于艺术的技巧》，载茅盾《茅盾论创作》，上海文艺出版社，1980，第574页。

第二节 艺术创作的构成与思维形式

一、艺术创作的构成

艺术创作的有机构成主要包括创作主体、创作客体、创作本体、创作受体四个要素,这四个要素又组合成一个行为系统,共同构成艺术创作的全部运行机制。它们之间前后承接、相互依存、相互作用。

(一)创作主体

创作主体就是艺术家。那么,什么是艺术家呢?从艺术起源来看,艺术生产经历了一个漫长的历史过程,才从物质生产劳动中分化出来,形成一个相对独立的特殊的精神生产部门。这个时候,作为专门生产精神产品的艺术家才真正出现。可以说,艺术家是一定社会历史条件下的产物,是生产力发展到一定阶段,是社会分工不同的结果。可见,艺术家就是专门从事艺术生产的创造者的通称。艺术家应当具备艺术天赋和才能,掌握专业的艺术技能和技巧,具有丰富的情感和艺术修养,能够通过自己的创造实践活动来满足人们特殊的精神需要和审美需要。它的主要特性表现在以下几个方面:

第一,艺术内部有多种职业和分工,创作主体有个体性和集体性之分,有进行一度创作的主体,也有进行二度创作的主体。就是说,创作主体既包括以个体劳动方式进行创作的作家、雕塑家、画家、书法家等,也包括以集体劳动方式进行创作的戏剧艺术和影视艺术的编剧、导演、演员和美工等。既包括一次完成创作的画家、作家等,也包括完成二度创作的主体,如歌唱家、演奏家、舞蹈家、指挥家、演员等,对于同一件作品,不同的二度创作主体往往有不同的理解和感受,各自有不同的表演方式和表演效果。比如京剧界的"四大名旦"梅、程、荀、尚在表演时就各有特色,同样是《霸王别姬》,梅兰芳和尚小云的演出就各不相同,梅派表演艺术讲究精湛优美,尚派表演艺术就以刚劲婀娜见长。

第二,优秀的创作主体往往具有为艺术献身的精神。艺术创作是自由自觉的行为,优秀的艺术家从不把艺术当作谋生或获取名利的手段,而是看作自己一生追求的事业,并为此献出自己全部的心血和生命。后印象派画家塞尚、梵高、高更,在世时生活都很艰辛,今天他们的作品却有极高的价值。塞尚生前没钱举办个展,逝世后人们才为他举办回顾展,被尊称为"西方现代艺术之父",他的艺术贡献在于用色彩与几何程

式造型（图 4-3）；梵高常常依靠弟弟的资助度日，但他的画作（图 4-4）表达了内心强烈的情感，充满着对生命的热爱；高更毅然辞掉银行经理之职，到塔希提岛居住，从土著居民的生活和文化中汲取营养，创作出了《我们从哪里来？我们是谁？我们到哪里去？》（图 4-5）的著名作品。真正的艺术家从事艺术创作，总是因为强烈的社会责任感和对艺术本身执着的追求。所以说，伟大的艺术作品都是创作主体呕心沥血的成果。

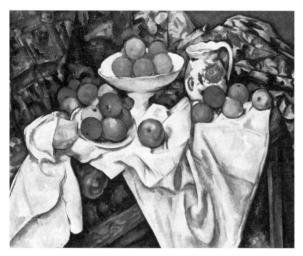

图 4-3　塞尚《苹果与橘子》（约 1899 年）
图片来源：李昌菊，《中外美术史》

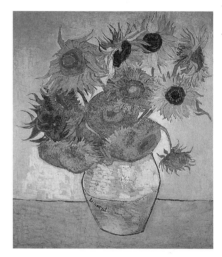

图 4-4　梵高《向日葵》（1888—1889 年）
图片来源：李昌菊，《中外美术史》

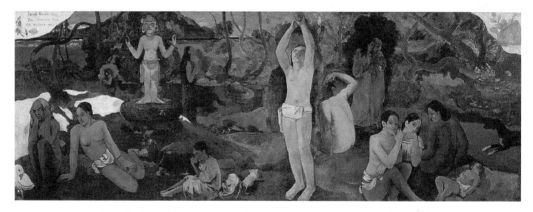

图 4-5　高更《我们从哪里来？我们是谁？我们到哪里去？》（1897 年）
图片来源：李昌菊，《中外美术史》

第三，创作主体应该有专门的艺术技能，能熟练掌握艺术语言和专业技巧。创作主体要生产创造出产品，创造出艺术形象，就必须具有艺术表现技巧和艺术传达的能力。画家要经过长时间的刻苦训练，才能掌握绘画的艺术技能和技巧，熟练运用造型艺术的线条、色彩、形体等艺术语言来进行创作；音乐家必须掌握和运用节奏、旋律、

和声等艺术语言；雕塑家必须掌握雕、塑、刻、镂、凿、铸等多种技艺和表现手法，因为不同的雕塑创作形式运用的加工方法也不一样。

第四，创作主体需要具备一定的文化修养。创作主体的艺术生命在于不断地创造，而创造的根本条件在于具有深厚的文化修养。文化修养包括深刻的思想修养、深厚的艺术修养、自然科学与社会科学等多方面的知识修养。巴尔扎克虽然不是历史学家，也不是经济学家，但他的名作《人间喜剧》系列小说中却包含着丰富的历史和经济方面的内容，以至于连恩格斯都要忍不住赞扬，从中学到的知识比从真正的历史学家和经济学家论著中学到的还要多。从另一方面说，一个花鸟画家虽然不是植物学者，但是要描绘自然植物，就要了解植物的生长及其特性；一个以历史为题材的画家，不去了解当时的历史背景就无法开始创作。因此，创作主体的文化修养也是他实际艺术创作所需要的。

第五，创作主体应具有艺术敏感力、丰富的情感和生动的想象力。艺术创作的突出特点是把主体强烈的主观因素渗透到艺术作品中，因而，创作主体在创作中占据核心地位，主体的体验、感受、思想、情感、心境、志趣等因素都会影响到艺术创作。因此，创作主体必须具有非同一般的敏感力、丰富的情感和超乎常人的想象力。艺术敏感力主要指主体感受生活、欣赏艺术和孕育艺术意象的敏锐性和悟性。艺术本身就是对变化作出的敏感反映，所以创作主体应当如著名作家巴尔扎克所说的那样，要具有蜗牛般眼观四方的能力，狗一般的嗅觉，田鼠般的耳朵，能看到、听到、感到周围的一切，并把自己强烈的情感和想象力融入艺术作品中。我们阅读张爱玲的散文，常常会惊叹于她对生活有如此精细入微的感觉。观赏印象派画家莫奈的作品《日出·印象》（图4-6）又不得不佩服他对沐浴在光线中的景物色彩种种微妙变化的敏感。艺术想象力是主体在感受生活、孕育艺术意象过程中展开联想和意象思维的能力。它可以超越逻辑思维时空，以艺术感悟为引导，形成独特的心理时空和情感逻辑，整合、重组心理意象，最终创造出新颖独特的艺术形象。李白的《清平乐》从现实中人的衣裳和面容出发，联想到自然界的"云""花"和"春风"，写下了名句"云想衣裳花想容""春风拂槛露花浓"，再由花的形态、性质，想到那不是人间所有，而是天下少有，因此虚构出"若非群玉山头见，会向瑶台月下逢"的幻想意境，充分表达出自己丰富的情感。

第六，创作主体具有独特的创造力和鲜明的个性，具有强烈的创新意识。艺术创作与其他精神生产相比，更需要创作主体将自己的独特风格和个性物态化，表现在艺术生产的成果中。艺术生产的第一个重要特征就是独创性，艺术的生命就在于创造和创新，这就要求创作主体必须不断超越前人，超越同时代人，还要不断超越自己。京剧著名演员梅兰芳在京剧表演获得成功后，在赞扬声中仍然不断探索新的表演方法和

技巧，单是手指他就可以表演出上百种动作。所以，有戏曲评论家认为梅兰芳有一双"会说话的手"。

作为艺术生产的创造者，创作主体除上述特点外，还有其他很多方面，因篇幅原因，这里不再列举。

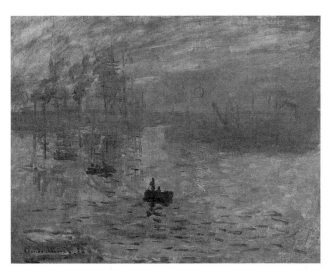

图 4-6　莫奈《日出·印象》（1872 年）
图片来源：李昌菊，《中外美术史》

（二）创作客体

作为艺术创作的客体，与创作主体有着密切的关系。创作客体是相对独立于创作主体主观意识之外的客观事物，即不断发展变化的人类社会生活。一方面，它是艺术创作的源泉和基础；另一方面，创作主体总是归属于一定的时代、民族和阶级，所以又要受到创作客体的制约。从这两方面来看，创作主体与创作客体有着不可分割的联系。

在艺术创作中，客体并非是被动的或者一成不变的。它通过感官反映到主体的头脑中，再内化为主体的创造意识。在这一过程中，客体通过主体的选择提炼，加上主体的主观认识和思想感情而得到了提升。当然，不是所有的客观事物都能进入主体的创作范围，只有那些与主体审美意识相契合的部分，才能成为创作的内容。另外，创作客体不仅可以影响到主体的思想感情，还可以推动主体提高技巧。主体通过自觉地、广泛地深入社会生活，进而超越生活，超越传统，自成一家。宋代著名画家范宽，早期学习荆浩、李成的画法，后来领悟到只有面向生活，才能突破前人，开创自己的艺术道路。之后，他来到大华山、终南山居住，常年观察自然景色的变化，将自我融化到大自然中。经过长期的游历、感悟，范宽对社会、对人生、对山水有了更深的认识，

他的笔墨技法也因此受到启发而有了新的发展，形成了自己独特的山水画风格，创作出著名的山水画作品《溪山行旅图》（图4-7）。可见，社会生活作为创作客体，为主体提供了创作的素材和灵感，同时又对主体的思想感情和创作风格产生了深刻的影响。

图4-7 范宽《溪山行旅图》
（北宋 台北故宫博物院）
图片来源：李昌菊，《中外美术史》

（三）创作本体

创作本体就是创作主体创造出的精神产品，即艺术作品。一方面，它是创作主体审美意识的物态化，是创造性劳动的结晶，是整个艺术创作活动的中心环节。另一方面，它又是艺术鉴赏、艺术批评和艺术教育的基础和起点，是艺术接受的对象。创作本体中包含着所有创作过程都要涉及的因素，它们都是为创作完整的艺术作品服务的。

（四）创作受体

创作受体指精神产品的消费者，也就是艺术作品的接受者，即读者、观众、听众。接受美学理论认为：艺术创作不是目的，是为了艺术审美者而创作的。无论什么实践活动，都不只是指向物性的对象的活动，而是主体与受体之间的思想交流和情感沟通的活动。创作主体创作出艺术作品是为了让人鉴赏的，而且它的社会影响和审美价值也只有通过人的接受过程得以实现。一首乐谱演奏前只是印在纸上的音符，一部电影在放映前仅仅是胶片，只有经过受体的鉴赏和批评才能有社会效果。艺术作品需要接受者才能实现它存在的目的，才能获得永恒的生命力，艺术创作过程也才算真正的完成。而受体的接受不是被动的接受，而是积极主动的精神活动，在活动中进行能动的"再创造"。他们通过自己的选择、分析和评价，反过来又会影响到主体的创作。所以，艺术创作主体还必须认识和研究创作受体，使自己的艺术创作能适应受体的需要。一旦主体和受体通过艺术作品的连接，获得心灵上的沟通，艺术创作活动也就获得了良好的社会效果。

二、艺术创作的思维形式

艺术创作是一项极其复杂的精神活动，在创作过程中，主体的感知、直觉、联想、想象、情感和理性等多种心理形式会相互融合，构成一个有机的整体，并作用于艺术创作。这个过程就是思维活动阶段，也是创作主体充分发挥主观能动作用，将记忆表

象加工成艺术意象，进而塑造成艺术形象，最后创造出艺术作品的过程。为了更深入地揭示艺术创作的奥秘，下面，我们专就艺术创作中的形象思维、抽象思维和灵感思维进行探讨。

（一）形象思维

对于形象思维，学术界多数人都承认它的存在，但至今仍有不同的看法。在中国，形象思维这个概念的明确提出，出现在1965年，毛泽东在写给陈毅的一封讨论诗歌的信中说："诗要用形象思维，不能如散文那样直说，所以比、兴两法是不能不用的。"此后，"形象思维"一词开始活跃在中国艺术理论领域。那到底什么是形象思维？它的基本特征又是什么？

形象思维是人类能动地认识和反映世界的基本形式之一，是艺术创作的主要思维方式。具体来说，相对于抽象思维而言，形象思维应该是人们运用形象来认识世界的一种思维方式。形象思维和抽象思维有相同之处，两者都是在反映社会生活时，从感性认识上升到理性认识，对事物进行本质上的把握。但形象思维又和抽象思维有明显的区别。它主要有以下几个特点。

1. 形象性

从艺术体验中客观"物象"进入审美"表象"，到艺术构思中将"表象"孕育成审美的"意象"，再到艺术传达时把审美"意象"物化为艺术"形象"的整个创作过程，都以具体的感性形象作为思维运动的形式。无论是体验还是构思，无论是传达还是表现，艺术创作的全部过程始终离不开具体可感知的形象。鲁迅在谈及阿Q这一人物形象的产生时说到："阿Q的影像，在我心目中似乎已有了好几年。"许多作家、艺术家在创作时对这一点有相同的体会，他们将要塑造的人物形象实际上早已在他们头脑中酝酿构思了很长时间，有的人物形象实际上已经成了艺术家的"老朋友"。艺术家只要闭上眼睛就能看见他，同他交谈、对话，简直达到了招之即来、呼之即应的程度。

2. 情感性

形象思维的过程离不开情感，情感能推动艺术家进入形象思维过程，丰富艺术家的审美体验和想象，渗入艺术形象之中，孕育和激活艺术形象的生命。苏轼到古钦凤池，见枯草零落，遍地雪泥，一群鸿雁正在此避风寻食，忽然觉得自己就是这鸿雁！昨日飞到东，今日飞到西，终日碌碌，觅食而已。而那群鸿雁在雪泥中，蹒跚有趣，自由自在，互相追逐，留下一地雪泥鸿爪。直觉使苏轼别生感慨，随即引发诗兴，脱口而出："人生到处知何处，应似飞鸿踏雪泥。泥上偶然留指爪，鸿飞那复计东西。"又如，抽象表现主义波洛克的绘画，看似没有形象，但是却能使观者感受到一种气势与力量，一种节奏与韵律之美，说明艺术家在创作过程中注入了强烈的情感因素。

3. 想象性

在艺术创作的思维过程中，联想和想象最为活跃，是形象思维活动中的主要活动方式。

从一定意义上说，形象思维就是一种创造性想象。联想是想象的初级形式，是由此物想到的物的心理过程。联想是在过去感知表象的基础上发生的，具体表现在感知觉、表象、情绪等心理影像的相互联系中。在艺术创作构思活动中，联想占有很重要的地位，象征、寓意等一些具体的表现手法，都与联想相关。如中国画中的松、鹤象征长寿，梅、兰（图4-8）、竹、菊比喻品德清高。在艺术鉴赏中，联想也起作用，可以丰富和加强鉴赏者的美感。具有不同联系的事物会引起不同的联想，如接近联想、类似联想、对比联想、因果联想、自由联想等。另外，在创作中恰当运用联想，可以丰富作品的内涵。

图4-8　郑板桥《荆棘丛兰图卷》（局部）（清代　南京博物馆藏）
图片来源：李昌菊，《中外美术史》

想象是人在头脑中对记忆表象进行分析、综合、加工和改造，以形成新的表象的心理过程。在中外艺术理论发展史上，理论家们都非常重视想象的作用，而且还把形象思维同想象联系在一起。南宋山水画家王微在《叙画》中说："望秋云神飞扬，临春风思浩荡"[1]，这里谈论的就是创作中的想象活动。黑格尔说："最杰出的艺术本领就是想象。"[2] 梵高说："想象确实是我们必须发展的才能，只有它能够使我们得以创造出一种升华了的自然，它比对现实的短暂一瞥，——在我们的眼中它一直像闪光一样变化着——更能找到抚慰，更能使我们觉察。比如仰望布满星星的天空，这时激起了我的画意，就像白天打算去画一片长满蒲公英的绿色草地那样。"[3] 可见，想象性是形象思维的根本特征，所谓形象思维在实质上就是充满情感的创造性的想象。

[1] 俞剑华：《中国画论类编》，人民美术出版社，1986，第585页。
[2] 黑格尔：《美学》（第1卷），商务印书馆，1979，第357页。
[3] 奇普编《塞尚、梵高、高更书信选》，四川美术出版社，1984，第32页。

(二)抽象思维

艺术创作是人类高级的、复杂的创造性活动。它虽然以形象思维为主,但同时也离不开抽象思维和灵感。

抽象思维是运用概念进行判断、推理和论证的思维方法。主要应用于社会科学、自然科学等领域,侧重于理论研究与逻辑推理。但是,如同科学研究中抽象思维常有形象思维伴随一样,在艺术创作与欣赏中形象思维也常有抽象思维的伴随。在艺术构思与创造的过程中,诸如作品体裁的选择、主题的提炼、结构的安排、人物性格的设计、表现手法的选择等,或多或少都离不开抽象思维活动。有的诗歌以生动形象的语言,体现出寓意深邃、耐人寻味的深刻哲理,如苏轼的"不识庐山真面目,只缘身在此山中",陆游的"山重水复疑无路,柳暗花明又一村",等等。总之,抽象思维可以帮助艺术家认识和概括生活,形成清晰的创作思路,随着当代科技的迅速发展,抽象思维愈来愈渗透到艺术领域中,丰富着艺术表现的手法。

(三)灵感

灵感是意象创作的物态化过程中"特异功能",它潜伏在创作者个体的无意识中,是一种突然出现的具有独特创作性的心理活动,是心灵的闪光和飞跃,它是推动艺术创作的一种活力。柏拉图曾论述:"灵感是一种失去平常理智而陷入迷狂的创作能力。"灵感就是在生活积累的基础上,对久思不得其解的关键问题突然因某一事物或环境的触发而在无意识中产生的一种顿悟或理解。它不同于形象思维和抽象思维,而是另外一种独特的创造思维的方式。

灵感具有偶发性、亢奋性、短暂性等特点。偶发性指灵感突如其来、不期而遇,人们不能用理性的、合乎逻辑的计算等待灵感如期而至;亢奋性指灵感爆发时伴随着强烈的情感冲动,思维异常活跃、敏捷;短暂性指灵感出现是短暂的,稍纵即逝。灵感虽然来自无意识,但却是长期积淀的结果。如丹麦建筑师约恩·伍重设计的悉尼歌剧院(图4-9),灵感来自于切开的桔子。如卡夫卡经受荒谬现实压抑着他的体验,不断地召唤他的深层无意识,梦境经常成为他无意识活动的广大领域,记录着他对生活的种种直觉,他的不少作品都是在摆脱了理性约束的"似梦非梦"的状态中"一气呵成"的。

图4-9 约恩·乌松 悉尼歌剧院(1959—1973年)
图片来源:《世界建筑图鉴》

总之,在艺术创作活动中,形象思维、

抽象思维与灵感构成了十分复杂的辩证关系，它们彼此渗透、相互影响，共同构成了艺术思维。艺术思维中，形象思维是主体，但抽象思维和灵感也积极发挥作用。

第三节　艺术创作的过程

艺术创作的过程是艺术家能动地将自己独有的艺术才气、艺术体悟、思想情感、生活内涵、人生感悟等有机展示或物化成一定具体艺术行为过程或艺术实体形态的活动。它是艺术生产过程中一个复杂的审美创造活动，是艺术家表达艺术灵感的主要手段。这个过程可以从理论上分为这样三个阶段：艺术体验、艺术构思、艺术传达。

图 4-10　赵昌《写生蛱蝶图》（北宋　北京故宫博物院）
图片来源：李昌菊，《中外美术史》

（一）艺术体验

作为艺术创作的准备阶段，艺术体验首先需要艺术家仔细观察生活，深切感受生活，认真思考生活，更需要艺术家全身心的投入，饱含情感的切身体验。北宋花鸟画家赵昌，最初跟随花鸟画家藤昌佑学习绘画，后来他的成绩却超过了老师。原来，他长期以来很早起床，从各个角度仔细观察带露迎风的花草（图 4-10），边看边画，时间长了，对花鸟的观察和体会就比别人深刻，作品自然也比别人出色。他为此还自号"写生赵昌"。元初有个专画草虫的画家曾云巢，开始是整夜观察养在笼中的草虫，觉得还未掌握它们的天然生态，就到野地草丛中继续观察。他说自己在画画时，"简直不知道是我变成了草虫，还是草虫变成了我"。当然，仅有观察还是不够的，还要把握对象的内在精神和表达自己的独特感受。

深切的生活体验和丰富的感性积累，为下一步的艺术创作奠定了坚实的基础，而且还会成为艺术家创作的内在动力，成为重要的创作动机。艺术家在观察和体验生活的过程中，必然有大量的所见、所闻、所感储存在脑海中，积累到一定程度，创作激情就会像开闸的洪水一样喷涌而出，一发不可收。音乐家冼星海在巴黎学习音乐期间，曾创作出备受赞誉的作品《风》。他在回忆创作动机时提起，当时他在巴黎生活贫困，

住在一间门窗破旧的小屋，连棉被都被送进了当铺，深夜寒风刺骨，难以入睡，只得点灯写作。他说："我伤心极了，我打着颤听寒风打着墙壁，穿过门窗，猛烈嘶吼，我的心也跟着猛烈撼动，一切人生的，祖国的苦、辣、酸、不幸，都汹涌起来。我不能自已，借风抒怀，写成了这个作品。"① 艺术家的创作动机虽然多种多样，不尽相同，但独特的生活体验和生活积累始终都是不可缺少的。

（二）艺术构思

艺术构思是指生活体验的基础上，艺术家对搜集来的素材进行选择、加工、提炼、整合，在头脑中形成艺术形象的过程，其实质是艺术家对社会生活现实的一种审美认识活动。艺术家构思创造性想象往往把自己的情感投入其中，犹如身临其境，物我同一，进入幻觉世界。

在艺术构思阶段，"想象"在创造观念和意象中发挥着关键的作用。"想象"凭借感觉和记忆捕捉现实世界中事物的形状，凭借理解能力去思考和体味主体的内在心灵，按照主体内在心灵的目的旨趣，把现实事物的形状构造成艺术形象。1951年，老舍先生请九十一岁高龄的齐白石，以古诗"蛙声十里出山泉"为题作画。白石老人把诗句挂在画室里，思考了好几天，待胸有成竹之后，拿起笔来一挥而就：画面上淡淡地抹了几座远山，一股急流从山间乱石中泻出，流水中浮动着几只蝌蚪，画面上根本没有蛙，但从浮游在急流中的几只蝌蚪，人们自然地联想到十里以外的蛙声……可见，绝妙的艺术构思即是成功的艺术创作的开端。

情感是人的心理对客体是否符合主观需要所作的自动评价，表明人对客观世界的态度，情感的丰富性和复杂性使人们难以把它恰当地表达出来，而艺术恰好弥补了这种表达的缺憾。米开朗基罗的《创造亚当》（图4-11），将圣经中"上帝用吹气的方式赋予亚当以生命"的逻辑思维转换成形象思维，运用情感逻辑，通过绘画的手法将这个题材转换为富有感染力的视觉形象，画面中动静相对、人神相顾的两组造型，人物体魄丰满，采用背景简约的形式处理。

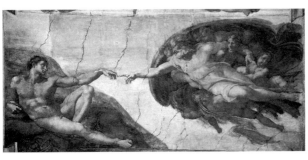

图4-11　米开朗基罗《创造亚当》（1510年）
图片来源：李昌菊，《中外美术史》

在艺术构思阶段，灵感是一种特殊的心理现象。由灵感所唤起的活跃丰富的想象力，使无意识中所积累的创作欲望猛然闪现，从而构思泉涌。艺术家的灵感往往表现为无意

① 冼星海：《我学习音乐的经过》，载杨辛、甘霖《美学原理》，北京大学出版社，1983，第173页。

识、非自觉性，但却始终离不开自己长期的生活积累、艺术经验以及艺术价值取向的制约。1713年的一个夜晚，意大利著名作曲家、小提琴演奏家塔蒂尼正在构思一首用双音和颤音技巧的小提琴曲。虽经反复推敲，但仍不满意。熬至深夜时分，他因疲劳而入睡。睡梦中仿佛听到魔鬼用他的小提琴演奏着神奇的颤音，演奏完毕，魔鬼还要带走他的提琴。情急之下，他急忙追赶，结果在睡梦中从床上跌落惊醒。他如获至宝地把梦中零零星星听到的音乐记下来，并着魔般一气呵成完成了《魔鬼的颤音》。有意识思考和梦中的无意识加工以及"神奇颤音"的触媒刺激，促成灵感闪现，促使名曲诞生。

（三）艺术传达

艺术创作的传达阶段是艺术家借助一定的物质材料和艺术媒介，运用艺术技巧和艺术手段将艺术构思中形成的审美意象物态化的阶段。有效的艺术传达，不仅实现了艺术家的艺术理想和存在价值，同时还为人们提供了艺术欣赏的典型形象。

艺术传达离不开物质材料和艺术媒介，材料和媒介是构建艺术作品的物质条件（依托、载体）和手段。如绘画中颜料、画布、纸、墨；雕塑中的黏土、石块、青铜；舞蹈、戏剧和影视中的服装、道具、灯光、布景音响、摄像机和胶片等。表现媒介非常重要，如印象派画家莫奈与雷诺阿将油画表现水光的潜力发挥到了极致，其成就与19世纪科技进步有着密切关系。由于化学工业的发展，生产出了前所未有的新颜料，为画家提供了创作新媒介。画家将群青与铬黄、铬橙并置，从而创造出一种奇妙的水面效果。莫奈的那幅描绘塞纳河畔的海滨浴场的作品，以及雷诺阿的《塞纳河上的游船》（图4-12）都是这一新成就的范例。

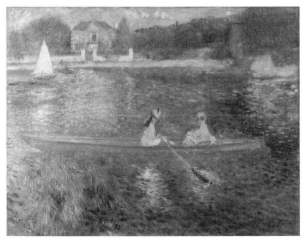

图4-12　雷诺阿《塞纳河上的游船》（1875年）
图片来源：李昌菊，《中外美术史》

除此之外，每一种艺术样式都有自己独特的艺术技巧，只有熟练而准确地使用艺术的语言和技巧，才能完成艺术作品的传达。吴道子把中国画运用线条的方法发挥到了更高境界，创造出一种笔简意全、圆转多变、超凡脱俗的"疏体"，只需几笔就能突现人物的形象。不过，除了媒介与技巧，艺术传达也离不开艺术家的主体情感、想象等心理因素的融入，以及创作过程的艰苦探索。

总之，艺术创作活动中的艺术体验、艺术构思、艺术传达是相互渗透、密不可分的。艺术构思中包含着传达，艺术传达更离不开构思。在艺术传达中，艺术家的体验和构思更加集中和深入，并且不断趋于完美。

第四节　艺术风格、流派与思潮

艺术风格是艺术作品内容和意蕴的外现形式，是艺术作品总体所呈现的独特个性和艺术风貌，是艺术家成熟的标志。艺术流派是艺术风格的群体性表现，艺术史上出现过多种多样的艺术流派。艺术思潮常常包括多个艺术门类中的多个流派，如西方现代主义艺术思潮。正是众多的艺术风格、艺术流派与艺术思潮，形成了五彩斑斓，光彩夺目的人类艺术世界。

（一）艺术风格

艺术风格是艺术产品所显示的诸特性的复合体，即总体特征。当然，它也必然显示艺术家的创作个性，其中包含一定时代、一定民族、一定阶层的创作共同趋向，或称共性。艺术风格体现了艺术家把握世界的态度与方式，成为识别不同艺术家或艺术作品的标志。

艺术风格的形成主要受艺术家自身的主观因素和社会历史发展的客观因素两方面所决定。主观因素方面，艺术家作品的风格集中展现了他自身的审美意识、流派延承、文化修养、人生历程、艺术才华等，是艺术家艺术个性以及精神个性的表现形式。如唐代三位大诗人，由于他们具有不同的性格和不同的人生阅历，在诗歌创作上形成不同的风格：李白的诗潇洒飘逸，有"黄河之水天上来，奔流到海不复回"的浪漫情怀；杜甫的诗深沉忧郁，有"无边落木萧萧下，不尽长江滚滚来"的深思澄静；白居易的诗恬静优美，有"日出江花红胜火，春来江水绿如蓝"的自然清新。客观因素方面，艺术家所处的特定的时代和文化背景、社会艺术思潮都会对其风格的形成产生深刻影响，其中文化传统、历史民俗和地域特色影响最大。如希腊的艺术优美典雅，罗马的

艺术博大豪华，希伯来的艺术神秘而崇高，德国的艺术刻板而理性。中国农业社会几千年来形成重农业爱土地的传统观念，主张人与自然构成"天人合一"的亲和关系，因此在中国传统艺术的山水诗、山水画中，艺术家将自己融入自然，人和自然浑然一体。

艺术风格可以从不同的层次和角度进行分类，从艺术学角度，可分为个人风格、时代风格、民族风格、地域风格、宗教风格等。

具有特别突出个性特征而有深远影响的艺术风格，往往以艺术家的名字命名，如贝多芬风格、毕加索风格、鲁迅风格。时代风格是指艺术在反映一定时代的社会生活时所具有的时代特点和体现的时代精神。如魏晋风格、文艺复兴风格（图4-13）。民族风格是指运用本民族的独特的艺术形式、艺术手法来反映现实生活，使文艺作品有民族气派和民族风格。如中国风格、日耳曼风格等。自然地理环境对艺术家的成长和艺术观念的形成具有神奇的魅力。中国早期的艺术作品中已经呈现出独有的地域特色。南方的彩陶纹样纤细清雅，北方的则表现为浑厚凝重。艺术风格时常显示出不同宗教特色，最常见的如佛教风格、伊斯兰教风格、基督教风格。

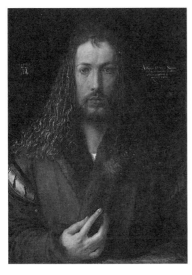
图4-13 丢勒《自画像》（1500年）
图片来源：李昌菊，《中外美术史》

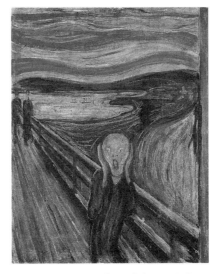
图4-14 蒙克《呐喊》（1893年）
图片来源：李昌菊，《中外美术史》

（二）艺术流派

艺术流派由艺术风格相近或相似的一些艺术家和一批艺术产品所构成。这些艺术派别的形成有时是自觉的，有一定的组织形式或共同宣言；有时是不自觉的，仅仅因为创作风格类型的相近而组合在一起。

一是由于某一地区集中了一批艺术风格相近似的艺术家，因而自然而然地形成了

某一艺术流派。如20世纪初，根据塞尚、毕加索等人的理论而形成的立体派绘画运动。还有一种情况，是由于题材相同，风格相似，从而形成了某一艺术流派，例如盛唐边塞诗派，就是因为当时边塞战事不断，诗人们纷纷走向战场，把亲身体验到的战争场面、塞外风光、边疆生活，以及征人怨妇的离情别恨，发之于诗歌，于是逐渐形成了以岑参、高适为代表的盛唐边塞诗派。总之这些艺术流派都没有明确的组织和宣言，而是由于种种原因，不自觉地结合而形成的。

二是自觉组织的，有一定的组织形式和共同的纲领，并有公开发行的刊物宣传他们的艺术主张，从而使艺术家和欣赏者联系起来。如西方的超现实主义、未来主义、表现主义（图4-14）、达达主义等艺术流派。这种自觉形成的艺术流派，还有我国现代文学史上的创造社、新月派、文学研究会。

三是初期并没有意识到形成什么流派，而是由于艺术风格的近似而取得人们共识和认同，从而给予某种流派命名，比如：中国文学发展史上的宋词婉约派和豪放派的命名，又如西方现代戏剧流派之一的荒诞派戏剧，原来是20世纪50年代初产生于法国的一种现代派戏剧，其代表人物法国的尤内斯库曾自称为"反戏剧"。这类戏剧刚上演时并不受欢迎，甚至引起激烈的争论，后来才逐渐形成一个戏剧流派，并风靡欧美各国。直到1961年，英国戏剧评论家马丁·埃斯林才把这些风格相近的剧作家的作品定名为"荒诞派戏剧"，这个流派的代表作品有《等待戈多》（1952年）（图4-15）、《秃头歌女》（1950年）等。西方后印象派也是这类艺术流派的典型代表。它是由英国著名艺术批评家罗杰·弗莱在1910年伦敦组织的第一次后印象主义画展中，正式确立的。被罗杰·弗莱称为后印象派的画家们并未认为他们自己同属于一个流派，因为他们表现手段各异，在艺术追求上也各不相同。塞尚追求的是物体清晰的结构，物体的体积、部分之间的相互关系和对象的固有色彩；梵高追求的是运用色彩和笔触来表现自己的内心世界；而高更则希望表现原始的生活，并在其中体现崇高而真挚的感情。批评家之所以把他们都归为后印象派，就是体现了接受者重新评价和看待发生过的艺术，找出他们的共同之处。比如后印象派画家都反对印象派画家简单追求视觉上的直观感受，他们都要从艺术中发掘出对象的内在真实，无论是关于感性的真实，还是关于理性的真实。罗杰·弗莱依据这些相同的因素而把他们连接在一起。

图4-15 《等待戈多》剧照（首演于1953年）
图片来源：Samuel Beckett（贝克特），《等待戈多》

（三）艺术思潮

艺术思潮是指在一定的社会思潮和哲学思想的影响下，在艺术领域中出现的新的艺术观念和创作方法的总体趋势。艺术风格、艺术流派和艺术思潮分别针对个体、群体和一定时期内具有相当规模的较大群体而言。中外艺术史上，某种艺术流派可能发展成为一种艺术思潮，而每个艺术思潮却可能包容许多艺术流派和不同的创作方法。艺术流派往往是指某一个艺术门类中的派别，艺术思潮却常常包容各个艺术门类中的多个艺术流派。艺术思潮侧重于从社会历史的角度来把握某种创作思想或创作主张，艺术流派侧重于从艺术史的角度来区分各种具有不同特点的艺术派别。所以，它们之间既有联系，又有差别。

艺术思潮总是在一定的社会变革和文化背景之下产生的。艺术思潮的产生主要有两方面原因。第一是社会变革的反映和需要，以及哲学思想的影响。文艺复兴就是在古典规范影响下文学和艺术的复兴。第二是艺术发展的必然和社会审美的需求。在中国改革开放之后，各种西方现代哲学思想和现代艺术思潮纷至沓来，部分青年艺术家自发进行艺术形式的革新，形成了具有时代特征的"85美术思潮"。在短短几年之内他们走完西方艺术几十年的历程，成为中国当代艺术由传统向现代形态转变过程中的一个重要艺术思潮。

西方现代主义艺术思潮是19世纪末、20世纪初从欧美各国兴起的一股文艺思潮。在西方现代主义艺术思潮中，包括了众多的艺术流派和创作主张，如存在主义文学、荒诞派戏剧、意识流小说、野兽派绘画、新浪潮电影，等等。西方现代主义就是这样许许多多西方艺术流派的总称，形式多种多样，方法五花八门。一般认为，西方现代主义的萌芽始于19世纪中叶象征主义的出现，标志是法国象征主义诗人波德莱尔的诗集《恶之花》的问世。而现代主义艺术思潮的正式形成却是在20世纪初叶，包括以德国为中心的表现主义、以法国为中心的超现实主义、以意大利为中心的未来主义、以英国为中心的意识流文学等，这些艺术流派几乎是同时在欧美盛行开来。这一时期的代表作品有德国表现主义电影《卡里加里博士》，法国超现实主义作家安德烈·布勒东的文学作品《可溶解的鱼》，爱尔兰作家詹姆斯·乔伊斯的意识流小说《尤利西斯》等。

思考题

1. 试述你对艺术创作性质与特点的认识。
2. 举例说明你对艺术创作过程的认识。
3. 什么是艺术风格、艺术流派和艺术思潮？

第五章
艺术作品

艺术作品是指艺术生产的成果或产品，它是艺术家运用一定的艺术媒介和艺术语言，通过艺术构思和艺术创作，将头脑中形成的主客体统一的审美意象物态化，创造出来的审美鉴赏的对象。艺术作品在艺术生产过程中处于中心地位与中心环节，它不仅是艺术文化传播、接受、评价的客体性媒介，同时也是透彻梳理、分析、认知、研究、界定"艺术"概念的有效切入点。

第一节　艺术作品的内容与形式

艺术作品作为一个有机统一的整体，它主要由两方面的因素构成，即外在的表现形式和内在的精神内容，我们要准确深刻地了解艺术作品，就应该从这两方面入手。

一、艺术作品的内容

艺术作品虽然是视觉接受的对象，但又不能超越视知觉的有限性，直接进入人的心灵和精神世界。那么，艺术作品所具有的打动人的情感，激发人的思考，陶冶人的情操，净化人的心灵的力量从何而来呢？这种力量首先来自于艺术作品中的精神，即作品的内容。

艺术作品的内容是艺术家对社会生活的艺术认识的客观化。这说明它的内容关系到两个方面，一是艺术家所认识的社会生活及所包含的客观意义；二是艺术家对社会

生活与客观意义的认识和评价，以及伴随这种认识和评价所带来的思想感情。艺术作品的内容实际就是这两方面的有机融合与统一。概括来说，作品的内容包括了客观因素和主观因素。客观因素指经过艺术家加工改造后的现实生活，主观因素指艺术家对他反映的现实社会的独特认识、感受、评价和情感，前者就是我们通常说的题材，后者就是"主题"。

（一）题材

题材指艺术家在审美认识生活的过程中，按照一定的创作意图对生活素材进行选择、提炼、加工和改造，在艺术作品中具体描写的一定的现实生活。广义的题材包含的是社会生活中某一方面的内容。如我们常说的神话题材、历史题材、战争题材、现实题材、山水题材、花鸟题材、人物题材等；狭义的题材主要指表现在作品中的题材，也就是经过艺术家艺术化后在作品中呈现出来的具体的现实生活。

题材与素材不同。素材是艺术家进入创作之前在准备阶段中所收集的原始材料。素材就像题材一样，涉及人类生活的方方面面。当然，这里的原始性是相对于艺术家在作品中所完成的题材而言。从绘画创作的角度看，素材就是画家积累的形象资料（如速写、素描、照片等）和文字资料（如有关历史和神话故事，文学作品中的故事等文字研究材料）的总称，它们并不会在某一绘画作品中全部体现出来。积累的素材越多，对素材所蕴含的意义把握就会越深入，也就越有利于题材的选择。

（二）主题

主题是构成作品的主导因素。它是艺术作品中所体现出来的艺术家对题材及其意义的认识、评价、态度和情感，属于艺术作品中的主观因素。它是艺术家对社会生活的独特思考和认识，是艺术家主观情感与题材所具有的意义相融后所生发出来的思想。主题思想来自于对题材的挖掘，仅有题材的意义内蕴，而没有艺术家在处理过程中的深入挖掘，它的固有意义就不能完全地表现出来。

另外，主题思想并不是赤裸裸表现出来的抽象概念，而是通过具体生动的题材和形象体现出来的，它们渗透在作品的情节、场景、形象等构成因素之中，恩格斯在《致敏·考茨基》的信中说："我认为倾向应当从场面和情节中自然而然地流露出来，而不应当特别把它指点出来；同时我认为作家不必要把他所描写的社会冲突的历史的未来的解决办法硬塞给读者。"[①]

总之，主题是艺术家主观态度和思想在艺术作品中的展现。在作品中，题材是明显的，相对来说容易展现出来。而主题是比较含蓄、隐蔽的问题。一般而言，接受者

① 恩格斯：《致敏·考茨基》，载《马克思、恩格斯论艺术》，中国社会科学出版社，1960，第3页。

只有在了解题材后，才能品味、琢磨出作品的弦外之音，再进一步总结出作品的主题。在这个意义上说，主题带有一定的主观因素，接受者所总结出的作品主题也是相对意义上的，因为一件艺术作品并不只有唯一的主题。

二、艺术作品的形式

艺术作品的内容最后能展现出来，就是因为有与之相应的形式，使内容物化为一种客观存在。歌德说："艺术要通过一个完整体向世界说话。"[①] 这个完整体实际指的就是艺术作品的形式。当你听到贝多芬的《命运交响曲》、舒曼的《梦幻曲》和约翰·施特劳斯的《蓝色多瑙河》时，可能会惊叹于音乐丰富的感情色彩，更惊叹于它动人的魅力，但是你要知道它们的主要表现手段是旋律、节奏、音色和力度，它们都是有组织形式的声音。高低不分、强弱难辨的声音不会是音乐，没有了组织形式，缺乏数学一般严密结构的声音就是噪声。没有了组织形式，也就没有辉煌的唐诗宋词。"落霞与孤鹜齐飞，秋水共长天一色""满园春色关不住，一枝红杏出墙来"如此优美的诗句，抑扬顿挫，意境深邃，而且词语本身的结构就极为优美。可见，任何艺术，都具有特定的表现形式，而且形式在艺术作品中具有重要的地位。作品形式作为艺术的表现，包含着两个构成因素：一是作品内容诸要素的组织结构，也就是在一定主题的指导下，把题材等各种因素组织起来的内部结构；二是形象的外观，即作品形象呈现于感官前的样式，也就是艺术家用一定的手段和物质材料让艺术内容获得外在的形态。前者属作品的内部形式，称之为"结构"；后者属作品的外部形式，称之为"语言"。

（一）结构

作品的结构就是作品中各个部分之间，题材各个要素之间的内在联系和组织样式。结构存在于具体作品中，与艺术语言等其他形式因素一起体现作品内容。对结构的认识，主要从目的和功能两方面进行。

首先，结构是为艺术家创作的目的和主题服务的。所有成功的作品，它的结构都服从于主题的要求，为的是把艺术家的创作想法呈现出来。如籍里柯的作品《梅杜萨之筏》（图5-1）中，画家为了突出落难者对死亡的恐惧和对求生的渴望这个

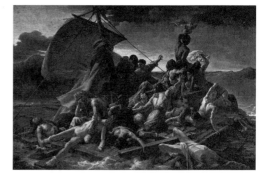

图5-1　籍里柯《梅杜萨之筏》（1819年）
图片来源：李昌菊，《中外美术史》

① 爱克曼辑录：《歌德谈话录》，人民文学出版社，1978，第137页。

对比鲜明的主题，在形式上采用三角形构图，把死亡人物安排在三角形的底部，触目惊心的场面表现了死亡存在的现实性和残酷性，同时，画家又将求生的渴望安排在三角形的顶部，使它成为画面的视觉中心。这样从绝望到充满希望的安排，在作品中产生了一种时间和心理上的转换，突出了画家创作的意图。

其次，作品的结构也要服从于题材的需要。作品的结构要适应不同的题材特点。如文艺复兴三杰之一的拉斐尔，最善于表现宗教题材，他在组织作品的结构时，最关心的是平衡、稳定及整体间的和谐，他的代表作《雅典学院》（图5-2）就是最好的证明；而善于表现神话或宫廷题材的巴洛克风格画家鲁本斯，在组织结构时，主要强调的是运动、冲突等对立因素，比如他的作品《强劫吕西普的女儿》（图5-3）就是代表。

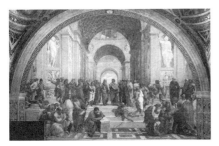

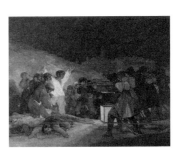

图5-2 拉斐尔《雅典学院》（1509—1511年）
图片来源：李昌菊，《中外美术史》

图5-3 鲁本斯《强劫吕西普的女儿》（约1618年）
图片来源：李昌菊，《中外美术史》

图5-4 戈雅《1808年5月3日夜枪杀起义者》（1814年）
图片来源：李昌菊，《中外美术史》

（二）语言

艺术语言指的是艺术作品中带有约定俗成的性质或比较固定的表现形式。艺术语言是感性的、表象的，它本身就具有情感。比如绘画中的语言带给我们的就不仅仅是关于作品的客观内容，还提供给我们关于内容的意义。西班牙画家戈雅的代表作《1808年5月3日夜枪杀起义者》（图5-4），可以说是19世纪最富表现力的作品之一。画面上摄人心魄的色彩和极具力度的造型，真实地展现了一场残酷的暴行。画家以悲愤的激情和富于戏剧性的瞬间，有力地刻画了西班牙人民英勇而坚贞不屈的性格。

各种艺术门类，在长期的艺术实践和艺术发展中，都形成了自己独特的艺术语言。文学语言由加工提炼过的口头语言和书面文字组成；美术语言由色彩、线条等构成；音乐语言由旋律、和声、节奏、曲式等因素组成；舞蹈语言由规范化的、有节奏、有韵律的动作组成。这些艺术语言，只有当它们成为艺术形象体现者时，才能发挥构成艺术作品形式的作用。语言的具体任务就是描绘、叙述和抒情，以塑造艺术形象，传达艺术作品的内容。

（三）形式美

形式美作为美的一种表现形态，它与艺术作品的意义，内部结构和外部形式，即艺术语言都有关系。形式美特定的含义主要指作品中各艺术语言之间合乎规律，合乎逻辑的组合。早在古希腊时期，美学家与艺术家就开始了对形式美的探索。如毕达哥拉斯学派就认为圆形和球体是所有几何形体中最美的，他们还发现音乐的基本原则就在于数量的形式关系，把这个原则推及其他艺术门类，便发现了著名的黄金分割律。黄金分割率的长宽比例接近1∶0.618，现在全世界都普遍采用，是日常生活中见得最多的比例。17世纪英国著名的艺术理论家和画家荷加斯，从视觉感受与愉悦出发，认为"'蛇形线'是最美的线条"。形式美是与艺术家和接受者的生理和心理感受相联系的，形式中必然包含着相应的情绪和感情，如优美、奔放、宁静、忧郁和热烈等。

形式美与地域、民族、时代等也有联系。比如阿拉伯传统文化中流行的图案就不同于中国传统文化中流行的图案。这说明，即使在最抽象的意义上，形式美与形式法则也可以通过具体的艺术作品表达出个体和地域群体、民族和时代的特定精神。故而，形式美不仅仅是形式主义的，也不仅仅只是艺术语言的规律性组合。形式美本身就意味着艺术家情感和情绪的表达。

三、艺术作品的内容与形式的关系

艺术作品中的内容与形式应该是相互作用，互为统一的整体，它们之间是对立统一的关系。在学术界，曾因为两者的关系问题引起不少争议。归纳起来，主要有两种观点：一是内容决定形式，二是形式决定内容。西方的架上绘画或中国卷轴画出现之后，在很长一段历史里，我们可以说是内容决定形式，也就是说当作品重视题材和主题时，就是内容决定形式。如要表达宗教题材的崇高性，表达国王的权力，或者描绘历史故事等，那就要与内容和题材联系起来，形式是围绕内容展开的。20世纪后，由于中国受西方文化影响，艺术基本上也受内容决定形式观点所影响。中华人民共和国成立后，在艺术表现上也主要是有意义、有内容与有主题的题材。

西方现代主义产生之前，在很长一段时间里，可以说是内容决定形式。但在现代主义艺术出现后，变成了形式决定内容。事实上，这两种观点代表了不同的意识形态。19世纪新古典主义画家大卫也主张内容决定形式，他为拿破仑所作的《拿破仑

图5-5　大卫《拿破仑一世加冕》（1805—1807年）
图片来源：李昌菊，《中外美术史》

一世加冕》（图5-5）就把内容放在了首位。作品采用古典主义形式，传达出庄严隆重的气氛。很明显，这是为加冕仪式需要服务的。

现代主义艺术出现后，"为艺术而艺术"的观点占据了主导地位，内容变得不那么重要了，形式具有了决定艺术作品的价值。克莱尔·贝尔在《艺术》一书中认为，作品中的线条、色彩以某种特殊方式组成的形式或形式间的关系，可以激发人的审美情感。这些组合，这些艺术形式就是有意味的形式。康定斯基的论著《点·线·面》也对点、线、面这些艺术语言进行了深入研究。他不否认作品有内容，但他所说的内容主要是情感，而这种情感是不能离开形式的。他认为，我们对情感的理解不应依据生活的理解来展开，而应依据作品形式，即点、线、面等艺术语言来展开。这其实就是形式决定内容的观点。

两种观点的存在，其实就是两种理论的视角，两种看待问题的方式。重要的是看你从什么角度出发，面对的是什么艺术作品，什么艺术门类。无论是哪种观点，最后都要回到艺术作品的整体面貌来，回到艺术家的个人风格上来。很显然，在艺术作品中，形式与内容是密不可分的统一体。

第二节　艺术作品的层次

我们欣赏任何一件艺术作品，都是把它当作一个完整的统一体来欣赏，但我们对艺术作品进行剖析和研究时，又会发现每件作品都是有层次的。第一层是作品的外在形式——艺术语言，即由文字、声音、线条、色彩等艺术语言所构成的层次；第二层是作品的内在结构——艺术形象，即艺术家的审美意象物态化，例如，不同艺术门类中的文学形象、视觉形象、听觉形象、综合形象等；第三层是作品所具有的普遍性和思想性——艺术意蕴，所隐含的象征、寓意、哲理或诗情，这需要接受者细细品味才能体会到。

一、艺术语言

艺术家们在表达自己的情感、思想和审美理想时，总是要运用艺术语言，因为他不可能不通过语言的中介去把握外在的社会生活和内在的思想感情。高尔基说艺术语言是"一切事实和思想的外衣"[1]，它的任务是准确、鲜明、生动地表现形象。具体来说，

[1] 王朝闻：《美学概论》，人民出版社，1994，第219页。

艺术语言就是一门艺术所具有的独特的表现形式或表现手段。

各门艺术都有自己不同于其他艺术的独特语言，比如，绘画语言包括线条、色彩、构图等，音乐语言包括旋律、和声、节奏等，电影语言包括画面、声音、蒙太奇等。艺术语言除了承担着塑造艺术形象的任务外，自身也具有独特的审美价值。所以，当我们在欣赏艺术作品中的形象时，实际上也在欣赏那些精心构思、富于创造性的艺术语言。例如，当我们在欣赏宋代画家梁楷的代表作《泼墨仙人图》（图5-6）时，首先注意到的就是简练放逸的线条和丰富变化的墨色，以及高度的艺术概括力。这幅画着笔不多，衣服大笔横卧写出，在水墨淋漓中见出笔致，虽寥寥数笔，但黑白、干湿、浓淡"六彩"兼具，衣袖的凹凸明暗，显得极其生动而空灵，通过墨色的变化造成视觉上的扑朔迷离。此外，梁楷在人物造型上还运用夸张的表现手法，特别是在仙人的面部作了极度的夸张，让仙人的眉眼口鼻都集中在一起，留出一块大大的前额和秃头，又让他袒胸露腹，蹒跚地向前行进，活灵活现地创造了一个烂醉如泥、憨态可掬的仙人形象。正是这简练的线条与笔势、酣畅淋漓的墨色以及大胆夸张的表现手法使这幅作品成为经典之作。可见，艺术作品诉诸于我们感官的首先就是线条、色彩、构图、声音、动作、文字等艺术语言，它们是人们直接感受艺术美的对象，具有存在的审美意义。

图5-6 梁楷《泼墨仙人图》南宋（台北故宫博物院）
图片来源：李昌菊，《中外美术史》

正因为艺术语言具有如此重要的地位，所以各艺术门类都很重视对艺术语言的研究和运用，都致力于艺术语言的创新和探索。从这个意义上说，艺术的创新应当也包括艺术语言的创新。比如在电影界，20世纪70年代以来，电影的艺术语言有了很大的变革和创新，综合运动镜头、快速摄影、变焦距镜头等新电影语言已被广泛使用，荣获世界戛纳电影节金棕榈大奖的《现代启示录》，是由美国著名导演科波拉执导的一部反思越南战争的巨片，影片深刻揭露和谴责了美军当年在侵略战争中的残酷暴行，并且运用多种创新的电影语言真实再现了战争的残酷和恐怖。片中，美军飞机进攻的场面就大量使用了综合运动镜头、变焦距镜头等多种新电影语言，使观众如临其境，心灵受到很大的冲击和震撼。

艺术语言的发展与科技进步也有密切联系。19世纪末开始，科技的迅猛发展对艺术产生了巨大的影响，不但促进了影视等新型艺术的诞生，而且丰富、完善和发展了艺术语言。电影从无声到有声，从黑白到彩色，到大量采用计算机多媒体技术进行创造和制作，还有近年正在迅速发展的数字技术电影等，都与科技发展有着极为密切的关系。在音乐界，由于电子音乐的出现，扩大和丰富了音乐的表现手段，它在音质和音色的表现功能上都扩大了传统音乐的领域，使音乐的艺术语言有了创新。

可以说，任何艺术作品的形成，艺术形象的创造，都离不开一定的物质传达手段客观化、对象化的过程，正是由于艺术语言的作用，艺术家的审美体验和审美构思才得以从意识形态物化为艺术形象和作品，艺术家的创作活动才得以完成，人类才有可能在相互之间进行艺术交流。

二、艺术形象

艺术语言是作品的外部特征，是艺术的表现手段，目的是为了塑造第二层次的艺术形象。从作品的角度来看，艺术形象可分为视觉形象、听觉形象、综合形象和文学形象，它们有个性，也有共性。

视觉形象是人的眼睛可以直接感受到的艺术形象，它的构成材料都是具有空间性的，如绘画、雕塑、书法、摄影或者建筑和工艺品，这些作品中的形象都是视觉形象。因视觉形象直接作用于人的视觉感官，所以它具有极高的直观性和生动性，而且这类形象往往有明显的再现性，如摄影艺术最重要的审美特征就是它的纪实性和再现性。当然，视觉形象中都蕴藏着艺术家的思想感情。

听觉形象是人的耳朵直接感受到的艺术形象，它的构成材料是时间性的，听觉形象主要指音乐作品中的形象。作为声音的艺术，音乐通过音响在时间上的流动，通过有规律的变化和组合，最后构成人们听觉感官能够直接感受到的形象。因听觉形象具

有空灵和抽象的特性，使人们在欣赏音乐作品时，主要依靠情感的体验来把握形象，这就使音乐形象具有了不确定性、多义性和朦胧性，这恰恰为欣赏者的联想、想象和情感体验留下了更多自由的空间。肖邦的《一分钟圆舞曲》据说是描写一只喜欢咬着自己尾巴打转玩耍的小狗，但其中包含的音乐形象却十分丰富，它不仅有小狗正在嬉戏的外部形象，还包含着温柔文雅的内在表情，舞曲中间部分清新、爽朗和欢快，接受者认为这正是肖邦音乐的独到之处，乐曲在简练中表现出丰富细腻的内容，这也是音乐形象所共有的特点。

文学形象指主要依靠语言作为媒介来塑造的形象。文学形象具有间接性的鲜明特征。它不像听觉、视觉形象那样可以看得见、听得着，直接可感，而需语言的引导和想象的把握，所以有人称之为"想象的艺术"。文学作品中的形象是人的感官无法直接感受的，而要凭借读者自身的生活经验，在阅读中积极联想，大胆想象，才会在脑海中呈现出鲜活的形象画面，这就是文学作品的间接性。文学形象可以为读者提供更广的想象天地。

综合形象指戏剧、戏曲、电影、电视等综合艺术中的艺术形象，其中既有视觉形象，又有听觉形象和文学形象，它们相互作用，形成一个有机的整体，因而称之为综合形象。综合形象最大的特点是要通过演员在舞台、银幕或荧屏上同观众见面来完成，所以表演艺术在综合形象的塑造中占有重要的地位。综合形象的另一个特点表现在它往往是集体创作的结晶。如银幕上的综合形象，既需要演员精湛的表演，也需要编剧、导演、摄影、美工和化妆等多个部门的配合。

语言是为了塑造形象，意蕴又直藏于形象，这说明了艺术形象在作品中所具有的核心地位。需要指出的是，各门类的艺术形象都有自己的独特性，但在基本特征上却是相同的。它们不仅有具体可感的形象性，而且具有高度的概括性、丰富的情感性和深刻的思想性。艺术形象还具有审美意义，它凝聚着艺术家的审美理想和情趣，闪耀着创造的光辉，给人们以美的享受。

三、艺术意蕴

优秀的艺术作品还应具有第三个层次，即艺术意蕴。艺术意蕴是深藏在艺术作品中内在的含义和意味，往往具有多义性、朦胧性和模糊性，体现为一种哲理、诗情或神韵，从而使作品"言有尽而意无穷""羚羊挂角，无迹可求"，需要人们反复领会，细心琢磨，用心灵去感悟和探究，这正是艺术作品具有永恒的艺术魅力的根本原因。

意蕴在中国古代艺术创作中，是极被重视和提倡的，中国画论、书论对作品中"形"与"神"的关系有过精辟的论述。东晋顾恺之绘画思想核心就是"以形写神"，

唐代书法家张怀瑾把书法艺术分为神、妙、能三品，认为"风骨神气居上"，而唐代诗论家司空图提出的"象外之象""韵外之致"，则对后来的诗歌影响很大。他提出的"韵外之致"是指艺术作品所具有的比艺术形象本身更加深广隽永的内涵，这种内涵蕴藏在诗的形象中。

在西方，黑格尔明确提出艺术作品应当具有意蕴，那么，究竟什么是意蕴呢？他举了个例子来说明，他认为，这就像一个人的眼睛、面孔、皮肤、肌肉，乃至整个形状，都显现出这个人的灵魂和心胸一样，艺术作品也要通过线条、色彩、音响和文字等其他媒介，通过整体的艺术形象来呈现出一种内涵。美学家朱光潜曾把黑格尔《美学》中的"意蕴"翻译为"总是比直接呈现的形象更为深远的一种东西……一种内在的生气，情感，灵魂，风骨和精神。"① 显而易见，黑格尔认为意蕴就是艺术作品的灵魂，它必须通过整个作品才能呈现出来。此外，英国艺术理论家克莱夫·贝尔在《艺术》（1914年）一书中提出了"艺术是有意味的形式"的观点，这种形式是指艺术作品内各种因素所构成的关系，这里的"意味"是一种极为特殊、难以言传的审美感情。唐代诗人刘长卿的《送灵澈》写道："苍苍竹林寺，杳杳钟声晚。荷笠带斜阳，青山独归远。"表面看来，这首诗通篇写景，没有出现一个人物，但如果细细品味，就会发现诗人是通过"林木苍苍，晚钟杳杳"来表现一种洁净清远的境界。从"荷笠""归远"中呈现出灵澈清拔的形象。整首诗虽未提一个"别"字，但诗人与友人依依惜别之意蕴却流淌在字里行间。

从总体上来说，正是由于语言、形象和意蕴三个层次的完美结合，才形成了流传后世的优秀艺术作品。这三个层次具有相对独立的意义，每一层次都有自身的审美价值。有的作品或许只有其中某个层次比较突出，或者有独创的艺术语言，或者有感人的艺术形象，或者有发人深思的艺术意蕴。但真正优秀的中外经典作品，总是在这三个方面都卓有成效，而且把这三个层次有机融合为一个整体。

第三节　艺术作品的价值

一、审美价值

艺术的审美价值，是指客体对象与审美主体在审美关系的生成中所体现出的能够满足人的审美需要、引起人的审美感受的具有某种社会性的客观属性。审美价值可以

① 黑格尔：《美学》（第1卷），商务印书馆，1979，第25页。

说是艺术的第一价值，或者说是艺术的自律性价值。

审美价值是艺术作品的可识别性特征。每一件艺术作品都是一个完整的生命体，都是一个个别性和差异性的存在。在艺术世界之中，每一个作品都凭借其审美的（有时也包含别的因素）能量和引力占据着自己应得的位置。荷马的史诗并不因为有莎士比亚的诗剧而失去其魅力，希腊的建筑和雕塑并不因为有文艺复兴时期出现的大量建筑和雕塑杰作而失去魅力，其原因即在此。

审美价值也是艺术作品的唯一性和不可重复性属性。不仅不同艺术家的类似的优秀作品不可取代另一优秀艺术家的作品，即使是某个艺术家模仿和复制的另一艺术家的作品，也无法取代原作的价值。著名书法家冯承素、褚遂良、虞世南、赵孟頫都曾经临摹过王羲之的书法作品《兰亭序》（图5-7），而且都具有很高的审美价值，但是，即便如此它们依然无法取代王羲之的《兰亭序》的价值。

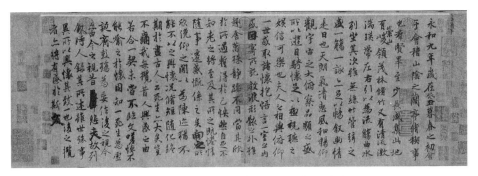

图5-7　王羲之《兰亭序》局部 晋代（353年）
图片来源：李昌菊，《中外美术史》

艺术的审美价值，并不等于艺术或艺术作品的美的价值。如果以审美价值即美的价值这样的观点来审视现代和后现代艺术，那就有可能出现非常尴尬的结果，因为在这两个时期，艺术主要不是以美的方式呈现出来的，在很多情况下，甚至是以丑的、古怪的、荒诞的、破败的形式呈现出来。但是，这些作品曾经是那样地震撼人心、那样地影响深远，有谁会说贝克特的《等待戈多》没有审美价值？虽然它没有古希腊悲剧的崇高；有谁会说盖里的解构主义建筑没有审美价值？虽然他的作品模样"古怪丑陋"；有谁会说毕加索的《格尔尼卡》没有审美价值？虽然它充满了冲突和不和谐；即使是现代主义之前的艺术作品，我们也很难用美这把尺子去衡量。

审美的形态、风格和价值呈现，是多元的、多态的。有朴素，也有感伤；有幽默，也有讽刺；有隐喻、象征，也有悲剧、喜剧；有优美崇高，也有滑稽荒诞，等等。从另外的角度也可以用另一种表述，如意境深远、气韵生动、构思奇特、想象瑰丽、跌宕起伏、腾挪转折、精致、粗犷、生动、感人、豪壮奔放、温婉幽远、苍凉峻厉、沉郁顿挫，等等。不同的艺术类型，其终极审美性质、效果与效度显然是不同的，因此

衡量其价值高低的标尺也必然是不同的。我们不可能用衡量优美风格作品的标准,去衡量滑稽怪诞的作品;同样,我们也不能用衡量幽默风格作品的标准,来衡量隐喻类或象征类作品。

二、商业价值

艺术与商业,原本属于两个不同的学科和范畴,但由于市场经济的发展和活跃,使两者的联系越来越紧密。如今正是商品经济高速发展的时代,商业的影响极大地刺激了艺术活动的发展(图5-8),也极大地影响了艺术活动的性质。美国文化理论家杰姆逊曾经指出:"现代主义的特征是乌托邦式的设想,而后现代主义却是和商品化紧紧联系在一起的。"

图5-8 杰夫·昆斯 雕塑《气球狗》(1994—2000年)
图片来源:艺术中国,《嘉泽德鲁奥》,《杰夫·昆斯——时代缩影》,2015年2月19日

艺术作品作为生产劳动的结果,有着与一般商品相似的使用价值和交换价值。在商业化的大背景下,艺术的价值属性决定了它具备成为商品的可能性。但艺术作品是否能转化为真正的商品,则要看它是否进入市场用于交换,有了交换就有市场,有市场就有效益。能够进入市场,艺术作品的商业价值也就彰显其中了。

但艺术作品与普通的商品相比较,有其特殊性的一面。一方面,艺术品的商业价值并不完全由社会必要劳动时间决定,而是以艺术家赋予它自身的精神内涵所决定的。艺术品之所以能够进入商品交换领域,正是因为它能够满足人们的精神需求。任何一件艺术品都可以指引观众由有限的视觉形态,扩展到无限的精神领域中来,从而形成其特有的审美品质,这是其他商品所不具备的。例如,明代书画家董其昌,他的绘画

作品把中国画的笔墨语言从绘画的综合因素中突出出来,不再仅仅作为营造图像的手段,而是成为绘画表现的重要目的,精湛的笔墨成为画面的中心,从而建立起具有抽象形式美感的画面结构。另一方面,艺术品具有自然持久与重复消费的功能,这也是普通商品所不具备的。首先,一般商品的使用价值是相对的、动态的、发展的,它的使用性可以随着历史的改变而不断的变化。例如,西周时期诞生的竹简,当时人们主要用来记录文字,而到了东汉时期,纸的使用逐渐代替了竹简。竹简发展到现代,已经演变成了收藏、展览和装饰的功能。而艺术品由于自身的审美属性,在使用方面有着自然持久性,它自身的审美价值对审美主体来说是永恒的。其次,一般的商品,如食品、手机、衣物等,经过大众的不断消费,其功能也在逐渐地缩减直至丧失。而一件艺术品的消费价值不会因为被重复使用而有明显的改变。因为人们在消费一般商品时,主要是在消费它的外在功能,而消费艺术品时,主要是消费它自身所携带的精神文化。

在市场经济条件下,艺术商业化是必然的趋势。无论是在创作过程中,或是已创作完成的艺术品,都需要被传播,被大众所认识,以便达到艺术传承的目的。而商业有着传播速度快、灵活性,以及受众范围广等特点,能够给艺术提供广泛的传播空间。例如,在艺术市场中出现的画廊、拍卖行、艺术品投资、出版社、音像制作商、艺术经纪人等,极大地拓宽了艺术信息的传播渠道,扩充了社会大众与艺术的联系。但同时,艺术家的创作和艺术品的质量越来越受到拍卖价格、发行量、票房等市场因素的制约和影响。如果一个艺术家在创作时只是一味地迎合市场需要,那么必然会造成艺术思想的贫乏、低劣,导致艺术生产的媚俗。可以说,商品化对艺术作品来说既有积极的一面,也有消极的一面。所以,在当前条件下要保证艺术商品化的健康运行,需要社会经济的不断支持,艺术家的正确导向,评论家的客观评价。只有这样,才能让艺术品从纷繁复杂的价值中,回归最本质的面貌,从而发挥艺术品最大的效用。

思考题

1. 试述艺术作品内容的构成因素。
2. 什么是艺术作品的形式?
3. 艺术作品有哪些层次?试加以说明。

第六章
艺术接受

在艺术活动系统中,艺术接受是重要的环节之一。它是受众者带有主观性地对作品进行自我解读、对艺术作品价值与意义进行能动性判断和自由建构的过程。艺术家创作完成后,并不意味着艺术活动的终结。如果没有艺术接受,艺术创作和艺术作品便失去了它的社会意义和美学价值。尤其是在现代接受美学中,普遍强调受众者的位置,要求读者与作者平起平坐、平等对话。在系统的艺术接受中,包括艺术欣赏、艺术批评两种主要途径。艺术欣赏是艺术接受的基础,而艺术批评是艺术欣赏的发展和升华。两者既相互区别又相互联系。

第一节 艺术欣赏

艺术欣赏是一种以艺术作品为对象的审美活动,同时也是一种通过艺术形象去认识世界的思维活动。在当今社会中,一些大众可能不从事具体的艺术创作或艺术批评等工作,但绝对不会脱离艺术的消费传播和艺术接受活动。比如日常生活中的电影、广告、展览等,艺术无时无刻地影响着人们的生活。

一、艺术欣赏的前提

艺术欣赏的过程是一个享受美的过程,是欣赏者肯定自己的审美经验,提高审美能力的过程,欣赏者与艺术作品的关系是互相联系的。

艺术作品是欣赏主体进行审美和再创造活动的客观依据，要求客体必须具有一定的审美价值，否则欣赏便失去其意义所在。作为艺术作品，或有形式的创新，或有内容的深度，或兼有内容和形式的探索与表达，才具有一定的审美价值。

艺术欣赏的过程由欣赏的主体和客体之间的审美联系构成，所以要求主体必须具备感受艺术作品的能力，包括对艺术作品形式、风格、艺术语言、艺术技巧等的感受、认识和理解。

欣赏者如果没有能力对作品进行感知与理解，作品就无法呈现其文化艺术价值，对于欣赏者来说就没有较好的欣赏效果。只有对艺术作品有较深刻的理解，艺术欣赏才能从感性阶段进入理性阶段，同时丰富艺术作品的文化内涵。

在艺术欣赏过程中，还需要不断调动审美经验和想象来获得正确的审美判断，而非凭借一般的逻辑思维方式。艺术欣赏经验一方面来自于人类历史的审美经验的积淀，另一方面来源于个体的欣赏实践经验。在艺术欣赏过程中的审美判断和审美经验非常重要，我们在欣赏齐白石《虾》（图6-1）的作品的同时，调动自己审美想象和经验积累，画中形态各异、栩栩如生的姿态才能让观者感受到虾在水下嬉戏灵动，生机盎然的情景仿佛在眼前浮现。

图6-1　齐白石《虾》（近代）
图片来源：李昌菊，《中外美术史》

二、艺术欣赏的再创造

艺术欣赏的再创造是一种在感受基础上的想象活动和体验活动，是一种积极主动的心理活动。正是由于审美主体与审美对象在艺术欣赏活动中的互动，真正实现了艺术作品的价值和意义，从而实现了艺术欣赏过程的再创造。欣赏者作为审美主体，自身的兴趣爱好、生活经历、艺术涵养在艺术欣赏过程中都起着一定的作用。因此，基于想象和经验的"再创造"，一方面受作品的艺术形象的制约，另一方面又受欣赏者的主观条件的制约。

审美主体是艺术欣赏再创造的主要因素。艺术作品通过欣赏者对其感知潜在意义

的进行才能成为审美对象。一个好的艺术欣赏者，总是善于调动自己的生活经验，充分发挥自己的想象力，在艺术形象所给予的能够进行想象的可能和条件的导引之下，去感受、体验、领悟和理解艺术形象的丰富内涵，渗入自己的人格、气质、生命意识进行开拓、补充、再创，见人之所未见，言人之所未言，从而体味到艺术创造的艰辛与快乐。

作为被欣赏的客体，其本身必须具有一种蕴涵其内的"召唤结构"。接受美学的代表人物伊瑟尔认为"文本的召唤结构"指文本具有一种召唤读者阅读的结构机制。"召唤结构"即艺术作品形式之中潜在的"意味"。这种"召唤结构"是一个开放性的结构，能够唤起欣赏者"填补空白""连接空缺""更新视域"的渴望。人们曾千百次地询问着《蒙娜丽莎》那神秘一笑的由来；欣赏者会主动赋予《胜利女神》雕像（图6-2）以情感、思维，甚至体温。欣赏者的想象、体验与领悟完全被艺术作品鲜活感人的形象激起的时候，欣赏者就会将自己的全部体验置入艺术作品，对作品进行具体化，将作品中的空白处填充起来。这时，有些连艺术家都不曾意识到的作品价值会被欣赏者发现出来。

图 6-2　雕塑《胜利女神》（公元前 200 年左右）
图片来源：李昌菊，《中外美术史》

第二节　艺术欣赏的心理过程

艺术欣赏过程中伴随着极其复杂的心理变化现象，是主体对艺术作品的理解与感受不断深入的心理过程。在这一过程中包括注意与感知、联想与想象、情感与理解等基本的审美心理现象。这些心理现象的变化不是单一存在而是相互渗透、相互作用、

相互影响，在一瞬间完成却包含了艺术欣赏过程中的各种心理要素，它们并没有明确的界限，一起组成了艺术欣赏过程中的心理结构。

一、注意与感知

审美注意是艺术欣赏者进入欣赏活动的准备状态。注意是随着主体接受外来大量艺术信息的刺激而形成的。唤醒了主体自身潜在的相关审美意识，主动迎接审美对象的召唤，将注意力集中在审美对象上。感知是感觉和知觉的统称，作为欣赏主体的感觉器官在艺术作品的客体刺激下产生美的冲动。欣赏者接触到一件艺术作品的时候，其视觉会接受到作品包括色彩、声音、质地等方面带来的不同感官刺激，同时感受到艺术作品的形态特征及意义，通过想象在主体与客体之间架起感知的通道。由于感知在欣赏过程中的重要性，格式塔心理学认为，任何事物一旦被人所感知，都是被知觉进行了积极的组织或建构的结果。格式塔心理学家鲁道夫·阿恩海姆对视觉艺术进行了详细的研究，突出强调了审美知觉完整性的特点。当我们第一次看到塞尚作品时，能够引起我们感觉的对象往往是最直观的形式和材质。例如他的《一篮苹果》，色彩严谨，笔触浑厚浓重，视觉上给人以强烈的刺激。画家强调了物体的体积和空间感，将现实物体视为一堆结构综合体，体现出一种冷峻的内在精神气质。

二、联想与想象

联想是指根据当下所感知的表象，进而回忆起与之相似的，或相关的事物、相关现象的过程。心理学上的联想是指由一事物想到另一事物的心理过程，它既可以是由感知某一事物而想到的有关的另一事物，也可以在回忆某一事物时又想到与此有关的事物。欣赏主体在艺术欣赏的过程中诸多的心理机能都被调动起来，从作品的语言符号到艺术联想的内容形式，联想在其中具有关键作用。欣赏者的认知能力、审美经验、艺术情趣等主观因素决定了欣赏主体的思想广阔性和联想内容的广泛性、丰富性，其联想的速度也影响着其本身的选择性，即在众多的联想对象中选择最佳的联想对象。

以造型艺术为例，由于材料和空间的限制，绘画和雕塑所表现出的总是有限和静态的。但我们通过联想和想象可以使有限化为丰富，静态化为动态。罗丹在《艺术论》中谈到，每当他看巴黎凯旋门上吕德雕塑的那座雄伟的《马赛曲》（图6-3），就好像听到了那个胸前披着铠甲、展开双翼的自由女神像在发出震耳欲聋的呼喊："武装起来，公民们！"顿时人物场面和空间活了起来，联想和想象让场景和人物在眼前复活，让欣赏者感受到了画面中难以表达的真实情感。比如《西厢记》中"长亭送别"剧中

人物崔莺莺的一句"碧云天，黄花地，西风紧，北雁南飞。晓来谁染霜林醉，总是离人泪。"舞台中根本没有这些情景，在演员的演绎下，观者就能够在联想和想象中进入逼真的虚拟境界。

图 6-3　吕德《马赛曲》（1833—1836 年）
图片来源：李昌菊，《中外美术史》

三、情感与理解

语言、艺术都为信息、情感服务而产生。所以情感是艺术的来源，也是艺术的终极目标。在电影《爱情呼叫转移2》中女主角为了让画家有一个干净、富裕的生活环境，将画室整理干净，并且将画家最心爱的画卖给了画廊老板，画家得知后，眼里露出失望的眼神，那分明就在控诉女主角，卖走的不是画，而是自己的一片情感。由此一瞥，艺术创作是需要情感，并且也是表现情感的。从这方面说，艺术创作其实就是艺术家情感运动的过程。

同样，艺术鉴赏的过程也是体验作品中创作者情感的过程。在这一过程中，鉴赏者也要融入自己的情感，这样才能真正理解作品，再现艺术的真实。西方现代美学家苏珊·朗格说过这样一句话："艺术的本质是情感。"莫扎特的童年生活优越，使之养成铺张浪费，不善理财的习惯，以致成家后，虽然有一门赚钱的绝活，生活却总是过得拮据潦倒。为了生活，莫扎特总是接下很多写作品的活。过度劳累导致莫扎特身体不断透支，精神出现恍惚，蒙面人令其写安魂弥撒曲时，莫扎特一度以为是为自己而作，在心中千万次用曲调表现自己的情感。虽然最后曲子没有写完，却给人们留下了莫扎特这段时光中的情感状况。很多音乐研究者从这部作品的曲调中研究莫扎特的性

格及情感状况，这是不无道理的。

有一个很有名的故事：一位名演员扮演莎士比亚悲剧《奥赛罗》中狡猾、奸诈的伊阿古，由于他把这个丑恶的角色扮演得活灵活现，台下的一名观众竟然举起手枪向他射击，使他中弹身亡。这时，开枪者突然清醒过来，觉得自己做了错事，悔之莫及，便开枪自杀，结束了自己的生命。对于发生这样意外的不幸事件，大家都感到十分悲伤。后来，人们将两个死者埋葬在一处，立了墓碑，碑上写着："最理想的演员与最理想的观众。"这可以说是艺术欣赏中发生的一种情感体验的事例。在20世纪50年代初期，大家都喜欢看《白毛女》。该剧充分表现了当时地主与被剥削阶级之间的矛盾。著名演员陈强饰演地主黄世仁，由于表演得入木三分，坐在台下的观众禁不住心中愤怒，拿起手中的草鞋、鸡蛋朝演员陈强扔去。这个例子的性质与上个例子差不多。这是由于观众在特定的情境中与剧情产生了"共鸣"，心理尚处于一种高度的审美情感体验状态中，因而完全失去了理智控制所造成的结果。

可见，审美情感体验往往是一种十分剧烈的精神活动，甚至是一种如痴如醉的心理状态，因此审美情感体验带着非理性的成分，也就是说，很难用语言准确地把它表述出来。为什么审美情感体验是一种忘我的聚精会神状态呢？这主要是因为在欣赏美的事物过程中，由于某种特定的情境，通过审美者的联想、想象，容易产生移情和共鸣现象。

第三节　艺术批评

在艺术系统中，艺术批评是一个十分活跃的因素。艺术批评与艺术欣赏是两个紧密联系而又有很大区别的活动。艺术批评离不开艺术欣赏，它只能在艺术欣赏的基础上进行。艺术批评是艺术接受的高级阶段，也是艺术生产的重要活动。它是关于艺术作品的评价，在艺术作品传播中起着不可替代的作用。所谓艺术批评，就是在艺术欣赏的基础上，以一定的艺术理论为指导，对各种艺术现象进行分析、研究，并做出理论上的鉴别、论判和评价的科学活动。

一、艺术批评的含义

艺术批评的形成和发展与艺术生产同时并进，为了探究艺术作品的成败得失，提高艺术鉴赏的能力和欣赏水平，人们不断总结经验教训，促进了艺术批评的发展。好

的艺术批评不仅能够帮助观者欣赏艺术作品，提高审美水平，还能促进艺术的发展繁荣。所以，无论是对于观者，还是艺术创作，艺术批评都具有重要意义。

建立在艺术欣赏基础上的艺术批评，有着广义和狭义之分。艺术批评，是指艺术批评家运用一定的评价标准和方法，对艺术家、艺术作品、艺术创作行为、艺术理论、艺术思潮与艺术运动等进行客观探讨和分析、判断的活动。

艺术批评由基本批评和学术批评组成。基本批评，是指揭示出评论对象的优点和缺点。它在特定社会历史时期，具有较强的权威主导性，对特定社会结构中的人们影响较大。学术批评，是一种具有较强观念形态的批评。它不仅要揭示出批评对象的优点和缺点，还要能够提出具有主观开放性与创造指导性的建议和观念，以有力地影响或指导特定社会中的艺术思潮、艺术运动、艺术创作、艺术欣赏、艺术市场等的有效运作与积极发展。学术批评体现了一个民族和国家的艺术批评整体水平与质量。因此，艺术的学术性批评，是一种较高层次的、具有哲学思维和逻辑意味的评价方式。

二、艺术批评的知识储备

（一）艺术素养

艺术素养是进行艺术批评应该具备的素质之一。具备这样的素养，才能很好地感受艺术作品，读懂作品的内部含义。艺术批评以艺术欣赏为基础，因此，批评家必须具备较高的艺术修养，否则，批评就无法达到一定的深度。

批评家的艺术素养在心理方面主要体现为具有独特的艺术感知能力、丰富的想象力和敏锐的判断能力。古代大家都是具备深厚艺术素养的人，例如，明代画家王履对古代画家的作品进行临摹研究，锻炼出自身较强的艺术素养，才会对南宋画风做出"粗也而不失于俗，细也而不流于媚，有清旷超凡之远韵，无猥暗蒙尘之鄙格"的评价。语言不长，却充分显示出对古代经典艺术作品审美品格的把握能力。总之，艺术批评家应当有意识地感受各种艺术作品，培养自身的艺术修养。只有这样，才能对艺术作品有更为独到的解读。

（二）知识素养

艺术批评的对象包括一切艺术现象，如艺术作品、艺术运动、艺术思潮、艺术流派、艺术风格、艺术家的创作，以及艺术批评本身等。因此，需要我们运用艺术理论进行有效的观念表达，因而需要专业的知识素养。艺术批评所需的知识储备具体为哲学和美学的理论知识、艺术史的知识、精深的专业技术和广博的社会文化知识等。

1. 哲学和美学知识和理论

哲学对任何学科都有一定的指导作用，它能使批评家的批评更具理论高度。普列汉诺夫认为："理想的批评是哲学的批评，宣布对艺术作品的最终判决的权利也是属于它的。"而艺术作品本身就是展示美的过程，了解美学的相关知识，是解读艺术作品的利器。这对艺术批评有不可或缺的重要作用。其中，哲学是理论化、系统化的世界观，是自然知识、社会知识、思维知识的概括和总结，是世界观和方法论的统一。它具有思辨性、解释性和概括性的特点。美学则是以对美的本质及其意义的研究为主题的学科。美学是哲学的一个分支，它研究的主要对象是艺术，但不研究艺术中的具体表现问题，而是研究艺术中的哲学问题，因此被称为"美的艺术的哲学"。美学的基本问题有美的本质、审美意识同审美对象的关系等。

2. 艺术史知识

艺术史是有关艺术作品的历史发展及其风格的研究。它记载了人类艺术的进展过程以及不同时代的艺术思潮和理论成果。艺术史一般研究的对象包括绘画、雕塑、建筑、瓷器、家具，以及装饰艺术等。它能为艺术批评者提供全面的艺术信息。在熟知艺术史知识的基础上，批评家对艺术作品或艺术活动的评价可放在艺术发展的历史长河中进行，这能让其批评具有历史理论的高度。

3. 专业理论和社会文化知识

在了解艺术专业理论知识前提下，对作品的鉴赏会深于常人，其艺术批评也会有更深层的解读。此外，社会文化知识包括社会生活的各个部分，如历史、文学、绘画、舞蹈、政治、科技等。不同国家、地区的社会文化知识会呈现很大差异，这些对艺术均会产生影响，在艺术批评的开展中，这些都是解读和评价作品的重要考虑因素。

第四节　艺术批评方法

随着实践积累，艺术批评形成了自己独特的方法。它们主要针对艺术作品、艺术家、艺术作品外部世界以及观众等，从不同角度进行描述、考证、分析、比较、判断和批判。下面主要介绍几种常用的艺术批评方法。

一、社会学批评方法

社会学（Sociology）的艺术批评原则是建立在人类学、社会学和民俗学基础上

的批评体系，是以艺术与社会的关系为基准评价艺术的一种批评形态。它将艺术现象看成是社会、时代精神在文化上的反映，因而从民族的原始神话、宗教信仰、风俗习惯，从社会文化结构，从历史时代背景出发来分析艺术现象，重视艺术作品的社会作用和艺术家的思想倾向。整体上看，这是一种从社会历史发展的角度来观察、分析、评判艺术现象的批评方法。

中国早在先秦时期，孟子就提出："颂其诗，读其书，不知其人可乎？是以论其世也。"（《孟子·万章章句下》）也就是说，评判艺术家的艺术作品，不仅要了解作品本身的内涵，还要重视艺术家和其作品产生的时代和社会。孟子"知人论世"的学说即是社会学批评类型的早期表现形式。这种批评类型对后世的文艺批评产生了深远的影响，成为我国艺术批评的重要方向，更逐渐形成了强调、重视艺术的社会作用的批评传统。

在西方，社会学批评方法的奠基人是意大利人维柯在1725年出版的《新科学》（*The New Science*）中，根据对希腊社会的历史、文化研究来探讨荷马史诗及其作者，开创了把艺术作品与时代背景、作者生平结合起来的艺术批评方法。至19世纪，法国批评家丹纳更明确地表述了制约艺术生产和发展的三要素——种族、环境和时代。他说："文学是时代、种族和社会环境的产物。"[①] 他也曾在《艺术哲学》（*The Philosophy of Art*）中指出"要了解一件艺术品、一个艺术家、一群艺术家，必须正确地设想他们所处的时代精神和风俗概况。这是艺术品最后的解释，也是决定一切的基本原因。"丹纳分析艺术作品和艺术思潮总是和艺术家所属种族，所生活的地理环境和社会风俗结合起来，从中找出艺术作品的美学特征的来源和内在动因。俄国19世纪中期三大著名文艺批评家别林斯基、车尔尼雪夫斯基、杜勃罗留波夫，他们的主要倾向也是属于社会学批评。长期以来，中国的主要批评形态也属于社会学艺术批评。

由于任何艺术创作与社会生活的关系都是无法分离的，因此，批评家在进行艺术批评时，总是免不了要对二者的种种联系进行分析和研究。社会学批评方法关注艺术家的个人信息，包括其生活经历、所属社会阶层、政治态度、宗教信仰，也关注艺术作品所产生的社会环境、时代特点，乃至这个社会的风俗、宗教、生产力水平等一切方面，分析这些因素对艺术创作的重要影响，同时也十分关注艺术所起的社会作用，主张艺术对社会的介入和对现实问题的干预。

二、心理学批评方法

心理学（Psychology）艺术批评建立在现代心理学成果的基础上，对艺术家、艺

[①] 司各特编著《西方文艺批评的五种模式》，蓝仁哲译，重庆出版社，1983，第62页。

术创作过程、艺术作品中的形象、艺术鉴赏者进行多角度的心理分析，以求找到隐藏在作品背后的真实意图和内在架构。心理学批评有许多流派，如实验心理学批评、格式塔心理学批评、精神分析学等。但心理学批评滥觞于精神分析学说，也是众多心理学批评流派中影响最大的一个。精神分析学说以及精神分析批评的创始人，是奥地利心理学家西格蒙德·弗洛伊德。

《圣母子与圣安妮》（*The Virgin and Child with St. Anne*）（图6-4）是达·芬奇的画板油画，作于1508年，现藏于法国巴黎卢浮宫。该画描绘了圣安妮、圣母玛利亚和刚刚出生不久的耶稣，画中圣母玛利亚坐在她母亲圣安妮的膝上，耶稣正想骑在一只祭祀用的羔羊上，而玛利亚想拉紧耶稣。弗洛伊德认为达·芬奇潜意识地表现了对生母和后母之爱的渴望。两个女性的笑意盈盈的面容都是母爱式的，而且两者都一般年轻、优雅和富有魅力。这种描绘有悖于《圣经》中的描写。《圣经》里圣安妮比圣母玛利亚的年龄要大得多。此外，该作品的构图也是饶有意味的，画中的三个人物呈三角形构图，暗示了达·芬奇希望得到两个母亲的爱抚和养育的潜在愿望。该画使达芬奇童年时期的内在愿望得到了升华性的满足。弗洛伊德认为该作品体现了恋母情节。当弗洛伊德用他的精神分析理论解释了该作品之后，人们在提及相应的作品时，就会考虑另外一层的含义了。

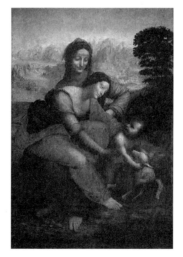

图6-4　达·芬奇《圣母子与圣安妮》（1508—1510年）
图片来源：李昌菊，《中外美术史》

弗洛伊德理论的第一个大前提是：个人的大部分精神活动过程是无意识的。第二个大前提是：人的一切行为根本上都是由我们所说的性欲促动的。弗洛伊德把这种根本的精神力量称作"力比多"（Libido），即性能量。第三个大前提是：由于某些性冲动总要遭到强大的社会禁忌的制约，因此我们的许多欲望和记忆便受到压抑。但是，

弗洛伊德的精神分析批评过分强调"性"对艺术的作用。他的学生荣格对他的学说进行了修正，提出集体无意识学说。他认为神话和艺术之所以具有永恒的魅力，是因为它来源于集体无意识的原型（原始意象）。加拿大著名文艺理论家诺斯罗普·弗莱在《批评的剖析》（*Anatomy of Criticism*）一书中，在荣格集体无意识理论基础上系统提出了"原型批评"和"神话批评"的基本观点和方法。格式塔心理学批评代表人物是鲁道夫·阿恩海姆，其代表作是《艺术与视知觉》（*Art and Visual Perception*）。这些理论都将艺术批评引向了人类的深层心理，为现代艺术批评开拓了新的领域。

三、本体论批评

本体论（Ontology）是哲学概念，它是研究存在的本质的哲学问题。本体论批评也称为形式主义（Formalism）批评，这种艺术批评方法致力于将艺术批评还原到艺术领域内部，更注意艺术作品本身。它把艺术作品看成是独立自主的艺术世界，致力于对其语言、形式、结构及整体意蕴的分析，他们主张必须恢复艺术的崇高地位，艺术就是艺术，而不是社会、宗教或政治的附属品，一件艺术作品的构思和创作形式，决定着艺术作品的艺术性和意义。在他们看来，如果一件作品拒绝形式分析，那么这本身就说明它不一定是艺术。因此，艺术的形式构成和内在结构才是批评的主要对象。尤其是在评论19世纪中叶以后的作品更是如此，形式主义批评家认为，不论是塞尚、修拉、勃拉克，还是毕加索（图6-5），对他们的作品，没有对形式的详尽分析就不能恰当地评价现代艺术。

图6-5　毕加索《梦》（1932年）
图片来源：李昌菊，《中外美术史》

现代形式主义批评的代表人物当首推英国批评家克莱夫·贝尔和罗杰·弗莱。克莱夫·贝尔曾提出，艺术之为艺术的本质规定性是"有意味的形式"（Significant Form），这成了追求形式自律性的西方现代主义艺术最经典的宣言。所以，克莱夫·贝尔认为，艺术批评的作用就在于"不断地指出艺术品中那些组合在一起的产生有意味形式的部分和整体"。

本体论批评将批评的目光投向艺术作品的形式与结构，把人们的注意力引向了对艺术本体的关照。而这一点正是其他批评方法常常忽略的。但是，艺术作品同社会、作者、欣赏者的人生经验却是无法隔绝开来的，也正是艺术与社会千丝万缕的联系才使艺术更加富于感染力。有意味的形式是艺术的载体，但有意味的生命则是艺术的灵魂。

四、图像学批评

图像学（Iconology）一词由希腊语"εἰκών"（图像）演化成的图像志（Iconography）发展而来，图像学主要研究绘画主题的传统、意义及与其他文化发展的联系。与图像志比较，图像学更强调对图的理性分析，Iconology 的词尾 logy 带有思想和理性的意思。图像学最有影响的研究者是欧文·帕诺夫斯基（Erwin Panofsky，1892—1968），他在 1955 年撰写的《视觉艺术的意义》（*Meaning in the Visual Arts*）一书中，认为对美术作品的解释分三个层次：解释图像的自然意义；发现和解释艺术图像的传统意义即对作品特定主题的解释，称图像志分析；解释作品的更深的内在意义或内容，这称为图像学分析。

图像学与图像志的不同之处就是图像学发现和揭示作品形式、母题和故事的表层意义下的更为本质的内容。换句话说，图像学把美术作品作为社会史和文化史中某些环节凝缩了的征兆，而进行解释。以达·芬奇的作品《最后的晚餐》为例，如果看到的那是一幅用颜料而不是用铅笔、钢笔之类的东西以线条、色块的形式组成了 13 个坐在餐桌前的形象，这客观实在的东西便是第一层"自然意义"，而这种承载意义的载体形式就是"母题"，通过"画"的形式来承载一定其他意义。当从《福音书》的角度去看这幅画的时候，达·芬奇描绘了犹大出卖耶稣前吃最后的晚餐的情境，我们可以看到《最后的晚餐》耶稣要在中间、犹大要拿钱袋并被孤立起来等。图像志的研究范畴是解释某些约定俗成的附加含义，而图像学则是力图揭示出隐含于母题和图像志特色中的"另外的某些东西"。再以 15 世纪伟大的宗教画家弗拉·安吉利科（Fra Angelico）的《天使报喜》（*The Virgin of the Annunciation*，图 6-6）为例，运用帕诺夫斯基提出的图像学对其进行分析。弗拉·安吉利科的《天使报喜》中圣母的形象具有某种母性的情感，呈现温柔、谦卑、顺服的模样，这说明艺术形式已经开始从

神圣走向世俗，反映出15世纪的意大利是世俗和神圣并存的时代，文艺复兴只是人性觉醒的开始。在《天使报喜》中，我们能看到文艺复兴到来的曙光。

图6-6　弗拉·安吉利科《天使报喜》(1439—1445年)
图片来源：李昌菊，《中外美术史》

20世纪涌现出一大批富有才华的图像学研究者，如欧文·潘诺夫斯基（Erwin Panofsky）、弗里兹·扎克斯尔（Fritz Saxl）、鲁道夫·维特科夫尔（Rudolf Wittkower）、埃德加·温德（Edgar Wind）、恩斯特·贡布里希（Ernst Gombrich）等，这些赫赫有名的艺术史家用大量勤奋而实际的研究工作为图像学的性质作了系统的设定，即对艺术品母题的象征意义进行全面的、文化的和科学的解释。

图像学总的来说是一种研究历史遗留下来的狭义图像资料的方法论。它将图像所带给人们的信息作了理性的分类，精确地指出作各种研究时所应关注的信息。不应只看到这是一种方法论，事实上图像学所带给人们的是一种辩证、严谨和科学的世界观。它告诉人们要以全面的创造性的眼光去看待问题，透过现象看本质，广义上的一切事物均可以用图像所指代，如果能抓住其根本矛盾，将对批评工作有很大的帮助。

五、女性主义批评

女权主义批评是当代西方文艺理论之一。女权主义文学批评诞生于20世纪60年代末、70年代初的欧美，至今仍在继续发展。它是西方女权主义运动高涨并深入文化、文学领域的成果，因而有着比较鲜明的政治倾向。它是以妇女为中心的批评，其研究对象包括妇女形象、女性创作和女性阅读等。女权主义批评大体上分为英美派和法国派。此外，黑人和女同性恋的女性批评，也以独特的内容丰富了女权主义批评。在西

方，女性主义艺术是伴随着妇女解放运动，即女权主义而产生的。而女权主义是现代主义背景下公民权力意识觉醒的一部分。也就是，女权主义是现代主义或现代文明的产物，而女性主义艺术是女权主义或女性觉醒的产物。

女性主义的批评方法通常是对其他批评和理论的政治攻击。女性主义形式多样，关注所有女性的边缘化问题。多数女性主义认为我们的文化是父权文化：即以服务男性利益为主导。女性主义艺术批评家尝试解释在一个特定的文化中，权力因性别失衡如何被反映在文本中，揭示女性艺术家及其创作的图像在当代社会文化体系中形成、变化及其所表现出来的思想和观念。对女性主义的艺术内容、信息传递和历史的探究，是批评者对女性艺术家创作的艺术图像的象征意义的发掘。女性主义艺术批评源于改造社会与文化的政治需要，因而只要父权制结构还是一个客观存在，只要对女艺术家作为文化生产者的作用视而不见的艺术理论与艺术史依然存在，那么对传统性别形象的批评和对女性艺术家进行研究的话语实践就还是必要的。著名的女性主义批评家有琳达·诺克林（Linda Nochlin），1971 她在《艺术新闻》（ArtNews）上发表了文章"为什么没有伟大的女艺术家？"（Why Have There are Been No Great Artists？）引起了强烈反响。琳达·诺克林在文中指出：必须承认一个事实，那就是在艺术史上的确没有像米开朗基罗、伦勃朗那样伟大的女艺术家，而造成这一事实的原因则在于社会对于男女的不平等待遇。在天才的发现和认定上，她抨击了关于天才艺术家的神话，指出伟大的艺术家的艺术才能的发展需要从小培养。而后天培养的条件对两性来说却不是平等的。比如，毕加索的男儿身份是父亲给予重视和鼓励而使之有所成就的前提。在诺克林发表此篇文章之后，许多人响应她的批评，并把她的抗辩延伸到了艺术史，他们诘问"为什么艺术史课堂里只有极少的女性艺术家"，从而开展了一系列女性主义的艺术批评。

六、审美批评

审美批评是以艺术作品审美内涵和审美价值为中心对艺术进行研究的一种批评方法。它关注艺术作品的美感在观众身上引起的反应，如愉悦、升华、畅神，甚至高峰体验等。南朝宋画家宗炳在《画山水序》中提出了"万趣融其神思"和"澄怀味象"的见解，使品赏画作时，把想象和情思结合在一起，把主体和客体的超越性统一在一起，把"趣"和"味"在审美过程中联系在一起。宗炳从艺术本体的高度去把握审美过程中的精神活动，认为畅神的享受是美感体验中的最高享受。

审美批评最早依附伦理批评和社会历史批评而存在，并不是一种独立的批评形态。孔子已经意识到艺术中内容与形式美学的关系。魏晋时期美的意识觉醒，自钟嵘"滋

味说"始,韵味、神韵、意味、妙悟、境界、意境学说相继发展起来,司空图、严羽、王士祯、王国维、宗白华等美学家一脉相承,建立了中国艺术的审美批评。西方审美批评兴起于文艺复兴时期,至黑格尔、康德发展为系统学说。康德认为审美判断是一种"无目的的合目的性"。黑格尔提出"美是理念的感性显现"。席勒在《论美书简》中指出"形式或表现的美仅仅是艺术所特有的"。现代艺术理论家克莱夫·贝尔提出一个耐人寻味的命题:艺术是"有意味的形式"。审美批评主要关注艺术作品的情感表现、美学形式以及审美价值,是一种非功利性艺术批评。审美批评扭转了原先批评理论对内容的关注,而转向作品的表现形式。审美批评对艺术本体研究得较为深入,是现代艺术批评的一种主要形态。

出色的审美批评应建立在文本分析基础之上,要深入到具体的作品。富有创造力和生命力的批评面对的首先是作品里的线条、色彩、画面组织等基本的形式语言,然后在这些形式所构成的艺术家的世界里逐渐发现和分享他们的想象世界和立场观点。批评家在尊重作品的基础上,应敢于以自己的艺术直觉进行审美冒险,从而作出价值上的判断。

七、后殖民批评

后殖民批评,源起于1979年哥伦比亚大学教授爱德华·赛义德《东方主义》(*Orientalism*)一书的出版——今天的后殖民批评家和研究者多把这一事件看作后殖民批评产生的标志。后殖民主义批评在1993年被译介到中国,最早是张宽和钱俊在1993年第9期《读书》杂志上发表的介绍赛义德理论的两篇文章《欧美眼中的"非我族类"》和《谈萨伊德谈文化》。赛义德的"后殖民主义"批评有"正义"和"情绪"的倾向,它的立场是捍卫非西方文明体系之外的"被殖民化世界"。

后殖民批评立足于后现代主义,是为了利用其"去中心化"的解构力量而进行的批评。它关注文化之间的权力关系,将批评的对象放到西方宗主国与殖民地的权力关系中去分析,其诉求点在于揭示西方中心主义的文化霸权。它的批评理论与现代性、后现代性之间有着错综复杂的关系。后殖民批评与现代性具有双重的关系:"后殖民批判如果无视自己同现代思想和体制的双重关系,如果不从实际出发多方位地考量现代观的价值,如果仅仅因为现代观与西方的关系而否定它,那么它所谓的反帝反殖民理论就只能是空洞的、肤浅的、言不由衷的。"[①] 后殖民批评在肯定和否定现代性时所面临的困境是难以想象的,一方面,后殖民批评理论的产生正是受惠于西方现代性和

① 阿里夫·德里克:《后革命氛围》,王宁等译,中国社会科学出版社,1999,第89页。

后现代性的发展，或者说，后殖民批评是将第三世界、被殖民地域的批判主体视为叙述者，用一种不同视角的后现代主义来描述当今全球化秩序下的文化霸权问题。它分享着现代性的批判话语，并企图通过该种话语站在第三世界的立场上，来实施批判行为；另一方面，后殖民批评又不得不将现代性作为一个批判对象，审视其中的殖民话语和压迫结构。因此，在后殖民批评看来，对现代性的态度应该根据不同地域，不同文化类型，不同的被殖民状况来调整自身的策略，其中的一个基本维度就是当代本土经验。如果从赛义德的研究方法出发，中国艺术界的后殖民主义研究应该从批评西方策展人和展览机制入手，去揭示西方是如何误读了中国的当代艺术作品（图6-7）。这样的批评涉及的具体资料包括策展人的访谈、文章等一系列档案资料。

图6-7 王广义《大批判》系列：可口可乐（2000年）
图片来源：李昌菊，《中外美术史》

艺术批评的方法论包括社会学批评、心理学批评、本体论批评、图像学批评、女性主义批评、审美批评、后殖民批评等，这些批评方法论有各自的依据与标准，但总的来说，依据或是标准都是为更好的批评而设立。无论哪种批评方法论，都是在作科学的、公正的、历史的艺术批评大前提下进行的、发展的。

第五节　艺术批评的特点

艺术批评是以理性活动为特征的科学分析和论断活动。开展正确的艺术批评，可以帮助艺术家总结创作经验，提高创作水平；可以帮助艺术欣赏者提高欣赏能力。由于艺术批评者是根据一定的世界观、审美观和艺术观对艺术现象作出分析和评价，因而常带有强烈的主观意识成分。艺术批评应尽可能运用正确的立场、观点和方法，遵

循实事求是的原则，对艺术现象作出合乎实际、恰如其分的分析和阐释。

艺术批评具有二重性的特点，即艺术性与科学性的统一。一方面，艺术批评应具有艺术性。艺术批评作为一种特殊的学科，与其他的学科不同，它不仅需要冷静的头脑，更需要对艺术的直观感受。敏感的艺术感受能力是进行艺术批评的基础。别林斯基曾说过："敏锐的诗意感觉，对美的文学印象的强大感受力——这才应该是从事批评的首要条件，通过这些才能够一眼分清虚假的灵感和真正的灵感，雕琢地堆砌和真实情感的流露，墨守成规的形式之作和充满美学生命的结实之作，也只有在这样的条件下，强大的才智，渊博的学问，高度的教养才有意义和重要性。"[1] 批评家凭借自己对作品的敏锐的艺术感受和领悟，产生独到的见解。

艺术批评只能以艺术欣赏中的具体感受为出发点，才能真正把握作品的成败得失。朱光潜先生说："在文艺方面，理想的批评必有欣赏作基础。欣赏是美感的态度。一个人必先有艺术的经验然后才可以批评艺术。"[2] 没有艺术感受力，只靠冷静的分析和理解来评析作品，这样的艺术批评往往流于抽象的教条，缺乏活力和针对性，难以对艺术实践产生令人信服的影响。批评家应该首先凭借艺术感受，从审美角度关注艺术家和艺术作品，在具备艺术经验的基础上再对作品进行阐释和批判，这样的批评就不会空洞和概念化，作出的艺术批评才是合情合理的，令人信服的。同时，艺术批评是一种价值判断活动，具有非常鲜明的主观色彩。它所依据的不仅仅是几条抽象的美学理论教条，而要受到批评主题自身的气质、趣味和审美感受力的强大影响，它们必将与批评家的个人气质、情感状态，以及感性的艺术判断力结合起来。

艺术批评是一种艺术活动，但同时也是一项科学严谨的学术活动。真正的艺术批评既不是印象式的，也不是概念化的阐述，而是感性与理性的结合，人文精神与科学精神的统一。艺术批评不能仅仅停留在情感体验和领悟的层面上，还要能够强调理性的评判，以科学的态度对艺术作品和艺术现象的规律进行评价。艺术批评的这种科学性特点，使得艺术批评必须借助广泛的理论知识，如哲学、美学、历史学、人类学、社会学、宗教学、民俗学等。我们还应该注意到，艺术批评是具有公共性的行为和言论，它承载着一定的社会责任。

思考题

1. 试述艺术欣赏的过程。
2. 艺术批评有哪些方法？试加以说明。

[1] 别林斯基：《别林斯基选集》(第一卷)，满涛 译，上海文艺出版社，1964，第224页。
[2] 朱光潜：《文艺心理学》，安徽教育出版社，1996，第79页。

下编 艺术门类

第七章
设 计 艺 术

第一节　设计艺术概述

一、设计艺术的含义和类别

设计艺术，也称艺术设计，简称设计，它是从工艺美术中发展起来的。设计指设想、计划、安排，是针对目标的一种问题的求解和决策，是有目的的创作行为。而设计艺术就是从艺术的角度去从事设计，是一门将美术与科学、技术、审美、造型、色彩、设计融为一体的综合性艺术。

如果考察设计艺术史，可以断定，设计始终属于艺术的范畴，它存在于艺术这个大家族之中。设计（Design）概念源于意大利文艺复兴时期的绘画，最初是指素描、绘画。后来人们从中理出绘画的四要素，即设计、色彩、构图和创造，随着历史的发展，它的词义也在不断地发生变化。20世纪初，"Design"经由日本传入我国，曾翻译为美术工艺、美术设计、工业美术、工艺设计、艺术设计、设计艺术、工业造型设计、艺术造型设计等词，20世纪末，设计艺术或艺术设计才成为我国通用的专业术语。

设计艺术首先是一种产品生产，这种产品具有物理的属性，可批量生产，它满足商品的价值规律，反映着设计的市场性，映射着时代的科学技术的水平，是时代的必然结果，这是其他艺术不具有的特点。

日本著名设计家和设计教育家大智浩和佐口七朗在《设计概论》一书中曾提过，所有称为设计的东西与主观的纯艺术不同，它必须满足各种各样的条件。只有满足这些条件的造型才是设计。设计艺术又是一种艺术创造，它体现着人类的精神文化价值，

实现了设计师的精神对象化，设计师把自己的才能和精神对象化，将自己的才能和精神人格趣味通过产品反映出来。

设计艺术的分类一般有两种，一种是细分法，即分为产品设计、装潢设计、广告设计、展示设计、服饰设计、建筑设计、环境设计；另一种是从技术美术的范畴来分，分为产品设计、视觉设计、环境设计三大类。

二、设计艺术的艺术语言和表现手法

（一）形态

形态可归纳为"形状、形象、形体及其状态"。所有可以看得见的形象都有其形态，对于每天围绕在我们周围的这些形态，我们几乎都视若无睹，但对于一个从事设计的工作者来说，所有这些形态都是他进行创造的母体与源泉。

形态是产品设计的外在表现，我们通常认为，"形"是指一个物体的外在形式或形状，而"态"是指物体蕴藏在形态之中的"精神态势"。形态就是指物体的"外形"与"神态"的结合。"形"是设计艺术最基本的形式语言，包括点、线、面、体等因素，形的变化就是这些元素的相互转化的可能性以及这些元素的组织变化。"形"的变化能产生丰富无穷的视觉效果。

1. 点

在设计中的点，不同于几何学中的点，是指物体上相对细小的形象，如包装设计中的商标、文字等。点通常以圆的形状出现，简单、无棱角、无方向，它也可以是三角形、菱形、正方形等形状出现，只要相对小到一定程度。

单独的点不具有性格，但当点组合在一起时，则比较活跃。如呈曲线排列的点给人以饱满、充实、运动的感觉，直线排列的点给人以坚实、严谨、稳定、安静的感觉。在造型设计中，用点来点缀，以取得生动、活泼、静中有动的造型效果。

2. 线

线是点移动的轨迹。线在空间中起贯穿空间的作用，是构成立体的重要因素，是一切形象的基础。在设计中，线可体现为面与面的交线、曲面的转向轮廓线、分割线等，不同的线有不同的性格、不同的表情，从线的形态出发，按线的整体形状，线可分为直线、曲线、折线等。直线，具有引导视线沿直线方向远伸的作用，给人以严格、坚硬、力量的感觉，细分为水平线、垂直线和斜线，水平线具有平稳、庄重、宁静感；垂直线具有挺拔，刚强、坚实，崇高之感；斜线具有运动、不稳定、活泼之感。曲线，也称软线，具有柔和、圆润、温和、流畅、丰满的感觉，细分为几何曲线、自由曲线、波纹线等。折线，具有起伏、重复，循环、运动、锋利的感觉，折线富于变化，可获

得好的艺术效果。

3. 面

面是线运动的轨迹，是构成"体"的主要因素。面可分为平面和曲面两类。平面，具有平整、光挺、简洁、安定的感觉，面的种类很多，不同的面给人不同的感受，如正方形具有端正、朴素、稳定之感；平行四边形具有运动感；正梯形具有稳定感，倒梯形具有轻巧的动感；多边形具有丰富、变化之感；三角形具有刺激、冲动之感；圆形具有完美、丰满、圆滑和动感；概圆形则有柔和、秀丽、变化感等。曲面，具有柔和、亲切、圆润、饱满的感觉，细分为几何曲面和自由曲面。几何曲面有整齐，理智之感；自由曲面给人以奔放、丰富和动感。在设计中，要注意将严谨的几何形与活泼的自由形结合起来，取长补短，求得变化与统一。

4. 体

体由面包围而成，或者由面的运动形成，有占据空间的作用。厚的体量有庄重、结实之感，薄的体量有轻盈、秀丽之感。体分为正方体、长方体、球体、圆锥体、圆柱体、方锥体等，可归纳为两类：一是平面体，由平面围成，轮廓线明确，具有刚劲、坚固、明快之感，如正方体、长方体、方锥体等；二是曲面体，由曲面或由曲面与平面围成，轮廓线不明确，具有柔和、圆滑、流畅、饱满之感，如球体、圆柱体、圆锥体等。

（二）功能

功能指物体能满足人的某种需求的功效和用途，需求既包括物质上的需求，也包括精神上的需求，功能是设计艺术中的基本要素，设计师设计时首先考虑的就是作品能否符合人们的某一需求，同时还考虑能否做到最经济的成本，是否带给消费者审美感受与精神体验等。

（三）材质

材质包括自然材质和人造材质，材质具有色彩、结构、纹样、肌理、质地等属性，不同的材料有不同的属性。材质不但影响着设计的形式与结果，同时作为实现设计的最终物质，它也是设计师手中强有力的工具和语言。因此，在设计过程中，设计师不但要表达个性，还应挖掘、延伸材质的潜质。

（四）肌理

肌理是指物体表面的组织构造，在设计中，主要指材料表面的结构形态和纹理。它通常给人两种感觉：即触觉质感和视觉质感。前者通过人的触摸而感受，如材料表面的凸凹、粗细、软硬等。后者通过人的视觉而感受，如天然或人造的木纹、石纹、

皮革纹理等，在平面设计中，主要运用的是视觉肌理。在立体造型设计中，则需要同时运用触觉肌理和视觉肌理。运用好肌理能有效增强设计的艺术感染力。

（五）色彩

色彩是设计中最具表现力和感染力的因素，它通过人们的视觉感受产生一系列的生理、心理和类似物理的效应，形成丰富的联想、深刻的寓意和象征。色彩是一种情感语言，它所表达的是一种人类内在生命中某些极为复杂的感受，色彩与造型形态、肌理等相互作用，恰当的色彩搭配能使形态更加完美，相互影响。梵高曾说："没有不好的颜色，只有不好的搭配。"因此，好的设计应该是"形"与"色"的协调，"质"与"色"的统一。

（六）视错觉

视错觉就是当人或动物观察物体时，基于经验主义或不当的参照形成的错误的判断和感知。"视错觉"在人们的日常生活中普遍存在，好的设计师往往利用"视错觉"，创造许多表现手法与技术，取得新颖的装饰效果。

三、设计艺术的审美特征

（一）功能性与审美性的有机统一

设计艺术要依照适用的尺度，按照美的规律去进行造型，将功能性和审美性双重属性有机地统一起来，在使用过程中发挥审美作用。两者从一开始就有机地结合在一起，艺术设计的产品可以说是美的实用者。原始艺术和人类的早期设计，大多数是首先考虑实用目的，然后在实用的基础上考虑审美要求，有时也同时考虑实用与审美的需要。今天的设计艺术无疑要追求实用与审美的统一。

（二）造型美与结构美

造型美主要指设计的外观形态的美，结构美主要指设计的内在形式的美。我们先谈造型美，设计艺术的造型美由形态美、色彩美、肌理美等因素组合而成，它是传达设计艺术中功能美信息的直观途径，它的产生受制于实用功能，同时又对认知功能和审美功能的形成产生重要的作用。

（三）实用性、技术性、艺术性与经济性相统一

在设计艺术中，实用性、技术性、艺术性与经济性这些特征是有机统一的。首先，

设计艺术以实用为主导,这是中心点。其次,我们要考虑用什么材料、方式,成本才会较低,而且能创造出更高的附加价值,受到消费者欢迎,并促进国家经济水平的提高。有的设计,本身就可作为经济体的管理手段,这就是设计艺术的经济性。在设计创作中,要考虑让作品拥有好的形式感,会使用借用、结构、装饰和创造等不同的艺术手法,这就是设计的艺术性;此外,人们还要考虑设计的技术性,也就是考虑这件作品在现有的技术条件下能否实现,有没有新的材料、工具和技术手法出现,对设计是否有影响等。

第二节　产品设计艺术

一、产品设计艺术的含义与类别

创造物与自然物的本质区别是其"人工性",人工性具有人的文化性。产品是人工生产制造出来的带有文化性的物质财富,产品设计是指对产品进行艺术创造的立体造型活动。可以说,人类在原始社会时期制作的石器就是最早的产品设计。直至今天,从家具、餐具、服装等日常生活用品到飞机、汽车、电脑等高新技术产品,都属于产品设计的范畴。按照生产方式的不同来分,产品设计可以分为手工艺设计和工业设计两类。

手工艺设计主要靠手工和简单机械来完成。因条件限制,手工艺品往往单个或小批量生产,而且设计与制作常常由同一个人完成。所以,手工艺品附带着创作主体强烈的情感体验。在机器生产前,几乎所有的产品都属于手工艺设计。如原始社会的石器、陶器,奴隶社会的青铜器,汉代的漆器(图7-1)及民间刺绣、剪纸都是手工艺产品。可以说手工艺品的优劣直接取决于作者的技艺,一件技术精绝的作品往往令人惊叹不已。现代工业设计(图7-2)是从传统的工艺美术发展而来,起源于英国的工

图7-1　汉代漆器 马王堆"漆耳杯套盒"(西汉)
图片来源:李昌菊,《中外美术史》

图7-2　玛丽安娜·布兰特
烟灰缸设计(1924年)

业革命。"它是工业革命后,从包豪斯到现在国际上广泛兴起的一门交叉性应用学科,既区别于手工艺品制作也不同于纯艺术品创作,它是在现代大工业生产基础上产生的工业产品创新的社会实践形态。"[1]20世纪中期后,现代工业设计涉及范围扩大,包括一切现代工业产品的造型设计。它的主要特点是将造型艺术与工业产品结合起来,使工业产品艺术化,其本质是追求功效与审美、功能与形式、技术与艺术的完美统一。

产品设计艺术包括:交通工具设计,如汽车、飞机、火车等的设计;家具设计,如床、桌、椅、柜等的设计;服饰设计,包括服装和配饰设计等;纺织品设计,如面料、花边设计等;日常用品设计,如餐具、茶具设计等;其他还有家电设计、文化用品设计、医疗器械设计、工业设备设计、军事用品设计等类别。

二、产品设计的构成与程序

(一)产品设计的构成

1. 功能要素

功能是指产品的结构性效能,功能存在于合理的结构当中,功能决定了产品形态的创造,产品设计要充分体现功能的科学性,使用的合理性,舒适性以及具有加工、维修方便等基本要求。一般产品的功能要求主要包括:功能范围、工作精度、可靠性与有效度、宜人性等方面。

2. 物质技术要素

产品的功能需要靠物质技术条件来具体实现,产品的造型设计同样也必须依赖于物质技术条件来体现,实现产品造型设计的物质技术条件主要包括结构、材料、工艺、新技术、经济性、设备等方面。它们直接关系到设计能否充分实现,设计师在设计时要认真考虑好采用什么材料和加工技术,还要顾及它的成本。同时由于技术的不断发展,也要考虑新的产品和制作方式(图7-3)。

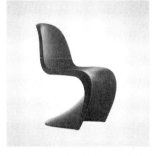

图7-3 潘顿 潘顿椅(1960年)
图片来源:李昌菊,《世界现代设计史》

[1] 李泽厚:《美学百科全书》,社会科学文献出版社,1990,第154页。

3. 美学要素

产品设计除了使产品充分表现功能特点，反映现代的先进科学技术水平外，还要求给人以美的感受。因此，产品设计必须在表现功能的前提下，在合理运用物质技术条件的同时，充分地把美学内容和处理手法融合在整体设计之中，同时又充分利用材料、结构、工艺等条件体现产品造型的形体美、线型美、色彩美、材质美。美学内容主要包括：美学原则、形体构成、色彩、装饰及面饰等方面。不同的产品有不同的美学内容，对于日常用品，人们的要求更倾向于美的外形和生活情趣的体现，而对于家用电器，则倾向于功能完备，外形简约大方。不同的时代也有不同的审美标准，如明代家具造型简洁、厚重，而清代家具则造型繁复，以装饰为美。

4. 环境要素

产品设计不应忽视环境要素的制约和影响。环境要素包括自然环境、社会环境和人文环境。比如产品设计与自然环境的关系已成为设计界非常重视的问题，现代设计将越来越提倡绿色设计，如进行汽车设计时就应考虑到通过开发电能、太阳能等新能源以达到节约能源，保护环境的目的。

（二）产品设计的程序

1. 目标定位

产品设计的目的就是要满足人们生活中的某种需求，所以设计者就要深入挖掘人们潜在的需求，这样设计出的产品才会满足人们的需要。对于产品设计的目标确定，前期的图表统计与问题设定是必需的，如要了解委托方在设计方面有什么要求，设计的目标对象是哪些人，他们对设计的期望是什么，设计与环境能否协调，成本如何等。

2. 市场调查与资料收集

设计目标确立后，就要开始了解要设计产品的用途、功能、造型的要求及使用的背景，同时要了解产品生产单位的财力、技术和设备条件等；还要调查国内外同类产品或近似产品的功能、结构、外观、价格和销售情况等；收集一切相关材料，包括产品结构与特征、市场发展趋势分析、消费需求与消费心理、购买动机与条件等，最后对收集的资料进行归纳分类，深入分析研究，以便寻求设计突破口。

3. 设计展开与方案确定

准备工作完成后就开始进行构思和设计草图阶段。一方面要尽力挖掘出高于表现力的艺术形象，另一方面又要考虑产品的功能与审美、结构与工艺、人与机器、质量与经济、设计与环境、材料与技术等多个问题。设计初期要绘制大量的草图，草图有利于打开设计者的思路，设计者通过草图及时记录设计灵感，以便为后期定案提供更多的选择。之后设计者需要比较不同的设计草图，从中选择较满意的几个草图进行立

体效果图设计，以便进一步推敲。方案确定后，以 1∶1 的比例绘制产品外形尺寸图和正式效果图，然后做出模型，最后参照模型，确定投产计划。

4. 设计方案实施

这一时期是将设计方案转变为实际产品的过程。设计者要和生产者进行沟通交流，以保证设计意图得以充分实现。

5. 设计全程管理

产品投放市场后，设计者应与产品生产单位进行跟踪调查，了解消费者使用情况与满意程度，以便修改原设计方案或为新的设计做好准备。

第三节　视觉传达设计艺术

一、视觉传达设计艺术的含义与类别

视觉传达设计（Visual Communication Design）包括"视觉符号"和"传达"两个概念，是指利用视觉符号来传递各种信息的设计。

"视觉符号"指眼睛能看到的，表现事物一定性质的符号，如文字、图片、颜色、广告、影视等。"传达"则指信息发送传递的过程。用一句话概括，视觉传达设计是"给人看的设计，告知的设计"。设计师是信息的发送者，传达对象是信息的接受者。

从视觉传达设计的发展进程来看，在很大程度上，它兴起于19世纪中期欧美的平面设计或图形设计的扩展与延伸。随着科技的日新月异，各种技术的飞速发展，给人们带来了革命性的视觉体验。在当今瞬息万变的信息化社会中，这些传媒的影响越来越重要，设计表现的内容已无法涵盖一些新的信息传达媒体，因此视觉传达设计的概念便应运而生。

视觉传达设计的范围非常广泛，主要包括以下类别：

（一）广告设计

广告设计（图7-4）是最贴近人们的交流设计，优秀的广告对观众起到很大的作用，按设计内容的性质不同可分为商业广告、公共广告等；按广告媒体的不同可分为报纸广告、杂志广告、电视广告、招贴海报、户外广告和网络广告等。

图7-4 绝对伏特加"绝对完美"广告设计（1980年）
图片来源：芦影，《平面设计艺术》

图7-5 雷蒙罗维幸运烟包装设计（1941年）
图片来源：詹文瑶，《现代平面设计简史》

图7-6 哥伦比亚广播公司标志
图片来源：詹文瑶，《现代平面设计简史》

（二）包装设计

包装设计（图7-5）的基本任务是科学、经济地完成产品包装的造型、结构和装潢设计。包装设计的功效是为保护产品、美化产品、宣传产品，也是一种提高产品价值的技术和艺术手段。包装设计要考虑科学、艺术、材料、经济、心理、市场等诸多要素。

（三）书籍装帧设计

装帧设计是对书籍的整体设计，包括对书籍开本大小、封面、扉页、正文、插图等的设计，以及书籍的印刷、装订等环节。封面、插图和扉页是书籍装帧设计的三大设计要素。封面是书的外貌，它既体现书的内容、性质，同时又给读者以美的享受，并且还起到保护书籍的作用。封面设计包括书名、编著者名、出版社名等文字和装饰形象、色彩及构图。扉页的设计一般显得比较简洁，大面积的留白是为了阅读前的放松。好的扉页不但极具美感和品位，还能增加收藏价值。插图设计起活跃书籍的作用，并能帮助读者发挥想象力和对内容的理解力，获得艺术享受。

（四）企业整体形象设计

企业整体形象设计（图7-6）即企业形象识别系统，又称CI设计或CIS（Corporate Identity System），它将企业文化与经营理念统一设计，利用整体表达体系（尤其是视觉表达系统），传达给企业内部与公众，使其对企业产生一致的认同感，以形成良好的企业印象，最终促进企业产品和服务的销售。对内，CI设计主要对办公系统、生产系统、管理系统，以及营销、包装、广告等宣传形象进行规范设计和统一管理，由此调动企业每个职员的积极性和归属感、认同感，使各职能部门能各行其职、有效合

作。对外，则通过一体化的符号形式来构成企业的独特形象，便于大众辨别、认同企业形象，以促进企业产品或服务的推广。国际上几乎所有的大企业都有自己的视觉识别系统。

（五）视觉导向设计

视觉导向设计指对公共场所用来表明方向、区域的招牌等物品的设计，如路牌、信号灯、指向牌、车站牌、街区地图等都属导向设计的范围。导向设计既可以为人们引导方向，又可以起到点缀、美化空间的作用。视觉导向设计的目的在于如何用简洁醒目的视觉符号去表达准确的含义，能及时快捷地传达信息，而且要求导向正确无误，设计师应从文字、色彩、图形及材质、环境等多方面进行深入研究，展开设计。

（六）软件界面和网页设计

这是随电脑普及而新衍生的设计，它是对各种软件和网页的具体操作界面进行设计。如对 Photoshop、3DMAX 等设计软件的设计，既有平面设计也有多媒体设计。

二、视觉传达设计艺术的构成与程序

（一）视觉传达设计艺术的构成

视觉传达艺术主要由以下要素构成：

1. 文字

文字是人类文化的重要组成部分。无论在何种视觉媒体中，文字和图形都是最为重要的构成要素之一。文字排列组合的好坏，直接影响着设计的视觉传达效果。因此，文字设计是增强视觉传达效果，提高作品诉求力，赋予设计审美价值的一种重要构成技术。

从形态的角度来看，文字可分为方块字体和字母字体两大类。方块字体也称表意文字，外形比较规范，含义丰富，单个字均有独立的意义。应用方块字体的国家有中国、日本、蒙古、朝鲜、韩国、新加坡等。字母字体也叫表音文字，字母一般只表音不表意，必须连接成字，字形为长短不等的拼音字。应用字母字体的国家有英国、美国、法国等。由于印刷术的发展，形成了不同样式不同的字体，由此又发展出各种丰富多样的美术字。字体设计可以有效增强作品的艺术效果。

设计中的文字应避免繁杂零乱，使人易认，易懂，切忌为了设计而设计，忘记了文字设计的根本目的是为了更有效地传达作者的意图，表达设计的主题和构想意念。

2. 图形

与文字相比较，图形更为直观、醒目，也更容易让人留下长久的记忆。因此，

图形语言是视觉传达设计的基础构成要素。图形作为一种视觉形态，本身就具有语言信息的表达特征，比如，三角形是锐角形态，具有好斗、顽强的感觉；六角形既不是圆形，又不是方形，给人平稳和灵活的感觉；圆形线条圆滑，给人平静的感觉；而正方形具有四平八稳的形态，表现出庄重、静止的特征。因此，图形作为视觉传达构成要素具有表现性、功能性、象征性等特征。在视觉传达设计中，只有准确运用图形构成要素，将视觉传达图形设计的艺术性和表现性、功能性和象征性相互统一，才能达到较完美的视觉传达图形设计效果，同时获得视觉传达信息接受者对信息的认知和反馈。

3. 色彩

色彩是人类生活中的一个重要元素，同时色彩在社会生活中又扮演着重要的角色，因为色彩非常容易带有政治、经济、文化、宗教、情感等要表达的意念。

在视觉传达过程中，色彩是第一信息刺激，视觉传达信息接受者对色彩的感知和反射是最敏感和最强烈的。在视觉传达设计中如何运用色彩构成要素，关系到设计的成败，因此对于设计者而言，必须研究和探索色彩的运用。不仅要学习色彩基本知识、色彩应用原理，更重要的是认识和掌握色彩的理念，充分发挥色彩在视觉传达中的作用和功能。

除上述构成要素外，在多媒体设计中，光线、声音、运动也很重要。

（二）视觉传达设计艺术的程序

与前面谈到的产品设计类似，视觉传达设计的程序也包括设计目标定位、市场调查与资料收集、设计展开与方案确定、设计方案实施、设计全程管理阶段。

（三）视觉传达设计艺术与视错觉

"视错觉"是指视感觉与客观存在不一致的现象，就是当人观察物体时，基于经验主义或不当的参照形成的错误的判断和感知，我们在日常生活中遇到的视错觉的例子很多，比如法国国旗红、白、蓝三色的比例为 35：33：37，而我们却感觉三种颜色面积相等。这是因为白色给人以扩张感觉，而蓝色有收缩感觉的原因，这就是视错觉。视错觉主要有以下几种类型：

1. 几何图形错觉

几何图形错觉的产生是由于几何图形、线形的组合产生了特殊环境所致。有的是由于周围事物对比的相对大小而造成，在这种环境中，直线常被看作不直的线条；有的是几何形体之间的复杂关系，使视觉对形状产生幻觉，静止的图案却让观看者在主观上产生了强烈的错觉，误认为它们是动的。

2. 色彩错觉

色彩错觉是由色彩对比和色彩空间混合而产生，浅色有扩张性，面深色有收缩性。当同样面积的黑色块与白色块并列放置时，黑色块就显得略小一些。补色、冷暖色对比时也会有错觉，假设一大块蓝色中放置一小块黄色，就会觉得黄色块距离我们更近一些。色彩空间混合错觉指不同色彩的点线并置时，在一定距离内会被看成第三色。

3. 视觉恒常性错觉

视觉恒常性错觉指物体的物理特征受环境影响已改变，但人对物体的知觉经验却保持固有特征而不随之改变。

视错觉会给设计艺术带来影响，好的设计师能巧妙地运用视错觉来帮助设计产生有意味的效果。如图7-7所示为设计师福田繁雄为日本京王百货设计的宣传海报，在这幅设计作品中，当我们把白色看成底色时，看到的是黑色的脚，反过来，当把黑色看成底色时，我们则看到白色的脚。这种设计方法使画面更有趣味和吸引力。

图7-7　福田繁雄　日本京王百货宣传海报（1975年）
图片来源：芦影，《平面设计艺术》

第四节　环境设计艺术

一、环境设计艺术的含义和类别

环境设计艺术是指人类对自己生存空间的设计。它是一门新兴的学科，自"第二

次世界大战"后在欧美国家逐渐受到重视，是 20 世纪工业与商品经济高度发展中，科学、经济和艺术结合的产物，它把实用功能和审美功能作为有机的整体统一起来。环境设计艺术综合性很强，涉及很多学科，如城市规划设计、景观设计、环境美学、人类工程学、建筑学、地理学、物理学、心理学、社会学、民族学、考古学、宗教学等。著名的环境艺术理论家多伯认为环境设计"作为一种艺术，它比建筑更巨大，比规划更广泛，比工程更富有感情，这是一种爱管闲事的艺术，无所不包的艺术，早已被传统所瞩目的艺术，环境艺术的实践与影响环境的能力，赋予环境视觉上秩序的能力，以及提高、装饰人存在领域的能力是紧密地联系在一起的"。

环境设计艺术按空间形式可分为建筑设计、室内设计、城市规划设计，景观设计、公共艺术设计等内容。

（一）建筑设计

建筑设计（图 7-8）是指对建筑物的结构、空间、造型，功能等方面进行设计。作为建筑设计师，所要解决的问题是如何协调好这几个方面之间的关系，包括建筑物内部各种使用功能和使用空间的合理安排，建筑物与周围环境、各种外部条件的协调配合，内部和外部的艺术效果，各个细部的构造方式，建筑与结构、建筑与各种设备等相关技术的综合协调，以及如何以更少的材料、更少的劳动力、更少的投资、更少的时间来实现上述各种要求。最终使建筑物做到适用、经济、坚固、美观。

建筑按使用的性质来分，可分为民用建筑、商业建筑、教育科研建筑、医疗卫生建筑、办公建筑、运动场馆建筑、文化建筑、交通建筑、工业建筑，农业建筑等类型。

图 7-8 建筑设计 苏州博物馆 贝聿铭（2006 年）
图片来源：李昌菊，《世界现代设计史》

按建筑结构来分，可分为钢筋混凝土结构建筑、钢结构建筑、砖混结构建筑、砖木结构建筑、木结构建筑、轻便材料结构建筑等类型。

（二）室内设计

室内设计（图7-9）是指对建筑物内部空间进行综合规划。室内空间属于建筑的一部分，室内设计会受到建筑的制约。首先室内设计要考虑不同功能的空间划分，以满足人们的生活需要，其次还要根据不同个性的人设计空间，满足心理上的需要，根据建筑的分类，室内空间可分为居住建筑室内设计、公共建筑室内设计、工业建筑室内设计、商业建筑室内设计等。

图7-9　室内设计　蓬皮杜国家艺术和文化中心　高技派（1977年）
图片来源：李昌菊，《世界现代设计史》

室内设计有四个主要构成部分：空间设计、装修设计、陈设设计、物理环境设计。空间设计就是对室内空间进行划分，如可划分为客厅、餐厅、厨房等不同区域；装修设计是对实体界面进行设计加工，如顶棚设计、墙面设计、地面设计、门窗设计、隔墙设计等；陈设设计要考虑陈设品如何布置问题，包括陈设品的选择、布局及具体摆放，有时还要根据具体位置进行艺术创作。物理环境设计主要是对室内采暖、通风、温湿调节等方面进行设计调整。

室内设计的风格很多，主要有传统风格、现代风格、欧式风格、中式风格、浪漫风格等。居室设计风格可以显示居住者不同的审美倾向和性格特点。

（三）城市规划设计

城市规划设计（图7-10）是对城市环境进行整体的、综合的规划部署，目的是为

城市居民创造出安全、健康、便利、舒适的生存空间。城市规划设计一般由政府牵头设计或者委托设计，一般由规划师、政府负责人、社会学家、经济学家共同参与完成。

城市规划设计主要包括城市的社会规划、经济规划、文化规划及形体环境规划等内容。社会、经济、文化规划主要指针对城市的特点、经济发展规律进行的决策性规划，比如研究城市未来发展的性质、人口规模和用地面积等；形体环境规划主要是对城市形态风貌、城市环境质量的设计。总的目的是使城市得到整体协调发展，并具有文化性。

（四）景观设计

景观设计是一门新兴的学科，它在传统园林基础上，注重城市公共环境、土地资源合理的创造性开发，以及对生活环境的保护与利用。景观设计包括对公园、庭院、街道、广场、校园、社区、桥梁、绿地等生活区、工业区、商业区、文化区、娱乐区等室外空间，以及一些独立室外空间的设计。

景观设计的目标是将功能性、环境性、艺术性三者结合为一体，达到整体协调的效果。景观设计要考虑土地合理使用、植被水体保护、民俗风情与历史文物保存等问题，营造出自然和人工形态和谐的审美境界。

（五）公共空间设计

公共空间设计（图 7-11）是对开放性的公共空间进行艺术创造和环境设计，它将建筑设计、园林设计、雕塑、壁画等艺术形式有机组合起来，为公共空间的象征意义和标识作用服务。设计重点是对公共艺术品进行创作与陈设。

一般把公共空间设计分为室内和室外两类。公共空间室内设计主要完成交通枢纽、商业中心、宾馆大堂中庭、医院中枢、文化建筑内部大堂中庭等地方的艺术设计；公共空间室外设计是指对城市广场、街道、公园、文体场馆、艺术场馆、会议场馆及办公建筑等外部空间进行设计。

图 7-10　城市规划设计 巴黎改造 辐射状街道网络（1852—1870 年）

图片来源：文增，《城市街道景观设计》

图 7-11　公共空间设计　上海世博园后滩公园

图片来源：赵欣译，《城市空间景观设计》

二、环境设计艺术的构成与程序

（一）环境设计艺术的构成

环境设计艺术主要由以下要素构成：

1. 尺度

环境设计艺术要恰当地处理好各方面的关系，尺度（或尺度感）是衡量关系处理得好坏、水平高低的标准。尺度（Scale）在这里主要针对视觉角度而言，它不同于尺寸，尺寸是客观度量，而尺度是主观度量，即人所具有的主观感受，不是具体的尺寸。

尺度对环境的空间造型具有决定意义。人造空间是为适应人的行为和精神需求而造。在满足材料、结构、技术、经济等客观条件的基础上，如果尺度把握合理，就能让人在心理和生理上产生舒适感。

尺度在一定条件下反映出一种比例关系。和谐的比例和合理的尺度密切相关，古希腊时期的黄金比 1∶0.618 是当时人们在建筑中总结出的最和谐的比例，这种比例的物体尺度可以说是非常完美的。

2. 色彩

在环境设计中，色彩是情感语言，起着举足轻重的作用。色彩作为最活跃、最生动的因素，它对设计的空间感、舒适感、气氛营造和使用效率，对人的心理、生理感受都起着很重要的作用。

色彩与材料也有很大关系，设计师要联系不同材料本身所具有的固有色与光泽进行设计。如要考虑不锈钢的金属色、木材的原色，当然也可以通过后期的油漆处理来改变材料的颜色以达到整体的效果。

3. 材料

对于环境设计艺术来说，无论是从最初的设计创意构思到具体空间的环境设计，还是在细部推敲和施工图绘制的整个过程，都离不开材料，好的设计师必须了解材料的特性，发挥材料优势，才能把设计做得更好。

常用的环境设计艺术材料有木材、瓦材、藤竹、金属、砖石、水泥、陶瓷、玻璃、涂料、墙纸、地毯、石膏板等。运用材料时要经常考虑诸如材料用在这个地方是否合适，材料的环保性和稳定性怎样，材料的光线、色彩、隔声效果如何等问题。

4. 光影

日本著名建筑师安藤忠雄曾说："建筑设计就是要截取无所不在的光，并在特定场合去表现光的存在。建筑将光缩成最简约的存在，建筑空间的创造即是对光之力量的纯化和浓缩。"这段话反映着光与建筑完美交融的关系，人们在不断变化的形和影

中感受光带给我们的奇妙世界。

光有自然光和人工照明两种产生方式。室内照明设计通过协调处理好自然光与人造光之间的关系，使光影富于变化。好的设计师会巧妙利用日光和天空散光，利用窗户采光。人造光主要通过吊灯、台灯、落地灯、射灯、壁灯等来获取。光的营造不仅仅为了照明和舒适，还应具有艺术感染力。从环境设计方案构思开始，到施工图完成，光环境的设计可以说贯穿整个设计过程。

5. 植物

植物作为生态要素在环境设计艺术中起到很重要的作用，植物是地域景观的一部分，具有独特的视觉魅力。随四季变化的植物的姿态、颜色、气味不但为空间带来生机，还带来了人文气息。不同种类的植物因它的姿态和生长特性的不同被人们赋予独特的个性与品格，表现出不同的文化特色、精神内涵和时代背景。如中国文人常以"四君子"中的兰草来比喻高尚清逸的品格，在不同时代，不同画家的笔下，兰草象征的寓意和寄志又各有侧重，这实际上也反映出中国文化的特殊性和中国艺术审美的特征。此外，植物的光合作用和蒸腾作用还可以减少空间废弃物的排放量，改善建筑局部的微气候条件。

植物的种类很多，包括乔木、灌木、藤木、花草等，不同的地区由于环境、气候、生活条件和历史文化传统的不同，人们对植物的喜好和选择也有所不同；不同的空间所选择的植物也会有区别。

6. 陈设

在环境设计中，陈设是必不可少的要素。

家具是室内陈设设计的主要构成部分，最初的家具因为生活需要而存在。随着时代的发展，家具的艺术性越来越被人们重视。目前，根据功能的不同，可将家具分为两类，一是实用性家具，如床、沙发、衣柜等；二是观赏性家具，如屏风、花台、陈设柜等。

艺术陈设可以提升室内外空间的艺术格调，陈设以装饰观赏为目的，所以人们常常选择雕塑、字画、工艺品一类的艺术品来装饰点缀。艺术陈设最关键的是布局，布局确定后，陈设品穿插其间，室内外空间变得完美。陈设布置时要强调秩序感和节奏感，要根据不同的环境风格选择相应的艺术陈设品，还要注意陈设品不宜太多，以免破坏整体效果。

织物作为软性材料对设计的作用也不容忽视。它包括窗帘、床罩、沙发套、台布、地毯、坐垫、门垫等，这些物品不但实用还能起装饰效果。不同的织物图案和材质肌理对居室设计可以产生不同的效果，在选用时要考虑织物与空间的协调性，与周围家具的陪衬作用，小织物的点缀作用等问题。

（二）环境设计艺术的程序

环境设计一般分为设计和施工两个阶段，具体包括如下程序：

1. 准备阶段

首先要通过市场调查和资料收集等手段对设计项目进行充分了解，一是要了解委托方的意图和要求；二是要调查项目实地的基本情况、社会条件、市场条件、技术条件等。另外，为了合理安排设计进度，最好组建成立设计小组，制定详细的设计进程表。

2. 构思阶段

在准备阶段的基础上，开始进入设计构思阶段，设计师此时要充分发挥创造力和想象力，围绕项目定位和要求，从各种角度寻求设计方案。构思阶段不需要过多关注细节，而应从整体出发，捕捉灵感，及时用草图记录，以便进一步比较推敲，最后筛选出最佳构思方案。

3. 定案阶段

当构思方案确定后，设计师就要对方案进行初步设计，可以绘制设计图纸，并补充细节，力求使方案完善周全。设计图纸完成后，还需听取各方意见，尤其是专业技术人员的意见，不断完善方案，使艺术性与技术性统一起来。

4. 施工图设计阶段

在设计图完成设计的过程中，施工图直接指导着具体实践。施工图要体现各部分的具体做法、确切尺寸、建筑构造和具体尺寸。此外，还要标注材料、家具、灯具、艺术陈设、植物绿化、环境设施等具体内容，使施工者可以根据图纸进入具体施工阶段。

5. 施工监理阶段

项目开始施工后，设计师要不断与施工方交流沟通，以便使设计方案得以正确实施，如与施工方共同选材、订货选样，完善施工图未尽事宜等。设计师还要经常到施工现场检查施工进度和质量，直至项目完成验收。

三、创造人与自然的和谐环境

建筑人为地再造一个空间，本质上是与自然有界限、有距离的。因此，建筑对环境的依赖性是很明显的。建筑师最高的美学理想，就是人工与自然的和谐，美国著名建筑师赖特在《有机建筑》一书中说，现代建筑之于自然，就像植物与土地的管子，作为地面上一个基本的和谐的要素，它应该从属于自然环境，迎着太阳，从地里长出来。这种强调人与自然有机统一的设计观念，今天已获得普遍认同。

人与自然的和谐不应是被动地去适应自然，也不是去刻意追求表面上与自然相似

的某种形式，面是在深层次、精神上去寻找与自然的统一。悉尼歌剧院与澳大利亚的海洋、日光如此和谐。赖特设计的流水别墅，与周边的瀑布、山林、落日余晖融为一体。与自然环境的和谐，其实还包括人文环境、人文积淀等，这些均是建筑设计的基本元素，会在根本上影响设计师的设计思维。生态保护和可持续发展是今天的一个世界性话题，从人与自然、人与环境的关系演进脉络中，我们看到现代设计艺术已经悄悄揭开了新的篇章。

思考题
1. 设计艺术的含义是什么？设计艺术有哪些类别？
2. 设计艺术有哪些审美特征？

第八章
实用艺术

第一节　实用艺术概述

一、实用艺术的含义与类别

实用艺术，是指以实用为目的，实用与审美相结合的表现性空间艺术，包括建筑、园林、工艺与现代设计等。

实用艺术中"用与美"的关系不是简单相加，也不是并列相等，而是在实用的前提下将物美化。普列汉诺夫也说："人最初是从功利的观点来观察事物和现象，只是后来才站到审美的观点上去看待它们。"[①] 这一点人类早期的造物活动就作了历史性的印证。新石器时代的原始先民把经过选择的石头打制成了石斧、石刀、石铲、石凿等各种工具，并且加以磨光、钻孔，用以装柄或穿绳，提高实用价值。把用具磨光修整本来是为了实用便利，但是随着生产力的发展，人们对工具的制造要求变得更为精细和讲究，比如原始人把巫棒削得越来越对称，把篮子编织得很整齐，把石灯琢磨得非常光滑，这说明制作者是想同时满足实用和审美上的需要。由此可见，实用艺术具有实用先于审美，物质生产与艺术创作相统一的特征。

原始社会遗存下来的大量彩陶及中国古代金属器皿，古希腊与古罗马遗留下来的巨大建筑等都是人类文化宝库中的杰作。例如马家窑出土的一件尖底瓶（图8-1），不但造型实用，还非常美观，上重下轻，便于倾斜取水，瓶上还绘有四方连续旋纹，

① 普列汉诺夫：《没有地址的信》，载《普列汉诺夫美学论文集》（第1卷），人民出版社，1983，第337页。

富有流动的韵律美。河北满城出土的西汉中山靖王刘胜之妻窦绾墓里的青铜鎏金"长信宫灯"（图 8-2），铸造成一个宫女双手执灯的形象，灯盘可以转动，灯罩可以开合，不仅实用，同时也把对美的追求寓于功能之中，在艺术设计上极尽意匠之美。

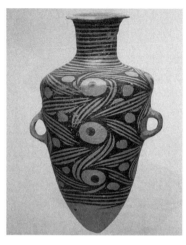

图 8-1 马家窑文化 尖底瓶（约公元前 3300 — 前 2100 年新石器时代）
图片来源：李昌菊，《中外美术史》

图 8-2 汉代青铜器 西汉"长信宫灯"
图片来源：李昌菊，《中外美术史》

实用艺术存在于人们的生产生活中，是处于艺术与非艺术之间的一个特殊门类，与其说它是联系艺术与非艺术的纽带与桥梁，不如说在这里深藏着一部人类的精神产品从功利性到审美性的发生、衍化、完善的历史。这种功利与审美的完美融合，使实用艺术在本质上与其他艺术门类大不相同。文学可以"写心"，绘画可以"自娱"，而实用艺术最关注的是"用与美"，郭沫若曾在《周代彝铭进化观》一文中说："铸器之意本在服用，其或施以文镂，巧其形制，以求美观，在作器者庸或于潜意识之下，自发挥其爱美之本能。"这就说明实用艺术是一门美化生活的艺术。

随着物质文明与精神文明的发展，实用艺术的重要性将越来越突出。今天，人们对生活的意义有了更深层次的认识，不仅追求物质生活的便利舒适，还要讲究视觉与精神的享受。一件款式新颖的服装，会增添青春的魅力；一套明快清新的青花餐具，会使家宴充满雅趣；一张造型别致而又舒适的沙发，能使人消累除倦；一组色调典雅、线条流畅的家具，使房间满室生辉……在我们日常生活中随时随地都可以见到实用艺术，它几乎每日、每时、每刻都在发挥着审美作用，给人们以美的感受，实现物质与精神的统一。

实用艺术的分类通常有狭义和广义之分。狭义的实用艺术指运用一定的造型手段和艺术技巧，对生活用品进行艺术加工的装饰艺术，如染织工艺、家具工艺、陶瓷工艺、雕刻工艺、装饰绘画、商业广告艺术等；广义的实用艺术则指既能满足人们的实

用目的，又能满足人们的审美要求，将科学与美学、技术与艺术融为一体的作品，一般包括建筑艺术、园林艺术、工艺美术、现代艺术设计等。在艺术学中，常常采用广义的实用艺术概念，当然，其中也包含狭义的实用艺术。

二、实用艺术的审美特征

建筑艺术、园林艺术、工艺美术、现代艺术设计，作为独立的艺术种类，都有着各自的艺术规律和审美特征，但是，从实用艺术的整体角度来看，它们又具有一些共同的审美特征。

（一）实用性与审美性

任何实用艺术首先必须具有实用性，以符合生活实用为目的，它不同于音乐、舞蹈或者绘画，不能单纯去追求艺术效果。如建筑艺术应该首先让人们在居住时感到舒适方便，而构思一个工艺台灯，则要首先以肯定它的实用价值为基础，即必须线路通畅，照明效果好，并且开关方便，在保证能正常使用的前提下，再进行艺术设计，比如流畅的线条、别致的造型、和谐的色彩、精美的装饰等。对于实用性的认识，应该注意以下几个方面：

第一，对实用性应有宽泛的理解。人类的社会活动是多种形式的，包括生产劳动、日常生活、社交生活、文化生活等许多领域，因此实用艺术中的各个门类，或者每一门类中的不同类型都应当分别符合人类不同实际生活的需要。以建筑艺术为例，建筑的主要功能是为人们提供安全舒适方便与自然界间隔开来的室内空间场所，但是不同的建筑类型具有不同的使用目的，因而它们的实用性也就不尽相同。住宅楼的实用性主要是适宜人们日常的起居生活，剧院的实用性是保证观众能充分欣赏演出，而陵墓及纪念堂的实用性主要是营造庄严肃穆的气氛。可见，建筑的实用性本身就已经包含很多内容，而且除了满足人们的物质需要外，它也同时成为人们的精神家园。

第二，实用性与审美性相结合是实用艺术的基本特点，但是对于大部分实用艺术品而言，实用性是首要和核心的问题，审美性是依附、从属和服务于它的实用性的。古罗马建筑师维特鲁威提出建筑艺术"实用、坚固、美观"的三条原则，一直被视为建筑学的经典公式，一幅画、一首诗或一首歌曲完全可以没有任何实用性，只要好看好听就有充足的存在理由，而建筑必须有实用性，它是为多数人的实用目的而设计建造的。因此，实用艺术品在设计制作过程中，往往先考虑实用效果，再根据实用特点来进行艺术加工处理。我国古代一些优秀的工艺品就是最好的例子，例如江苏扬州出土的东汉错金银牛形铜灯，可以说是实用与审美相结合的上乘之作。它除了具有一般

铜灯的烟尘导管装置外，圆形灯盘上是可推移开合的镂孔透光型灯罩，能更好地起到散热、挡风和调光的作用。尤为巧妙的是它利用形体本身的有机部分作为导烟管，如人的手臂，牛的双角，凤、雁的颈等，反映出汉代人为防止燃油灯对室内造成污染的环保意识。此外，还通体遍饰精细的龙、凤、虎、鹿以及各种神禽异兽等金银图案，线条流畅飘逸，可谓设计合理，制作精美，工艺精湛。

第三，实用艺术与生产技术紧密联系，物质材料可以直接影响和制约实用艺术的发展。建筑材料就直接影响到建筑的设计和施工，而且还直接影响到建筑美学思想；工艺美术与科学技术生产的联系更为密切，在一定意义上讲，工艺美术生产的水平就代表那个时期的生产力发展水平，例如陶器时代、青铜器时代等。

第四，实用艺术生产和创造需要耗费大量的物质材料和人力，所以在实用性方面需要考虑产品的材料、费时、加工、成本等经济方面的要素，争取做到节约开支和降低成本。

另外，实用艺术所具有的审美性，能满足人们精神上的审美需求。在我们日常生活中，随处可见实用艺术，它通过人们的衣食住行，潜移默化地熏陶着人们的审美情趣和品德情操。人们在欣赏工艺品的同时，可以感受到工艺师内在的精神气质、情感、品格，可以受到力量、神韵、气度的感染；建筑园林除了为人们提供优美的环境之外，还能陶冶性情，无论是亭台楼阁还是花草树木，都能在情景交融的同时，使审美情趣和品德情操得到陶冶和升华，使人们加深对历史的了解和对人类自身价值的认识。从家庭这个最小的育人实体来讲，住宅的优化设计、家具的布置和各种物品的陈列，如果运用得当，可以起到启发和提高人的审美意识的作用，整洁的家庭和院落会给人一种心情舒畅、奋发向上的感觉。实用艺术在社会生活中，越来越显示出其活跃的生命力。

总之，实用艺术应当是实用性与审美性的有机统一。实用性是基础，是前提，审美性反过来也作用于实用性，两者相辅相成，缺一不可，共同构成了实用艺术最基本的特征。随着物质生活水平和精神生活水平的不断提高，人们的精神追求向多元化、多层次方面发展，审美性在实用艺术中的比重将会逐渐增加，实用艺术也将在现代文明社会中发挥更加重要的作用。

（二）表现性与环境性

注重表现性与环境性是实用艺术另一个重要的审美特征。

作为表现性空间艺术，实用艺术不直接、具体地模拟客观事物，再现现实，而是以独特的艺术语言和表现手法，概括表现某种朦胧抽象的意境、气氛、情调和意味，以引起人们的联想和共鸣。英国著名美学家克莱夫·贝尔在他的《艺术》一书中提出

"在各个不同的作品中,线条色彩以某种特殊方式组成某种形式或形式的关系,激发我们的审美感情。这种线、色的关系和组合,这些审美的、感人的形式,我视之为有意味的形式。"[1] 实用艺术的表现性正是一种"有意味的形式",即以外部造型、色彩和线条等形式,来传达和表现一定的情绪、气氛、格调、风尚和趣味。"意味"包含着艺术家的思维、情感和审美追求,实际上就是某种宽泛朦胧的情绪或情感。在实用艺术中,无论是建筑艺术,还是园林艺术、工艺美术都需要尽力表现出"意味"来。可见,表现性是实用艺术一个重要的美学特征,它与戏剧、小说、电影等再现艺术的区别也正在于此。

实用艺术的环境性包括自然环境、人文环境、审美时尚和生产技术等因素。一方面,实用艺术必须借助一定的物质媒介,才能传达和表现它的实用功能和审美意识,所以实用艺术的发展历史就是人类发现、利用和加工材料创造物品的过程。另一方面,实用艺术本身又承载着人类各种审美价值取向与精神追求。因此,实用艺术的发展与自然环境、人文环境、宗教信仰、哲学观念、审美时尚、历史变迁等自然和人文因素都有直接关系。

(三)形式感与形式美

实用艺术的表现性使之特别偏重于形式感与形式美。形式感指的是人们对客观事物形式特征及构成的整体感受,简而言之,就是人们对于形式的感觉。形式对人产生的感觉是十分丰富而复杂的,因为形式本身就是非常复杂的。人类对事物的认识和感觉的形成,是长期历史经验积累的结果。由于在长期生活实践中,同一经验的不断反复,使人们具有了从一种现象的多种因素中,只要有某一因素的激发就可以感受到或联想到其他因素的存在,从而认识全体的能力。就像一个非常熟悉的亲人,我们能够只从他的身影、一个动作或一句声音就辨认出来一样,人们在实用艺术的形式中也能产生相应的形象感应,并影响到人的心理和精神。一条抽象直立的竖线,不仅可以让人联想到树木、烟囱等与这条线有关的一切具体的生活形象,还可以产生与直立有关的精神反应,如挺拔、僵硬、高昂等;而一条波线或曲线则会让人们联想到小溪、曲径,以及委婉、柔和、舒适等感觉。所以,实用艺术的创作与欣赏,特别关注外部形式感对人的运动感官在结构上的巧妙对应和感染作用,在线条、形体、肌理、质地、色彩、音响等形式特征等各个方面,去研究、去探索它们广泛的表现可能。

形式美,主要指各种形式因素有规律的组合,从而形成形式本身的客观艺术规律和美感,包括色彩、线条、形体等因素,也包括对称均衡、多样统一等形式美法则。人类在长期的社会实践活动中不断发现、总结和创造出许多形式规律,逐渐提高了创

[1] 克莱夫·贝尔:《艺术》,周金环、马钟元译,中国文联出版公司,1984,第4页。

造和表现美的能力。建筑艺术对形式方面的要求特别讲究，自从古希腊的毕达哥拉斯学派发现"黄金分割"以来，这种神圣的比例一直是建筑师们遵循的美学法则。古代的神庙、殿堂的建筑之所以美，很大程度上是因为符合"黄金分割"这一美学原则。两千多年前，古希腊、罗马的建筑师就精心设计出比例关系最美的五种柱子形式，形成了建筑艺术史上著名的"古典五柱式"。2400年前的雅典卫城主体建筑帕提农神庙（图8-3）便是多立克柱式的代表作，也是西方古典建筑的杰出范例。该庙尺度合宜、饱满挺拔、风格开朗、比例匀称、雕刻精致，其形制是希腊神庙中最典型的，即长方形平面的列柱围廊式，主体由46根洁白的大理石圆柱环绕而成。世界各国的建筑师曾对这些圆柱的比例进行研究并一致认为，帕提农神庙之美，是因为高、宽和柱间距等都符合"黄金分割"比例的形式美法则。中国古代建筑中的寺庙、宫殿、佛塔、园林、楼台等建筑，也都十分重视外部形式的表现，重视形式美的体现。

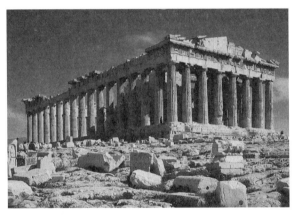

图8-3　帕提农神庙　希腊（公元前447—前432年）
图片来源：李昌菊，《中外美术史》

当然，形式美原则并不是一成不变的，随着时代发展和科技进步，形式美法则也在不断变化发展，尤其是它与生产技术的密切联系，使这种变化更为明显，我们在欣赏外部形式美时需加以注意。1977年建成的法国巴黎蓬皮杜文化艺术中心就是追求建筑艺术形式美探索和创新的最好范例。

总之，形式感与形式美是实用艺术的又一审美特性，在实用艺术品中具有不可代替的地位和作用。

（四）民族性与时代性

实用艺术具有浓郁的民族风格与鲜明的时代特色。因而，实用艺术还具有一个重要的审美特征，即民族性与时代性的有机统一。

作为一种群居动物，人类从诞生以来，就以家庭或是家族的形式集体聚居。由于

这种聚居的特点，在语言、文化、风俗、习惯、信仰及审美等方面形成了某种恒定的结构，并一代一代地传承下来，由此逐渐形成各个不同的民族。实用艺术的思维方式和创作形式由于集体的、长期的、自然形成的时空意义上的聚合和积累，形成了群体性特征。生活在不同地域的不同民族，以及不同历史阶段、不同社会形态中的人类，具有不同的文化心理、审美取向和思维模式，这就决定了在实用艺术的创造中，遵守着某种共同的人生观、价值观、审美观和道德观，以及受其制约而形成的特定的生活方式和民风民俗，表现出深厚的文化内涵和独特的文化精神。

民族性是指文化的地域性、独特性、阶段性，是一个民族在特定的社会、历史、经济条件制约下，集体的、长期的、自然形成的心理素质、精神状态和思想意识。实用艺术的民族性表现为一个民族在长期生活实践中，逐渐形成的适应和符合本民族群众审美联想的、独特的艺术形式。它带有某一民族的过去和现在整个历史发展的过程，尤其是对显示当代审美观念所积累成果的痕迹，是民族精神和民族生活的标记，也是民族艺术成熟的标记。民族形式必须适合于反映本民族的社会生活和审美理想，为本民族人民所喜闻乐见。如中国古典园林就具有与西方园林、阿拉伯式园林迥然不同的民族风格和特色。中国古典园林与文化传统的关系非常密切，在园林设计中就常常取材于古代文化，并引用和借鉴神话传说、文化典故，追求诗情画意的审美意境。建筑艺术的民族风格和特色更加鲜明。同是皇宫，北京故宫（图8-4）和巴黎凡尔赛宫就有着明显的区别；同是陵墓，北京十三陵的建筑风格与埃及金字塔也是截然不同。当然，实用艺术的民族风格并不是一成不变的，也会受其他民族的影响而产生变化。

图8-4　北京故宫（明清）
图片来源：李昌菊，《中外美术史》

实用艺术鲜明的时代性首先在于它总是表现出特定时代、特定社会的情感与理想。如青铜器纹饰就体现出鲜明的时代特色，殷商时代的青铜器，大都为兽面纹，即饕餮纹，它显示出一种神秘的威力和一种狰狞恐怖的美，有着明显的奴隶社会的印记，象征着奴隶主统治阶级的权威和秩序。从西周中晚期至春秋早期，兽面纹逐渐衰落，曾

令人生畏的"饕餮"失去了往日的威严，降低为附属的地位，出现在器物的鼎足等次要部位。至铁器时代的春秋中晚期及战国时代，更是"礼崩乐坏"，对传统宗法束缚的挣脱，对世间现实生活的肯定，都体现在这时期的青铜纹饰中，狩猎、采桑、宴饮、攻占等现实生活图景常常出现在器物上，表明时代已发生巨大变化。建筑艺术更是体现出鲜明的时代特色，如金字塔是古埃及和奴隶社会时期建筑的代表；哥特式建筑是欧洲中世纪建筑的代表；法国新古典主义建筑是欧美资产阶级革命时期建筑的代表；而德国包豪斯校舍可以说是现代建筑之开端。

此外，实用艺术的时代性还表现在它总是随社会生产力和科技的进步而发展，尤其是在材料和技术等方面呈现出鲜明的时代风格和特色。比如在建筑艺术发展史上，19世纪下半期以来，随着工业大生产的发展，科技水平逐步提高，人们尝试着将最新的工业技术和材料运用到建筑中去。这样，钢筋混凝土、玻璃、预制构件、大跨度钢骨架等新型材料被广泛使用，工业大厦、商业大厦、金融大厦等高层新型建筑物拔地而起，建筑形式多样，各种建筑艺术思潮非常活跃，体现出多元化的现代建筑艺术风格。由于实用工艺品与生产技术和物质材料的联系密切，所以科技发展、新材料的发现、生产技术水平的提高都会通过工艺品的形象体现出来，呈现出鲜明的时代特色。尤其是现代设计的兴起，更是具有鲜明的时代特征，它的成长是建立在现代工业和现代科技迅猛发展的基础之上的。

总之，任何实用艺术都具有鲜明的民族气息和时代特色，蕴含着独特的民族精神和时代风采。

第二节　建筑艺术

一、建筑的含义与类别

建筑是什么？最简单的答案：房屋。人类从最初的穴居到开始建造房屋，这是人类躲避自然灾害繁衍生息的开始，是进入人类文明史的重要一步。"建筑"一词源自古希腊，最初的本意是指那些献给诸神的庙宇。亨利·伍登提出建筑必须具备三个条件："坚固、实用和欢愉"。"坚固"意味着运用材料和建筑方法对某一具体建筑物、场地和气候条件是否适用。"实用"指建筑物所形成的空间是否符合建造的目的。"欢愉"则体现出建筑艺术的美学原则，创造出的空间既适宜于居住和活动，又是具有一定观赏性的空间环境的艺术。因其丰富的艺术语言和表现手段称"建筑是凝固的音

乐",也可以说建筑是人类建造的、供人进行生产活动、精神活动、生活休息等的空间场所或实体,是人类改造自然、创造生活中不断创造的物质与精神文明,也是人类改造客观世界的成果与审美感受。

建筑在其发展过程中,不同的国家民族,不同的文化背景加上生活习俗、宗教信仰和审美理念的差异形成了各自不同的建筑文化体系及独特的艺术表现形式。从建筑材料上来看,中国传统建筑以土木为特色,中国传统哲学宣扬的"天人合一"的宇宙观,土木的质地和颜色朴素、自然,满足了中国传统哲学中所崇尚的返璞归真的审美情趣。而西方传统建筑以砖石为基础,在石材建筑起源阶段包含了日常生活与宗教仪式的双重功能,西方人用石头筑就了他们辉煌的建筑文化。按功能性为基础分类,建筑可以分为居住、宗教、公共、军事建筑。中西方古典建筑文化在人类历史长河中创造了辉煌的成就,逐渐形成了不同类型的建筑体系,包括宫殿建筑、陵墓建筑、宗教建筑、民居建筑和园林建筑。

二、建筑的语言要素

建筑是一种造型艺术,有着"面"和"体"的形式处理语言,而其时间艺术的特性又与同属造型艺术的绘画、雕塑在空间构图的语言艺术上大有不同,建筑是一个动态的历史性过程。建筑诸多的语言要素共同造就了建筑艺术的造型美。

(一)建筑的形体

体块是建筑的基本构成部分,而其丰富的造型则体现出不同的体块所具有的不同性格。比如,圆锥体是一个直角三角形围绕其一边旋转而成的,当它以圆形基面为底座的时候,圆锥是个非常稳定的形式,当它的垂直轴倾斜或倾倒的时候,它就是一种不稳定的形式;立方体是一个有棱有角的实体,有六个尺寸相等的面,因为它的几个量度相等,给人一种静止的感觉,缺乏明显的运动感和方向性,除了站立在其边或角上时,总是一种稳定的形式。建筑的形体可以概括地分为对称和非对称两类。中轴线在对称的建筑形体中使得建筑物各部分组合体的主从关系分明,在视觉上形成端正、庄严的感觉。在我国的古典宫殿建筑中大多采用对称形体布局,如现存的北京故宫,这座宏大的宫殿建筑,各个建筑组成部分保持了严格的均衡、对称,主次分明,整座建筑犹如正襟危坐、双手执圭的帝王。在建筑艺术中,不同性格的体块就像绘画中不同的色彩,音乐中不同的音符,优秀的建筑师巧妙地运用具有不同性格的体块创造出建筑物美而适宜的体形。

（二）建筑的空间

虽然对于空间处理我国历史上没有专论，但是《老子》一书对空间早有定义："凿户牖以为室，当其无，有室之用。"建筑艺术是创造不同空间的艺术。建筑空间不同于绘画、雕塑等创造的空间，建筑空间的量度、尺度和光线依赖于我们的感知，空间是交流的最基本和普遍形式的本质所在。对此，意大利建筑美学家布鲁诺·赛维指出："建筑的特性——使它与所有其他艺术区别开来的特征——就在于它所使用的是一种将人包围在内的三度空间"语汇"。在建筑空间中形式往往与空间是对立的，这就决定了建筑空间多种多样的分类。由功能特性决定的空间可以划分私属空间和共享空间，按形态特征有虚拟空间及动态空间之分。以阿尔瓦·阿尔托所设计的塞纳约基剧院为例，我们可以在其平面布局中分辨出虚拟空间、共享空间等多种空间形式。建筑艺术的空间处理，是建筑美学的重要部分。我国园林建筑作为建筑与环境融为一体的典范，就特别善于运用"框景""对景""借景"等艺术语言。如苏州园林中（图8-5），墙面不同规则的开窗巧妙地把墙外远处隐约可见的景色"借过来"，作为自己园林景观的一部分，融入其空间造型的整体结构之中，使得艺术境界更加广阔和深远。

图8-5　苏州园林　留园（始建于明代）
图片来源：李昌菊，《中外美术史》

（三）建筑的比例

建筑的比例是指一个部分与另外一个部分或整体之间的适宜或和谐的关系。是规定细部与整体的数量关系的系统，是指细部与细部之间、细部与整体之间在尺寸上的等比关系（模度系统）。当然空间的功能以及空间中各种行为的特征将会影响到建筑的比例。在建筑形式与空间的处理上，比例系统已经不仅仅是功能与技术的决定因素，而是为其提供了一套美学理论。比例可以使建筑设计中的众多要素具有视觉的统一性，使空间更具秩序感，加强连续性。毕达哥拉斯的"世界上的一切都是

数字"表明了宇宙的和谐结构，而"黄金分割的比例关系"就是自古以来运用最为经典的数字关系之一。古罗马建筑师维特鲁威认为"当建筑物的外貌优美悦人，细部的比例符合于正确的均衡时，就会保持美观的原则。"可以说比例是构成建筑美的决定性因素，也可以说是建筑美的核心。近代西方建筑师通过对希腊神庙的测量分析，提出了多种比例：基数比，如1∶2∶3∶4∶5；黄金分割比，即1∶0.618。当然，这些比例都不能成为某种一成不变的恒定比例。因为在具体的建筑中，比例总是受建筑的功能与风格制约的。

（四）建筑的色彩

从西班牙阿尔塔米拉洞窟、法国的拉斯科洞窟开始，人类就开始运用色彩。建筑色彩与建筑形式，二者相互依存、相辅相成，建筑形式为建筑色彩提供了依托，建筑色彩很好地为建筑形式增添了装饰。建筑艺术之美是建筑形式与色彩的有机结合。颜色会吸引人们的注意力，让人们进一步观察到整个建筑结构的组成。人类对建筑色彩的选择不仅有美和实用的要求，而不同民族建筑色彩的差异性也反映出色彩的民族性与象征性。我国56个民族，不同民族的建筑色彩体现了色彩的民族性。汉族喜欢红色、黄色、绿色，长期把它们使用在宫殿、庙宇及其他公共建筑物上，而藏族喜欢白色、红褐色、绿色和金色（图8-6），同样把它们使用在庙宇和塔上。建筑色彩同样反映着不同的环境特征，南方炎热多雨，绿水青山，其建筑色彩就多为冷色调，青藏高原为少雨区，建筑多用石筑高墙，在墙檐或窗口、门口位置常用红色为主的色彩。由于建筑色彩对人们的感染力更为直接，它的好坏能立即引起人们的注意和兴趣，所以色彩是建筑艺术语言的一个不容忽视的要素。

图8-6　藏族建筑　布达拉宫（1645年重建）
图片来源：李昌菊，《中外美术史》

三、建筑艺术的审美特征

（一）实用、坚固、美观

实用、坚固、美观，这是由古罗马建筑师马可·维特鲁威提出来的建筑经典公式，直到今天仍是建筑师们遵循的基本规律。实用功能是建筑艺术的首要特征。与实用相联系的是坚固，每一座建筑物往往要求存在很长的时间，甚至几个世纪，因而坚固是必要的。坚固主要针对结构而言，建筑结构的坚固性受每个时代科学技术的发展水平束缚。建筑还要使人愉快，它的艺术感染力是运用点、线、面、色彩、质感等因素，形成大小高低、凹凸起伏、开合、节奏等变化，再利用比例、尺度、形体等空间序列组合作用于人的情绪、情感体验而获得。随着现代科技的迅猛发展，人们提出了更高的精神需要，"美观"也被提到了越来越重要的位置。世界著名华人建筑大师贝聿铭认为，建筑是一种艺术，不是钢筋与水泥的简单堆砌，可见审美功能与审美的和谐统一正是建筑艺术的独特之处。

（二）时代性与民族性

建筑艺术形象可以揭示出一个时代社会的政治、经济特征和审美理想、时代精神，反映出深刻的历史文化内涵。所以，雨果曾经形容建筑是"石头的史书"，赖特也说："建筑基本上是全人类文献中最伟大的记录，也是时代、地域和人的最忠实的记录。"[①]而布鲁诺·赛维则在《建筑空间论》中更直接指出建筑艺术的时代精神：埃及式＝敬畏的时代；希腊式＝优美的时代；罗马式＝武力与豪华的时代；早期基督教式＝虔诚与爱的时代；哥特式＝渴慕的时代；文艺复兴式＝雅致的时代；各种复兴式＝回忆的时代。[②]形象的论述有力地说明了建筑艺术是时代精神的一面镜子。

建筑不仅是时代镜子，还具有鲜明的民族特色。在人类历史发展中，不同的民族在不同的地域、不同的时代中各自创造了许多不同形式与风格的建筑艺术。其中，最值得一提的是以中国为中心的东方建筑和以欧美为中心的西方建筑两大体系。中国古典建筑集中体现了人与自然和谐相处的"天人合一"的哲学思想，而西方建筑则体现了人与自然对立的"神人合一"的宗教观念，两种不同的观念构成了民族审美观念的差异，展现出不同的建筑风貌。中国传统建筑多以土木结构为主体，注意空间的群体组合与序列变化，柔中带刚，体现出强烈的世俗理性精神和政治伦理观念，注重环境渲染，意境营造；西方传统建筑多采用石材，形体高大，注重造型和空间的变化对比，刚中带柔，有浓郁而神秘宗教气息的宗教建筑最具代表性。

① 弗兰克·劳埃德·赖特：《论建筑》，载王振复《建筑美学》，云南人民出版社，1987，第1426页。
② 布鲁诺·赛维：《建筑空间论》，载朱狄《当代西方美学》，人民出版社，1984，第414页。

（三）物质性与技术性

在所有艺术门类中，建筑艺术与物质材料和技术条件的关系最为密切，建筑的审美功能总是随着材料和技术的改变而发生变化。从木结构到砖石结构、钢筋水泥结构，再到轻质材料结构建筑等，建筑的美学思想也发生了很大改变。19世纪末，随着工业化生产和科技发展，现代建筑艺术开始崛起。钢筋、水泥为高层建筑提供了物质技术条件，取代了西方建筑千余年来使用的"柱式"和"拱式"结构，1931年，美国纽约建成了第一座超过100层的摩天大楼——帝国大厦（图8-7）。20世纪20年代，出现了以德国建筑家格罗皮乌斯为代表的"包豪斯学派"，主张把建筑、美术、工艺按照现代美学原则结合起来，提倡现代建筑艺术理论，对世界各国的建筑艺术和建筑风格产生了深远的影响。创办于1919年的包豪斯是一所德国建筑与产品设计学院，创始人为格罗皮乌斯。包豪斯学派在整个设计发展史上具有重要的地位和作用，其最大的设计特点是不依赖于某个建筑构件表现外观，而将建筑的内涵建立在广泛的实际基础之上，它强调将艺术与技术、设计与造型有机地结合起来，并培养了一大批设计人才。

现代建筑艺术的代表作有纽约的古根海姆艺术博物馆、匹兹堡的流水别墅、华盛顿的国家美术馆东馆、巴黎蓬皮杜文化艺术中心、澳大利亚悉尼歌剧院、巴西议会大厦、瑞士朗香教堂等。现代中国建筑也取得了很大发展，近年建成的中国国家游泳中心（水立方）、国家体育场（鸟巢）（图8-8）、国家大剧院、首都机场三号航站楼等建筑，更是体现了现代建筑艺术风格与民族特色的完美结合。

图8-7 帝国大厦 美国纽约（1931年）
图片来源：李昌菊，《世界现代设计史》

图8-8 国家体育场（2008年）
图片来源：《世界建筑图鉴》

（四）表现性与象征性

建筑艺术受严格的实用性限制，不能直接摹写具体的客观形象，而是以特殊的方式、概括性的手法来比较抽象与象征地表现。建筑艺术的表现性体现在建筑外观与空

间环境给人的某种情绪影响，它通过造型、色彩、灯光和材质来实现。如中国宫殿建筑以宽阔雄伟来烘托君主的威严；苏州园林的小桥流水、亭台楼阁、花木扶疏表现的是一种诗情画意；文艺复兴时期的教堂建筑通过规则、韵律来体现沉稳的理性；20世纪的解构主义建筑，则运用交叉、折叠、扭转、错位等手法来体现出复杂、矛盾、变幻的艺术效果。

黑格尔说："建筑是与象征型艺术形式相对应的，它最适宜于实现象征型艺术的原则，因为建筑一般只能用外在环境中的东西去暗示移植到它里面去的意义。"[①]哥特式教堂采用十字形作为建筑的平面形式以象征教会；印度泰姬陵用大理石砌成，象征纯洁的爱情。西方建筑侧重借助单体建筑造型特性来表现建筑主题，东方建筑既重视造型象征作用，又通过环境营造来渲染气氛，还借助雕塑、绘画、匾联、碑碣、庭园来突出主题。

建筑艺术的高层次表现手段和审美特征，需要广泛的生活经验和丰富的文化修养，充分调动想象、情感因素，才能更好地领略它的内涵，欣赏它的艺术美。

第三节　园林艺术

一、园林的含义和类别

园林是人类对自然物质材料进行各种艺术处理而创造出来的环境空间，是人工改造或创造的自然环境和游憩空间。从广义来说，园林艺术也是建筑艺术的一种类型，但由于建筑艺术以物质功能为主，而园林艺术一开始就以精神功能主导，重视观赏性，通过截取自然美的精华，把自然美与建筑美融合在一起，具有极强的艺术性，因此我们又将它与建筑艺术并列为实用艺术的不同类型。

构成园林艺术的材料是真实的自然物和天然风景，人可以在这里完成应该由自然界本身所做的安排，重新把自然因素与人工建筑物结合为和谐的整体，这是园林艺术区别于其他艺术门类的特点。如果将它与文学、舞蹈、音乐相比，在表现自然美的生活情感追求上，园林艺术不是停留在主观意识形态领域，而是追求真实的物质存在，使人们身临其境，可望、可居、可游，不但身心愉悦，而且精神也得到满足。

在园林艺术史中，许多艺术史家将世界园林分为三大类：东方式园林、欧洲式园

① 黑格尔：《美学》（第3卷）上册，商务印书馆，1979，第29页。

林和阿拉伯式园林，三大园林体系在艺术形象、文化内涵、风格情调上都呈现出很大的不同，这种差异来源于文化传统和民族审美心理习惯的不同。18世纪以来，由于东西方文化交流增多，现代园林风格呈现出相互渗透、融合的趋势。

中国园林专家习惯把园林艺术分为四个层次：一是最小的园林，如盆景；二是微型园林，如窗景（由花坛、假山、瀑布等共同组成）；三是庭院园林，如苏州拙政园、狮子林等；四是宫苑园林，如北京北海、圆明园等。

园林一般包括庭园、宅园、游园、花园、公园、植物园、动物园等，现代园林还包括森林公园、自然保护区、风景名胜区、休养胜地、浓缩景园（如世界之窗、锦绣中华等）。

二、世界三大园林体系

（一）东方体系

东方体系以中国古典园林为代表。在对待自然的态度上，中国儒道两家均主张与自然建立一种和谐的、亲密的关系，这种"天人合一"的基本精神很自然被反映到园林艺术中。可以说，中国园林艺术是在讴歌自然美、崇尚自然美的美学思想下发展起来的，因而在造园过程中，讲究对自然物象的模仿和创造，努力再现自然界各种事物的自然气韵，达到"宛如天开"的境地。

在总体布局上为"山水画式"，以山水景区为主体，疏密迂回相结合，构成虚实相生的景观画面；园中建筑形式多样轻巧，布置灵活自然，对景色起到点缀和辅助的作用，并特别讲究亭台楼阁，厅堂廊榭的形式美感，注意将建筑物与环境融为一体。如扬州何园分东西两部分，东园有八角园门、楠木船厅、半月台、六角小亭等建筑物；西园有蝴蝶厅、回廊、桂花厅、等建筑物。最值得一提的便是其串楼与复廊的构思之巧，它们将东、西两园与住宅连为一体，既有局部美，又有整体美；串楼上下回环，循楼漫步，景物推移，耳目常新。中国园林在空间与景物的组合上常采取分景、隔景、借景等丰富多样的手法，辅之以曲径长廊、假山小桥、树木花草，组成景中有景、园中有园的景观序列，移步换景，含蓄而意味无穷。总之，取法自然而又高于自然，是中国古典园林的显著特点。

另一方面，中国园林在意境表达上强调寓情于景，物我同一，诗情画意，通过以有形表现无形，以有限表现无限的独特手法，最大限度地引发人们的共鸣与联想，使具象与意象融为一体。为了营造"诗情画意"的审美意境，古人创造了许多造园技巧和艺术表现手法。如许多园林在入园处安放假山或照壁，用于遮挡游览者的视线，避免对园景一览无余，从而产生"曲径通幽"的意味；同时还把全园分为几个小园或景

区，达到小中见大、变化丰富的美学效果。整个园林的设计也往往注意层次变化，极富节奏感与韵律感。

此外，中国古典园林还大量采用楹联、匾额、碑刻、书画、题记等，有的还流传着许多为园林增添异彩的传说典故，可谓将自然风景美、建筑艺术美、历史文化知识融为一体，处处体现出悠久的民族文化传统。

中国园林艺术从物质内容到精神功能，从主题立意到布局组合，从景物内涵到景物之间的符号关系，都蕴含着深厚的中国传统文化底蕴，让人在有限空间中体味到深远寓意和博大文化。

日本园林深受中国古代文化影响，在借鉴中国古典园林和山水画的基础上发展成为多种样式的庭园，以一方园林山水写千山万水景象为其主要特点，具体样式有：以水为中心，设置岛、山、瀑布和亭台楼榭的"池泉式"；园内筑土山与石组、树木等相配置的"筑山庭"；园内平坦，配有低矮石组、树木的"平庭"；以茶室为主体，并配以树木、石路、灯笼等的"茶庭"；不设山水，用天然巨石作观赏主体，用水较少，地面铺白沙象征湖海，以石组、树木为点缀的"枯山水"（图8-9）等。日本园林的总体风格为简练、雅致，重视细节。

（二）欧洲体系

古希腊园林最早模仿波斯园林，发展为规则方正的柱廊园，中心为绿地，四周有住宅相围。文艺复兴时期飞跃发展，突出表现人工创造美。法国路易十四时期，开始兴建凡尔赛宫，形成以几何图形格局为主的欧洲古典园林样式。由于受古希腊人"秩序是美的"思想影响，欧洲园林的创作主导思想是以人作为自然界的中心，必须按人所要求的秩序、规则、条理、模式来改造自然。

以法国园林为代表，崇尚"人工美"，要求构图布局均衡对称，井然有序，带有明显的理性色彩，法国凡尔赛宫（图8-10）就是一个典范。整个园林呈规则性的几

图8-9 日本枯山水 京都府龙安寺方丈楠庭（1450年）
图片来源：李昌菊 拍摄

图8-10 法国凡尔赛宫（1682年）
图片来源：李昌菊 拍摄

何图案、花坛、水池、道路、草坪，以及修整过的树木互相配合，规整开阔，一览无余，精美的雕像点缀其中，富有华丽高贵之格调，这种驾驭自然的"人工美"与中国园林的物我相融的自然情调形成鲜明对比。

除法国园林之外，欧洲还有较为重要的意大利台地园和英国自然风景园。前者建在坡地上，顺势造成多层台地，一般分为两部分，外面部分是林园，中心部分是花园。布局讲究规则、对称和均衡，以树木花草等景物组成，而层层流水和喷泉可说是整个园林中最为美丽生动的景观。英国自然风景园受东方园林影响，注意从自然风景汲取养料，追求牧歌式的田园自然美，最终形成了"自然风景学派"。

总体来说，欧洲园林基本上是写实的、秩序的、理性的和客观的，它也追求"诗情画意"，但已经是理性化的"诗情画意"。

（三）阿拉伯体系

阿拉伯园林起源于古代巴比伦和波斯。阿拉伯园林既不像中国园林的"景中之景，园中之园"，也不同于欧洲园林的人工修剪雕饰，而是在中间寻找出路。阿拉伯人信仰伊斯兰教，他们的园林自然会受其影响而形成具有理想色彩的艺术模式。生活在沙漠的民族，最渴望那清凉而流动的水，因而他们最重视对水的利用，形成了以十字形道路相交之处的水池为中心的格局。这种格局的建筑物往往建于园林的一端，而花圃则较为低沉，比水面还低，目的是保持水分。17世纪建造的著名的泰姬陵便是这种格局的典范，它通过十字道路把整个园林分成四块，中央是水池和喷泉，陵墓建筑位于园林一端，原为下沉的花圃后经填平改成草地。

阿拉伯园林格局从平面布置上来看，很像中国的"田"字状，最中心的喷水池实际象征着天国，水沿纵横轴线流动形成水渠，方便灌溉周围的树木草地。这种对水的利用方法后来影响到欧洲各国的园林艺术。

三、园林的审美创造

（一）立意

立意就是确立园林的主题。建造园林之前，应该先确定好要表现什么主题。中国文人园林常以琴棋书画、渔樵耕读等为立意。如苏州"网师园"便以营造"网师"之情趣为主题，扬州个园则以竹来突出品格的高洁。

（二）选址

选址实际上就是相地，包括园址的现场勘察、条件的评价、造景的设想、内容的

规划等，最后选定基址。选址时既要考虑整个环境条件，还要注意挖掘一些有价值的因素，如古迹、传说、典故、奇石、泉水等，它们可以为园林增添许多情趣。

（三）布局

布局为景物的空间组织形式，是根据园林总体规划对构成园林的各种重要因素进行全面安排处理，确定具体位置及彼此之间的关系。布局讲究有主有次，相互联系，协调统一。

（四）造景

造景是利用各种环境条件，通过人工手段建造所需的景观。造景的方法主要有改造地形、筑山叠石、引泉挖湖、种花植树、辟径造路、营造建筑等。

（五）借景

借景是有意将园外之景借到园内视景范围之中，这是中国传统园林常用之法。如唐代所建"滕王阁"就借了赣江之景——"落霞与孤鹜齐飞，秋水共长天一色"，岳阳楼既借洞庭湖水，又借远处君山，构成天然的山水画卷。借景可分近借、远借、互借、仰借、俯借、应时借等类型。

（六）雕塑

园林雕塑往往配合园林规划而创作。园林雕塑形象可反映一定的时代精神和丰富的人文内涵，既可点缀园林，又可成为园林的构图中心。雕塑在欧洲园林中占有很重要的位置，中国传统园林中也常设雕塑装饰。现代园林还出现了以雕塑为主题的雕塑公园。

（七）匾联

匾联是中国古典园林塑造意境的主要手段。匾联虽片言只语，却意蕴丰富，既抒发了园林景色的诗画意境，又深化了园林艺术的美学情韵，起着烘云托月、画龙点睛的作用。如苏州拙政园，初到园门，即见腰门匾额上书"拙政园"三字，表明园主王献臣因仕途不得志，隐退苏州，借西晋潘岳《闲居赋》中"庶浮云之志，筑室种树，逍遥自得——此亦拙者为政也"表明心志，观此三字，顿生悬念。进入园中，显见"入胜""通幽"之词，既预示了空间的高潮，又充分体现了造园者的自信与潇洒，令人为之一振。待再进入"兰雪堂""林香馆""天泉亭""荷风四面亭"等更清晰明朗地道出了景点特色以及园主静穆、飘逸心态的蕴涵。

四、园林艺术的审美特征

（一）自然美与艺术美

自然美是园林的主要表现主题。园林中的整体或局部都是典型化的自然美，园林内的建筑物等非自然物只能添色而不能破坏自然美，这种自然真实性使园林艺术区别于其他艺术形式。但是，园林的美不是一种原始的自然美，而应该是自然美和社会性的有机结合，是人们以各种方式利用各种因素，按照审美理想通过人工改造或创造出来的理想空间。它既吸收自然精华，又经过艺术提升，抒发了创作者的主观情感，是人类追求人与自然和谐一致之理想的集中体现。它所体现出的是一种高于自然美的艺术美，这种艺术美在许多方面更接近或近似自然美，不同于一般的艺术美。

可以说，园林艺术体现的是一种不可分割的整体艺术美，是包括自然环境和社会环境在内的艺术化了的整体生态环境美。

（二）空间性与时间性

园林艺术是真实立体的，是通过许多风景形象共同组合而成的一个连续风景空间。这个风景空间的创造与欣赏均离不开时间，欣赏者必须深入其中，必须注入时间因素，才能全面把握园林艺术的空间美，这个过程是时间组织的过程，时空可以互化。因此，时间是园林艺术创作中要考虑的因素，园林艺术家对风景空间的结构塑造呈现出时间的特性，在时空序列中展现人的思想和情感变化，使园林艺术的空间语言获得了时间艺术的表现力。园林艺术在许多方面与音乐、舞蹈艺术相通，但园林艺术具有更大的灵活性与自由性。

（三）综合美与含蓄美

园林艺术是整体性的艺术，是综合性的艺术，它的艺术空间汇聚着多种艺术美，文学、书法、绘画、雕塑、建筑、工艺等，它们结合在一起，在园林艺术创作原则的统辖下，交汇渗透，产生一种综合的效果。每一种艺术的审美特征最终都被园林艺术同化，成为园林美中不可分割的部分。

园林艺术是特殊的综合艺术，它一方面要在一定范围中真实集中地创造出风景，另一方面又要融入艺术家的主观情感和思想观念。艺术家通过各种景物，运用恰当的艺术手段含蓄地表现思想感情，在抽象形式中注入具体的象征内容，充分发挥人们的形象思维功能，赋予人们无限的想象空间。那些巧妙构思的佳境，常常被隐藏起来，游人在"山重水复疑无路"的情况下，一个转身抬头，却意外地获得"柳暗花明又一村"的惊喜。

第四节 工艺美术

一、工艺美术的含义和类别

"工艺"一词最早见于宋朝,而 Arts and Crafts(工艺美术)大约是在 1890 年前后英国人的称法。工艺美术是指在生活领域中以功能为前提,通过物质生产手段对材料进行审美加工处理的一种艺术创造,是美化生活用品和生活环境的造型艺术。

工艺美术发展的历史,可以上溯几千年,甚至几万年。例如,北京山顶洞人颈项上的贝壳饰物,河姆渡人、仰韶文化等遗址发掘出的玉器、陶器等(图 8-11)。它们已鲜明地显示了工艺美术重视实用和审美相统一的造物思想和设计意匠,亦鲜明地显示了工匠把握材料性能和制作工艺的能力,以及对形式美法则的认识和运用。郭沫若先生在为沈从文先生编著的《中国古代服饰研究》所作的序言中说:"工艺美术是测定民族文化水平的标准,在这里艺术和生活是密切结合着的。"① 可以说,工艺美术是与现实生活联系得最为密切的造型艺术,它以最广泛、最深入、最有效的方式向生活的各个领域渗透,既美化生活,又使生活美化。

图 8-11　仰韶文化　玉器　残玉环(新石器时代)
图片来源:李昌菊　拍摄

工艺美术范围广泛,品种繁多,一般有三种分类方法:

一是从功能的不同来分,有日用工艺与陈设工艺两类。前者指贯注了审美观念,经过艺术加工的适用性的生活日用品,如花布、茶具、餐具、家具等;后者指那些贯注了审美观念,体现特殊材质与技艺、专供陈设、观赏、装饰用的工艺品,如牙雕、

① 沈从文:《中国古代服饰研究》,商务印书馆,1981,"序"。

玉雕、雕漆、壁挂、镶嵌画、拼贴、挂屏等。

二是从工艺手段的不同来分，有陶瓷工艺、金属工艺、玻璃工艺、织绣工艺、雕刻工艺、搪瓷工艺、漆器工艺等。各类工艺还可以再细分，如雕刻工艺又可分为牙雕、玉雕、木雕、竹雕、骨雕、铜雕等。

三是从制作特点与艺术形态的不同来分，有传统手工艺、现代工艺、装潢美术、民间工艺四类。传统手工艺又可分为雕塑工艺类、刺绣染织类、金属工艺类、编织工艺类、漆器工艺类、拼贴镶嵌工艺类等；现代工艺又可分为衣饰服装染织类、食具类、居室住所设备类、交通工具设备类、家用电器类等。

二、工艺美术的审美创造

（一）材料

工艺美术是对物质材料的加工和美化，材料是工艺美术创造的条件和基础。从一定意义来说，工艺美术的历史就是一部人类发现和利用材料的历史。每一种材料就像每个人一样都有自己的个性特征，好的工艺美术师往往在创造时忠于原材料，充分利用各种材质，因材施艺，显瑜遮瑕。现代设计的先驱者威廉·莫里斯在《艺术品与工艺品》一书中认为，工艺师千万不要忽略手中的材料，要根据每种材料的特点将它们的优势发挥到极致，假如觉得所用的材料对自己造成束缚而非提供帮助，只能说明学艺不精。我国著名的明式家具，多以名贵硬木制成，材料本身就带有优美雅致的色泽和纹理。因此工艺师们只是在某些显眼的部位，如椅子靠背板、桌案牙子等进行小面积的装饰，雕刻一些花草瑞兽或镶嵌一块玉石等，使大块的素面与小块的装饰形成鲜明的对比，既突出了装饰的效果，又不破坏家具的完整性与自然美。

（二）造型

工艺美术的造型不同于绘画或雕塑，它是在实用性和制作条件制约下所创造出的物质实体，是一种简洁而抽象化的造型，这就要求它自由运用形式美规律，使工艺美术造型体现出独特而强烈的艺术表现力。甘肃武威出土的汉代著名铜器"马踏飞燕"，反映了我国工艺美术造型的高度成就。那四蹄飞扬的"铜马"，昂首嘶鸣，躯干壮实，四肢修长，腿蹄轻捷，飞驰向前，三足腾空，一足踏飞燕，马尾高高扬起，气势昂扬。其丰富的想象力，精巧的构思，娴熟的匠艺令人惊叹，尤其是把奔马和飞鸟绝妙地结合在一起，造型生动，以飞鸟的迅疾衬托奔马的神速，将奔马的奔腾不羁之势与平实稳定的力学结构凝为一体，表现出非凡的力量和气势之美，它所具有的蓬勃的生命力和一往无前的气势，更是中华民族的象征。

（三）色彩

有了色彩，世界才显得如此美丽。任何艺术都离不开色彩。工艺美术的色彩，既包括原材料本身的色彩，也包括产品附加的色彩。不同的色彩与色调可以引发人的心理变化和感受，极具感染力。工艺美术历来都重视对色彩的运用，如钧窑瓷器的釉色就有天青、月白、灰蓝、海棠红、玫瑰紫等色，特别是当天青与玫瑰紫、海棠红交接在一起时，更给人以变幻无穷的色彩美。有人曾借用唐人诗句"夕阳紫翠忽成风"来形容，可谓恰如其分。现藏故宫博物院的"宋钧窑尊"（图8-12），其口缘内施天青釉，而器外则以天青、玫瑰紫和海棠红交融在一起，釉色美如朝晖晚霞，极尽绚丽璀璨之致。

（四）纹饰

指工艺品所运用的装饰花纹和装饰手法的总称。纹饰既是人们审美要求的一种反映，又是一定社会历史精神文化的具体表现，反映着时代的生产、文化水平，是历史的见证物。如中国商代工匠艺术家成功地创造了一个具有鲜明时代特征的青铜器纹饰——饕餮纹（图8-13）。在商代社会生活中，它无所不在。饕餮纹名称出自《吕氏春秋·先识览》："周鼎著饕餮，有首无身，食人未咽，害及其身，以言报更也。"主要特征是它的主体部分为正面的兽头形象，两眼非常突出，口裂很大，有角与耳。有的两侧连着爪与尾，也有的两侧作长身卷之形，实际上是由两条夔龙纹以鼻梁为中心，侧身相对组成的，夔龙纹也是当时流行的一种纹饰，一般用作辅助花纹。饕餮纹多添加在青铜器的主要装饰部位，以柔韧的阴线刻出，或作阳线凸起。构图丰满，主纹两侧以富于变化的云雷纹填充，具有阴阳互补之美，显示出奴隶社会的威严和庄重。

图8-12 宋钧窑尊（宋代）
图片来源：李昌菊，《中外美术史》

图8-13 青铜器纹饰——饕餮纹 青铜饕餮纹凤鸟耳簋（商代至西周早期）
图片来源：李昌菊，《中外美术史》

（五）技艺

指工艺美术品创作的技术、技巧。对技艺的讲究和重视是工艺美术的一贯传统。技艺代表制作的技术水准，也是评审工艺品优劣的准则。如中国的瓷器制作经历了从抟埴敞烧到引火入窑、增加火温，再到掌控火候、精练泥釉，对火焰的把握直接关系到瓷器的胎质、釉色、光泽和肌理，是中国传统制瓷技艺的核心成分。中国瓷器有土脉细润、均匀致密的品质，这得益于对泥料的精良加工。传统制瓷有一套制练泥料的独特技艺，即便制备完成的坯泥，在坯工手上还得反复搓揉抟滚，"熟练"一番。制瓷技艺还讲究釉料的附着性、流渗性和透明性，由此造就的"若玉"感及千古延续的经典釉色，既有丰富的科技含量，又体现了中国人特有的美学和人文追求。

三、工艺美术的审美特征

（一）功能性与审美性的有机统一

工艺美术与人们的衣食住行有着极其密切的联系。它同建筑一样，具有两种基本的社会职能，即同时满足人们生活上的实际需要和思想上的美感需求。值得强调的是，工艺美术品的各种要素是包含着美的规律、美的法则而达到实用目的要求的，并不是在实用品上附加、可有可无的美化，而是从一开始就将实用性与审美性有机地结合在一起。如我国大汶口出土的一件兽形器（图8-14），整个彩陶造型就像一只仰首竖耳狂叫的动物，动物的口就是倒水的瓶口，而它的尾就是彩陶的把手，构思独特，设计巧妙，既实用又美观。可见，原始社会的先民们就已经把实用与审美统一到工艺美术品的制作之中了。

图 8-14　大汶口　兽（狗）形陶器（新石器时代）
图片来源：李昌菊，《中外美术史》

(二)适用、经济、美观同体共存

适用、经济、美观是工艺美术创作的通行原则。适用指牢固耐用，使用方便，符合人们的实际需要；经济指在保证质量的前提下，尽可能地省工省料，节约成本，适应人们的消费水平；美观指工艺品应尽可能做到材料美、造型美、色彩美、装饰美及工艺美，在满足人们物质需要的同时，满足人们的精神需要，具有功能性与审美性的双重属性。

(三)表现性与象征性的结合

工艺美术一般不模仿、不重现客观物象，而是以表现为主。通常是充分运用形式感，体现其特定的审美意识、情趣和艺术格调。而这种体现是较含混的，非具象的。因而，工艺美术创作经常采用象征、比拟、寓意、联想等多种手法，同时还要利用人们在生活中对于形式的体验所形成的审美心理和情感来反映。中国传统工艺通常含有特定的寓意，往往借助造型、体量、尺度、色彩或纹饰象征性地喻示伦理道德观念。工艺美术品的象征性与艺术类型的变化发展有关，而这种变化和发展又使工艺形象的崇高美有了展现的依据与可能。

(四)整体统一的和谐美

工艺美术将各构成要素，诸如材质美、造型美、构图美、纹饰美、色彩美、肌理美、工艺美、技巧美等组合在一起，形成整体统一而和谐的审美特征，它最忌讳各构成要素的分离对抗和个体突出，因此工艺美术比其他艺术类型更注重整体性。任何一件完美的工艺品，都将各构成要素合理地、有序地、完美地组合在一起，以整体和谐美作用于人的审美心理。这种和谐美表现为外观的物质形态与内涵的精神意蕴和谐统一，实用性与审美性的和谐统一，感性关系与理性规范的和谐统一，材质工技与意匠营构的和谐统一。

思考题

1. 什么是实用艺术？实用艺术有哪些特征？
2. 世界三大园林体系各具什么特点？

第九章
造型艺术

第一节 造型艺术概述

一、造型艺术的含义与类别

造型艺术指运用一定的物质材料（如纸张、颜料、泥石、木料、金属等）和手段，通过塑造静态的视觉形象来反映社会生活和表现艺术家思想感情的艺术。

造型艺术与实用艺术既有联系，又有区别。二者都属于空间艺术，而且都以平面或立体方式，运用物质材料创造静态的艺术形象，凭借视觉感官可以直接感知。因此人们常把它们归为一类，通称为美术，或者视觉艺术。而两者又有区别，造型艺术的基本特征是造型性，主要通过塑造外部形象来表现内在精神，表现性隐藏于再现之中；而实用艺术的基本特征为表现性，通过艺术形式来表现创作主体的思想感情和文化内涵。此外，两者还存在着一个重要的区别，即造型艺术以审美功能为目的，主要满足人们的精神需要；而实用艺术是将实用功能和审美功能结合起来，同时满足人们的物质需要和精神需要。

造型艺术中的绘画、雕塑是人类最古老的艺术门类之一。先后发现的大量洞窟壁画、岩画、石雕等原始艺术，反映了原始先民的现实生活和思想感情，体现了他们的审美观念和审美追求。随着文字的产生和发展，又出现了书法艺术样式。19世纪中期以后，由于现代科技的发展，还出现了新兴的摄影艺术。

广义的造型艺术也称"美术"，包括绘画、雕塑、建筑、摄影、工艺、书法、篆刻、设计等；狭义的造型艺术，则专指绘画、雕塑、书法、摄影等。本章取用狭义的造型

艺术内容。

二、造型艺术的审美特征

（一）造型性与直观性

就造型艺术创造的形象化手段来说，造型性是造型艺术最基本的特征。它是指艺术家运用一定的物质材料，在特定的时空中展现具体、直观的艺术形象。绘画用线条、色彩在平面空间塑造形象，摄影用光影、色调在二度空间创造形象，雕塑用材料在三维空间中创造出实体性的艺术形象，书法则通过线条、笔墨、结构、章法等来呈现精神气韵，它们的共同特征都是以塑造客观事物形象作为艺术表现形式，因而它们最基本的特征就是造型性。

图9-1 齐白石《蛙声十里出山泉》（1951年）
图片来源：李昌菊，《中外美术史》

古今中外艺术家都特别重视观察生活，善于捕捉人物或事物具有典型性的外部特征。清末著名画家任伯年擅画人物肖像，据说十岁那年，有一天他独自在家，适逢他父亲的一位朋友来访，客人稍坐片刻便起身告辞，而此时任伯年已将访客模样画在纸上。待父亲回来看到这张肖像画一眼就认出了来访者。清末著名雕塑艺人"泥人张"尤擅塑戏像，1947年2月《大公报》的"天津人物志"中有一段纪念张明山的文章，写道其"即以台上角色，权当模特儿，端详相貌，剔取特征，於人不知不觉中，袖中暗地摹索。一出未终，而伶工像成；归而敷粉涂色，衬以衣冠，即能丝毫不爽。"有一次，名角余三胜到天津演出时，"泥人张"为他塑的戏装像《黄鹤楼》，形象逼真、传神，从此扬名。造型性并不仅仅体现在逼真的再现外形上，相反，它强调的是"以形写神"，体现人物的精神气质和思想感情。如达·芬奇的肖像画《蒙娜丽莎》、罗丹的雕塑《巴尔扎克》等，都是通过人物造型来体现内在的精神内涵。

另一方面，造型艺术的这一特点，使它只能通过间接的方式去表现一些没有外部形体的客观事物，如声音、气味等，这就需要充分调动人们的联想和想象来取得艺术效果。著名画家齐白石曾画过《蛙声十里出山泉》（图9-1），题中的蛙声显然无法用具体的形象来表现，所以齐白石便画了山涧顺流而下的溪水，其中几只蝌蚪正摇曳着尾巴活泼地戏水玩耍，把"蛙声"这一可闻而不可视的特定现象，通过酣畅的笔墨表现了出来。

直观性也称视觉性，由造型性派生而来。是指造型艺术要塑造视觉可直接感知的艺术。无论绘画、雕塑还是书法、摄影，都具有一定的形体，可以多角度全方位地将物象的具象性、多样性、形体性作用于人的视觉，使观者直接感知到，无需其他中介物。正是由于直观性的特征使造型艺术区别于音乐和文学艺术。音乐、文学艺术也塑造艺术形象，但它们要以音响语言为中介，还要借助人的联想和想象来把握才能完成。所以说，音乐、文学艺术形象具有间接性和不确定性。

（二）瞬间性与永固性

从造型艺术的本质来看，它属于空间的静态艺术，不适合表现事物的运动过程。但从另一个角度来说，又不可能存在绝对静止不动的事物。所以，造型艺术就要在动静之间捕捉事物发展变化瞬间的形象，将它们用物质材料和艺术语言固定下来，这就是我们所说的造型艺术瞬间性的特点。如何捕捉事物运动变化的最精彩的瞬间？这是中外艺术家都非常关注的课题。

17世纪著名雕塑家贝尔尼尼的雕塑《阿波罗和达芙妮》（图9-2）取材于古希腊神话，描绘的是太阳神阿波罗向河神女儿达芙妮求爱的故事。爱神丘比特为了向阿波罗复仇，将一支爱情之箭射向他，使阿波罗疯狂爱上达芙妮；同时，又将一支拒绝爱情之箭射向达芙妮，使她对阿波罗冷若冰霜。当达芙妮回身看到阿波罗在追她时，急忙向父亲呼救。河神听到女儿呼叫，在阿波罗即将追上她时，将她变成了一棵月桂树。雕像表现了阿波罗的手触到达芙妮身体时的一瞬间，两人都处在乘风奔跑的运动中，身体轻盈、优美。达芙妮的身体已开始变成月桂树，行走如飞的腿幻化为树干植入大地，飘动的头发和伸展的手指缝中长出了树叶。达芙妮的整个身体仍具有凌空欲飞的姿态，手臂与身体形成了优美的S形。她侧着头，表情使人怜悯。阿波罗眼睁睁地看着达芙妮变成月桂树，神情由惊讶转为悲伤，却无力挽回。他的一只手仍然放在达芙妮的身体上，另一只手则向斜下方伸展，同达芙妮的手臂形成一条直线，使整个雕像有一种动荡的感觉，充满了丰富的表现力。贝尔尼尼选取了事物运动变化过程中最具有典型意义的瞬间形象，无限的想象力凝结于达芙妮那已幻化为月桂树的手指。

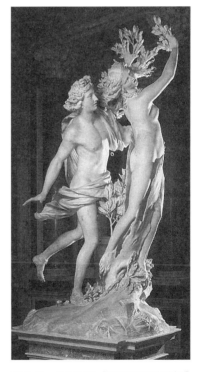

图9-2 贝尔尼尼《阿波罗和达芙妮》
（约1622—1623年）
图片来源：李昌菊，《中外美术史》

俄国巡回展览画派代表画家列宾的作品《意外归来》（图9-3）表现了一个革命者从流放逃亡回到家中的情景。列宾选择了革命者刚刚踏入家门的那一瞬间，他的出现使全家人处于一片惊愕之中，母亲惊呆地站着凝视着儿子，钢琴旁的妻子惊愕中竟忘了去拥抱她的丈夫，儿子则站起来准备扑向父亲，女儿满脸疑惑，新雇佣的女仆不耐烦地打量着这位"不速之客"。这幅画通过典型环境中的典型形象把革命者流放期间的坎坷经历，全家悲欢离合的复杂情感，集中凝聚在这一瞬间。世间万物变化一瞬即逝，唯有艺术家的创造能将瞬间凝结为永恒。

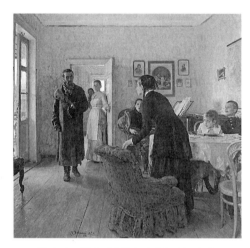

图9-3　列宾《意外归来》（1882年）
图片来源：李昌菊，《中外美术史》

瞬间的记录需要物质材料和艺术语言，材料和语言的特性使瞬间形象能够保存固定下来，使之世代流传。这就是造型艺术的永固性特征。相比而言，一些表演艺术和综合艺术则不能将艺术形象物化固定下来，只能通过每一次表演来创造形象。造型艺术的这一特性使古老的艺术能保存至今供人们欣赏，成为人类灿烂文化宝库中的重要财富。大量的洞窟壁画、岩画距今都有上万年的历史，我国现存最早的战国帛画距今也有两千多年的历史。另一方面，造型艺术的永固性使人们得以有条件收藏古今中外的优秀作品，从而形成造型艺术特有的收藏性，这一点也是其他艺术门类所不具有的。

（三）再现性和表现性

造型艺术的基本特征是再现性的空间艺术。同时，造型艺术也要表现形象的内在意蕴，表现艺术家的思想感情。因此，表现性也是造型艺术的重要特征。

造型艺术中的摄影艺术可以逼真地再现现实生活中的事物、人物和景物，还原客观事物的样貌，具有特殊的纪实性和真实感。绘画艺术通过线条、色彩、光影、透视、比例等语言和手段，造成视觉上的立体感和真实效果，它在描绘人物姿态、动作、形

体、神态等方面，在刻画事物细节方面都有独特的艺术表现力。造型艺术是以实体的物质材料来塑造立体的空间艺术形象，有着更为鲜明的直观性和实体感，在再现客观形象方面，可以产生更加强烈的真实效果。

造型艺术也离不开表现性，它要以此来表现艺术主体的思想感情和审美观念。例如，书法艺术由汉字的笔画构成，是一种借线条、形体结构来表现人的某种气质、品格、情操的艺术。书法所表现的不在于书法内容，而在于人的情感、气质、个性等，所以它又属于表现性艺术。书法也表现自然界各种事物的运动和情状，但目的不是为忠实的描写和再现，而是借自然现象来表现自己的情感、体验。因而书法所力求创造的是类似于自由图案的意象，艺术主体在尽情挥洒之间表现了内心向往美好事物的感情律动，反映了宇宙中自由自在的生命运动。

任何艺术都是客体的再现与主体表现的对立统一。只不过不同的艺术种类，对立双方各有侧重。相比其他艺术门类，造型艺术更侧重再现因素，而建筑、音乐等艺术门类则更侧重于表现因素。造型艺术的表现性主要体现在三个方面：首先，它要表现对象的内在精神，中国画提倡"以形写神""形神兼备"，强调在创作中处理好形似和神似的关系。南宋著名人物画家梁楷最擅长人物"减笔画"，他的作品《李白行吟图》（图9-4），只用寥寥数笔就把李白那种傲然于世、才华横溢的风度神韵和精神气质描绘得活灵活现。另一幅代表作《泼墨仙人图》更是采用泼墨减笔画法，以整体把握人物精神气质，生动刻画出一位酩酊大醉而又活泼可爱的人物形象。其次，造型艺术传达了艺术家的思想感情和审美追求。南朝画家宗炳提出的"应目会心"和唐代画家张璪提出的"外师造化，中得心源"，深刻概括了绘画创作中的主客体关系，强调画家在观察生活时，应当熔铸进自己的思想感情，进而表现生生不息、无往不复的内在精神。最后，造型艺术的表现性还体现在艺术家自觉运用形式美法则来创造艺术作品。在艺术创造过程中，线条、色彩、构图等形式实际上融入了艺术家的兴趣、爱好、个性、修养，从中也能感受到艺术家的精神世界和艺术风格。例如，同是黄色，不同画家对它的理解和表现却各不相同。后印象派画家梵高多用柠檬黄，色调明朗，其代表作《向

图9-4　梁楷《李白行吟图》南宋
图片来源：李昌菊，《中外美术史》

日葵》以淡蓝色背景与黄色向日葵相衬,丰富变化的黄色强化了欢快的调子,表达了饱经苦难的画家对生活、对生命的热爱;高更也喜欢黄色,他的代表作《我们从哪里来?我们是谁?我们向何处去?》,画面色彩充满了原始神秘的气氛,这实际上也代表画家压抑的内心世界。因此,从艺术语言到艺术形式都凝聚着艺术家创作劳动的心血,饱含着画家深沉的情感和独特的感受。

第二节 绘画艺术

一、绘画的含义和类别

绘画是造型艺术中最主要的一种艺术形式。它是一门运用线条、色彩、形体等艺术语言,通过构图、造型和设色等艺术手段,在二度空间(即平面)上塑造出三维静态视觉形象的艺术。

绘画是较早出现于人类生活中的艺术种类之一。旧石器时代,人类就已经开始使用色彩在洞窟岩壁和彩陶上绘制图画。欧洲最为著名的法国拉斯科岩洞和西班牙阿尔塔米拉洞窟里的动物壁画,造型简洁逼真,色彩鲜艳,令几千年后的人们惊叹不已。

绘画种类繁多,范围广泛。可根据不同的角度和标准来分类。按体系来划分,有东方绘画和西方绘画两类;按使用材料、工具和技法的不同来划分,有中国画、油画、版画、水彩画、水粉画、粉笔画、素描、速写等;按题材内容的不同来划分,有人物画、动物画、静物画、风景画、风俗画、历史画、宗教画等体裁;按作品形式的不同来划分,可分为宣传画、壁画、年画、漫画、连环画等。这些类型体裁还可以再细分,如中国画按装裱形式分为手卷、挂轴、册页等,按表现特点又分为工笔画、写意画等。

二、绘画的艺术语言和表现方法

(一)线条

线条是绘画语言中的第一要素,是绘画的骨骼和轮廓。无论东西方绘画,一开始都用线造型。现代艺术中的抽象绘画,也不能离开线条的运用。中国画尤为强调线条的重要性,不仅以线造型,而且赋予线条以一种内在生命力和个性特征,使线条具有一种独立于对象之外的审美价值。南齐谢赫在"六法"中第一法即为"骨法用笔",传统中国画技法中就有"十八描""吴带当风""春蚕吐丝"的经验总结。西方绘画史

上，也曾出现很多线描大师，如荷尔拜因（图9-5）、安格尔、马蒂斯等。早在文艺复兴时期，米开朗基罗就曾指出，只要凭借画出来的一条直线就能区分出画家的技艺。在运动变化中，当线条与色彩相融辉映时，也构成了绘画艺术独特的气势和神韵。

图9-5 荷尔拜因 人物素描（约16世纪）
图片来源：李昌菊，《中外美术史》

（二）色彩

一切可视的物体在光的映照下都会显示出一定的色彩。画家通过颜色调配、浓淡变化使画面形成不同的色调。它一方面忠实于现实的描绘，另一方面也传达出主观情感，不同的色彩还可以引起人们不同的生理和心理感受。可以说，色彩是绘画艺术语言中最具情感特征的因素，如果说线条是绘画的骨骼，那么色彩则是绘画的肌肤。中外画家历来重视色彩的作用，西方古典主义绘画强调色彩的模拟状物功能，现代主义画家，尤其是印象派则更强调色彩的表情特征，认为色彩本身就具有主题意义，利用它可以抒写画家的主观感受，把色彩本身的审美价值提升到很高的地位。中国绘画更注重色彩的写意性，讲究"随类赋彩"，特别强调黑、白、灰色调，有"五墨""六彩"之分。

（三）构图

构图也是绘画语言的重要构成之一。它的主要任务就是在平面空间中安排和处理表现对象的位置和关系，把个别或局部的形象组成画面整体，以准确表达艺术作品的主题和内涵。西方传统绘画注重真实再现，讲求科学精神，在构图方法上采用合乎科学规律的再现物象空间位置的焦点透视，表现出纵横、高低的立体效果；而中国传统绘画往往将构图称为"布局"和"章法"，被认为是"画之总要"，它不拘泥于特定的时间、空间，灵活处理，以多视点"观照全整的律动的大自然"，以"咫尺"写"千里"，

起承转合，计白当黑。这种打破固定视点的散点透视法与西方焦点透视法截然不同。一般说来，构图涉及各种形式法则，基本原理主要是变化统一法则的应用，由此产生对比、均衡、对称、节奏、韵律等形式美感。常见的构图形式有金字塔形构图、水平线构图、垂直线构图、倒三角形构图、对角线构图、S形构图、复合式构图、平衡式构图、对称式构图等。构图规律的应用在很大程度上依赖于人的视觉经验，如金字塔形构图使人感到稳定，倒三角形构图则显示不安与动荡。不同的构图会表现出不同的审美意向和艺术氛围。如达·芬奇的《最后的晚餐》（图9-6）采取的是横向式构图，耶稣居中而坐，十二门徒分列其两旁，神态各异，衬托出耶稣临死前的平静心态。

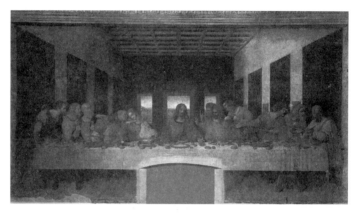

图9-6　达·芬奇《最后的晚餐》（1494—1498年）
图片来源：李昌菊，《中外美术史》

（四）质感

绘画中的质感指画家对不同物象运用不同手法所表现出的真实感。物象的不同质感给人以软硬、粗细、光涩、枯润、韧脆、透明和浑浊等多种感觉形式。在绘画表现中，油画利用光影、色彩因素，通过不同的技法，以及笔触肌理等手段，可以描绘出质感逼真的效果；中国画运用笔墨表现物态质感，侧重于线条的力量感，如人物画中的十八描法、山水画中的各种皴法等。皴法中含有勾、皴、点、染、擦的基本笔法和浓、淡、干、湿、焦基本墨法。这些技法丰富了绘画对物象质感和肌理的表现手段，使作品中的材质因素成为一种审美元素。虚拟的绘画质感相比客观实体的质感显得更为集中而富于变化，更具艺术观赏性。

三、中国画

以中国画为代表的东方绘画和以油画为代表的西方绘画都有各自的悠久历史和基本特征，从而形成不同的表现形式与审美特点。

（一）中国画的概念和种类

中国画简称国画，古称"丹青"。从题材上分，有人物、山水、花鸟三类；从技法上分，有工笔、写意两类。

人物画以表现人物神态为主要特点而区别于西方绘画的重质感、重光影变化。较为著名的中国古代人物画作品有东晋顾恺之的《列女传图卷》，唐代吴道子的《天王送子图》、阎立本的《历代帝王图卷》、北宋李公麟的《维摩诘图》、南宋梁楷的《泼墨仙人图》等。山水画是以描写自然山川景色为主体的绘画。花鸟画是以描绘花卉、竹石、鸟虫等为主体的绘画。

中国画在具体描绘与情感抒发的关系上，由于侧重点不同，形成"密体""疏体"两种不同样式，即工笔画与写意画。工笔画工整细腻、注重细节真实；写意画恣意挥洒，笔酣墨畅，追求意趣，不求形似求神似。相对于严谨工细、依托实境的工笔画来说，写意画更强调审美主体，更强调审美自觉性。也有将工笔与写意结合的画法，如齐白石的昆虫与花卉，就往往表现为，昆虫精雕细刻，花卉恣意挥洒，两种画法相得益彰。

（二）中国画的特点

1. 特殊的工具材料

中国画是以水为调和剂，以墨为主要颜料，以毛笔为主要工具在绢帛或宣纸上作画的艺术。毛笔有羊毫、狼毫、兔毫等类别，它们的特点都是柔软而富有弹性，吸水多，变化多，画家发挥的空间较大。古代的中国画先以墙面为底，后用绢帛，进而用纸。画在墙、绢帛上的画多用湿笔水墨晕染，变化较少。元代以后开始选用比较容易渗化的宣纸，而且以书入画，传达画家的主观心境。用水调和后的墨丰富多变，而中国画颜料则对线、墨起辅助和补充的作用。

中国画的几种工具材料都富于变化，通过对水分的控制，可以发挥不同的作用。历代画家在不断的实践中总结出许多绘画技法。"笔墨"是中国画技法的核心。用笔有中锋、侧锋、藏锋、漏锋、顺锋、逆锋、散锋、聚锋，加上提按、轻重、快慢和转折，在纸上勾、皴、点、染、擦、丝等；用墨有浓、淡、干、湿、焦及积墨、泼墨、破墨、蘸墨等方法；着色有涂、染、罩、托、调墨等方法。山石还有各种皴法，人物有十八描等，工笔、写意、青绿等又有一系列不同的技法。

2. 独特的造型观念

中国画创作不仅注重用笔、用墨，还强调以形写神、立意取景。在观察和表现中"以大观小""小中见大"，采取移步换景式的散点透视法，使形象创造和画面构图具有极大的自由空间。无论崇山峻岭，还是一草一木，均可在画面上一览无余。从根本上说，中国画就是通过"骨法用笔"，以线造型，来表现物象的精神气质，最终达至"气

韵生动"的深远意境。这表明，中国绘画的美学观念就是重视客观物象的"理""质"，着意表现物象的内在气质与规律，体现画家的情感、气质。"外师造化，中得心源"概括地总结出画家与客观物象之间的辩证关系。造化是创作的客体，而心源作为创作的主体，只有当造化与心源相互作用时才能创造出艺术形象。总之，无论是用笔、用墨的技法，还是历代画家主观经验的积累，都与中国画特殊的造型观念联系密切。这种观念实际上又契合于中国"天人合一"的哲学思想，它趋向于把自然与社会、物与心、超越与观照连为一体，这种宇宙观决定了中国画的最终目标不是模拟物象，而是通过主体写意而达到"物我相融"之境界。

3. 特殊的处理手法

特殊的造型观念与工具材料决定了中国画独特的处理手法。具体表现在三个方面。

第一，以线造型的表现手段。线是对物象的主观概括手法，线的勾勒有无限的表现力。它可以勾画出物象的具体形象，并在粗细、长短、曲直、断连、刚柔与枯润的复杂变化中体现出物象的精神特质。可以说，线条的运用是中国画技法的精华部分。

第二，注重表现笔墨情趣。这一点在写意山水画、花鸟画中尤为突出。山水情境，花鸟意趣与主体情感在作品中互相渗透，极富感染力。中国画的"笔墨"并非一般意义的工具材料技法问题，而是直接关联到画家内在精神的表达问题。元代开始，笔墨趣味独立于造型之外而具有独特的审美价值。明清时达到高度成熟，进而发展为一种程式化语言。

第三，虚实处理，重视留白。中国画的虚实处理具体表现在画面整体结构和笔墨运用两个方面。它讲究宾主、疏密、轻重、纵横、开合、藏露结合，以实带虚，虚中有实。清代画论家笪重光说："虚实相生，无画处皆成妙境"，"无画处"即为"留白"，它不同于西方绘画中的空白，而是有意义的"大象无形"，虽然看似无物，却充满灵动之气。此时的白与黑互相依存，构成一种辩证关系，使画面"空中见有、以无藏有"，营造出"超然象外"的妙境。如《寒江独钓图》的画面仅画一叶漂浮水中的小舟，一个渔翁独自在舟中垂钓。周围只画了寥寥几笔水波，其余皆为空白，却突出表现了江面空旷缥缈、充满寒意的气氛，也更衬托出渔翁的孤寂与垂钓的神态，为观者营造出一种广阔深远的诗意。

第四，诗、书、画、印渗透交融。中国画家常常将诗情与画意结合为一体。这种结合体现在两个方面，一方面是内在境界的交融，即构思、章法、形象与色彩的诗化，所谓"画中有诗"表达的正是这个意思；另一方面是诗画形式上的交融，即直接把诗文书写在画面上，点明作品主题、意境，记录作者的感受。书法与绘画有许多相通之处，历代画家非常重视两者的密切关系，元代赵孟頫有一首著名的题画诗写道"石如飞白木如籀，写竹还应八法通。若也有人能会此，须知书画本来同。"深化了"书面

同源"的艺术理论，书法抽象的线条自身就具有独立的审美价值和表情特征，与绘画形式相配合，可以获得相得益彰的效果。印章的意义不仅仅在于留名，它的内容除名号外，还有格言与画家心语，与画中内容相辅相成，构成作品的重要组成部分。

4. 独特的艺术意蕴

中国画是诗、书、画、印熔铸一体的综合艺术，是人的精神境界和人格修养的体现，这种综合方式影响到了中国画的欣赏方式。观者的欣赏不能仅依赖于"视觉"，更重要的在于"品"出其中之"味"，在于欣赏过程中的精神投射。元代画家王冕在他的《墨梅》（图9-7）上题诗道："吾家洗砚池头树，个个花开淡墨痕。不要人夸好颜色，只流清气满乾坤。"表达了画家以梅花自喻，借梅抒怀，展现自己孤傲清高的品性的创作意图，同时赋予画面更深的内涵和浓浓的情蕴。中国画的审美特征和美学性格是在历史发展中逐渐形成的。它对客观现实的表现经过了从外到内的过程，它的内涵也有着从重理到重情的发展轨迹，从偏重外在装饰美到使用水墨简约手段追求丰富艺术效果和内在美。总之，状物写景为了写心抒情，"花鸟情趣，山水意境"是中国画理论主张的精髓，"气韵生动"是中国画美学的最高准则。

图9-7　王冕《墨梅图》（元代）
图片来源：李昌菊，《中外美术史》

四、油画

（一）油画的含义和种类

西方绘画艺术又称西洋画，也是源远流长，品种繁多，尤其是油画，可以说是世界绘画艺术中最有影响力的画种。它用油质颜料、短毛硬质棕笔和油画刮刀在亚麻布、木板或厚纸板上画成，色彩丰富鲜艳，能充分表现物象质感，艺术形象生动逼真。同时，由于油画颜料具有较强的覆盖力，易于修改，为画家的艺术创作提供了便利的条件。

油画题材广泛，无论是静物、人物、风景，还是庆典、战争场面，都可充分展现。

它具有综合的表现能力,讲究比例、明暗、透视、解剖、色度、色性等科学法则,运用光学、几何学、解剖学、色彩学等科学依据,真实准确地表现所描绘的对象。如果说中国画尚意,那么西方油画则尚形;中国画重表现、重情趣,油画则重再现、重理性。中国画讲究以线造型,油画强调以光、色表现物象;中国画不受时空限制,而油画严格遵循时空限制。总之,这两类画种有着鲜明的差异。

油画中的"笔触"相当于中国画中的"笔法"。它是画家用笔接触富有弹性的画布所留下的痕迹,既依赖于形体、色彩、肌理等因素,又具有独立的审美价值。"笔触"成为油画作品中的一大特色,具有独特的魅力。梵高在画作《星月夜》中,就运用粗重有力旋转不停的笔触调和单纯强烈的色彩来体现炽烈的创作热情,使我们从中感受到原始的冲动和生命的体验。

油画一般分为人物油画、肖像油画、静物油画、风景油画、情景油画、历史油画与战争油画等。

(二)油画的历史发展与流派

油画的发展历史可归纳为四个阶段。由于第四个阶段是审美观念的蜕变,我们将在其他章节进行具体介绍和分析,这里只介绍前三个阶段。

第一阶段:文艺复兴时期的意大利和尼德兰(代表了15—16世纪的油画面貌)

意大利油画首先以佛罗伦萨画家为代表。桑德罗·波提切利的作品《春》(图9-8)洋溢着人文主义清新的气息,位于画面中央美丽的维纳斯以娴静优雅的姿态宣告着春的到来,右边的阿格莱亚、赛莱亚、攸芙罗尼三位女神正携手翩翩起舞,左边披着饰花盛装的春神芙罗娜正向我们款款走来,身后是风神莎菲尔和一位希腊少女。波提切利的作品像一朵洋溢着爱意的花儿,以轻盈优美的姿态,青春跃动的健美人体象征着普遍的抒情内容。

图9-8 波提切利《春》(1481—1482年)
图片来源:李昌菊,《中外美术史》

文艺复兴时期"画坛三杰"是划时代的巨人。天才达·芬奇除了创作出不朽名作《蒙娜丽莎》，还有为米兰格拉契修道院画的《最后的晚餐》。画面表现了临死前的耶稣与十二门徒共进最后一次晚餐的情形，达·芬奇把他们当作普通人来描画，而且充分画出了每个人复杂的表情神态和强烈的内心冲突。作品运用严谨的手法，注重中间色调变化与圆浑明暗转折，代表了佛罗伦萨油画技法的特点。米开朗基罗与达·芬奇一样多才多艺，集雕刻家、建筑师、工程师、诗人为一身。他的作品热情激越、气魄宏伟、力量强大，给人留下难忘的印象。拉斐尔以优美和谐，高度的完美画风赢得了自己的地位。1508年，年仅26岁的拉斐尔来到罗马完成教皇交给他的任务，为梵蒂冈宫绘制三幅巨大的壁画。拉斐尔以众多的人物群像创作了三幅作品，其中《雅典学院》最为著名。他运用丰富的想象力，把古希腊以来的许多著名的哲学家相聚在画面，居中右边是柏拉图，左边是亚里士多德，其他人物有苏格拉底、色诺芬、赫拉克里特、毕达哥拉斯等，还有拉斐尔自己及同行索多马等。这幅宏伟巨作显示了他的才华，也是对科学真理与智慧精神的赞颂。实际上，拉斐尔最受人赞誉的是众多的圣母像。他笔下的圣母不是高高在上的神，而是纯洁、美丽、善良、温柔而真实的人间女性。在他的《西斯廷圣母》（图9-9）中，圣母玛利亚头上没有神圣的灵光，也没有华丽的装扮，她赤裸双脚，从云端缓缓而来，要把怀中的爱子耶稣奉献给人间。这完全是一个美丽善良、真实可信的人间慈母，一个高尚完美的女性典范。

继佛罗伦萨画家之后，值得一提的是意大利威尼斯画派。威尼斯画派反映人文主义和爱国主义思想，作品色彩明丽，形象丰满，构图新颖。活生生的人体与充满诗情的自然风景是他们重视的表现对象。这一派的代表画家是提香、乔尔乔内、委罗内塞、丁托莱托等人。提香的作品《花神》（图9-10）表现了一个躁动着青春活力的丰润形象，她有着腼腆欲语而明亮的眼睛，如此健康、亲昵而动人。

图9-9 拉斐尔《西斯廷圣母》
（1513—1514年）
图片来源：李昌菊，《中外美术史》

图9-10 提香《花神》（1515—1520年）
图片来源：李昌菊，《中外美术史》

尼德兰位于德国和法国之间，由于地理条件优越，尼德兰很早就成为欧洲重要的水陆交通中心，是当时欧洲资本主义经济很发达的地区，因此文艺复兴时期尼德兰美术也取得了辉煌成就。这一时期的美术成就主要体现在绘画上。扬·凡·埃克兄弟是尼德兰文艺复兴的奠基人，他们的代表作《根特祭坛画》采用改良后的油画技法完成，这是一组关于圣经题材的作品，精心描绘的风景作为背景出现，并带有抒情的成分。除此之外，勃鲁盖尔和德国的丢勒、荷尔拜因也是尼德兰美术的代表人物。勃鲁盖尔的作品常借宗教题材阐发他反对西班牙统治的爱国思想，同时创作了大量的农村题材风俗画和风景画。作品《冬猎》表现了冬季山区美丽的景色和狩猎生活场景，统一的色调中透露出萧瑟干冷的气氛，充满了世俗的真实气息。由于他非常注重表现农民生活的真实情景，因此，人们称他为"农民画家"。

第二阶段：巴洛克和洛可可艺术（代表17—18世纪的绘画趋势）

进入17世纪后，油画在技法和风格上出现明显变化。此时的意大利流行巴洛克艺术。"巴洛克"包含有奇形怪状的意思，但巴洛克艺术似乎忘记了原本的贬义，而追求起伏与运动，华丽与繁靡的效果。巴洛克风格最先体现在建筑上，尔后是雕塑，绘画上则表现为以变化丰富的笔触和色彩建立起新的艺术风格。代表画家是鲁本斯，他与伦勃朗、委拉斯贵兹一起成为17世纪绘画的杰出代表。鲁本斯33岁时便成为威尼斯曼图亚公爵的宫廷画师。他的油画技法很独特，暗部透明而亮部不透明，之后用厚涂表现，笔触设色均从结构出发，融意大利与尼德兰画法为一体，充分展示了油画的表现力。鲁本斯的作品构图常采用S形、波浪形和放射形，男性人物形象健壮，女性人体丰满，色彩饱满强烈，体现出节奏、运动与力量感，表明了他对人生的肯定和对生命的赞颂。他的学生凡·代克的艺术成就主要在肖像画创作上，他善于捕捉人物特征和刻画心理活动，《查理一世像》为其代表作。

17世纪荷兰最杰出的肖像画家是哈尔斯和伦勃朗。哈尔斯善于表现人物健康快乐、活泼自由的表情，他常常采用半身人物肖像构图。《吉普赛女郎》（图9-11）是哈尔斯杰出的代表作，画中吉普赛少女带着野性的调皮与热情的纯真，她健壮美丽，无拘无束，给人们留下了深刻的印象。伦勃朗是后起之秀，他在历史画、风俗画、风景画和肖像画等方面均有非凡的造诣。代表作《戴金盔的人》（图9-12）刻画了一位身穿盔甲的年老武士，他仿佛在回忆战争往事，深沉的表情显示出他经受过光辉的战斗历程。画家使用聚光式手法处理明暗，头上的金盔似乎铮铮作响，而层层重叠加厚的亮部则使金属质感更为强烈。西班牙画家委拉斯贵兹的作品吸取了鲁本斯技法上的长处，却比其更真实深刻。在肖像画《教皇英诺森十世》中，可以说入木三分地刻画了教皇威严狡诈的性格。他虽然一生担任宫廷画师，但对下层人们的生活有着独特的感受。著名画作《纺织女》（图9-13）中的纺织女虽然背对观众，却被推为美术史第

一位最美的普通劳动妇女形象。画面正中背景上画了希腊神话中阿拉赫娜和雅典娜竞技的故事，最前边的是悠闲的贵妇人，旁边是疲惫劳碌的纺织女工，这种对比的手法突出了创造艺术的普通劳动平民。画家对构图、光线、色彩乃至空气的处理等高超技巧被后世赞为"每一笔触都是真理的典范"。

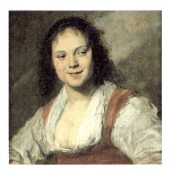 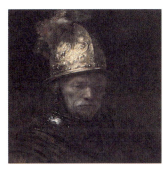

图 9-11　哈尔斯《吉普赛女郎》（17世纪20年代末）
图片来源：李昌菊，《中外美术史》

图 9-12　伦勃朗《戴金盔的人》（17世纪）
图片来源：李昌菊，《中外美术史》

17世纪法国艺术的主要特征是盛行古典主义艺术思潮。古希腊、罗马作品理想化的规范和对理智的崇拜，以及对完美和谐形式结构的追求最明显地体现在画家普桑的作品中。他的代表作《阿尔卡狄的牧羊人》画出了牧歌式的恬静与诗歌般的优美，那和谐的笔调传达了最普通的人生哲理。

18世纪法国诗人、画家华托是精致柔和、优美纤巧的洛可可艺术新风格的奠基人。"洛可可"是法文"贝壳"的音译，这种风格最先流行于室内装饰，之后推及建筑、雕刻和绘画。华托的作品充满了浓厚的抒情意味，《舟发西苔岛》（图9-14）是他的代表作。西苔岛在希腊神话中又称爱情岛，画中成双成对的男女正准备上船前往美丽的小岛，爱神在翩翩起舞，画面洋溢着梦幻般的诗意。洛可可艺术的代表画家还有布歇和风俗画家夏尔丹等（图9-15）。在此我们还应提到西班牙画家戈雅，他的艺

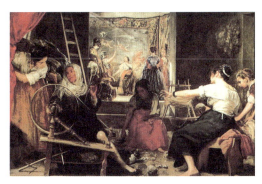 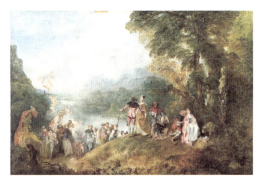

图 9-13　委拉斯贵兹《纺织女》（约657年）
图片来源：李昌菊，《中外美术史》

图 9-14　华托《舟发西苔岛》（1717年）
图片来源：李昌菊，《中外美术史》

术滋养了下一世纪的浪漫主义和现实主义画家。他的作品《躺着的马哈》与另一幅《着衣的马哈》姿态完全相同，因而引起了美术界无休止的争论。裸体的马哈躺在天鹅绒铺就的床上，观者能感受到她那流动在躯体中的血液，感受到充满着青春活力的气息。戈雅不仅歌颂生命，而且也敢于表达对革命的支持。《1808年5月3日夜枪杀起义者》就是控诉侵略战争的著名作品。

第三阶段：古典主义、浪漫主义、现实主义（代表19世纪美术的主流）

为了区别于18世纪的古典主义，人们把19世纪的古典主义称为新古典主义。明确体现新古典主义原则的画家代表是法国的大卫，他曾到意大利钻研古典艺术，主张"艺术必须宣传政治"，所以他的作品大都充满战斗精神。他的代表作《马拉之死》中画的是1793年7月，雅各宾党的领袖马拉被保皇派贵族少女刺死的悲剧，画面运用简洁的结构，严谨的手法，表现出一种沉重的悲剧性气氛。安格尔是大卫的学生，他并不像老师那样把艺术当作战斗的武器，而只关心艺术，心中只有"美的理想"，极为推崇拉斐尔。他善于提炼和纯化物象，圆转的线条、纯净的形体构成他作品的特征，尤其表现在对女性柔软躯体的完美刻画。最具代表性的作品是《泉》，画中一位全裸的少女扛着水罐，S形的身躯随两边轮廓曲线起伏变化，形成自然对比节奏，如此优美的体态如山泉一般清澈纯洁，达到了"美的理想"境界。此时的英国，有两位画家却热衷于精细的笔触和闪烁的色彩，他们就是著名的风景画家透纳和康斯泰勃尔。他们都热爱大自然，崇尚光和色彩，对自然和生活富于激情。透纳以画海洋著称于世，《战舰归来》是代表他风格的典型之作，画面上水天一色，一片朦胧，色彩斑斓，闪烁夺目。康斯泰勃尔认真地向大自然学习，在自然中追求完美，他的作品有着绚烂浑厚的色彩，严谨精细的线条与诗意一般的情调。当他的作品《干草车》在巴黎国家展览馆展出时，轰动了法国画坛，甚至影响到浪漫主义大师德拉克洛瓦。

席里柯是浪漫主义的先驱者，他创作于1816年的《梅杜萨之伐》以震撼性的悲剧性力量直接打动了德拉克洛瓦。德拉克洛瓦认为"幻想是艺术家的第一个优点"，最能体现他幻想特征的作品莫过于《自由引导人民》。画中半裸的自由女神象征着法国资产阶级革命共和政体，跟着她身后的是写实的革命队伍。这件寓意与现实结合的作品运用奔放的笔触，炽热的色彩，强烈的明暗对比把画家浪漫的幻想变成了一首昂扬的战曲。

柯罗是风格独特的风景画大师，他把毕生的精力都献给了自然，代表作《林妖的舞蹈》与《孟特芳丹的回忆》发掘了自然之美，表现出自然的内在生命力。他对于光色的把握与表现给后来的印象派画家以深刻的启示。现实主义画家米勒一生孤寂，如同那幅《晚钟》中聆听钟声的角色。而库尔贝却是一位风云人物，他忠实于真实生活的画风冲击着当时习惯于传统的人们。他的作品中出现了大量的普通劳动者形象，最

具代表性的是《打石工》和《筛麦妇》(图9-16)。《筛麦妇》中的年轻农妇有着结实的躯体和健美的体态,而浑厚的色调与有力的笔触则使人联想到人们艰苦的劳动。

图9-15 夏尔丹《静物》(18世纪初)
图片来源:李昌菊,《中外美术史》

图9-16 库尔贝《筛麦妇》(1853—1854年)
图片来源:李昌菊,《中外美术史》

20世纪的现代艺术展现了油画发展历史的第四个阶段。在前三个阶段中,油画已完成了诞生、发展和成熟的历史使命。这种成熟也孕育着巨大变革的来临。

第三节 雕塑艺术

在前面的章节我们已经介绍过建筑,实际上,雕塑与建筑的基本特征有一致的地方。如果建筑称为"凝固的音乐",那么雕塑则可比之为"立体的诗"。苏珊·朗格对此曾有过论述:"绘画在实际的二维表面上创造视觉平面,我们眼前的'景致';雕塑用实际的三维材料,即实际的体积创造了虚幻的'能动的体积';建筑则通过对一个实际的场所进行处理,从而描绘出'种族领域'或'虚幻'的场所"。①这说明雕塑的生命更多是由形式构成的空间所赋予。

一、雕塑的含义和类别

"雕塑"概念中包括雕、刻、塑三种创作表现手法,它必须依赖可雕、可刻、可塑的物质材料。三维的材料在雕塑家手中经过创造变成可视、可触的艺术形象,以传达艺术家的审美感受和审美理想。雕、刻是减少材料,而塑则反之,是堆增材料。往下细分,还有镂、凿、琢、铸等各种工艺。

① 苏珊·朗格:《情感与形式》,载梁江《美术概论》,广西师范大学出版社,2005,第199页。

至于雕塑的分类，则有不同的角度和标准。按使用材料的不同来分，种类繁多，有木雕、骨雕、贝雕、石雕、漆雕、根雕、冰雕、铜雕、陶瓷雕塑、面塑、泥塑等；按功能不同来分，分为城市雕塑、纪念雕塑、宗教雕塑、陵墓雕塑、园林雕塑、主题雕塑、装饰雕塑、功能雕塑、陈列雕塑等。习惯上则按雕塑形式来分，有圆雕、浮雕、透雕三类。

圆雕较常见，指可多方位、多角度鉴赏的三维立体雕塑。它的手法和形式多样，写实的、装饰的、具象的、抽象的、户外的、室内的都有；题材和内容也丰富多彩，材质更多种多样，石质、木质、金属、泥料、纺织、纸张等均可选用。

浮雕是雕塑与绘画的结合，它用压缩的办法来处理对象，观者可看到它的一面或两面。浮雕有高浮雕和浅浮雕两种。由于浮雕依附在另一平面上，经过压缩，所占空间较小，因此适于多种环境的装饰布置。

浮雕因去掉底板而称为透雕，也称镂空雕。透雕类似民间剪纸，有正负空间，两者之间形成的轮廓线有一种互相转换的节奏，多用于门窗、栏杆、家具等物件上。

二、中西雕塑的历史发展及审美特征

（一）生命的表现——西方雕塑

挪威首都奥斯陆北部，有一个以雕塑家古斯塔夫·维格兰命名的雕塑公园，它拥有两百多组、五百多尊雕塑。五百多尊雕塑围绕生命的主题而展开。其中以《生命柱》

图9-17　古斯塔夫·维格兰《生命柱》
（1906—1943年）
图片来源：李超　拍摄

（图9-17）最为著名，作品由一整块17米高的巨石雕成，上面刻有121人，最底部是老人，依次越来越年轻，最上端的是幼儿，像一首人类生命的旋律。围绕着柱下的喷泉雕着一圈小型人物，展示了从生至死的生命过程。维格兰在另外的几十组雕塑中分别展示了人生的悲欢离合。总之，生命的表现应该是西方雕塑历史发展的主线。

据说古代埃及的狮身人面像的面部依据国王哈佛拉形象雕刻而成，显示了写实雕刻的技巧。3500年前的十八王朝法老阿赫那东时代的《书记凯伊坐像》和《涅菲尔蒂王后头像》更能显示古埃及的写实能力。书记盘腿端坐，专注而紧张地等待着主人吩咐，这是最富于性格特征的瞬间神态。国王之妻涅菲尔蒂的脸型轮廓线十分柔美，夸张后的长颈更显出女性的

纤秀，这是典型的东方美丽女性的形象。古埃及人相信人死后，如果灵魂有所依附便能永生，因而他们竭尽全力把雕像做得酷似墓主人的面貌。亚述王国的雕刻也达到了很高的水平，公元前7世纪建造的萨垠王宫，墙面遍贴琉璃砖，还装饰着许多动物浮雕。《垂死的母狮》中的母狮受了致命重伤，后半身瘫在地上，还在拼死挣扎撑起前身，倔强的形象增加了生死搏斗的悲剧性色彩。作品采用了概括简洁的表现手法，线条简练流畅，与粗糙的石材形成强烈对比，更加强了悲哀不安的表现。

希腊帕提农神庙中的雕刻《命运三女神》，虽然头部已毁，但在轻薄贴体的衣服下透露出的优美丰满、充满青春活力的身躯，却仍然让人感受到呼吸的气息和生命的律动。比之略早的《掷铁饼者》是希腊古典时期的雕塑家米隆的作品，米隆为我们塑造了一个表情平静，但肌体语言剧烈的运动员形象，他不但解决了美学家莱辛反复述说的问题，还十分准确地表现出运动员充满力量的健美体态。高达2米的《胜利女神》是后期希腊的雕刻，为纪念海战而创作，虽然头手已残缺，但仍显示出当时完美成熟的技巧。女神体态健壮，身躯优美，薄纱衣裙和翼翅随风高扬，更加强了运动感。让人无法想象的是，坚硬的石头在雕塑家的手中竟可以变成飞动的轻纱和运动的人体。

1820年4月，在希腊的米洛斯岛，人们发现了"断臂美神"，即闻名于世的《米洛斯的阿芙罗蒂德》。罗丹说过："抚摸这座雕像时，几乎会觉得它是温暖的"，几乎所有女性的青春和美丽都集中在这件无懈可击的雕像上，她代表了希腊裸体女性雕像的最高水平。

意大利的多拿太罗是文艺复兴早期第一个著名雕塑家。通过其作品《大卫》（图9-18）可以看出，他对人物的塑造很真实。与古希腊、罗马时期的优秀雕塑作品相比，他的作品更注重人物精神面貌的现实性。大卫原是古犹太人的国王，他在少年时代还是一个普通牧羊人时，就杀死了前来侵犯的敌人——菲利士族巨人哥比亚。大卫在多拿太罗的雕塑中有着稚气未脱的单纯，是一个真实可信的普通人。

米开朗基罗无疑是文艺复兴时期最伟大的雕塑家，他同时还是画家、建筑师、工程师和诗人，他最著名的作品是用整块巨石雕造而成的《大卫》。在多拿太罗那里，大卫是一个稚气的牧羊少年，而米开朗基罗却赋予大卫强健的体魄与英俊刚毅的面貌，他肌肉健美，神态勇敢坚毅，同时左手上举，紧握甩石机，右手下垂，微握的手

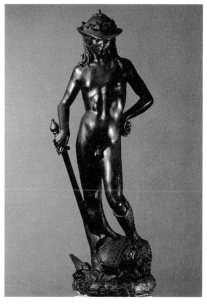

图9-18 多拿太罗《大卫》（约1440年）
图片来源：李昌菊，《中外美术史》

张力十足,头部微俯,注视前方,透露出英武之气。这个男性英雄形象集中了所有男性之美,浑身散发着男性阳刚力量。

与德拉克洛瓦同一时期的雕塑家吕德也创作过以革命斗争为题材的浮雕作品《马赛曲》。不过,吕德的自由女神高举双臂,带翼翱翔,象征着法国人民的爱国热情,象征着自由和胜利。她飞驰的动态,激昂的神情,表现出当时法国热血澎湃、激昂奔放的民族精神。1855年,吕德去世之际,罗丹年仅15岁,他正为谋生终日奔波。直到35岁时,还默默无闻。他从罗马游历回来后创作的第一件作品《青铜时代》展出后引起人们的注意,从此罗丹开始走上不平凡的艺术旅途。后来,包括《巴尔扎克》《加莱义民》《欧米埃尔》等在内的作品也备受争议。他一生耗费精力最多的作品是《地狱之门》,这件鸿篇巨制,直到罗丹去世,都未能完成。罗丹最为著名的作品应该是原定安放在门楣中央的坐像《思想者》(图9-19),罗丹原计划把他做成但丁的形象,但后来干脆让他赤裸全身,俯临下界的种种痛苦而冥思苦想。他的身体缩成一团,健壮有力的肌肉下面仿佛涌动着澎湃的思绪之涛,整个强健的形体好像被巨大的难题紧紧包裹,同时又显示出他内在的巨大张力,这座包含着深刻哲理的雕像令每一个面对他的观者陷入深深的沉思之中。罗丹的学生布德尔,没有跟着老师亦步亦趋,他更注意雕塑的形式感和体积分量。在生活中,他喜欢与音乐作伴。由青铜铸造而成的代表作《贝多芬》,运用粗犷豪放的手法,充分表现了音乐家贝多芬的气质。在他手下,贝多芬有着雄狮般的头发,蓬乱的头发下藏着充满激情和力量的脑袋,贝多芬低俯着头,像是在奋力谱写乐曲,又像是用手指在琴键上倾泻他对生活的热情。这个乐曲中的贝多芬,这个扼住命运咽喉的强者形象从此永远驻扎在我们心中。

与布德尔同年降生的法国雕塑家马约尔,却没有布德尔强健的头脑,他只喜欢如诗的恬静。马约尔塑造了一位盘腿而坐,低头沉思的裸体女性,却把她称为《地中海》。她的体态显得如此平滑舒畅,在饱满、浑厚、健康之中蕴含着巨大的活力和生机。马约尔用这个形象象征他所认识的地中海,看起来似乎有些难懂,但我们还是能感受到他对大自然的溢美之意。

在上述介绍中,我们通过具体的作品似乎已探寻到雕塑的特色,把它比之为"立体而凝练的诗"十分恰当。它有简练的语言,在空间造型中特别讲究节奏;它有简括的手法,在空间形态中

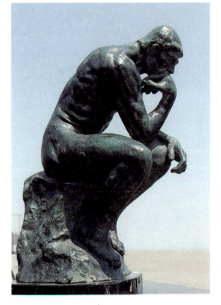

图9-19 罗丹《思想者》(1880年)
图片来源:李昌菊,《中外美术史》

尤为重视"能动的体积"。我们还看到，虽然雕塑的手法不断发展变化，但它关于"生命表现"的主题却始终不变，正如现代雕塑家亚历山大·卡尔德所说，他的作品"其外形，其运动及其力的承受方式并不模仿自然，但是呈现的效果却隐喻着有机的生命以及与生命有关的联想。"

（二）人文的表现——中国雕塑

中国雕塑有一个重要的特点，就是它与死者的灵魂，与宗教的光环密切相连。它似乎没有西方雕塑那样明确的生命意识，但归根到底，一切艺术都是关于人的艺术，它必然会从某个角度反映和折射出人生的某一方面。中国雕塑盛衰起落的历史和宗教命运大致同构，基本是连贯的，它不同于西方雕塑断续、跳跃式的发展史。

我们首先要提到新石器时代的作品，浙江余姚河姆渡文化中的遗存《陶猪》，捏塑手法非常朴拙，但已显示出生动的动物形象；后来的青铜器也揭示出更多的雕塑因素，但他们都尚未成为独立的、真正意义的雕塑作品。

中国年代较早、水平最高的大型雕塑作品应为秦代兵马俑。它的数量之多，体积之大，工艺之精，水平之高，都令世人惊叹不已。其中的《跪射俑》出土于秦始皇陵二号俑坑，这件陶质彩绘的塑像，手中所持之物已不知去向，通常被认为是持弓射箭。他身体稳重，神态安静，没有剧烈的扭转动作，表面形体经削减后凹凸起伏，形成了简洁流畅的外轮廓线。由此得知，中国雕塑的基本特征，即安静含蓄、稳健内敛、以线条塑造轮廓的特色已经初步形成。俑替人殉葬，陪伴的是死者的灵魂，死者要安息，灵魂需安宁，随葬的雕塑也应该稳健安静。而且中国人历来就奉行忧而不伤、愤而不怒、得意而不忘形、合情合理、规矩严整、礼法兼备的人生哲学。所以，本该充满杀气的武士在此变得如此雍容平和、方正大度也就不难理解了。

这种稳重含蓄的特点在霍去病墓石雕中也有所体现。《马踏匈奴》（图9-20）石雕是为纪念西汉名将霍去病的赫赫战功而建造的，它被安放在陵墓之前，以马的威武象征胜利者的英勇，战败的匈奴人蜷缩在马腹之下。在圆浑的整体中，虽然马的形象雄健有力，但动势并不剧烈，显现的是稳重安详与镇定平和，马下匈奴人的挣扎也减少动势，表现为安静的对峙。原本激烈的情景在这里变成了安静的造型，充分体现了中国人内敛的哲学观念。

《乐舞杂技陶俑群》（图9-21）在一只陶盆上塑造了二十多个陶俑，中央的女子长袖挥舞，旁边四个男子正在表演杂技，另外还有奏乐者、观赏者，场面非常复杂。如此以杂技为题材的群雕较为少见，它在人物组合上也

图9-20 雕塑《马踏匈奴》（西汉 约公元前117年）
图片来源：李昌菊，《中外美术史》

有成功的部分。从形式上来看，它捏制手法简单稚拙，却把主要精力放在面部，身躯部分则自由随意，题材是再现世俗生活，带有现实生活的气息。这样看来，早期的中国雕塑艺术遵循的是一条注重写意传神，不拘泥于表面肖似的创作路线。

1969年，在甘肃武威发现了举世瞩目的东汉青铜奔马——《马踏飞燕》，被国外学术界誉为"中国古代艺术作品的高峰"，这说明它具有极高的艺术价值。中国人似乎很早就对马有所偏好，以马为题的著名雕塑还有《昭陵六骏》（图9-22）。唐皇李世民生前为陵墓选址，并命工匠将他在南征北战中用过的六匹坐骑刻成浮雕，置于墓前。据说，六骏之一的"飒露紫"在战斗中身负重伤，仍不屈不退。浮雕中刻的正是大将邱行恭为它拔除箭镞时的情景，"飒露紫"忍痛站立，后腿本能地往后退缩，工匠对这一细节的刻画非常成功。我们发现，无论是《马踏飞燕》，还是《昭陵六骏》，使用的手法都是尽量削减肌肉骨骼的起伏细节，使形体显得更为干净利落，圆浑流畅，如同娴熟简洁的白描。

图9-21　汉代《乐舞杂技陶俑群》
图片来源：李昌菊，《中外美术史》

图9-22　雕塑《昭陵六骏》（局部唐代）
图片来源：李昌菊，《中外美术史》

春秋开始，帝王陵墓之前就按仪轨放置石兽，以此护卫死者。石兽有麒麟和天禄，通称"辟邪"，都是假想中的瑞兽，参照现实动物创造而成。现存最早的石兽应该是南齐萧齐、萧梁墓前的辟邪。顺陵为武则天陵墓，石兽体积偏大，遗存的立狮用3米高的整块石头雕成，它正昂首行进，庞大的身躯加强了威武雄健的气魄。因造型上略作夸张，显得更加巨大凶猛。

东汉时期，印度佛教传入中国，并迅速蔓延。从此，佛教艺术得到推广和繁盛。在相当长的历史时期，宗教艺术是中国规模最大，成就显著的艺术，也是无可厚非的主流艺术。我们从石窟寺说起。

石窟寺是宗教建筑中的一种。开凿洞窟、展示宗教雕像、彩塑或壁画的目的是为了弘扬教义，同时也折射出现实的人生与社会。魏晋六朝时期是宗教艺术的鼎盛时期，当时的宗教雕塑数量占雕塑总量的95%以上，而且对后世雕塑的发展影响很大。石

窟寺及窟中的各类艺术品，展现了各个历史时期的社会生活、精神形态和文化面貌，留下了中外文化交流与融合的轨迹，更突显了中国宗教的本土特征。其价值不仅仅在宗教领域，它们是中华民族传统文化的主要载体之一，对其加以保护与深入研究是弘扬中华文化的重要环节。

我国最早的石窟寺开凿于新疆地区，之后沿丝绸之路往中原地区延伸，形成高潮。现存著名的石窟寺有敦煌莫高窟、大同云冈、洛阳龙门与天水麦积山四大窟，其他还有新疆克孜尔石窟、甘肃炳灵寺石窟、河南巩县石窟、山西天龙山石窟、四川大足石窟和云南剑川石窟等。中国古代雕塑的展示地多为洞窟和庙宇，兴旺的宗教为它带来了繁盛，它们相互依存，合二为一，这就是中国古代雕塑发展的客观历史。

云冈石窟第二十窟中的北魏大佛是魏晋南北朝时期的著名造像。它的神情超凡脱俗而平和，那种永恒的微笑展现了超时空的特质。它的造型手法是超脱人间的，与其后的造像明显不同。洛阳龙门奉先寺的《卢舍那坐佛》（图9-23）高达17.14米，是当时最大的雕像。他结跏端坐，安详庄重，和蔼可亲。它使人在悲苦中看到了希望，在灾难中仍祈求幸福这就是宗教的魅力。从技巧上看，坐佛形象宽厚饱满，手法纯熟简练，面容和蔼亲切，与魏晋南北朝时期睿智超脱的佛像相比，更易于沟通，更富于人情味。

图9-23 龙门石窟《卢舍那坐佛》（唐代）
图片来源：李昌菊，《中外美术史》

莫高窟第四十五窟中的彩塑《迦叶》属盛唐时期的作品。迦叶本是释迦牟尼十大弟子之一，传说他是佛教经典结集的召集者，有"头陀第一"的称号。他除了耳朵较大，其他与凡夫俗子无异。第一百九十四窟也在盛唐时期修建，当中菩萨酷似贵妇人形象，她体态自然，雍容娴雅，看起来喜欢热心助人，愿意倾听人间疾苦的呼声。只有这样的形象才能完成大慈大悲，救苦救难的重任。盛唐的雕像，一般没有突兀的棱角或者尖锐的转折，只有丰腴的体态、圆润的肌肤和亲切的神情，这正是人性的折射。

墓穴中殉葬的著名陶俑《三彩女立俑》（图9-24）出土于西安，塑造的是典型的唐代妇女形象，陶俑为涂施釉彩，它在周、汉时期的釉色陶器技术基础上向前推进了一大步，产生了混合运用彩釉的技术，由于常用黄、绿、褐三色，故通称"唐三彩"。"唐三彩"色彩淋漓而鲜艳活泼，颇具时代特色，是中国陶瓷工艺上的一大成就，它最受人称道的是马和骆驼。唐代另一件典型作品是《三彩驼背乐舞俑》，它的独特之处是驼背上有一组演舞奏乐的人物，安静站立的温驯骆驼也引颈向天嘶叫，人与动物都显得生动有趣。

山西大同华严寺中的辽塑胁侍菩萨，造型大体承袭唐风，其中一个合掌露齿，脸型饱满，体态妩媚，有理想化成分。太原晋祠为祭祀周代王后邑姜而建，里面的塑像既不是菩萨，也不是神，而是现实中的人，手法上自由随意，生活气息浓厚，可看作宋代宫苑生活画卷。

山东长清灵岩寺千佛殿，殿壁前有41尊高1米多的彩塑罗汉。这些罗汉神态各异，喜怒哀乐，表情自然，说明当时的雕塑家更愿意以现实生活中的人物为蓝本来塑造佛像。也有完全是劳动群众形象的宗教雕塑，四川大足宝顶山佛湾摩崖造像中的牧笛少女、养鸡妇女便是例子。当然，这些雕刻的目的还是在于宣扬劝善惩恶，养生不杀的佛教道义。

因篇幅有限，难以逐一介绍中国古代雕塑发展的细致脉络。南宋以后，至元、明、清、近现代，中间有漫长的七百多年历史。西方雕塑的辉煌历史是在文艺复兴之后才真正开始的，中国人在这之前已经攀越了古代雕塑艺术发展的高峰。南宋之后，雕塑艺术的发展大体沿袭传统路线行进，保持了它的连贯性。需要进一步指出的是，中国古代雕塑与宗教、神灵的联系特别紧密，同时也折射出现实的人性。

图9-24 《三彩女立俑》（唐代）
图片来源：李昌菊，《中外美术史》

第四节　书法艺术

书法是一种令所有中国人都感到骄傲的艺术，也是独具东方特色，艺术表现达到极致的艺术。书法就在我们的身边，对我们的日常生活起着必不可少的作用。

一、书法的历史发展

书法，是以中国的毛笔为工具书写汉字的艺术。书法艺术包含着汉字的书写规律和方法，是汉字在千百年应用和历史发展历程中逐步形成的、中国独有的艺术。作为一门历史悠久的艺术，它既有语言文字本身所必备的实用功能，又具有审美欣赏的艺术功能。书法艺术与平常实用的写字还是有区别的。两者的区别除了书写格式、字体变化、装饰拓裱等外在的形式因素外，最根本的不同在于，书法艺术不仅蕴藏着内在的精神内涵，还要调动与之相适应的用笔、结体、章法、墨法等多种艺术表现手法。

上下数千年的历史变化，书法艺术在不断发展中折射出中华民族的心理指向，突显了中国文化的气质品格，体现了中华民族的情感和精神，下面让我们先作简略回顾。

三千多年前的殷代，刻在龟骨、兽骨上的甲骨文是以象形为基础的汉字，这奠定了书法艺术的一些基本要素。商周至战国时代的金文脱胎于甲骨文，已趋齐整。秦汉时期是汉字变迁较为剧烈的时代，独立的书法艺术尚未产生。此前，各国文字并不通用，这大大限制了文字的流通和使用。秦王朝统一六国后，规定"书同文"，由大篆变为小篆（图9-25）。它结构匀称，用笔圆转，笔势骏逸，体态典雅，字形呈纵势长方，所见书迹有泰山、琅琊、会稽等地的石刻，以及竹简、刻符等。至汉代，产生于战国时代的隶书已发展成熟，草书也衍变为章草，行书和楷书已开始萌芽，许多擅书名家也出现了，人们熟知的有史游、张芝、蔡邕等人。魏晋时期是完成汉字书体演变承前启后的重要阶段，篆、隶、真、行、草等书体交相发展并走向成熟，还涌现出许多著名的书法大家，如王羲之、钟繇、皇象、索靖、王洽、王珣、谢安等，对后世书风产生很大影响。南北朝时期也承续东晋书坛余势，甚至进一步推进了潇洒流丽的楷书。隋唐是书法史上的昌盛期，这里我们应首先提到隋代书法家智

图9-25　李斯《峄山刻石全本》（秦朝）

图片来源：李昌菊，《中外美术史》

永,他不惜花费长达 30 年时间抄写《真草千字文》(图 9-26) 800 本,分送各个寺院,所作石刻本流传至今。智永与他的弟子虞世南历来被人推为王羲之书风的正统传人。此时期书法作品以《龙藏寺碑》《董美人墓志》、丁道护书《启法寺碑》等为代表。《龙藏寺碑》中的字瘦劲精悍,是褚遂良书法的源头。这一时期的书法开唐楷先河,功不可没。唐代是书法艺术的鼎盛时期,尤其是楷书的成就达到了高峰。唐各代帝王都好书法,特别是唐太宗李世民,尤其酷爱王羲之书法,下诏高价购买其书迹,可惜《兰亭序》原迹最后成了唐太宗的随葬品,流传下来的只有复制本了。国君都那么极力倡导,朝野上下自然对书法礼遇有加。唐代制度中把书法定为国子监六学之一,朝廷多个部门中设置有书法职位,而翰林院还设侍书学士,国子监有书学博士,吏部以书选员,科举则有"书科"。初唐书坛名家有欧阳询、虞世南、褚遂良,盛唐时期有颜真卿、柳公权、张旭、怀素以及薛稷、孙过庭、李邕等。

图 9-26 智永《真草千字文》(隋代)
图片来源:李昌菊,《中外美术史》

总的来说,唐朝书法以楷、行草为主流,当然篆隶也出了李阳冰、韩择木等名家,但还是不能左右潮流。五代时期书坛名家当推杨凝式,他历仕五代,官至太子太保。为了躲避政争,他装疯以书法宣泄抑郁,字体近似楷书,略带行体,结构似欧体,用笔上吸收颜字成分,形成了自己独特的书风,他的楷书《韭花帖》字形奇异,让人耳目一新,首开宋人尚意书风先河。

北宋时期广搜古碑帖,淳化三年,国君命翰林侍书汇编历代名迹刻成十卷"法帖",藏于内廷密阁,这便是著名的《淳化阁帖》。此举对书坛影响很大,所以宋朝是帖学

风行、行书兴盛的时代。当时书坛名家多达 800 人，如郭忠恕、李建中、李公麟、晏殊、朱熹、曾巩、范仲淹、欧阳修、米芾、岳飞、文天祥等都是颇负盛名的书家。庆历以后，苏轼、黄庭坚、米芾、蔡襄四大家崛起，宋朝书风才真正确立。元代书坛稍逊，但也不乏著名书家，如赵孟頫、鲜于枢、柯九思等。此时书坛强调取资魏晋，轻视近体，书风以赵孟頫为代表，其体势俊朗，风格姿媚，在笔墨技巧中突出了士人群体的意趣特征。明初，书坛各家多沿袭元代余风，较有成就的有解缙、王绂、刘基等。永乐年间，朝廷征召天下擅书者入宫，授予中书舍人官职，负责缮写诏令、典册、文书等工作，由此，导致书坛出现了一种为后人所诟病的"台阁体"书风的流行。明中期，江南一带经济发达，文人墨客荟萃于此，书家辈出，吴门书法的代表人物有祝允明、文徵明、王宠、沈周、李东阳、唐寅、仇英、徐渭、杨慎、王士祯等。其中，祝允明、文徵明、王宠尤精小楷，风格娟媚，克服了"台阁体"拘谨刻板的诟病，而以"复古"方式取魏晋唐宋之法，强调书法自然之美，突显天真意趣。晚明书坛风尚逐渐以董其昌为中心，流行以行楷为主体的帖学。他最突出的特点是把北宋尚意的审美范式引入帖学，在一定程度上调和了"法"与"意"的矛盾关系。

清初书坛有傅山、朱耷、归庄等人，他们大体承续明代余绪。清代的书坛正统还是合乎"顺民"性格规范的帖学。两朝皇帝各对董其昌、赵孟頫书体钟爱有加，经过推波助澜，董其昌、赵孟頫两体很快成为清代最为流行的帖学时尚，书坛名手有笪重光、沈荃、张照等。清朝扩大了科举取士的名额，科举试卷规定必须用楷书答题，这种应用于考卷上端正匀整的小楷字体，世称"馆阁体"，它与明"台阁体"一样给书坛带来很大的负面影响。

帖学衰颓，为碑学兴起作了准备。清中期后，宗法北碑风气渐开。出现了金农、邓石如、伊秉绶等名家，他们以碑铭石刻为宗，以金石味为尚的实践，对促进清代书风的转变产生了重大影响。在金石考据风气之下，书家对周秦汉墓志、摩崖和造像记书迹广泛取法。加之清末新发现大量的殷商甲骨文、敦煌汉晋木简、写经、纸书、帛书，为清代碑学的拓展和推进注入了活力。碑学兴起，书法艺术史上确立了一种与帖学不相同，以质朴美和金石味为特征的审美范式。这一时期书坛名家辈出，如郑板桥、何绍基、翁同龢、康有为、赵之谦及吴昌硕。

二、书法的种类

从上述书法艺术发展简史中看出，书法艺术随时代的发展出现了各种不同的书体，可归纳为五种体，即篆书、隶书、楷书、行书和草书。篆书，有大篆、小篆的区分。广义的大篆包括甲骨文、金文、籀文、石鼓文及春秋战国通行于六国的文字；小

篆又称"秦篆",秦统一六国后推行的文字,它字形整齐,结体圆长,转角处比较圆滑,笔画粗细均匀,不露锋芒。隶书也称"佐书",源于战国,盛于汉代,由篆书简化演变而成,它打破篆书屈曲圆转的形体结构化繁为简,变纵势为横势,呈宽扁状,横画为蚕头燕尾形状,极富装饰趣味。楷书又叫"正书"或"真书",产生于汉代,盛行于唐代,其形体方正,笔画有严格法度,长短正斜俯仰照应富于变化。北魏碑刻书法魄力雄强,唐楷风格古雅。行书字形流畅飞动,刚柔相济,如行云流水富有表现力,其中,偏重于楷书的行书称"行楷",偏重于草书的行书称"行草"。草书于汉代独立成体,其发展过程经历了章草、今草和狂草三个阶段。章草由隶书简率写法演化而来,结体简约,一个字中笔画相连,但字与字之间彼此独立,西晋陆机的《平复帖》(图9-27)是章草名帖;今草也称小草,是在章草基础上采用楷书体势笔意发展而成,上下字笔势牵连,偏旁互相假借,笔势连绵不断,由"二王"创造;狂草也称大草,始于唐,比今草更为狂放,用笔大起大落,连绵不断,一气呵成,由唐代张旭、怀素创造。

图9-27　陆机《平复帖》(晋代)
图片来源:李昌菊,《中外美术史》

三、书法的艺术语言与审美特征

书法的技法和形式,主要是指用笔、用墨、结体、章法、韵律、风格等。

用笔,指行笔方式方法以及产生的效果。中国书法主要使用尖峰毛笔完成笔画表现,因此,要有正确的执笔、运笔方法。要考虑执笔的高低、轻重,运笔的急缓、提按,笔锋的逆顺、藏露,点画的长短、粗细,笔法的力度、质感等各个方面。宋代米芾称自己是在"刷"字,称蔡襄是"勒"字,黄庭坚是"描"字,苏轼是"画"字,

很形象地概括出不同的用笔方法。用墨，主要指墨的着色程度，包括浓淡、枯润等，"墨分五彩"，使墨色富有变化。结体，不但包括字的结构，还有各个字的大小、疏密、斜正都要精心考虑，恰到好处，无论什么风格的字体一般都应遵循平衡、对称等规律。章法，指作品总体布局，也就是整幅作品在布局中应错综变化，疏密相间，讲究节奏气势，进而体现作品的内在神韵。章法涉及作品的大小、长短、收放、急缓等多方面内容。韵律则指笔画线条的动静、起伏、枯润的变化，这种韵律来自于线条流动中的灵动气韵。风格指作品整体的艺术特征，是艺术家表现出的不同艺术追求。古今书法艺术风格类型多种多样，不胜枚举。我们常说"颜筋柳骨"，就是指唐代著名书法家颜真卿字体笔画刚直、浑厚丰筋，有一种大度之美；而柳公权字体结构紧凑，骨力劲健，有一种刚健之美。

中国书法艺术蕴含着深刻的哲理。在历代书论家眼里，中国书法本质上是一种抒情写意的艺术。唐代书论家孙过庭认为书法的奥秘在于"达其性情，形其哀乐"，他认为书法中的点线笔墨疏密聚散的变化，都是书家心情意趣的外化。正是这种抒情写意的特征，使书法家们获得了施展才华的天地。汉字笔画组合变化多端，仪态万千，形象生动，这也为书法的创造提供了无穷无尽的空间。

我们可以从艺术表现手段去探寻书法艺术的特征。书法的表现手段是以毛笔和墨作用纸上，通过汉字点线形态的组合变化来构成黑白对比的鲜明的视觉形象。书法线条的律动犹如音乐舞蹈，在优美的节奏与旋律中传达出书法家的情感和意趣，使人们从中获得赏心悦目的美感享受，可见书法与音乐、舞蹈艺术有着相通之处。如果与再现性的绘画相比，书法创作所塑造的形象则是抽象性的。书法的基本素材是文字，书家笔下的笔画各具形态，是汉字结构而不是具体的某个物象。不过书法的抽象是相对的，因为它的形象又是可视的、有形的。一般来说，书法小至单个字的结体，大至整篇作品的章法，就像音乐一样讲究章法、节奏和韵律。既不破坏整体和谐美，又不乏独特性和灵活性；既和谐统一，又容纳差异性和多样性，在统一中追求变化效果。书法的魅力在于它以静态的、无声的形象来体现出时间流动性的视觉节奏和韵律，如同聆听音乐一般。这种独特的神韵正是书法的魅力所在。

对于书法创作来说，人们最推崇的是灵动自然的意趣，以无机流淌、无法之法为艺术表现的最高境界。王羲之的《兰亭序》笔墨流转含蓄，结体匀称结实，整篇一气呵成，有一种雅淡平和的韵致。整篇书风与文字融为一体，让人心旷神怡，达到了艺术上的圆满和完整。

书法艺术以汉字为表现起点，通过点、线的组合变化，以强弱、轻重、疏密、快慢的变化节奏，营造出飘逸流动、酣畅淋漓的艺术形象。这是形、意、神三者的整合统一，是人内心情感和审美意趣的完美展现。

第五节 摄影艺术

一、摄影的含义和类别

摄影艺术是一门现代造型艺术。它是摄影师运用照相机、摄影机等为基本工具，根据艺术构思，把人或物拍摄下来，再经过后期暗房工艺处理，获得可视的艺术形象，以此反映社会生活或自然现象，表达创作者审美感受和审美理想的艺术形式。

摄影是现代科技的产物。1839年，一位名叫达盖尔的法国画家和布景设计师完成了银版照相术的发明。这个科技史上的发明，改变了人类的生活，达盖尔也许并不知道这是改变人类艺术的一大进步。从此以后，摄影成为了一门科学与艺术相结合的独立的艺术门类，被广泛用于人类生活的各个领域，今天的电子显微摄影仪，能拍出600万倍放大的原子照片。在科技迅猛发展的同时，摄影技术也有了巨大的变化，全息摄影、数码摄影正运用于生活的方方面面。然而，摄影将技术性与艺术性结合起来，不是为了实用目的，而是为了人们审美的需要。因而，摄影艺术具有独特的艺术表现手法和审美特征。

摄影按感光材料和画面颜色的不同，可分为黑白和彩色摄影两种按摄影器材和技术的不同，可分为航空摄影、水下摄影、全息摄影、红外线摄影等；按题材的不同，可分为肖像摄影、风光摄影、舞台摄影、体育摄影、新闻摄影、建筑摄影和广告摄影等。

二、摄影的艺术语言和表现方法

（一）摄影构图

构图就是取景，相当于绘画中的布局或经营位置。它以现实生活为基础，通过高于现实生活而富于艺术表现力和感染力的表现手段，将客观对象进行选择、加工和提炼，然后有机地组织安排在画面上，使主题思想得以充分、完美地表现出来。摄影构图（图9-28）涉及线条、光影、色彩、影调、虚实，以及形象的远近、高低、大小、对比等诸多因素。摄影作品一般由主体、陪体、前景、背景四部分构成。画面构图要做的就是把这四个部分有机组织在一起，成为一个艺术整体。构图的方式很多，主要有水平式构图、垂直式构图、对角线构图、十字形构图等。

（二）摄影用光

用光指拍摄时运用各种光源对被摄对象进行照明，以达到理想的效果。这是摄影

艺术造型的重要手段，摄影本身就是光线的艺术，光线是营造影调的基础。光线用得好，可以加强画面的空间感和立体感，可以创造一种氛围，烘托主题，使作品具有感人的魅力。用光包括正面光、侧面光、逆光、顶光、脚光等，可根据主题需要进行选择。

图9-28　摄影构图　亨利·卡蒂埃·布列松（1933年）"决定性瞬间"
图片来源：肯尼斯·科布勒，《美国新闻摄影教程》

（三）影调和色调

影调和色调也是摄影艺术的重要造型手段。影调是黑白照片上影像明暗过渡的变化，色调则是彩色摄影照片中色彩的对比与和谐。通过影调和色调的处理，可以产生丰富的影调层次、影调对比、影像变化和色彩变化等艺术效果，使摄影作品具有浓郁的情感色彩和丰富的艺术表现力。

三、摄影艺术的审美特征

（一）科技与艺术的结晶

摄影离不开科技，它以物理光学、光化学、精密机械学、现代材料学、电子和数字技术的综合应用为手段，来摄取实际存在的物体影像。离开了摄影所依赖的科技条件，物体的影像就无法再现。高能摄像机、数码相机及多功能手机的诞生，摄影中出现的全息摄影、红外线摄影、长焦变焦镜头等，正是有了所提供的科技条件，才有可能开发出来。

（二）纪实与艺术的统一

作为一门现代纪实性造型艺术，摄影艺术的独特之处主要体现在纪实性与艺术性的统一上。摄影的纪实性，首先表现在它运用科技手段能够逼真准确地把被摄对象再

现出来，这就使得摄影作品具有了客观性和直观性；其次，它的纪实性还表现在它必须进行现场拍摄，如实地反映现实生活中实际存在的人物、事件与环境，这种纪实性摄影带给人身临其境的感觉。另外，摄影艺术又必须在纪实性的基础上具有艺术性，优秀的摄影作品一定是纪实性和艺术性的完美统一（图9-29）。

图9-29 摄影作品《三峡日志》（2009年）
图片来源：颜长江，《纸上纪录片·在路上系列三峡日志》

（三）瞬间性

摄影艺术只能再现现实生活的某一瞬间，是名副其实的瞬间艺术。摄影创作按下快门的一瞬间，那一刹那就被永远地摄入了镜头。快门的速度超过任何一种平面造型艺术的速度，从而在平面上凝固了时间。

思考题
1. 造型艺术的审美特征是什么？
2. 试比较中西绘画的差异？
3. 书法、雕塑、摄影各自的审美特征是什么？

第十章 表情艺术

第一节 表情艺术概述

一、表情艺术的含义和分类

表情艺术也称表演艺术，指通过音响、节奏、旋律或人体动作等物质媒介，同时通过表演环节来塑造艺术形象，直接表现人的内心情感，并间接反映社会生活的这一类艺术的总称。

表情艺术来源于生活，是人类最古老的艺术门类之一。远古时期，原始人的狩猎生活和巫术活动中就已经存在音乐和舞蹈。原始巫术仪式往往是原始人敲打着原始工具，跳着模仿狩猎活动或者敬神的原始舞蹈来进行。研究表明，原始音乐往往伴随原始舞蹈而不断发展。这是艺术"模仿说"最为有力的实证。

表情艺术是以流动形态为表象的时间艺术，它随表演和表演者的消失而消失，只有借助带有造型艺术性质的音乐、舞蹈文物我们才能追寻到古老的音乐、舞蹈文明，那些线索存在于各古文化遗址或者流传至今的古代典籍，以及各种神话传说中的有关记叙中。

表情艺术在当代生活中也最具普遍意义。与其他艺术门类相比，音乐和舞蹈可以说是人们直接参与最多的艺术形式。当然，音乐和舞蹈也是两门具有高度科学性与技艺性的艺术。

广义的表情艺术包括音乐、舞蹈、曲艺、杂技、戏剧、电影、电视等；狭义的表情艺术则指音乐和舞蹈。在美学和艺术学中，一般沿用狭义的分类。

二、表情艺术的审美特征

我们之所以将音乐与舞蹈划归为一类，除了两者之间有着紧密的联系外，还因为它们有着许多共同的审美特征，包括抒情性与表现性、表演性与形象性、节奏性与韵律性。

（一）抒情性与表现性

抒情性是表情艺术最显著的美学特征。从一定意义上讲，一切艺术均需表现情感。艺术使情感成为可感知的东西。与其他艺术门类相比，表情艺术最直接、最强烈、最充分地表现人的情感、情绪，最直接触及人的心灵深处，最容易感动听众和观众的心。它的抒情性来自内在的本质属性和特殊表现手段。那些力度强弱、节奏快慢、幅度大小变化丰富的音乐和人的形体动作，可以淋漓尽致地表现人们深刻细腻的内心情感。

表情艺术强烈的抒情性历来为中外美学家所认识。钟嵘说："气之动物，物之感人，故摇荡性情，形诸舞咏。"汉《毛诗序》强调音乐和舞蹈在抒情方面独具的力量，即"情动于中而形于言，言之不足，故嗟叹之，嗟叹之不足，故永歌之，永歌之不足，不知手之舞之，足之蹈之也"①。西方郎吉弩斯在古罗马时期就认识到和谐的乐调"能表达强烈的情感"，费尔巴哈则强调"音乐是感情的一种独白"。确实，表情艺术在抒发情感方面的能力是惊人的。白居易在《琵琶行》中写道，当听完琵琶女如怨如泣的演奏后，"凄凄不似向前声，满座重闻皆掩泣。座中泣下谁最多，江州司马青衫湿"。舞蹈一直被认为是情感产生的运动，美国现代舞先驱邓肯说"真正具有创造性的舞蹈家，自然不是模仿，而是用自己创造的，比其他任何东西都更伟大的动作来表达情感。"魏晋时期的阮籍则以"舞以宣情"来高度概括舞蹈的审美本质。诗人闻一多说过："舞是生命情调最直接、最尖锐、最单纯而又最充足的表现。"正因为如此，我们才能感受到《红绸舞》的热烈欢快，才能感受到芭蕾舞名作《天鹅湖》丰富的情感和思想。正是因为表情艺术的抒情性，使得它们的创作和欣赏不能离开强烈的情感体验，这也恰恰是表情艺术所具有的艺术魅力。

表情艺术无需借助任何中间环节传情达意，而是直接将艺术家思想情感外化显露。音乐是最擅长表现情感的艺术，它以乐音为基本元素通过人的听觉直接传达表现感情的起伏变化和波动。另一方面，音乐的不确定性、非语义性、多义性和朦胧性又为我们插上了想象的翅膀，给我们的情感体验留下了无限自由的空间。大量的抒情舞蹈，尤其是近年各国流行的现代舞，几乎没有特定的情节或事件，但是通过

① 北京大学哲学系美学教研室编《中国美学史资料选编》上册，中华书局，1980，第130页。

舞蹈中某种特定的情绪和强烈的情感氛围却可以震撼无数观众的心灵。表情艺术长于抒情、长于表现的审美特点，使得它在表达人类丰富、细腻、复杂的情感方面远远胜过其他艺术门类。

音乐是最擅长表现情感的艺术，黑格尔说，音乐作品可以透入人心与主体合二为一。音乐表现的是作曲家对现实的理解及所抱的态度，是人对现实情感体验的表现，而不是客观现实本身。如柴可夫斯基的《第六交响乐》（悲怆交响曲），如泣如诉的音调绝不是生活中悲痛、哭泣的声音的模拟，但它却更集中、更典型地表达了经受着痛苦的人的真实情感。在音乐中有时也模拟现实音响，如贝多芬《田园交响曲》第二章的结尾部分，就模仿了暴风雨来临的声音，但仍然是为了表现音乐家在生活中的感受，通过借景抒情或寓情于景的手法，来传达对生活的情感体验。

音乐作为主观的客体性艺术形态，具有其所借助声响而带来的多义性和模糊朦胧意味。这就需要欣赏者充分调动自身的联想与想象，全身心感受体验，才能完成对音乐情感的传达和接受。不同的人欣赏同一首乐曲，由于各自不同的生活经历、文化修养和审美趣味，经常会有不同的审美感受。音乐还具有抽象性、复杂性、象征性的特点。音乐家往往把自己在具体的审美感受中积累和蕴含的情感，通过艺术传达自然地流露出来。或者说，具体的审美情感体验唤起了艺术家强烈的抒发表现和创作的欲望，并直接转化为抽象的音乐表现，抽象的音乐表现又直接唤起欣赏者具体的情感体验，使音乐产生出无穷的艺术魅力。

（二）表演性与形象性

表情艺术必须通过演员表演并借助舞台来完成创作。表演是使作品从精神向物质转化的逻辑上的继续，是将间接、不可感知的意象转化为直接、可感知的艺术形象，因而，表演是表情艺术的基本手段。对于表情艺术而言，独具的表演性使之区别于文学艺术和造型艺术。

可以说，没有表演就没有音乐和舞蹈。波兰当代著名音乐理论家丽莎认为："属于音乐的特殊性的，还有作品与听众之间的中间环节，即表演，它具有自己的历史发展规律，具有自己的美学价值，并在很大程度上服从于社会的要求，同时也改变着作品本身的面貌。构成音乐特殊性的这个因素同戏剧艺术和舞蹈艺术是共同的。"[1] 表演作为二度创作，是赋予作品以生命力的创造行为，它不仅仅是忠实地再现原作，而且通过创造性表演，使作品焕发出新的光彩。对于同一作品，由于表演者对作品的理解不同，加之艺术风格和表现形式的不同，完全会产生不同的艺术效果，由于表演者的再创造，从而赋予了作品强大的艺术生命力，因而表演性具有举足轻重、不可或缺的

[1] 卓菲娅·丽莎：《论音乐的狂》，上海文艺出版社，1980，第180页。

重要地位。

形象性也是表情艺术的重要审美特征,当然音乐形象与舞蹈形象又各有特点。舞蹈中的表演性是形象性的基础,舞蹈形象具有直观性、动态性和表情性的美学特征。音乐以声音为材料来完成,音乐形象不占空间位置,只有时间性,并在时间的流动中存在。

对于舞蹈形象的塑造,完全要依靠表演者的形体动作来实现。一些侧重描写人物的舞蹈作品,人物形象主要以舞蹈动作、姿态、表情和造型来演绎与展现。不朽的舞蹈作品《天鹅之死》中,音乐使用了圣·桑《动物狂欢节》组曲中的大提琴曲《天鹅》,在那抒情、柔美的大提琴乐曲声中,天鹅出场了,她背面直立,双臂如翅缓动,双脚脚尖平稳横移。她的动律随手臂的各节运动连续而缓慢,随脚尖的移动短促而密集。这动态与动律,让人联想到从远处飞来的美丽的天鹅,传神地创造了美丽的天鹅这一舞蹈形象。而那些注重描写生活场景或抒发情感、情绪的舞蹈作品,舞蹈形象同样也需要通过表演者的形体动作和姿态表情,来形成具有典型意义的舞蹈意境。

(三)节奏性与韵律性

节奏指客观事物的一种合乎规律的周期性变化的运动形式。在节奏的基础上再形成一种合乎规律的高低强弱、抑扬顿挫的变化韵律美,即旋律。节奏与旋律是表情艺术的基本构成要素和表现手段。

音乐的基础是节奏与旋律。音乐节奏具体指乐音的轻重、长短、高低、强弱、缓急等变化组合形式,它是音乐旋律的框架,是乐曲结构的基本构成要素。音乐旋律也称音调、曲调,指有规律、有组织的一系列乐音。节奏是表情艺术的生命,舒缓的节奏让人沉静,激越的节奏让人振奋,沉重的节奏让人压抑,欢快的节奏让人陶醉。

舞蹈节奏一般表现为人体的律动,即人体动作的力度强弱、速度快慢、幅度大小等。舞蹈节奏常体现为人体动作的韵律美。现代诗人闻一多曾说:"舞是生命情调最直接、最实质、最强烈、最尖锐、最单纯而又最充足的表现。生命的机能是动,而舞便是节奏的动,或更准确点,有节奏的移易地点的动,所以它直接是生命机能的表演。"可以说,"舞律"是舞蹈艺术的生命,通过"舞律"所组织的步伐、动作、姿态、造型、表情等形式带给观众美的享受,并由此深入领悟更为深刻的意蕴和寓意。同时,又正是节奏将音乐与舞蹈结合在一起,使之成为一个完美的舞蹈作品。

音乐与舞蹈同为表情艺术有着许多共同的美学特点,但是由于两者的物质媒介、艺术语言及表现手段均不相同,因而它们之间又存在一定的差别。

第二节 音乐艺术

一、音乐的含义、历史、类别

(一) 音乐的含义

音乐是通过有组织的乐音在时间上的流动来创造艺术形象、传达人类思想感情、表现社会生活感受的一种表现性的时间艺术。音乐艺术是人类最古老的艺术门类之一,也是日常生活中人们最喜爱的艺术门类之一。可以说,音乐是声音的艺术,是听觉艺术,是时间艺术,也是表现的艺术、再创造的艺术。

既然音乐以声音为物质媒介,声音本身的非造型性、非语义的特质,就决定了音乐是一种非描写的抽象艺术。音乐不能描绘、造型、叙事和写景,不能提供空间的视觉形象,也不能阐明思想和概念,生活中大部分的视觉形象也不能用声音来再现。然而,音乐却最擅长表现人的情感、情绪的状态及运动过程。这说明音乐是主情而不是主形,是典型的情感艺术。

构成音乐结构的声音,不是自然界杂乱无章的噪声,而是经过选择和加工的有组织的乐音,它包括节奏、旋律、和声、调式、调性、曲式等元素,统称为音乐语言。

(二) 音乐的历史

音乐是人类历史上最古老的艺术门类之一。可以说,在远古的原始时代就出现了最原始的歌唱。我们从少量残存下来的原始乐器可窥见音乐漫长的历史。至今发现的最古老的乐器是在乌克兰境内原始人遗址中发现的六支用长毛象骨骼制成的乐器,每支均可发出不同的声音。我国至今发现的最早的乐器是在距今七千多年的浙江余姚的河姆渡遗址中找到的骨哨和陶埙。骨哨(图10-1)用禽兽肢骨中段制成,长6~10厘米不等,直径约为1厘米,中间镂空,哨器略有弧度。原始人类可能最早用骨哨发

图 10-1　骨哨　贾湖骨笛(距今 7800—9000 年)
图片来源:陈立红,《艺术导论》

出声音以诱捕禽鸟,并作为原始吹奏乐器,陶埙(图10-2)由古哨发展而来,用陶土捏塑而成,外形呈卵形、兽形、橄榄形、椭圆形、管形等多种,中空,有的仅有吹孔,有的吹孔、音孔俱全,是原始吹奏乐器之一。

我国音乐有着悠久的历史。早在原始社会,音乐就与氏族部落的祭祀活动密切相关。先秦时期就有著名思想家孔子"子在齐闻《韶》,三月不知肉味(《论语·述而第七》)"等故事,并相继出现了伯牙、师旷、晏婴等众多的音乐家,其中"摔琴谢知音"的故事流传至今,这一时期,乐器有了很大发展,1978年在湖北随县曾侯乙墓出土了举世闻名的64件编钟(图10-3),堪称中国古代最庞大的乐器,重达2500千克以上,音色明亮,音域宽广,全部音域穿五个八度组,高低音明显,并已构成完整半音阶。西周出现了"雅乐"和俗乐"郑、卫之音",汉魏时期,北方相和歌与南方清商乐均达到很高的艺术成就,汉武帝时更设立了"乐府"音乐机构。隋唐时期在吸收西域音乐的基础上,出现了新俗乐(即燕乐),还设立了教坊等音乐机构。至宋元明清,民间音乐有了很大发展,尤其是元杂剧、南北曲、昆曲等。从1840年开始我国音乐进入近现代时期,在蔡元培支持下,萧友梅(中国近现代音乐史奠基人之一)建了中国第一所音乐学校"国立音乐学院",后改为"国立音乐专科学校"。现代音乐史上则涌现了像刘天华、华彦均(阿炳)、黄自、聂耳、冼星海等著名音乐家。

图10-2 陶埙(始于周代)
图片来源:李昌菊,《中外美术史》

图10-3 曾侯乙墓编钟(战国)
图片来源:李昌菊,《中外美术史》

西方古代音乐很发达,尤其古希腊时期的音乐达到了相当高的水平,很多思想家和学者都很重视音乐的教化作用。毕达哥拉斯加学派从音乐与数学的关系出发,强调音乐是和谐的表现。柏拉图认为音乐的节奏与旋律有最强烈的力量,他强调音乐教育比其他教育要重要得多。亚里士多德也认为音乐是一种最令人愉快的艺术,具有教育、净化和精神享受的作用。欧洲中世纪,教会利用宗教音乐宣传教义,赞美歌及多声部合唱有了较大发展。16世纪末期是西方音乐史上重要的时期,世俗音乐开始占据主导地位,主调音乐取代复调音乐,器乐也有了长足发展,这一时期诞生了综合音乐、戏剧、美术、舞蹈为一体的"歌剧"新艺术形式,同时还涌现了许多著名的音乐家和

各种不同的艺术流派，可谓繁荣发达，异彩纷呈。

近现代欧洲音乐史上最重要的音乐流派有以下三种：

古典乐派：是指从18世纪下半叶至19世纪初在维也纳形成的以古典风格为创作标志的音乐流派，以海顿、莫扎特、贝多芬三人为主要代表。古典乐派推崇理性与情感的统一，追求艺术形式的严谨与完美，创作手法注重戏剧对比、冲突和发展。

浪漫乐派：是19世纪在欧洲兴起的音乐流派，前期以舒伯特、李斯特、肖邦、柏辽兹为代表，后期以瓦格纳、勃拉姆斯、柴可夫斯基为代表。浪漫乐派强调抒发主观情感，强调表现个性。

民族乐派：是19世纪中期以后，在欧洲各国兴起的音乐流派，以格里格、德沃夏克、穆索尔斯基、科萨科夫、鲍罗丁等人为代表。民族乐派主张音乐应当具有鲜明的民族风格和特色，注意采用本国民间音乐作为创作素材，将传统音乐与民族音乐密切结合起来。

20世纪西方音乐更是流派繁多。其中有以法国德彪西为代表的印象派音乐，以奥地利勋伯格为代表的表现派音乐，以意大利布梭尼为代表的新古典主义音乐，还相继出现了爵士乐、摇滚乐、电子音乐等，尤其是"偶然音乐"与观念艺术在20世纪中期影响极大。

（三）音乐的类别

音乐是以人声或乐器声音为材料，通过有组织的乐音在时间的流动中创造审美情境的表现性艺术。音乐艺术的种类繁多，按不同的标准，有着不同的分类。一般来讲，人们常将音乐分为声乐和乐器两大类，还可以细分为多种多样的乐种、样式和体裁。若按时间划分，可分为古典音乐、现代音乐。古典音乐确切地来说主要指西洋古典音乐，代表人物有海顿、莫扎特、贝多芬。现代音乐泛指19世纪末20世纪初印象主义音乐以后出现的音乐，代表人物有勋伯格、斯特拉文斯基。按地域不同来划分，可分为东方音乐和西方音乐。按体裁来分，有合唱曲、交响曲、歌曲、舞曲、组曲、进行曲、诙谐曲、叙事曲、序曲、夜曲、协奏曲、即兴曲、幻想曲、浪漫曲等。按音乐性质，分为纯音乐、标题音乐、轻音乐、爵士乐等。按声部分为单声部音乐、复调音乐。

声乐是以人声歌唱为主的音乐。声乐按照演唱人数可以分为独唱、重唱、合唱、对唱、齐唱等。独唱由单个人演唱，可用乐器或乐队伴奏，如马可的《嘉陵江上》。重唱属于多声部的作品，每一声部由一个人演唱，根据声部及人数，可分为二重唱、三重唱、四重唱等，如贝多芬的《在所有的痛苦中》。合唱将歌唱者分为两组以上，分别演唱不同的声部，如亨德尔的《哈利路亚》。对唱是两个或两组人对答式的演唱。齐唱由两个人以上，以至众多的人演唱同一旋律。按照表现对象或内容，又可分为严

肃音乐和通俗音乐。严肃音乐通常是指各种传统经典音乐和一切专业作曲家、歌唱家用传统或现代作曲手法与歌唱方式所创作和演绎的音乐。通俗音乐又称流行音乐，它能直接宣泄人的情绪和情感，表达内容上通俗易懂，贴近生活。按照歌唱特点，可将声乐分为男声（包括高音、中音、低音三种）、女声（包括高音、中音、低音三种）、童声三类；若按照演唱的技术和发声的方法，可分为民族唱法、美声唱法和通俗唱法三类。民族唱法大多比较质朴自然，讲究"字正腔圆"，具浓郁的民族风格和地方特色。美声唱法强调共鸣，追求声音的集中点，讲究发声方法，以意大利美声学派风格最为瞩目。通俗唱法较为贴近生活、易于传唱，深受广大群众的喜爱。以上这些是现今比较主流的声乐划分。

器乐是以乐器演奏为主的表演形式。器乐的划分方法也很多，根据器乐的不同种类和演奏方法，可以划分为管乐（笛、箫、笙、管、唢呐、单簧管、双簧管、萨克斯管等）、弦乐（二胡、板胡、京胡、高胡、低胡、小提琴、中提琴、大提琴、低提琴等）、弹拨乐（琵琶、月琴、三弦、扬琴、阮、筝、吉他、竖琴、曼陀铃等）、打击乐（鼓、锣、钹、板、木琴、三角铁等）四大类。按照演奏人数可以分为独奏、重奏、合奏。从体裁形式来划分，器乐又可以分为序曲（如《威廉－退尔序曲》）、组曲（如巴赫的《法国组曲》）、夜曲（如肖邦的《F大调夜曲》）、进行曲等。演奏者在演奏器乐的过程中，结合自身对乐曲的理解，将乐曲中所蕴含的深意传达给听众，在引起听众共鸣的同时，提升音乐作品的审美价值。例如贝多芬创作的《田园交响曲》，乐曲悠扬而且明亮、清澈，听众甚至可以听出鸟鸣和流水声。

二、音乐的语言要素

音乐的表现手段和艺术语言非常丰富，主要包括旋律、节奏、和声、节拍、速度、调式、调性、音区、力度、音色、织体等。其中最为主要的是旋律、节奏、和声三者。

旋律是音乐最主要的表现手段，它把高低、长短不同的乐音按照一定的节奏、节拍以至调试、调性关系等组织起来，它与人们日常生活中的生活语言非常类似，能够极为细腻而精准地描述人们的内心世界和内在情感，因此韵律在诸多音乐的表现手段中常处于优先的地位。法国思想家卢梭说"旋律是情感的符号、激情的符号"。这种语言极富感染力，能够穿越民族、国家、地区的界限，震撼灵魂。音乐旋律能模仿自然声音，如潺潺流水、布谷鸟的声音、海豚的声音等，还能抒情达意。如白居易的《琵琶行》中"弦弦掩抑声声思，似诉平生不得意。低眉信手续续弹，说尽心中无限事。"旋律还有极强的艺术表现力，它可以明显地表现出音乐的内容、风格、体裁，甚至还可以表现出音乐的民族性和地域性。例如，中国风的歌曲和美国的说唱音乐的旋律完

全不同，听者在欣赏音乐时，可以很轻易辨别出该音乐的民族属性，也正因如此，人们将旋律看作是音乐的灵魂。

节奏是音乐的基本表现手段，是构成旋律的主要因素。它是指音响的长短、强弱的组合方式。关于节奏的本质，古今中外有各种不同的说法，但大多数都将节奏的根源归结于运动。作为时间艺术的音乐，是靠节奏有规律的变化构成艺术本身的，因此，节奏成为音乐最为核心的表现手段。不同的节奏有不同的效果，从而产生个性鲜明的各种旋律，有时甚至可以根据不同的节奏判断出是哪种音乐。例如，进行曲一般都是偶数拍子，节奏鲜明，适用于进行场面，如《大刀进行曲》；而圆舞曲《蓝色多瑙河》则是一种强弱弱的三拍结构，旋律流畅、节奏鲜明，使得乐曲活泼欢快。

和声，同样是音乐的最基本表现手段之一，指多声部音乐按照一定关系构成的重叠复合的音响效果，也就是通常所说的伴奏，目的是衬托主旋律，使音乐具有层次性、立体感。音乐的和声功能可以丰富听觉色彩，突出音乐自身的立体感和层次感。例如，匈牙利作曲家巴托克的管弦乐作品《乐队协奏曲》，丰富的和声与细腻的管弦乐配器，使乐曲的呈现别具一格。和声的作用不仅体现在创作技法上，同时对乐曲中不同主题形象的刻画和塑造也有着重要的作用。例如，大合唱作品《亚历山大·涅夫斯基》中，描写的是13世纪俄罗斯领袖涅夫斯基，他先后两次带领俄罗斯人民击败了侵略者。曲中将合唱与和声相结合，从而使不同的调性表现了特定的形象，丰富了音乐的表现手段。

此外，节拍、速度、调式、调性、音区、力度、音色、织体等音乐的语言要素，也都是通过有规律的变化和组合，将乐音在时间和空间中展开，共同塑造出音乐形象。

三、音乐的审美特征

音乐是通过有组织的乐音在时间上的流动来创造艺术形象、传达思想感情、表现生活感受的一种表现性时间艺术。从某种意义上讲，音乐是声音的艺术、时间的艺术，也是表现的艺术、再创造的艺术。它有着鲜明的艺术特征：

第一，抒情性和模糊性。抒情性是音乐的基本特征，黑格尔认为："音乐所特有的因素是单纯的内心方面的因素，即本身无形的情感。"音乐不但能表达人类复杂、细腻的情感，同时也能激起人们内心的共鸣。原始人类用来表达思想的声音，除了宣泄情绪以外，同时又是向同伴传达帮助、满足或同情的信号。西方一些哲学家认为，音乐是通过时间表达情感的艺术，音乐的最终目的是通过乐音及音节引发各种激情。1876年，俄国文学泰斗列夫·托尔斯泰在音乐会上听到柴可夫斯基的《如歌的行板》之后，感动地流下了眼泪："我已经接触到了饱受苦难的俄罗斯人民的灵魂深处"。

音乐符号所表现出来的音乐形象是朦胧的、多义的，它与雕塑、绘画、建筑等直观的艺术不同，音乐艺术是看不见摸不着的，它需要欣赏者充分调动自身的联想和想象，用全部身心去感受和体验，才能最终完成音乐情感的传达和接受。波兰当代著名音乐理论学家卓菲娅·丽莎曾说："在音乐中反映现实的具体性和直接性，比起在美术、文学、戏剧中要弱……音乐中表现的是作曲家对现实中现象的反应，而很少（虽然也是可能的）是现象或现象综合体的自身。"例如，柴可夫斯基的《一八一二年序曲》，反映俄国人民抗击拿破仑侵略军，赢得俄法战争胜利的情境。乐曲中并没有直观地向听众传达这个背景下具体的事件、场景、人物、情节，而是通过特定的音乐语言来传递其中的情感。

第二，听觉性和时间性。音乐形象是以声音作为载体塑造出来的，它以乐音为基本元素，通过人的听觉直接传达、表现创作者的感情起伏。音乐家把个人的丰富情感凝聚成听觉形象，然后通过具体的音乐符号表现出来，听众通过感受音乐语言，记忆联想，从而产生艺术效果。正如黑格尔所说："由于运用声音，音乐就放弃了外在的形状这个因素，以及它的明显的可以眼见的性质。"例如，我国著名的唢呐独奏曲《百鸟朝凤》，曲中模拟了布谷鸟、山麻雀、画眉、黄雀、秋蝉等各种虫鸣鸟叫的声音，旋律热情、欢快，展现了大自然生机勃勃的景象。这首乐曲还运用了颤音、倚音、弹舌等技巧，通过听觉的传递将音乐的情绪不断向前推进。

音乐艺术的另一个重要特征是时间性。音乐的各种基本要素都需要在时间流逝的过程中进行，例如旋律的长短、节奏的快慢等。音乐善于表现一段有始有终、有起有伏的情绪变化过程，接受者会随着音乐的流淌产生联想，激起情感共鸣。音乐流动在时间上是连续的、变化的，它不具备物质存在性和空间存在性。黑格尔在《美学》中谈到音乐和诗时曾说："这两种艺术所用的音调是在时间上绵延的，它们具有一种单纯的外在性，不是用其他具体表现方式可以表现出来的。"例如，我们在欣赏阿炳的《二泉映月》时，其旋律在时间的流逝中哀怨缠绵，寄托着对人世沧桑的无限感怀。

第三，节奏性和韵律性。节奏和韵律是音乐的典型特征，音乐的节奏、韵律变化能创造出不同类型的艺术形象，它们能直接影响音乐的抒情性质。节奏是音乐家内在情感的外化，沉重缓慢的音乐，使听者忧郁、沉思。如柴可夫斯基的《悲怆交响曲》，充满了深刻的矛盾和无法排遣的郁闷，是观众体会到了作曲家对理想的热烈追求以及最后希望破灭的结局的悲惨。国外一些心理学家根据心理同构原理，常常为病者列出一些舒缓的音乐曲目供他们欣赏，以达到缓解、治疗的效果。

音与声相合，才构成自然界和谐的音律。音乐的韵律也称音调、曲调，它是指有规律、有组织的一系列乐音。韵律能够展现出音乐自身所要表达的意味或意境，带给听众以美的享受。例如，约翰·施特劳斯（Johann Strauss，1825—1899年）的《蓝

色多瑙河》，旋律酣畅，节奏由慢渐快、由弱渐强，听众的思绪跟随旋律的起伏，仿佛置身于波光粼粼的多瑙河畔，明媚的音乐中洋溢着拥抱大地的欢愉之情。

第三节　舞蹈艺术

一、舞蹈的含义、历史、类别

（一）舞蹈的含义

舞蹈是人体的造型艺术，它以经过提炼加工、组织美化的人体动作作为主要表现手段，用演员的身躯、四肢、造型和表情等多种基本要素来塑造直观、动态的舞蹈形象，表达艺术家的审美情感和理想，并反映社会生活。欧洲称舞蹈（Dance）为"跳舞"，源于高地日耳曼语"Dane"（伸出肢体）一词。日本、韩国称之为"舞俑"。我国古代"巫""舞""武"均有"舞蹈"之意，有时还可将"乐"作为"舞蹈"的代名词。按汉语词义学解释，人上身肢体动作称"舞"，下身肢体动作称"蹈"，两者合并则为"舞蹈"。

作为一门动律艺术和表情艺术，舞蹈不仅包含音乐、诗歌、戏剧的因素，还包含造型艺术的因素，不仅讲究动作、结构安排的对称、均衡，而且注重场面的丰富变化与和谐统一，还要借助服饰道具、灯光和象征性的舞美设计，特别是音乐的烘托渲染，形成多层次的美感效应，从而产生巨大的、震撼人心的艺术感染力。

（二）舞蹈的历史

舞蹈是人类最古老的艺术形式之一。上古时代，它就充当原始人们交流思想和感情的工具，它的起源是随着人类生产劳动而产生的。动作和节奏与劳动是密切相关的，不管是哪种劳动，人的手脚总是要活动的，手用以拍打，脚用以踩踏，在某种动作连续重复过程中，就产生有规律的节奏，再伴以呼喊或打击石块和木棍，最原始的舞蹈就出现了。

舞蹈活动是原始先民图腾崇拜的重要仪式内容。最早的舞蹈常常是歌、舞、乐三者合为一体，是巫术礼仪，又是歌舞活动。青海大通县出土的"舞蹈纹彩陶盆"（图10-4），生动记录了五千年前原始舞蹈的情景。我国商代的巫舞，周代的文舞与武舞，春秋战国时期的优舞，汉代百戏中的舞蹈曾盛行一时。唐代舞蹈更为兴盛，除了大型宫廷乐舞"立部伎"和小型宫廷"坐部伎"外，还有"健舞"，如胡腾舞、胡旋舞、

剑器舞,以及歌舞大曲,如《霓裳羽衣舞》等。此外,唐代的民间舞蹈也十分普遍。宋代民间盛行综合性表演形式"舞队",明清时期戏曲中的舞蹈表演均具有浓郁的民族特色。自宋以后,宫廷舞蹈走向衰落,转向民间,之后演变为戏曲的重要组成部分。戏曲舞蹈一方面继承了古代舞蹈,另一方面又吸收和借鉴民间舞蹈,从而得到了提高。

欧洲舞蹈早已在民间与宫廷盛行,不少国家将舞蹈作为普遍的风尚,尤其是1581年意大利艺术家在法国宫廷排演了第一部真正的芭蕾《王后喜剧芭蕾》后,芭蕾迅速在欧洲各国传播开来。17世纪开设了第一批芭蕾舞学校,19世纪更堪称芭蕾舞艺术的黄金时代,诞生了如《吉赛尔》《天鹅湖》(图10-5)、《睡美人》等一批闻名于世的芭蕾舞作品。20世纪初以美国著名舞蹈家邓肯为先驱的现代舞,以自然的舞蹈动作打破了古典芭蕾舞的传统程式束缚,更为自由地表达内心情感。邓肯潜心研究尼采哲学、惠特曼诗歌、贝多芬音乐,强调古典艺术与现代艺术的有机统一,强调通过身、心、灵三者结合来展示人的生命力,现代舞成为当今欧美各国广泛流行的舞蹈。此外,世界各地和各民族也有许多各具特色的舞蹈,如印度古典舞蹈、墨西哥的踢踏舞、波兰马祖卡舞、非洲民间舞蹈,世界舞蹈艺术灿烂多彩,难以尽述。

图10-4 青海《舞蹈纹彩陶盆》(新石器时期)
图片来源:李昌菊,《中外美术史》

图10-5 芭蕾《天鹅湖》(1876年)
图片来源:陈立红,《艺术导论》

(三)舞蹈的类别

舞蹈按不同的标准,可作不同的分类。按风格差异不同来分,有古典舞蹈、民族舞蹈、民间舞蹈、现代舞蹈(自由舞)、当代舞蹈等;按表演形式不同来分,有独舞、双人舞、三人舞、群舞、组舞、歌舞、音乐舞蹈史诗、舞剧等;按塑造方法不同来分,有抒情舞蹈、叙事舞蹈、戏剧舞蹈等;按表现内容不同来分,有社交舞蹈、体育舞蹈、宗教舞蹈、宫廷舞蹈等;按所处国别不同来分,有中国舞蹈、日本舞蹈、美国舞蹈、英国舞蹈、俄罗斯舞蹈、西班牙舞蹈、印度舞蹈等;除此之外,还有一种独特的舞蹈表演形式——芭蕾舞。

从总体上说，根据舞蹈的作用和目的，舞蹈可划分为生活舞蹈与艺术舞蹈两大类别。

1. 生活舞蹈

生活舞蹈指与人们日常生活密切联系的一类舞蹈。生活舞蹈动作简单，无需经过专业训练，目的主要在于自娱或交际，具有广泛的群众性和普及性。包括习俗舞蹈、宗教舞蹈、社交舞蹈、自娱舞蹈、体育舞蹈、教育舞蹈等，还包括交际舞、街舞、霹雳舞等。生活舞蹈往往与人们婚丧喜庆、风俗民情、宗教礼仪、民间传说、神话故事等紧密相连，具有浓郁的民族特色和地域特点。在生活舞蹈中，交际舞最为流行，也称交谊舞或舞厅舞，最早起源于欧洲。20世纪之后在各国流行的有华尔兹（慢三步）和布鲁斯（慢四步），之后是节奏鲜明的探戈和伦巴。20世纪后半期，节奏强烈的迪斯科、霹雳舞深受年轻人的喜爱。

2. 艺术舞蹈

艺术舞蹈指专业或业余舞蹈家通过艺术创作在舞台上表演的艺术作品。这类舞蹈需要较高的技艺水平、完整的艺术构思、鲜明的主题思想、栩栩如生的艺术形象。艺术舞蹈按表现形态区分，可分为独舞、双人舞、三人舞、群舞、组舞、歌舞等；按表现特征区分，可分为情绪舞蹈、情节舞、舞剧等；按表现风格区分，可分为古典舞（图10-6）与现代舞（图10-7）、民间舞与宫廷舞等。

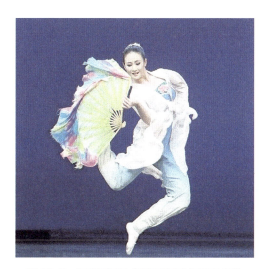

图10-6 王亚彬舞蹈《扇舞丹青》（2001年）
图片来源：中国艺术研究院舞蹈研究所

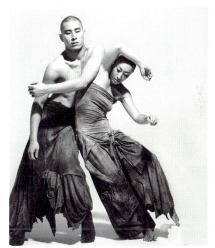

图10-7 陶身体剧场《2》（2010年）
图片来源：国家大剧院

其中，民间舞指在民间广泛流传的传统舞蹈形式，它生动地反映出各地区、各民族的性格喜好、风俗习惯和审美趣味，具有强烈的民族风格与鲜明的地方色彩。我国民间舞源远流长，一般分为汉族民间舞和少数民族民间舞两大类。

汉族民间舞：常采用载歌载舞的形式，如秧歌、花灯、二人转等，还常用各种道具来加强舞蹈造型能力和表现能力，如狮子舞、龙舞、高跷、跑旱船等。汉族民间舞常常将自娱性与表演性相结合，参加者为数众多，如秧歌、腰鼓舞等。

各少数民族民间舞：我国56个少数民族，能歌善舞，各民族均有自己的传统舞蹈形式，品种繁多，色彩斑斓。其中，蒙古族的安代舞、筷子舞动作劲健，节奏强烈，豪迈奔放；维吾尔族的赛乃姆、多郎舞活泼、开朗、风趣、乐观，急速的旋转令人眼花缭乱；朝鲜族的扇子舞、长鼓舞舞姿优美，节奏轻快，凝重端庄；藏族的弦子舞、锅庄舞雄健有力，节奏激昂、洒脱奔放。此外，瑶族铜鼓舞、苗族芦笙舞、彝族阿细跳月等，均有各自的特色和风格。

二、舞蹈的艺术语言和表现手法

舞蹈以人体动作为媒体，在一定空间与时间中展示形象，必然有自身独特的艺术语言和表现手法。

（一）舞蹈动作

舞蹈动作是舞蹈作品最基本的艺术手段，是构成舞蹈的基本元素。狭义的舞蹈动作指舞者运动过程中的动态性动作，包括单一动作和过程性动作，如中国舞蹈中的俯、仰、冲、拧、扭、踢、"云手""穿掌""凤凰三点头""风摆柳"，以及芭蕾中的蹲、屈伸等；广义的舞蹈动作包括上述动作和姿态、步法、技巧四部分。姿态指静态性动作或动作后的静止造型，如中国古典舞蹈中的"探海""射燕""卧鱼"及芭蕾中的"阿拉贝斯克"等；步法指以脚步为主的移动重心或移步位的舞蹈动作，如中国舞蹈的"圆场""磋步""云步"及芭蕾中的"滑步""摇摆步"等；技巧指有一定难度的技巧性动作，如中国舞蹈中的"飞脚""旋子"及芭蕾中的跳跃、旋转、托举等。

（二）舞蹈表情

舞蹈表情指运用舞蹈手段表现出的人的各种情感。它是构成舞蹈形象重要因素之一，也是观众进行舞蹈鉴赏，获得艺术享受的桥梁。舞蹈在表现人物形象思想感情时，不仅凭借面部表情，还要通过人体各部分的协调一致，有节奏的动作、姿态、造型来抒发和表现。与动作相协调的面部表情，特别是眼神表情，极为重要，起着"领神"的作用，而舞蹈手姿表情，也同样极为丰富，能传达出各种思想感情。

(三)舞蹈节奏

舞蹈节奏指舞蹈在动作、姿态、造型上力度的强弱、速度的快慢、时间的长短、幅度的大小、能量的增减等方面对比上的各种规律，通称"舞律"。节奏是舞蹈的基本艺术语言和表现手法之一，没有节奏就不成其为舞蹈。当舞蹈动作的连续和交替反复与音乐旋律、节奏吻合时就能表现出人物形象的复杂感情。一切舞蹈节奏都表现感情、情绪。节奏把舞蹈动作按照作品思想感情合乎规律地组织起来，使舞蹈具有丰富的表现力和艺术感染力。

(四)舞蹈构图

舞蹈构图指舞蹈表演在一定空间与时间内，对色、线、形等各个方面关系的合理布局，包括舞蹈队形变化中形成的图案和舞蹈静态造型所构成的画面（图10-8）。构图对作品主题表现、意境创造、气氛渲染、形象塑造都有重要的作用，是舞蹈形式美的重要因素之一。舞蹈家受不同时代社会思想、艺术流派影响，根据不同的舞蹈构思和审美观念而采用不同的构图方法。东西方传统的古典舞与民间舞大多采用轴心运动观念和对称平衡的构图方法，如围绕中央由四面八方交替循环的各种图形和四角、六角、八角环绕中心的弧形对称图形，中国民间舞蹈有"二龙吐须""绞麻花""卷菜心"等舞蹈图形。19世纪后，出现了矛盾运动思想和自然平衡的舞蹈构图方法，打破了传统的舞蹈构图方法。

(五)舞蹈造型

舞蹈造型以人体姿态动作为媒介，构成"活的绘画""动的雕塑"（图10-9）。舞蹈在有限时空里，以人的动作为手段，表现各种情景、事形、神意的丰韵境界。舞蹈舞"情"，凝"情"于型，以动静造型，表现情之"美"，"静"由"动"生，"动"由"静"发。舞蹈造型是在静与动相互孕育和生发中将一个个动的姿态、步法、技巧有机连接起来，组成舞蹈语言去实现表达情感的目的。

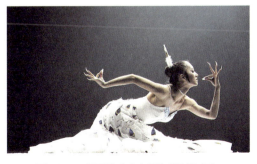

图10-8 杨丽萍《雀之灵》(1986年)
图片来源：陈立红，《艺术导论》

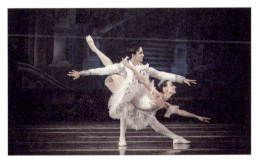

图10-9 芭蕾《睡美人》(1889年)
图片来源：陈立红，《艺术导论》

三、舞蹈艺术的审美特征

（一）以人体为物质媒介

舞蹈是典型的人体艺术。舞蹈作为最丰富、最普遍的人体艺术和人体文化存在于人类漫长的发展历史进程中。构成舞蹈最基本的元素是人体，是有生命、有血有肉，不断运动着的人体。人是美的精灵，人体是生命之美的结晶。经过进化，人体可以自由伸屈，做出千姿百态的造型；人体各部分比例大都符合"黄金分割率"，因而人体拥有最高的形式美，何况人体内还蕴藏着最细腻、最复杂、最深刻的情感和最丰富、最伟大的思想，这又赋予了人体无限活力和深邃意蕴。

（二）动作性与直观性的统一

舞蹈形象是流动状态的直觉形象。舞蹈动作可大致分为表情性动作、说明性动作、装饰性联结动作三类。人物情感、思想、性格的表现，情节、事件的发展，矛盾冲突的推进，情调、氛围的渲染，意境的形成，都是由这一系列舞蹈动作所组成的舞蹈语言不断发展变化来完成，所以舞蹈者舞蹈形象的动作性是由舞蹈作品的主要表现手段，即人体舞蹈动作所决定的。

舞蹈形象是一种直观的艺术形象，它主要通过人的视觉来进行审美感知。这就要求舞蹈作品所要表现和说明的一切，必须通过艺术形象直接表现出来。

（三）虚拟化与程式化

舞蹈以高度虚拟化和程式化的动作来表达情感。舞蹈源于生活，但已将生活的各种动作加以提炼加工和规范化。它一般有两种类型，一种是对生活中人体动作进行抽象化概括；另一种是利用人体动作对社会现象和自然物象进行抽象化模拟。这些动作都是虚拟的，而不是实有的。舞蹈动作经过规范化而形成严谨的程式化，标志着某一舞蹈的成熟。舞蹈情感是含蓄的、写意的，具有朦胧、宽泛的色彩，这种空灵感与不确定性使人们在鉴赏舞蹈时获更为广大的想象空间。

虚拟化和程式化是舞蹈动作的基本规定。程式化是舞蹈发展至较为成熟阶段的产物，是遵循形式美法则在实践中完成的。如中国古典舞中的"点步翻身"，芭蕾舞中的"空转"及各种脚尖动作均有严格的规范与程式。程式化丰富和提高了舞蹈动作的表现手段，使舞蹈动作变得规范整齐，活泼自然，并较为稳定地传达一定的情感意蕴，也有助于舞蹈风格的形成与稳定。虚拟化是以艺术的假定为前提，它使舞蹈动作克服了再现性的成分而成为表现性动作。

（四）高超的技艺性

舞蹈技艺主要是舞蹈演员高超的人体运动技巧。舞蹈技艺性包括两方面内容：一是指舞蹈演员舞蹈技巧性的表演，如高跨度的腾空跳跃，急速的多圈旋转，柔软的身体翻滚以及身体各部分的表现能力等，必须达到稳、准、轻、柔、刚、健、敏、捷、流、畅的要求；二是指编导在艺术结构、场面调度、舞蹈语言的运用和对人物性格、内心情感的细致深入的刻化等方面所具有的艺术技巧和表现能力。无论是演员的表演，还是编导的创作，只有体现出高超的技艺性，观众才能得到舞蹈美的享受。

思考题

1. 试述音乐的艺术语言和表现手法。
2. 舞蹈艺术的审美特征有哪些？

第十一章
综合艺术

第一节　综合艺术概述

一、综合艺术的含义和种类

综合艺术是戏剧、戏曲、电影、电视、新媒体等一类艺术的总称。综合艺术吸取了文学、绘画、音乐、舞蹈等各门艺术之所长，获得了多种手段和方式的艺术表现力，从而形成了自己独特的审美特征。它将时间艺术和空间艺术、视觉艺术与听觉艺术、再现艺术与表现艺术、造型艺术与表演艺术的特点融会到一起，具有更加强烈的艺术感染力。

因此，综合艺术最基本的审美特征是综合性，这种综合性体现为各种艺术元素一旦进入综合艺术之后，就具有自己崭新的意义，产生出一种新的特质。例如，影视作品中的音乐，已经不同于一般意义上的音乐，而是影视艺术的有机组成部分，具有自身的艺术规律和美学价值。

二、综合艺术的审美特征

（一）综合性

综合性是综合艺术最基本的审美特征，它体现在两个层次上。第一层次体现在艺术学层次，综合艺术吸收了各种艺术门类中的元素，再将它们融合在一起，发挥整体优势，极大地丰富了自己的艺术表现力。如中国戏曲艺术综合了文学、音乐、舞蹈、

美术、武术、杂技等许多艺术精华，形成了自己独特的表现手段和特点；电影、电视艺术由文学、戏剧、音乐、舞蹈、绘画、雕塑、建筑、摄影等多种艺术形式组合而成；动漫则由文学、戏剧、动画、漫画、电影等多种艺术样式综合而成。第二层次表现在美学层次上，综合艺术创造性地吸收和运用各种表现手段，将视听、时空、动静、想象集于一身，具有巨大的综合能力，全方位、多角度、多层次地调动和丰富观众的审美感受，成为最广泛、最具有群众性的艺术门类。在综合艺术中，任何单一的艺术成分都失去了它的独立性，而成为新的艺术品种中不可缺少的有机组成元素。

（二）文学性

文学性是综合艺术的基础。综合艺术作品的创作，首先从编写文学剧本开始，在此基础上，导演、演员及其他艺术工作者才能再次进入二度创作，最后展现在舞台、银幕、荧屏上。文学剧本是再创作的依据，优秀的文学剧本为再度创作的成功提供了很好的开端。正因为文学剧本在综合艺术中的地位如此重要，因此戏剧、戏曲、电影、电视、动漫都非常重视文学剧本，而且有自己的创作规律。戏剧文学应该考虑舞台、场景、演出时间，以及欣赏条件等情况，尽力使剧中人物、情节、场景都具有集中性，通过尖锐激烈的矛盾冲突与波澜起伏的戏剧，扣人心弦。老舍话剧《茶馆》（图11-1）高度概括描绘了旧北京城的一个茶馆，通过描写茶馆的形形色色的人物及其矛盾关系，展现了一幅从戊戌变法到抗战胜利近五十年社会变迁的历史画卷。在历史剧《屈原》中，郭沫若首次将屈原形象塑造于舞台之上，他以神来之笔，在从清晨到午夜这段非常有限的舞台时空里，概括了这位诗人一生的悲剧。影视文学则需要考虑到拍摄特点和放映效果，具备自觉的银幕和屏幕意识，尽量将剧本中的所有人物、事件、行动等转化为可视的艺术形象，运用画面、声音、蒙太奇等影视艺术语言，通过各种影视表现手段展现出来。因此，影视艺术非常重视造型性与运动性。如鲁迅小说《一

图 11-1　老舍话剧《茶馆》（1956年）
图片来源：陈立红，《艺术导论》

件小事》的开头"我从乡下跑进京城里,一转眼已经六年了",由于这种叙述性的语言不能直接转化为舞台形象,所以一般不被影视剧本采用;而鲁迅的另一篇小说《药》的开头"秋天的后半夜月下去了,太阳还没出,只剩下一片乌蓝的天",则具有很强的造型感,可以用于影视剧本;类似"在不平凡的道路上走着一个不平凡的人"或者"她到处遭到冷淡和歧视"这些句子很难在影视中表现出来,因为究竟怎样是"不平凡",怎样是"冷淡""歧视",不可捉摸。而夏衍《祝福》中的"四太太继续念着佛,将祥林嫂上下打量着,祥林嫂显然已经在阮大嫂家收拾了一下,乌裙、蓝夹袄、月白背心。四老爷抬起头来,冷冷地看了一眼,忽然看到她头上扎着白头绳,皱了皱眉,显然是讨厌她是个寡妇。"这段描写,视觉形象很清楚,而且可以在银幕上显示出来。另外,影视是活动的视觉艺术,镜头的内容是一个运动的画面,这就要求影视剧本的视觉造型不是静态的,而是不断活动的画面。影片《孙中山》自开头到结尾都重视电影的造型手段,片头是熊熊烈火映衬下的孙中山头像特写造型,结尾则是沸腾的人群中孙中山坐椅渐渐远去的画面,通过画面造型给观众心灵以极大的震撼力,充分体现了影视艺术运动性的特征。

(三)表演性

表演性是综合艺术的中心环节。实际上,戏剧、戏曲、电影、电视也属于表演艺术,表演性是它们共同突出的审美特征。正是通过表演这一环节,综合艺术才能把各门艺术中的众多元素融合在一起。表演是指演员按照剧本规定的情境和角色的思想感情,在导演的指导下进行二度创作,通过语言、动作等形式来创造人物形象。优秀的表演艺术应该达到演员与角色的统一、生活与艺术的统一、体验与体现的统一。表演艺术的核心是解决演员与角色之间的矛盾,这就需要演员克服自我与角色的距离,注意分析与理解角色,塑造出具有个性的人物形象。表演艺术的关键是掌握好角色"体验"与"体现"的矛盾,"体验"就是演员要设身处地生活在角色规定的情境中,以角色身份去爱、去恨、去思想、去行动,使自我与角色融为一体。"体现"是指演员以自身的动作、言语、内心活动把"体验"结果表达出来。在综合艺术中,戏曲表演具有程式化、歌舞化的独特性,戏曲演员必须结合剧中人物的思想感情和行动逻辑,借助戏曲形式进行创造性表演,才能塑造出栩栩如生的舞台形象。戏剧表演与影视表演最大的区别在于前者需要不断地在舞台上进行创造,而后者则是在拍摄过程中一次性完成。前者具有当场反馈的剧场效果,而后者的逼真性与镜头感也是独一无二的。

总之,文学性是综合艺术的基础,表演性是综合艺术的中心环节,凡是成功的戏剧影视作品都离不开优秀的文学剧本和卓越的表演艺术,它们是集体创作的结晶。

第二节　戏剧艺术

一、戏剧的含义、类别

从广义上讲，戏剧包括话剧、戏曲、歌剧、舞剧，乃至目前欧美各国影响广泛的音乐剧等。从狭义上讲，戏剧主要是指话剧。还有一点需要说明，话剧在欧美各国通常被称为戏剧。

戏剧是由演员直接面对观众表演的某种能引起戏剧美感的内容的艺术。它既是一种文化，也是一种艺术。戏剧是在舞台上由演员以对话和动作为表现手段，为观众当场表演的一门综合艺术。戏剧艺术作为二度创作的艺术，包括两个重要组成部分，即作为舞台演出基础的戏剧文学和演员创造舞台形象的表演艺术。

戏剧艺术历史悠久，种类繁多。根据不同的标准有多种分类方法：

1. 传奇剧、社会问题剧、心理剧等，这是以剧情构成方式的不同来划分类别的。

2. 历史剧、革命历史剧、纪实剧、民间传说剧、神话剧、科幻剧、侦探剧、惊险剧等，这是以剧中所选择的题材的不同而分类的。

3. 独幕剧、短剧、多幕剧，例如中国戏曲则有长至五十多出的长篇传奇剧与短至一出的折子戏，这是以戏剧作品物理性的"长度"来区分的。

4. 古典主义戏剧、浪漫主义戏剧、现实主义戏剧、现代主义戏剧等，这是从不同的戏剧观念、不同的创作方法、不同的风格流派来进行分类的。

5. 悲剧、喜剧、正剧，这是从剧中矛盾冲突的性质与人物命运的结局所表现出来价值取向与审美范畴的不同来分类的。

戏剧是一门综合性很强的艺术，其形式、手法和艺术观念在不断发生变化，有些类型也不是固定不变的。下面以戏剧史上影响很大的悲剧、喜剧和正剧三种类型作简要介绍。

（一）悲剧

悲剧起源于古希腊。它的思想内涵一般是表现正义斗争在一定条件下不可避免地遭受挫折或失败，以及美好理想的破灭，斥恶扬善，给人以激励和启迪。正如鲁迅所说："悲剧将人生有价值的东西毁灭给人看。"因此它总是令人遗憾，促人思考，具有教育作用。悲剧正是通过毁灭的形式来造成观众心灵的巨大震撼，使人们从悲痛中得到美的熏陶和净化。悲剧所写事件、人物价值含量的标准，因时

代而异。在古希腊，悲剧都取材于神话、国家社稷的大事件、王公贵族的大人物。西方文艺复兴与中国五四新文化运动之后，随着人文精神与民主意识的增长，日常生活事件与普通人也逐渐被纳入悲剧的视野。悲剧由于题材范围的不同，又分为三种类型：

1. 命运悲剧。古希腊出现的"命运悲剧"，反映出这个历史阶段，社会力量与自然规律作为一种不可理解和不可抗拒的命运和人相对立，表现了人对自然和命运的抗争，最终因无法挣脱而导致悲剧的结局。如古希腊著名悲剧家索福克勒斯的《俄狄浦斯王》，俄狄浦斯在命运的捉弄下，铸成"弑父娶母"而不自知的人伦大错，当真相大白，他经受不住巨大的悲痛，愤而自残双目，自我放逐，归于毁灭。

2. 性格悲剧。欧洲中世纪末出现的"性格悲剧"，反映了封建伦理制度和宗教统治与反封建的社会力量的矛盾斗争，体现了人文主义思想与黑暗现实的尖锐冲突。莎士比亚的《哈姆雷特》《奥赛罗》属于这一类型。丹麦王子哈姆雷特决定担起复仇重任，除掉杀父篡位的叔父。但由于耽于沉思，优柔寡断，一再失去时机，最终导致与仇敌同归于尽的结果。

3. 社会悲剧。近代社会应运而生的"社会悲剧"揭露了各种不合理的社会现象和罪恶，具有鲜明强烈的批判精神。如法国小仲马的《茶花女》，中国传统戏曲《牡丹亭》《梁山伯与祝英台》等，均对社会偏见与世俗势力作了一定程度的揭露，触及资本主义时代的尖锐社会矛盾，反映了个人与社会势力的抗争。

（二）喜剧

喜剧源于古代希腊的狂欢歌舞和滑稽戏。中国唐宋的参军戏也具有喜剧因素。喜剧必须具备的素质是给观众以喜感，或者具有可笑性。这样，喜剧就不会给人以沉重感、严肃感，它是诙谐的，让人轻松、愉快的。所以喜剧绝对离不开笑。笑基本上可分为两类：讥笑和嬉笑。前者是逆向的、批判性的笑，后者是顺向的、赞许性的笑。这两类笑便造成了两类喜剧：讽刺喜剧与幽默喜剧。讽刺喜剧一般是对社会的腐朽势力进行揭露和讽刺，比较具有政治色彩，例如俄国作家果戈理的《钦差大臣》。而在幽默喜剧中，人物所追求的目的可能是正当的、积极的，但是可笑的行动却与目的相去甚远，如《堂吉诃德》的喜剧性就具有这样的特点。

（三）正剧

正剧这一体裁是由18世纪法国启蒙主义戏剧家狄德罗提出并首先付诸实践的。正剧中可以有悲剧的因素，也可以有喜剧的因素，但它绝非两者相加之和。正剧是一个全新的审美范畴，也是一个全新的戏剧体裁。

首先正剧是更加生活化的戏剧。所谓生活化，就是说正剧所反映的生活现实，在形态上更接近客观事物的原生态。其次，正剧是题材来源更广阔的戏剧。传统的悲剧写帝王将相，写大人物；传统喜剧写鄙下、丑陋的人和事；正剧却要写一切人、一切事，写悲喜之间那丰富多彩的生活。再次，也是最重要的一点，正剧是更加个性化的戏剧，亦即更加人性化的戏剧。诚然，好的悲剧、喜剧都是深刻地表现着人性的，但由于它们的夸张、变形，由于它们向各自一端的特殊色彩的强调，由于它们在题材范围上的局限，"人"的本来面貌的反映便打了折扣。而正剧则要求从总体上写人、写人性、写人的个性、写人的性格的复杂性。易卜生的《社会支柱》《玩偶之家》《群鬼》《人民公敌》，以及高尔基的《小市民》《底层》这样的戏，在追求戏剧舞台上的生活真实与人物个性方面都堪称经典之作，都是十分成功的正剧之作。

二、戏剧的艺术语言

戏剧至少有五千年历史，是一门很有群众基础的大众艺术。作为一种完整的艺术形式，戏剧的成功存在于表演之中，戏剧表演有自己独特的艺术语言。

（一）戏剧动作

在戏剧中，动作是最基本的表现形式和手段，亚里士多德最早看到了动作在戏剧艺术中的重要性，提出了"动作说"，我国著名的话剧导演焦菊隐也认为："话剧，对于作家来说是语言的艺术；对于导演来说却是行动的艺术。"对于戏剧而言，一切内容，包括人物、情节、主题等，都必须通过演员的直接动作来体现，离开行动，戏剧就不成其为戏剧了。例如，昆曲《千里送京娘》，讲述了赵匡胤惩恶救善，千里护送京娘回乡的故事。若是在现实生活中，千里回乡需要经过多少山水村庄，但在戏剧的舞台中却处理得十分简练。仅通过演员的几个虚拟动作和布景的切换，便将故事情节中多日的跋山涉水表现得淋漓尽致，这些虚拟动作赋予舞台时空以具体的内容。戏剧中的这种动作，是从生活中提炼而来，但都非常讲究装饰性，突出形式化的节奏感，具有很强的夸张性和表演性，大大不同于生活中的动作和说话方式，具有直观性、揭示性、流动性，这都是出于舞台表演的需要而逐步形成的艺术特色。

（二）戏剧冲突

冲突是戏剧的灵魂，古今中外的优秀戏剧无不具有强烈的戏剧冲突，这也是戏剧

吸引观众而获得舞台生命的重要因素。高尔基说："除了文学才能以外，戏剧还要求有造成愿望或意图的冲突的巨大本领，要求有用不可反驳的逻辑迅速解决这些冲突的本领。"这种冲突主要是剧中人物不同性格、不同意志的冲突。戏剧冲突为人物的性格所决定，又为展示人物性格服务。例如，曹禺先生的《雷雨》，将周、鲁两家人之间的复杂人物关系和庞大的矛盾冲突集中，呈现出一个专制复杂的封建家庭。作者在叙述时杂而不乱，极具层次感，使剧本充满戏剧性和传奇色彩。剧中人物的矛盾冲突，揭露了家庭悲剧，以及家庭中不同人物的命运，批判了封建专制家庭的残忍，同时也反映出半殖民地半封建社会的丑陋与黑暗。

（三）戏剧语言

戏剧人物的语言，尤其是剧本中的人物语言，是塑造人物形象的基本材料。高尔基在《论剧本》中说："剧本是最难运用的人物语言，其所以难，是因为剧本要求每个剧中人物用自己的语言和行动来表现自己的特征，而不用作者提示。"如果说，在舞台演出的时候，我们还可以通过人物的表情、动作来理解人物，那么在剧本中，对人物的表情和动作却不能作细致的描写，只能作一些必要的提示（如"激动地""深深地""缓缓地"云云），我们要了解人物，就只能通过对话、独白、旁白等。独白是由一个角色讲出的，多带有主观抒情性，如《哈姆雷特》中那段著名的关于"生存还是毁灭"的独白。旁白是角色暂且离开对话情景转而对观众或对自己说话，并假定剧中人"听不到"这话。旁白或用于表现人物心理，或用以向观众嘲弄剧中另一个人。如《第十二夜》第三幕，女扮男装的薇奥拉被迫与人决斗，无奈之中有一句旁白："求上帝保佑我！一点点事情就会给他们智斗我是不配当男人的。"此为心里表述的旁白。正因为这些语言，戏剧才有了美术、音乐、舞蹈所不具备的清晰而流畅的叙述性。

（四）舞台美术

舞台美术是舞台上各种造型艺术的总称。包括舞台布景、灯光、服饰、化妆、绘景、道具等。20世纪以来，在各种现代主义文艺思潮的冲击影响下，舞美设计的功能不仅是营造戏剧环境和支持表演，而且还上升到了解释剧情、解释心灵、表现创意的层面，大大地提高了舞台美术的艺术表现力和审美价值。剧组里的舞台设计师在导演的指导下，先画草图，经反复切磋修改，画出效果图，并做出模型，最后放大，制成布景和道具，根据需要打上各种灯光，一台戏的舞台美术就形成了。无论采取什么方法，舞美设计必须在质感、色调、手法、布局上有统一的风格。多样统一是舞美设计的基本原则。

三、戏剧的审美特征

(一) 戏剧性

在戏剧的所有特征中,戏剧性无疑占有最重要的地位。所谓戏剧性,就是戏剧艺术通过演员扮演的角色之间的冲突来展开剧情、刻画人物,借以吸引观众,实现其艺术效果或审美作用的特性。戏剧性一般包括戏剧动作、戏剧冲突、戏剧情景。构成戏剧性的中心环节是戏剧动作和戏剧冲突,没有冲突就没有戏剧。戏剧必须通过角色之间的对话和动作,来展现激烈的冲突和交锋,使戏剧情节得以进展,人物性格得以展现,在富于戏剧性的矛盾冲突和曲折起伏的情节中,塑造出具有鲜明性格的人物形象。古今中外的优秀戏剧作品,无不具有强烈的戏剧性。在莎士比亚的《哈姆雷特》中,整部戏剧以哈姆雷特与篡夺王位的叔父之间的外部条件及他本人灵魂深处的内心冲突构成丰富而深刻的戏剧矛盾。

(二) 动作性

戏剧的动作性是千年不渝的法则。正如美国戏剧家乔治·贝克所说:"通过多少个世纪的实践,认识到动作确实是戏剧的中心""动作是激起观众感情的最迅速的手段"。戏剧行动源于戏剧冲突,而戏剧冲突又主要依靠动作来表现。孔尚任的《桃花扇》一剧中,李香君不愿苟且偷安,以头撞墙,血滴在扇面上,杨文聪看了以后,用血在扇面上画出一朵桃花。这两个动作鲜明地表现了李香君爱憎分明的立场和杨文聪的漠然与苟且,表现出人物内心世界的冲突,让戏剧行动更加富于合理,从而引人深思。

(三) 剧场性

剧场性对戏剧演员的表演艺术提出了更高的要求,人们常把剧本、演员、观众称作戏剧艺术的三要素,其中最本质的要素自然是演员。因为演员的表演水平几乎是无法修饰的,所以一部戏剧的演出成功与否,很大程度倚仗于演员的表演。因此,戏剧的中心是演员的表演艺术。由于戏剧是在剧场中为观众现场表演,因而每一次表演都是一次艺术创造。戏剧表演过程就是创造的过程,也就是观众欣赏的过程。

戏剧艺术以演员表演为中心环节,演员表演也使戏剧艺术具有了自己的特色。戏剧在演出时,演员与观众的情感可以直接交流,观众一方面欣赏舞台上演员的精彩表演,另一方面又以自己的情绪、情感的反应直接影响着演员的表演,这种现场反馈的现象构成了戏剧艺术的重要特点。

第三节 戏曲艺术

一、戏曲的含义与类别

中国的民族戏剧有着独特的称谓即"戏曲",中国戏曲是包含文学、音乐、舞蹈、美术、武术、杂技,以及表演艺术各种因素综合而成的一门传统艺术,是汉族传统文化中的瑰宝。戏曲的内涵是对宋元南戏、元明杂剧、明清传奇以及近代京剧、各种地方戏的总称。古希腊戏剧、印度梵剧和中国戏曲,被称为三种古老的戏剧艺术。

据目前学术界的最新研究成果看,最早使用"戏曲"一词的是南宋的刘埙(1240-1319年),他著有《水云村稿》,其中《词人吴用章传》这样记载:"至咸淳,永嘉戏曲出。泼少年化之,而后淫哇盛、正音歇。"刘埙所说的"永嘉戏曲",就是指后人所说的"南戏""戏文""永嘉杂剧"。

戏曲艺术具有悠久的历史和深厚的传统。它的形成经历了漫长的阶段,直到12世纪才形成完整的戏剧形态。中国戏曲的渊源可以追溯到秦汉时期的乐舞、俳优、百戏。唐代更是有了较大的发展,出现了歌舞戏和参军戏,"戏"和"曲"进一步融合,表演形式也更为多样。宋金时期,戏曲艺术才真正趋于成熟,宋杂剧和金院本都能演出完整的故事,剧中角色也较前增多,初步形成了我国戏曲表演分行当的体系。直到13世纪,戏曲作者名家辈出,迎来元杂剧的鼎盛时代。北方的关汉卿、王实甫、马致远、郑光祖、白朴等剧作家创作了一大批影响深远的杂剧作品,其中,尤以关汉卿的《窦娥冤》和王实甫的《西厢记》最为著名,堪称世界戏剧艺术的不朽作品。南方的地方戏也产生了《琵琶记》、"荆、刘、拜、杀"等一系列名剧。于是,在元朝形成了中国戏曲史上第一个繁荣时期,成果丰硕的元杂剧,也成为这个时代文学艺术的代名词。明清时期,是中国戏曲史上又一个繁荣时期,人们对戏曲特征的认识发生了质的飞跃,"本色当行"戏曲理论的提出,特别是传奇作品大量涌现,包括中国戏曲史上划时代的浪漫主义杰作汤显祖的《牡丹亭》等,清代传奇戏剧出现了"南洪北孔"的局面,即指创作《长生殿》的洪升和创作《桃花扇》的孔尚任,他们的杰作以高潮式的结尾为明清传奇戏剧画上了一个完美的句号。这个时期,大量戏曲理论论著的出现(如李渔的《闲情偶记》)更加促进了戏曲艺术的繁荣发展。清代乾隆时期以后,中国戏曲从传奇时代进入地方戏时代,各地根据方言、地方俗曲和民间歌舞,形成了诸多的戏曲声腔和剧种,不但出现了昆曲、京剧等全国性的大剧种,而且涌现出几百个地方剧种,呈现出百花齐放的局面。

至今为止,据不完全统计,我国各地有三百多个剧种。其中有代表性的剧种主要

有昆曲、京剧、豫剧、越剧、黄梅戏、评剧，其他较为重要的剧种还有湘剧、秦腔、沪剧、徽剧、庐剧、桂剧、粤剧等。

（一）昆曲

昆曲也称昆剧，是我国最古老的剧种之一，迄今已有六七百年的历史，是一门糅合了唱念做表、舞蹈及武术的表演艺术。昆曲发源于江苏昆山，明末清初呈现蓬勃兴盛的局面，并形成众多流派，对许多地方剧种产生过影响。昆曲以生、旦、净、末、丑、外、贴七行为基础角色，早期作品《浣溪沙》反映了昆曲初创时期的角色分行法，即除遵循南戏的七行之外，还借鉴了元杂剧的小末、小旦等设置法，更增设小生、小旦、小末、小外、小净五行共十二行。昆曲流派分有南昆、北昆、湘昆、草昆、永嘉昆曲等，近代较为著名的昆曲表演艺术家有周传瑛、郑传鉴、张传芳、王传淞、华传浩等人，著名的昆曲有《琵琶行》《牡丹亭》（图11-2）、《长生殿》等。

图11-2　白先勇青春版《牡丹亭》剧照（2004年）
图片来源：白先勇，《牡丹情缘　白先勇的昆曲之旅》

（二）京剧

京剧是流行全国的大剧种，诞生于1840年左右，自两百年前"四大徽班"进京演出后逐渐形成，并得到了迅速的发展。京剧广泛吸收了其他剧中的长处，剧目、曲调丰富多彩，唱词通俗易懂，念白分京白、韵白两种，表演各行当均有一套规范的程式化动作，产生了许多著名的表演艺术家，因而很快成为中国戏曲艺术的代表，其影响遍及全国，蜚声中外。京剧流派很多，其中，最著名的有"谭派"（谭鑫培）、"麒派"（周信芳）、"盖派"（盖叫天），以及"四大名旦"（梅兰芳、尚小云、程砚秋、荀慧生）。王瑶卿总结"四大名旦"各自的特点为：梅兰芳端庄富丽，雍容大方，唱、做、念、打皆能；尚小云侠义豪迈，刚健飒爽，善"打"；程砚秋庄淑娴静，悲凉凄楚，善"唱"；荀慧生流丽柔和，淳朴自然，善"做"。还有"四大须生"（马连良、谭富英、杨宝森、奚啸伯）等。京剧的服饰叫作"行头"，京剧脸谱富于装饰性和夸张性。著名的京剧

剧目有《群英会》《空城计》《霸王别姬》《将相和》《穆桂英挂帅》《海瑞罢官》《红色娘子军》等。

（三）黄梅戏

黄梅戏是流行于安徽省的地方戏曲剧种，原名"黄梅调"或"采茶戏"，是18世纪后期产生于安徽、湖北、江西三省交界处的一种民间小戏。它真正的发展是在20世纪50年代。那时，由于国家的扶植，整理改编了一批剧目，如《天仙配》（图11-3）、《女驸马》《牛郎织女》《罗帕记》《三搜国丈府》等。这时，黄梅戏才开始为更多的人所认知，严凤英、王少舫等黄梅戏演员的名字才开始深入人心。它的唱腔淳朴流畅，以明快抒情见长，它的表演质朴细致，以真实活泼著称，具有丰富的表现力。

图11-3 黄梅戏《天仙配》（1953年）
图片来源：金芝，《黄梅戏——中国国粹艺术读本》

图11-4 豫剧《花木兰》（2014年）
图片来源：谭静波，《豫剧——中国国粹艺术读本》

（四）豫剧

豫剧，又称河南梆子，流行于河南及邻近地区，唱腔清晰流畅，表演真切细腻，成为梆子声腔系统中影响最大的剧种，出现了常香玉、陈素真、崔兰田、马金凤、阎立品、桑振军"豫剧六大名旦"，以及《花木兰》（图11-4）、《穆桂英挂帅》《秦香莲》《朝阳沟》等一批优秀剧目。

（五）越剧

越剧是兴起于20世纪初期的一个年轻的剧种，它起源于浙江嵊县，但后来却红遍了大江南北。1923年左右，艺人金荣水在嵊县组建了培养女演员的科班，从此越剧女班盛行。根据女子的特点，越剧的音乐和唱腔有了变化，显得很是委婉轻柔，一时红遍江南。特别是上海，女子文戏倍受青睐。20世纪40年代，以袁雪芬为代表的越剧艺人对越剧进行了一系列的改革，形成了以女演员扮演各个行当角色的特点和细

腻、清新、柔婉的艺术风格。涌现出袁雪芬、徐玉兰、王文娟等一批著名演员和《红楼梦》（图11-5）、《梁山伯与祝英台》《祥林嫂》等一批优秀的作品。

图 11-5 越剧《红楼梦》（1958 年）
图片来源：陈立红，《艺术导论》

图 11-6 秦腔《春秋笔》
图片来源：张光奇，《民间戏曲：汉英对照》

（六）评剧

评剧是流行于我国北方地区的一种地方戏，特别是在华北、东北地区，为广大民众喜闻乐见。1910年左右形成于唐山，习称"蹦蹦戏"或"落子戏"等。20世纪30年代中期，白玉霜、爱莲君的上海之行，用《花为媒》《桃花庵》等剧迷倒了南方观众，到此时为止，评剧变成了一个影响巨大的剧种。评剧以唱功见长，吐字清楚，唱词浅显易懂，演唱明白如诉，表演生活气息浓厚，有亲切的民间味道。其中新凤霞主演的《刘巧儿》，小白玉霜主演的《秦香莲》等众多剧目，深受广大观众的喜爱。

（七）秦腔

秦腔（图11-6）又称乱弹，源于西秦腔，流行于我国西北的陕西、甘肃、青海、宁夏、新疆等地，又因其以枣木梆子为击节乐器，所以又叫"梆子腔"，俗称"桄桄子"（因以梆击节时发出"恍恍"声）。秦腔唱腔为板式变化体，音乐分为快音和苦音两大类，伴奏乐器主要有板胡、二股弦、三弦、梆子、手锣等，秦腔角色分为四生、六旦、二净、一丑，共计十三门，又称"十三头网子"。秦腔表演朴实、粗犷、细腻、深刻，以情动人，富有夸张性。2006年5月20日，秦腔经国务院批准列入第一批国家级非物质文化遗产名录。

此外，广东的粤剧，中南地区的汉剧，西南地区的川剧，华北地区的河北梆子等许多地方剧种，也都拥有大量的观众。这些19世纪末20世纪初产生的地方戏基本上成为现代戏曲舞台上的主力。由于它们产生时代较晚，没有太多程式化的规矩，所以在题材上比老剧种更为容易，在现代化的过程中也走得更靠前一些。

二、戏曲的艺术语言

（一）戏曲程式

程式是戏曲中运用歌舞手段表现生活的一种独特的技术格式。程式作为规范化、格律化的艺术语言，反映了戏曲独特的表演技艺规程。戏曲演员是如何创造角色呢？人们马上就想到了表演程式：唱有唱的强调，念有念的规矩，做有做的范式，打有打的套路，相应地也就有了音乐、动作等各方面的程式。这些程式，都是体验生活创造形象的结果，当它再创造时，程式又成为创造形象的手段了。戏曲程式主要分为表演程式、动作程式、音乐程式、舞美程式等。

表演程式包括身段、功架、手势、性格、感情、表情及武打套子等，戏曲的表演程式，"唱"有板式、曲牌，"念"分散白、韵白，"做"有姿势、架势，"打"有套数、把子功，各个方面都有一定的格式。动作程式大体包括手、眼、身、发、步五个方面的形体动作，俗称"五法"。音乐程式包括腔调、板式、曲牌及锣鼓经等。舞台美术程式包括服饰与化妆程式。服饰多为明朝制式，有"宁穿破，不穿错"的说法，戏衣按颜色分等级、表气质、表风俗，由高到低的颜色顺序为黄、红（紫）、兰、绿、黑。戏曲化妆分美化化妆（俊扮）、性格化妆（脸谱）、情绪化妆（变脸）等，性格化妆形成了图案化脸谱。

（二）戏曲角色

戏曲一般都划分为生、旦、净、丑等四种基本行当，每种行当又有细致分类。例如，专指男性角色的"生"，又可分为老生、小生、武生等，甚至还可以细分，如小生又可分为纱帽生、扇子生、穷生和翎子生等；专职女性角色的"旦"，又可分为青衣、花旦、刀马旦、老旦等；"净"，又分为铜锤花脸、架子花脸等；"丑"又分为文丑、武丑等。戏曲各行当所扮演的人物都有一定的范围，化什么妆，穿什么衣，戴什么帽，皆有例可循，表演也有相应的程式、技巧、手法和严格的技术规范，因而呈现出不同的艺术风格。京剧里的靠把老生，俊扮不勾脸，戴髯口，扎硬靠，把兵器，连唱带打，多扮演一些老当益壮、慷慨激昂的武将，如《定军山》里的黄忠、《战太平》中的华云等。青衣所扮人物，则都是一些贤淑端庄的贤妻良母或节妇烈女，因而以唱为主，念、做为辅，如《武家坡》中的王宝钏、《桑园会》里的罗敷之类。而花旦正好相反，以念、做为主，扮演的角色也比较广泛，既有天真烂漫的小姑娘，如《拾玉镯》里的孙玉娇，也有《一匹布》里神赛花那样爽快俏皮的少妇人，还有潘金莲（《挑帘裁衣》）、阎惜娇（《坐楼杀惜》）之类为情色杀人或被杀的角色。

（三）戏曲表演

人们通常把京剧演员创造角色的方法概括为唱、念、做、打四种功夫。唱指歌唱，念指具有音乐性的念白，做指舞蹈化的动作，打指武术和翻跌的技艺。

戏曲表演由于在形成的历史过程中吸收了大量的杂技和舞蹈成分，所以格外重视动作的技艺性和观赏性，演出中常常穿插着各式各样的舞姿、身段、工架、跟头、把式，不时可见舞水袖、弄髯口、抖帽翅、撒火彩等特技动作。这些技艺，用得恰当，能把人物的心情以夸张的形式突现在观众眼前。如《群英会》中有一个著名场面："三军司令"周瑜端坐不动，但头盔上的两根翎子却不断地颤抖，让观众感受到人物平静的外表下掩抑着强烈的震怒。其他如《贵妃醉酒》中的衔杯翻身、卧鱼嗅花，《红娘》主角的棋盘舞与张生的矮子步，《徐策跑城》时的一番舞袖、耍髯、蹉跌表演，都因鲜明生动地表现了主人公在规定情境中的心理活动而脍炙人口。

（四）戏曲音乐

戏曲音乐分为声乐和器乐两大类。戏曲音乐的核心，即声腔（唱腔）音乐是区别剧种的明显标志。京剧的唱腔主要由"西皮"和"二黄"两大板腔系统，及一些从地方戏借来的曲牌和各种民间小调化合而成。调性或高亢激昂，或低回婉转。根据节奏的快慢，又分出各种不同的板式，如慢板、原板、流水板，以及在此基础上略有变化而成的快三眼、二六板、快板、摇板、散板、导板等。各种板式具有不同的表现力，或急促或从容，有的宜于说理，有的适合抒情，有的便于叙事。器乐的主要任务是伴奏和渲染气氛，根据伴奏对象和情境的需要，可以奏出各种各样的锣鼓点与曲调来。伴随老生（如《空城计》里的诸葛亮、《斩黄袍》中的赵匡胤）踱方步的是滞重的锣钹声"仓且仓且……"而小姑娘红娘（《红娘》）、孙玉娇（《拾玉镯》）轻盈的脚步总是踩在小锣"台台台台……"的节奏上，到了两军对阵（如《霸王别姬》起首"挡棒攒"）时，则金鼓齐鸣，如狂风暴雨，极力渲染激烈的战斗气氛。

（五）戏曲道具

戏曲道具是戏曲艺术的组成部分。主要有这么几种类型：一是成型道具，如石狮子、石墨、香炉、铜鼎等；二是装饰道具，如挂钟、招牌、锦旗、奖状等；三是随身道具，如枪、刀、鞭、宝剑、提包等；四是大道具，如桌椅、板凳、床铺、钢琴等；五是小道具，如帽子、围巾、手杖、文房四宝、玩具、针线盒等。道具能体现故事发生的环境、时间、地点，点明主题，使剧情向前发展，帮助演员塑造舞台人物性格，揭示人物思想感情。

三、戏曲的艺术特征

中国戏曲作为世界上独树一帜的古老戏剧文化，有着自身独特的文化品性和艺术特征，尤其是表现在综合性、程式化、虚拟性这三个方面。当然，这些特征并非中国戏曲所独有，许多东方戏剧也具有这些特点。

（一）综合性

近代著名学者王国维在《戏曲考原》中对戏曲的内涵作了这样的界定："戏曲者，谓以歌舞演故事也。"强调了戏曲在音乐性、舞蹈性、戏剧性上的统一。可见，戏曲表演涉及三方面：歌、舞、演，缺一不可，比起其他综合艺术——比如话剧重在说，歌剧重在唱，舞剧重在舞，电影重在演——中国戏曲的表演综合性更强。从戏曲剧本上看，它在文学方面的综合程度几乎达到了无体不备的状态。诗、歌、赋、骈、散文、小说……所有文学体裁的艺术成分都被它囊括进来，通过吸收、融化，作为展开戏剧冲突和塑造人物形象的手段。从舞台演出上看，它是时间艺术（如音乐）和空间艺术（如美术）的融合；而作为表演艺术，它又集中了唱、念、做、打多种艺术表现形式。从戏曲的发展构成上看，它是民间歌舞、滑稽戏、唱说艺术等多种不同的表演艺术因素不断交融的结果。这种高度的综合性，可以说是戏曲艺术最基本的审美特征，也是中国戏曲与西方话剧的重大区别。正是由于这种综合性，使中国戏曲成为歌舞化的"剧诗"，通过唱腔与舞蹈、念白与表演，在戏曲舞台上营造出富有诗情画意的戏剧氛围。

（二）程式化

程式化是中国戏曲的一个重要艺术特征，"程式"一词带有规范化的含义，它是戏曲反映生活的主要表现形式。戏曲的程式不仅体现与表演身段，而且体现在剧本体制、角色行当、音乐唱腔、化妆服饰等各个方面。一些表现一定含义的定型动作如"起霸""整冠""趟马""走边"等，不仅有一定之规，且有较大技术难度，这就叫"程式动作"。独白、对白、旁白，拿腔拿调，因角色身份与戏剧情景而各有一定之规，已远离生活的语言，是语言的大幅度戏剧化、夸张化，曾被批判者讽刺为"不是人话"，这就是"程式语言"。各种角色分为"行"，衣服、脸谱均有规定的式样，生、旦、净、末、丑一望即知，这就是"程式化装"。唱腔虽有流派之别，但大路子一定得遵循曲谱格律与板墙规则，这便是"程式唱腔"。以表演身段为例，程式动作是生活动作的舞蹈化。换句话说，也就是戏曲赋予生活动作一种比较固定的技术格式。在舞台上，演员表现生活的日常动作既不是生活真实的照搬，又要表现得具体、明白、美观，成为一种观

众看得懂的富有节奏化的舞蹈动作。戏曲的程式是千百年来一代又一代艺术家对社会生活的高度提炼和概括，其中蕴含了中华民族独特的戏剧美学思想，是使戏曲区别于其他艺术品种的根本属性。

（三）虚拟性

中国戏曲的虚拟性是指戏曲充分吸收了我国古典美学注重写意性的特点，通过"虚实相生""以形写神"，使演员能够充分利用戏曲舞台的有限的时空，更加广阔地反映现实生活与表现思想情感。运用一定的假定性，使演员与观众之间达成一种默契：有限的舞台空间和时间变成了不固定的、自由流动的时空。在戏曲演出的过程中，演员按照编导的意图，尽情地赋予舞台上有限的时间和空间以无限的含义，如一个圆场代表了十万八千里，几声更鼓表示夜尽天明，而这一切都能令观众接受和认可。中国戏曲是在物质条件贫乏、舞台技术落后的社会环境中逐渐形成和发展起来的，因此舞台上的种种物质实体就要通过演员的表演和观众的联想得到显现。比如戏曲舞台上的开门、关门、上楼、下楼、骑马、下马、登船、下船等动作，并没有真实门、楼、马、船等物，而是借助演员的动作和观众的想象去完成艺术的创造。像《三岔口》在明亮的灯光下表演摸黑厮杀，惟妙惟肖，使观众不自觉地就相信台上表演的真实性了。又如梁谷音和刘异龙所演的昆曲《双下山》，僧尼两人用了完全虚拟的方法，表演涉溪过水，不仅全部动作观众了如指掌，最难得的是将两人互相爱慕，相互试探而又想掩饰的感情表现得很细腻。这种高度的艺术概括形成了中国戏曲独特的舞台面貌。

戏曲艺术高度的综合性、程式化和虚拟性，以鲜明的艺术特色在世界戏剧舞台上独树一帜，具有浓郁的民族特色和独特的艺术魅力。

第四节　电影艺术

一、电影的含义与类别

电影是科技与艺术相结合的产物。它是通过画面、声音和蒙太奇手法等电影语言，在银幕上创造出直观感性的艺术形象来再现和表现生活的艺术。电影创作的过程较为复杂，创作者首先要用摄影机把人物、景物及其他被拍摄物拍录在胶片等媒介上，然后通过冲洗、翻印、剪辑等技术手段，使一个个图像变成动作连贯的影像，最后使用放映机投射在银幕上，利用人视觉暂留原理，形成活动的影像。

由于电影诞生于音乐、舞蹈、绘画、雕塑、戏剧、建筑之后，所以常被称为"第七艺术"。1889年，狄克逊在美国拍摄了一个人打喷嚏的短暂过程，被看作是电影的萌芽。1895年12月28日晚，法国人卢米埃尔兄弟在巴黎一家咖啡馆的地下室里，放映了他们自己拍摄的《火车进站》（图11-7）和《水浇园丁》等短片，从此，这一天被电影史学家定为电影正式诞生的纪念日，标志着

图11-7 电影《火车进站》（1895年）
图片来源：陈立红，《艺术导论》

世界无声电影时代的开始。10年之后，中国电影诞生。当时的北京丰泰照相馆拍摄了第一部国产片《定军山》，由著名京剧演员谭鑫培主演，从严格意义上说，这是一部戏曲舞台纪录片。中国第一部故事片应为《难夫难妻》（1913年）。

随着现代科技的发展，电影经历了从无声到有声、从黑白到彩色、从普通银幕到宽银幕再到三维高科技、高清画面的演进过程，科技进步对电影艺术的发展，对电影语言的创新，对电影美学观念的演变都有着重要的影响。电影艺术史上三次重大变革都与科技发展密切相关。第一次大变革是从无声到有声，有声电影诞生的标志是1927年美国的《爵士歌王》，中国第一部有声电影是1931年的《歌女红牡丹》；第二次大变革是从黑白到彩色，彩色电影诞生的标志是1935的美国影片《浮华世界》，中国第一部彩色故事片是1948年的《生死恨》，该片又是一部戏曲艺术片，由梅兰芳主演，费穆担任导演；第三次大变革发生在20世纪90年代以来，电影已经大踏步走向高科技时代，三维动画、数字技术、多媒体技术和虚拟现实等高科技手段正在广泛应用于电影艺术领域，以极富想象力和极其逼真的艺术效果，大大增强了电影艺术的魅力。如在美国电影《阿甘正传》中主人公居然可以和肯尼迪总统促膝谈心，《哈利·波特》中那些各种各样令人吃惊的魔法，《指环王》中铺天盖地的七万魔兵大战，《特种部队·眼镜蛇的崛起》中的人物可以拿着童年时曾经幻想过的高科技武器，穿梭在地球的每个角落，从华盛顿到巴黎、从沙漠到北极、从天空到海底，无所不在，这些有着巨大视觉冲击力的镜头都是由高科技创造的。

2009年，著名导演詹姆斯·卡梅隆更是运用3D加虚拟现实的新技术营造出了空前视觉史诗《阿凡达》（图11-8），

图11-8 电影《阿凡达》（2009年）
图片来源：陈立红，《艺术导论》

片中女主人公骑着飞天神兽营救运输机中的同伴飞行员在空中翻滚落地并潇洒地举起弓箭瞄准,这样的连贯动作居然可以出现在一个长镜头中,可见其拍摄技巧与技术的高超。另外,那浮现于巨幕上层次分明的明媚色调和将人融入其中的通透感,独一无二的宏伟场面和壮观的视野,可以说大大推进了3D电影的进程,难怪《好莱坞报道》影评人柯克·哈尼克特(Kirk Honeycutt)在影评中对动作场面给予了高度评价:"卡梅隆运用了他掌握的所有视觉工具,像一位战略大师一样引领着观众,为众人展示战斗中的每一个转折,展现每一个改变故事进程的勇士们的死亡与怯弱者的表情。大银幕因为这些动作戏还有振奋人心的音乐而更加栩栩如生。"可以预见,随着现代科技革命的飞速发展,电影在未来的时代必将发生更大的变化。

电影有不同的种类,从总体上看,主要有故事片、纪录片、科教片、美术片、音乐片等五大类,故事片作为最主要的样式还可具体划分。故事片充分发挥了现代综合艺术的长处,它的划分可以根据电影特征,借用文学分类方法。从体裁上看,包括诗电影、散文电影、小说电影和戏剧式电影等。实际上,年轻的电影艺术在它近百年的发展历史上,每个阶段都有所偏重地学习其他艺术。20世纪20年代,主要向诗歌学习,蒙太奇式电影成为主流,以苏联蒙太奇电影学派为代表,涌现出艾森斯坦的《战舰波将金号》(1925年)、普多夫金的《母亲》(1926年)等一批著名影片;30-40年代,电影主要向戏剧学习,戏剧式电影成为主流,尤以好莱坞电影最为著名,出现了《魂断蓝桥》(1940年)、《卡萨布兰卡》(1943年)等一大批影片;50-60年代电影主要向散文和小说学习,纪实性电影达到高峰,出现了意大利的《罗马11时》(1952年)等一批纪实性电影与《罗果和他的兄弟们》(1960年)等一批小说式电影。20世纪后半期以来,电影样式呈现多元化的发展趋势。

二、电影的艺术语言

电影的艺术语言主要是通过强化视听组合及时空组合来实现其艺术特性,由蒙太奇、画面、声音、色彩等因素构成视听效果,来集中体现银幕造型。

(一)电影画面

电影画面主要是通过摄像头的镜头拍摄记录下来的,对影视画面来讲,景别(包括远景、全景、中景、近景、特写等)、焦距(包括标准镜头、长焦镜头、短焦镜头、变焦镜头等)、镜头运动(包括推、拉、摇、移、跟、降、升等几种基本形式和运动镜头等)、角度(包括平视镜头、俯视镜头、仰视镜头等),以及光线、色彩和画面构图等,共同组成画面造型。

（二）电影声音

从电影声音来讲，人声（包括对话、独白、旁白等）、音乐、音响这三大类型，共同组成了声音造型，并与画面相互配合，极大地增强了影视艺术的表现力和感染力。音乐出现在电影中，是为了把观众的注意力吸引到银幕上，让观众进入观影状态。但当音乐进入电影创作活动中，成为电影的表现元素后，就不仅是催化剂的作用了，它更是影视作品的表意、抒情的语言元素。好的电影音乐在艺术水准上更进一步，能够自然地引导观众进入情节，并能烘托场面气氛，深化主题，推进剧情，组接镜头画面。

（三）电影色彩

电影色彩是一种动态的色彩，它不仅融于剧中人物的表征，更体现了人物内心世界的变化过程。这也是电影色彩的独到之处。可以说电影色彩的自身价值和表现功能为电影创造者提供了广阔的发展空间。巧妙运用色彩的情感表现，可以分割电影的时空、推动电影的叙事。如张艺谋的影视作品《英雄》（图11-9），该片中先后出现了红、蓝、绿三种色彩作为不同段落的画面色调，每种画面色调都含有不同的喻义，对推动故事发展、刻画人物性格起到了烘托作用。在电影中，单纯的色彩并不能有所作为，只有色彩进入电影结构中才具有审美价值，只有在各个局部色调的相互关系中才能正确地理解色彩的意义。

图 11-9　电影色彩《英雄》（2002年）
图片来源：尹鸿，《当代电影艺术导论》

（四）蒙太奇

蒙太奇是电影艺术中最重要的语言手段，创作者可以通过蒙太奇方法将镜头、画面、声音、色彩等各个元素进行有机组合，以建立电影时空结构，达到叙事、抒情、

表意的艺术效果，可以说，没有蒙太奇就没有电影艺术。蒙太奇是法文 Montage 的音译，原为建筑学用语，其意为装配、组合、构成等，运用于影视艺术中，则指画面、镜头和声音的组织结构方式。蒙太奇保证了电影叙事的连续性和影片主题创造。主要包括创造时空、创造运动、创造含义和创造节奏四方面。蒙太奇按其功能来分，可分为两种基本类型，一种是叙事蒙太奇，另一种是表现蒙太奇。叙事蒙太奇包含了连续蒙太奇、平行蒙太奇、交叉蒙太奇、重复蒙太奇四种。表现蒙太奇包含了抒情蒙太奇、对比蒙太奇、隐喻蒙太奇、思维蒙太奇和心理蒙太奇五种。蒙太奇是影视艺术独特的思维方式和方法，它的产生和发展使电影上升为一门独立的艺术。

三、电影的艺术特征

相较于传统艺术而言，电影艺术融合了较多的现代科技手段，成为目前发展最快、影响力最大的艺术。电影在其形成和发展的过程中获得了自身的文化意义，同时也形成了不同于其他艺术门类的独特的艺术特征。主要表现在以下几个方面：

（一）综合性

电影是一门综合艺术，它的综合性分为三个层次：（1）它是各门艺术的综合；（2）它是科学与艺术的综合；（3）它是美学层次上的综合。电影艺术将视觉艺术和听觉艺术、时间艺术与空间艺术、纪实艺术与表演艺术、再现艺术有机地综合到一起。这种综合性，使其成为一种集体创作的艺术，它将编剧、导演、演员、美术、摄影、录音多个创作部门的艺术创造进行有机配合，大大丰富了自己的艺术表现力。

电影的综合性并不是指各种艺术成分的简单相加，而是指将各种艺术形式包含的艺术成分经过融汇贯通变成新的东西加以表现。它除具有一般文学艺术的共性特征外，还具有自己的个性特征。这在于电影艺术的表现工具与别的艺术表现工具不同。电影是用摄影机来反映的。摄影机具有真实记录反映对象及其运动的时空转换这一特点，由此形成特殊的电影表现手法和电影叙述语言，将各种艺术成分有机统一组合成新的艺术表现形象，是电影艺术的独特之处。

最年轻的艺术——电影，以其无可比拟的艺术魅力，闯进了世界艺术之林，一跃而成为最富群众性、最具影响力的，与世纪同龄的艺术巨人。电影不仅是诞生于古老传统的艺术之后，而且它是吸取和消化了这些艺术的所长而又扬弃了它们的所短，有机综合了多种艺术因素而形成的一种新型的独特的艺术形式。因此，多种艺术门类的有机综合，是电影艺术最突出的美学特性，综合性是电影美的本质所在。

(二)运动性

运动是电影构成元素中的重要组成部分。电影中所有的画面都是以不断变换的运动形式,来作用于观众的视线中。法国著名哲学家马赛尔·马尔丹(Marcel. Martin, 1889-1973年)曾在《电影语言》一书中写道:"运动是电影画面最独特、最重要的特征。"运动性一直是传统造型艺术想要努力实现的。例如,莫奈绘画作品中擅长捕捉光影的变化,画面视觉效果强烈,让观者能够感受到大自然的万物在画面中跳跃,从而产生别样的体会。但这也仅仅是瞬间性的,电影则通过摄影机的光学镜头原理,用科学的手法还原了一个物理学意义上运动着的画面。这给电影带来了巨大的魅力,也吸引了大批的观众。

电影的空间运动性包括了三种含义。一是指被拍摄主体(人或物)自身的运动,即电影画面能够再现被拍摄主体的真实运动景象。这种运动包括横向的镜框中的运动,也包括纵向的长期的线性发展运动,通过主体的运动使观众获得了丰富的信息。例如,贝纳尔多·贝托鲁奇执导的《末代皇帝》(图11-10),影片通过线性的叙述方式讲述了溥仪60年跌宕的一生。这种纵向的叙述方式实际也是一种成长的记录。二是指摄影机本身的运动。摄影机的运动包括推、拉、摇、移、跟、升、降,以及综合运动等,电影摄影中追求画面的动态逼真效果,而摄影机的这些运动能够打破传统静态单幅画面的局限性,记录真实的景象,突破了传统的视觉局限性。我国著名西方电影史专家邵牧君先生曾在《西方电影史论》一书中提出:"电影作为一门独立的艺术的根本元素是摄影机的运动性。即各个镜头或同一镜头内部拍摄方位和距离或快或慢的变化。"三是指摄影机和被摄对象都处于运动之中。例如,影片《贫民窟的百万富翁》开头,贫民窟的孩子们被警察追逐在路上来回奔跑,此时的摄影机跟随着孩子们,踩过成堆的塑料垃圾,跳上砖瓦墙,闯进狭窄的过道,引起鸡飞狗跳,让大人瞪目。摄影镜头带领观众一路领略贫民窟景色及民俗生态。

图11-10 电影《末代皇帝》(1987年)
图片来源:尹鸿,《当代电影艺术导论》

蒙太奇是电影构成形式和构成方法的总称，它是电影创作的主要叙述手法和表现手段之一。简单来讲，蒙太奇指在电影创作中，根据电影主题的构思、情节的发展、观众的思维等，将影片的内容分解为不同的场景、片段进行拍摄，而后根据剧本的构思，通过艺术技巧，将这些画面重新整合，使之产生连贯、呼应、对比、暗喻、衬托等意蕴，从而形成一个合乎逻辑的、有机的艺术整体。苏联电影大师谢尔盖·爱森斯坦的《波坦金战舰》，影片中运用了大量的镜头切换，其中婴儿车由楼梯摔下、四周人在开枪、母亲紧张失措，这些画面通过交互剪接的手法，产生了紧张、紧凑、隐喻的效果。伍瑟沃罗德·普多夫金拍摄的《母亲》中，将游行示威的工人队伍逐渐壮大与涅瓦河的冰块逐渐融化的镜头，进行反复地交叉组合，从而产生了一种隐喻的效果。蒙太奇手法的诞生，使电影从机械的记录转变为创造性的艺术。匈牙利著名电影理论家贝拉·巴拉兹（Bela Balazs）在他的《电影美学》一书中，把蒙太奇比作一把创造性的剪子，认为它能够创造出让观众感受到原本在镜头中所看不到的事物。蒙太奇不但体现在电影后期的拍摄和剪辑中，同时也体现在前期的文学剧本和分镜头剧本中。就一部电影作品而言，蒙太奇思维贯穿于整个电影艺术的创作中。

第五节　电视艺术

一、电视的含义与类别

电视是现代科学技术高度发展的产物，也是20世纪人类最伟大的发明之一。电视与电影、广播相比，是更为年轻的传播工具，然而它的发展之快、影响之大，却是此前其他传播媒介所无法比拟的。

发展迅速的电视，诞生至今仅有八十多年的历史。1936年11月2日，英国广播公司（BBC）（图11-11）在伦敦郊外的亚历山大宫，播出了一场规模盛大的歌舞，标志着世界上第一座电视台正式开播，人们普遍把这一天作为电视事业的开端。1958年5月1日晚，我国建立的第一座电视台——北京电视台（中央电视台的前身）实验播出黑白电视节目，标志着中国电视事业的开端。在半个多世纪的时

图11-11　英国广播公司（BBC）（1922年）
图片来源：陈立红，《艺术导论》

间里，大大小小的电视台遍布全中国，电视大规模进入城市和农村，成为了人们精神生活的重要内容。

从总体上讲，电视艺术就是运用电视手段所创造出来的各种文艺样式，包括电视剧、电视综艺节目、电视游戏节目、电视"真人秀"节目、电视纪录片与专题片，以及音乐电视（MTV）、电视舞蹈、电视戏曲、电视文艺谈话节目等，每种样式又可以细分为各种不同的体裁与类型。

电视节目内容繁多，涉及的领域十分丰富。如果按照节目内容来看，大体可分为新闻类、文艺娱乐类、教育服务类三大类别；如果按播出方式，可分为直播类节目和录播类节目；如果按照传播和覆盖市场，可分为本地节目、全国市场节目和区域/国际市场节目；按照受众定位则可以分成一般综合性节目和特定对象性节目；按照节目来源则分为自办节目、联播节目、交换节目、转播节目、购买节目等。

电视剧是电视艺术的主要类型，它的种类繁多，经历了"直播电视剧"时期、"电视单本剧"时期、"电视连续剧"的产生、多种样式电视剧并存的时期。

我国第一个直播"电视小戏"为1958年6月15日播放的《一口菜饼子》。从1958年到1966年，在长达八年的直播电视剧时期，共播出电视剧近百部，它不同于舞台剧的实况转播，已显现出一种全新艺术样式的端倪，所以，我们将这一时期称为电视剧观念的诞生。

1978年5月22日，中央电视台播出了第一部电视单本剧——以农村生活为题材的《三家亲》。此后，大批电视单本剧蜂拥而至，如《有一个青年》《凡人小事》《乔厂长上任》《女友》《新岸》等。电视单本剧具有独立的故事或情节，基本上一次播完（或分上、中、下三集），情节紧凑，人物不多，时间一般为半小时至两小时之间。

1980年前后，国外和中国香港的电视连续剧开始涌入我国大陆。如日本的《姿三四郎》、中国香港的《霍元甲》等。它们曾使我国观众为之轰动。1980年，我国制作出了一部电视连续剧《敌营十八年》，从而揭开了我国电视连续剧的序幕。

1985年前后，继电视单本剧、电视连续剧的相继发展，多种样式的电视剧竞相涌现，就电视剧的题材而论，拥有了电视现代剧《新星》《雪野》，电视历史剧《杨家将》《上党战役》，电视战争剧《高山下的花环》《凯旋在子夜》，电视传记剧《诸葛亮》《少帅传奇》，电视爱情剧《小巷情话》《家风》，电视儿童剧《窗台上的脚印》《爸爸，我一定来》等。

20世纪90年代以后，《渴望》开创了室内剧和伦理剧先河，《我爱我家》掀起系列剧和情景喜剧的浪潮。继港台剧《戏说乾隆》之后，《宰相刘罗锅》《还珠格格》《康熙微服私访记》系列大兴戏说之风。《刑警本色》《黑洞》，反腐加警匪剧如火如荼。《雍正王朝》《康熙大帝》好评如潮的同时又引起学者们对历史剧的强烈反思和批评，真

可谓百花齐放,一片繁荣。

二、电视的艺术语言

根据电视的传播特点,电视的艺术语言和表现手法总体上可以概括为语言、画面、音乐音响三大类。

(一)电视语言

广义上说,凡是传达信息的形式——符号系统,都是语言。电视使用的语言是狭义上的语言,指以语音为物质基础,以词语为构成要素,以语法为结构规律的表意系统。可分为声音语言和文字语言。

声音语言是广播最主要的表情达意手段,也是电视传播重要的语言符号之一。电视声音语言的构成是非常丰富的,如果按照节目录制的方式来看,可以大体上分为现场录制或直播的语言,和后期制作录制的语言。现场录制的部分,包括电视记者、主持人在节目演播现场的急性串词、提问、评论,参与节目的嘉宾、被访者、节目参与者各种各样的内容表达;对于电视节目来说这些现场的声音语言往往被称作同期声,即现场画面同时录制的声音。后期制作录制的部分,主要就是在演播室根据预先写好的文稿对节目进行录制和配音,包括电视新闻、各类专题、纪录片、娱乐节目当众插播的视频片段的说词、旁白、画外音等。

对于电视而言,文字语言指的是在电视内容中通过视觉可以感知和阅读的文字内容,通常分为画内文字和屏幕文字两种。画内文字指的是画面拍摄到的文字内容,往往会是重要新闻要素、内容细节、节目标识,比如电视新闻画面当中的机构名称、会议会标、法律文件,娱乐节目背景板上的节目名称,采访记者话筒上的标识,等等。屏幕文字主要指后期制作合成的文字,即字幕,主要包括节目或栏目名称,节目宣传语,屏幕下方滚动的新闻提要,被访者的姓名身份同期声的字幕。近年来,电视字幕的功能变得日益强大和多样化。字幕除了传统的交代时空、人物、背景等作用外,还拥有渲染气氛、提醒、警示等作用。如某电视台在春节播出一些带有燃放烟花爆竹的广告片时,就在屏幕上叠加"安全燃放烟花爆竹"等字幕,很好地起到了警示的作用。

(二)电视画面

画面是电视最重要的特殊的传播符号。主要依靠构图、景别、角度、运动、色彩等造型元素和剪辑方式来形成叙事逻辑。和电影一样,画面是电视节目的基本构成单

位，一个画面又叫一个镜头，在影视作品中，一个画面或一个镜头，往往被看成是最基本的表意单元，相当于一个字或者单词，这样一组画面或一组镜头，通过一定的影视语言的语法，组接在一起，就能够形成叙事段落，表达思想感情。

（三）电视音乐与音响

音乐是通过有组织的乐音所形成的声音形象来表达思想感情、反映现实的艺术。音响则是除了语言、音乐以外的其他声音，也称"音效"。包括：大自然发出的各种声音，如风吹树叶、雨打芭蕉、惊涛拍岸；各种动物的声音，如蝉鸣和蛙声；人的讲话和日常活动的声音。如脚步声，聊天的叽叽喳喳；社会场景中的声音，如火车汽笛、汽车喇叭、工厂机械声等。

音乐音响也分同期录制的现场音乐音响，和后期配制音响或后期配乐两种。前者的一个重要标志是在现场摄录的，是摄录设备现场捕捉到的真实存在的声音。后者则是模拟的音响，并非现场录制，而是节目后期制作时通过音频编辑系统叠加到节目内容当中的。

三、 电视的艺术特征

同其他传统艺术门类相比较，电视艺术最大的特点是同时具有媒介属性与艺术属性。一方面，作为大众传播媒介，电视所特有的兼容性、参与性、即时性等诸多特性都对电视艺术产生了极大的影响；另一方面，作为新兴艺术种类，凭借最新的传播技术与制作手段，电视艺术具有大众性、娱乐性、日常性等许多特性，使得电视艺术后来居上，成为覆盖面最广、影响力最大的一门当代艺术。

从审美特征上看，电视和电影作为姊妹艺术有许多相同之处。它们都是综合艺术，又都是现代科学技术的产物，都采用画面、声音、蒙太奇等艺术语言，在艺术表现手法上也有不少相似或相同的地方，因此人们常常将影视并提。

但是，作为两门不同的艺术，电视艺术形成了自身的艺术特征，集中体现在兼容性、参与性、即时性，以及日常性接受等几个方面。

（一）兼容性

其一，电视艺术的兼容性表现在它可以采取现场直播或录播的方式，将一场场话剧、歌剧、舞剧或一台台综艺晚会，传送到世界各地的千千万万户家庭之中。正因如此，电视艺术的兼容性使它涵盖了文学、戏剧、音乐、舞蹈、绘画、雕塑、建筑、电影等一切艺术门类。其二，电视艺术的兼容性更表现在运用电视特有的技术手段和艺

术手段，创造出各种各样具有鲜明特色的电视艺术样式。例如，"音乐电视"就是一种十分独特的电视艺术品种。其三，电视艺术的兼容性尤其表现在电视文艺栏目的设立上。电视文艺栏目可以在每周固定时间连续播出，使观众培养出相对固定的收视习惯，这是电影等其他艺术样式无法办到的。如中央电视台的综艺栏目《综艺大观》《正大综艺》；湖南电视台的《快乐大本营》《天天向上》等游戏娱乐类栏目。

（二）参与性

电视艺术的参与性，首先表现在它作为大众传播媒介，往往强调现场性与即时性，通过现场直接交流的方式，努力营造出观众介入的氛围。正因如此，许多电视节目和晚会都需要现场观众的参与。其次，电视艺术的参与性，还表现在它作为大众传播媒介，强调一种"面对面"的传播。因此，电视节目需要节目主持人。一位优秀的电视节目主持人，不仅可以很好地完成沟通电视节目与电视观众这一职业性任务，还可以最大限度地调动和激发观众的参与性，使千千万万电视机前的观众产生一种身临其境的现场参与感。

（三）即时性

电影与电视最大的区别之一，是在于电视具有声画兼备、即时传播的特性，这种即时传播的功能特性，使各个不同地区的观众都仿佛身临其境、耳闻目睹现场发生的一切。凭借高科技手段，电视几乎可以在同一时间将任何地区发生的事件传播到全球，使某个角落发生的情况当时就能在全世界看到。正因如此，人们观看诸如春节联欢晚会这样的大型节目时，虽然节目长达四个多小时，但许多观众仍然能够津津有味、从头至尾地欣赏。

（四）日常性接受

日常性接受方式，是电视艺术重要的审美特征。其一，电视艺术的随意性收看。电视观赏主要是在家庭环境中进行，在随意、自然的日常生活环境中进行。观众完全可以根据自己的兴趣爱好，随意挑选自己喜欢的电视节目。其二，电视艺术的习惯性收看。传统的综合艺术诸如话剧、歌剧、舞剧、戏曲，乃至电影，都需要观众到剧院或影院去欣赏，唯有电视艺术使得人们可以在自家里天天收看。其三，电视艺术的闲暇性收看。美国传播学鼻祖施拉姆在《传播学概论》一书中，曾经引述了他人的调查数据来说明电视所占用的大量个人时间："看电视被称为是比包括吃饭在内的其他活动次要的事，但电视却占去了全部闲暇时间的整整三分之一……电视成为美国自由支配的生活中的主要组成部分。"

电视艺术的随意性收看、习惯性收看、闲暇性收看等诸多因素，共同构成了电视艺术的日常性接受方式，也成为电视艺术与电影艺术重要的审美特性上的本质性区别。

第六节　动漫艺术

一、动漫的含义和历史

动漫也叫"现代漫画"，是融合电影、动画和漫画等多种艺术样式特征为一体的一种综合艺术。动漫借用电影的拍摄方法，融合了小说和绘画的艺术成分，使用电影分镜头语言的变化，运用画面来表现故事情节，由单幅静止的画面连接成具有动感的连续画面，以每秒16帧或16帧以上的速度来播放，使人的眼睛对连续的动作产生运动错觉，进而让凝固的画面出现运动感的一种新型的艺术品种。动漫是动画和漫画的合称。两者之间存在密切的联系，中文里把两者结合在一起称之为动漫。动画（Animation或Anime）或者卡通（Cartoon）所指的是由许多帧静止的画面连续播放时的过程，虽然两者常被争论有何不同，不过基本上都是一样的。通常这些影片是由大量密集和乏味的劳动产生，就算在电脑动画科技得到长足进步和发展的现在也是如此。漫画（Comics或Manga）一词在中文中有两种意思。一种是指笔触简练，篇幅短小，风格具有讽刺、幽默和诙谐的味道，而却蕴含深刻寓意的单幅绘画作品。另一种是指画风精致写实，内容宽泛，风格各异，运用分镜式手法来表达一个完整故事的多幅绘画作品。两者虽然都属于绘画艺术，但不属于同一类别，彼此之间的差异甚大。但由于语言习惯已经养成，人们已经习惯把这两者均称为漫画。为了便于区分，把前者称为（过去亦有人称连环漫画，今少用）传统漫画，把后者称为现代漫画。而"动漫"中的漫画，一般均指现代漫画，由于动漫从漫画发展而来，因此具有夸张、变形的风格特点。在日本与动漫最接近的词语应该是漫画。不过，在中国"动漫"一词的含义不是日本漫画的翻版。作为一种大众文化载体，它的含义更加广泛，不仅包括静态的漫画杂志、书籍、卡片，还包括动态的漫画音像制品，甚至还包括漫画的周边产品和模仿秀（Cosplay）之类。动漫作为大众文化，在传播的过程中不断丰富着它的内涵。

在动漫领域，也涌现了许多优秀的艺术作品，如日本动漫画家宫崎骏的作品《风之谷》《千与千寻》（图11-12）、《幽灵公主》（图11-13）等都是人们所熟知的动漫。《幽灵公主》是一部在动漫界有着史诗一般意义的动漫作品，比之《千与千寻》，它主题更为宏大，境界更为高远，结构更为复杂，画风更为写意壮丽。

图 11-12 动漫《千与千寻》（2001 年）
图片来源：吕锋，《动画大师——宫崎骏》

图 11-13 动漫《幽灵公主》（1997 年）
图片来源：吕锋，《动画大师——宫崎骏》

二、动漫的艺术语言

动漫绘画语言是镜头语言与绘画语言的有机结合，动漫借用了许多电影的拍摄手法，如场景的调度、镜头的不同变化等配合故事情节来发展画面，从而让凝固的画面变得富有动感和活力。

动漫通过绘画的形式表现出来，同时又具有与电影相似的表现潜质，它是虚拟想象的世界。所以它比普通电影来得更加空灵，它拥有更广阔的取材空间，更加深邃的比拟效应，更独特的视觉效果。它的这些特性都得益于它是由一幅幅绘画组合而成的，每幅画都有各自的纯绘画语言。

动漫的绘画语言是纯绘画语言对空间和时间关系的开拓。它从整体表述上更接近于电影的镜头语言，只不过这里面的每一个镜头都是一幅图画，每张画传达的绘画语言是整个动漫绘画语言的组成部分。它强调绘画与文本结合的协调性与表现力，这一特性使之更接近电影语言。

动漫在绘画性中引入影视性，运用分镜头语言来表现，既保持了绘画中的构图、配色、线条勾勒的完善，又构建了假定性的时空，在其中充分发挥想象，完成许多以现实为背景的影视剧中不可能出现的动作、场景，更完善地创造出虚拟的世界。

由于动作的连贯性，使得以图叙事的漫画必须以多格来表现动作的程序，来体现事物生动的情态。这种表现方式主要有两种，一是在同一视角下直接将动作一一描绘出来，第二种是运用不同的镜头切换将动作定格间断地表现出来。第二种主要见于漫画，由于播放连贯性的限制动画主要是两种表现方式的有机结合。

三、动漫的艺术特征

（一）表现内容和表现形式具生动的灵活性

动漫既可以表现现实与非现实生活中的一切，又可以表现大自然、宇宙中看不见

摸不着的抽象内容，从宏观世界到微观世界，从具象到抽象，从形态到意识，无论有多么复杂，变化多么奇特，动漫都能有层次地由浅入深地表现出来。

多样的表现形式也反映出动漫语言的灵活性。动漫根据不同的主题内容或创作需要，灵活地运用不同的表现形式，来适应不同的题材，可以选用单幅、四格（或六格）、连环等多种形式。幽默与讽刺漫画，基本上以单幅或四格为主来表现。连环漫画因为有复杂的情节贯穿其中，则通常利用物距远近大小产生距离变化，借鉴电影分镜语言采用大小不一的多格绘制来表现，市面上大部分的漫画书都属于这一类。在表现技法上，可以使用传统的平面形式来表现，如水墨、剪纸、皮影等，也可以使用具有较强的质感的立体形式来表现（如木偶动画、胶泥黏土动画、折纸动画等），还可以使用具有制作功能全面，效率高，色彩丰富鲜明，动态流畅自如等优势的电脑形式来表现。此外，根据媒体传播方式上的不同，可以制成专门在电视上定期连续播放固定集数的TV动画，也可以针对游戏内容制作CG动画等。以上这些，使得动漫语言在表现形式上具有很强的灵活性。

（二）表现手法具浓郁的趣味性

幽默、易懂、消解深沉、童趣、无厘头、理想化、寓教于乐等内容在动漫作品中经常出现，加上动漫作品多样化的人物造型，使其充满了趣味魅力，深受人们的喜爱。大家耳熟能详的许多动漫形象都曾给人们带来不同寻常的轻松与快乐，如美国米高梅公司的动画作品《汤姆和杰瑞》（又名《猫和老鼠》），在剧情的描写与动作的设计上，很多违反常理，甚至违反自然规律的现象都在作品中得到充分的发挥，极限夸张与活泼可爱等动画制作惯用手法结合得非常自然，充满了趣味性。

其次，除了轻松幽默趣味之外，动漫作品还有一种耐人把玩的消解深沉的趣味性。一些富有哲理性的作品，往往只是施以简单的笔墨，却把某种态度或思想表现得淋漓尽致，无需太多的语言，却让人会心一笑后开始深思。如漫画大师朱德庸以机智幽默的四格漫画见长，作品绘制往往十分简单，却包含着作者众多的感悟与思考，同时将其自身的人生态度融入其中，在让人感受快乐的同时，产生更深层次的思考，具有明显的消解深沉的趣味性。

再次，动漫艺术还具有一种纯理想化的趣味性。许多人儿时的梦想，或难以实现或只是幻想的思想都可以用动漫表现出来，如《超人》《蜘蛛侠》等许多欧美动漫作品，都是人们英雄主义情结与憧憬的表现。

（三）受众欣赏具广泛的大众性

动漫是一门幻想艺术，通过故事情节设计直观表现和抒发人们的感情，扩展了人

类的想象力和创造力。动漫艺术的故事情节曲折生动，人物性格鲜明，音乐优美动听，引人入胜，适合绝大多数观众的审美口味；剧情多以大团圆结局，悲剧性的影片很少，努力迎合广大观众的心理需求，富有大众生活理想的典型特征。大量运用数字技术制作而成的美国动画片，如《玩具总动员》《海底总动员》《超人总动员》《怪物史莱克》《变形金刚》和《功夫熊猫》等，引领着世界动画片的潮流和发展方向；国产动漫近几年也以惊人的速度在发展，如《喜羊羊与灰太狼》《三国演义》和来自港台地区的《乌龙院》以及《麦兜》系列作品，其故事情节都是广大人民群众喜闻乐见的，形式丰富，异彩纷呈。

综上所述，动漫艺术利用其他一些艺术形式的长处为自身服务，顺应了时代的发展，拥有着越来越多的欣赏者。动漫艺术语言与其他艺术语言相比较，有着不可替代的独特魅力。它在表现内容与形式上的灵活性，使得动漫作品可反映诸多其他艺术形式无法涉及或不容易制作的题材；它的趣味性、大众性，使得动漫作品雅俗共赏，老少皆宜，特别是对儿童、青少年的智力开发及健康成长，有着重要作用。

第七节　新媒体艺术

一、新媒体艺术的含义

在信息浪潮的冲击下，传承久远的文化艺术发生着翻天覆地的变化，不断衍生出新的表现形态。数字化以及新媒体的爆炸式发展本身又形成了系列的文化艺术新形态。"新媒体艺术"是英文"New Media Arts"的译文，澳大利亚当代艺术专业杂志《亚太艺术》责任编辑苏珊·阿克里特曾给新媒体艺术下过定义，她写道："新媒体艺术是一个非常宽泛的词，其主要特征是先进的技术语言在艺术作品中的使用，这些技术包括电脑、互联网及视频技术创作出的网上虚拟艺术、视像艺术，以及多媒体互动装置和行为。"这个定义说明了新媒体艺术的技术特性——一种"技术化的艺术"[①]。概言之，"新媒体艺术"就是综合运用当代通信和电信技术、计算机、互联网（站）、多媒体互动软件、光盘、数据库、虚拟现实技术和其他现代科学最新研究成果进行艺术构思、创造与传播，体现新技术手段与艺术思维的融合，带有交互式、沉浸感与"仿真"性质的、体现科学技术理念与人文精神双向互动的艺术形态；它是以"多媒体计算机

① 张朝晖、徐翎：《新媒介艺术》，人民美术出版社，2004，第1页。

及互联网技术为支撑,在创作、承载、传播、鉴赏与批评等艺术行为方式上全面出新,进而在艺术审美的感觉、体验和思维等方面产生深刻变革的新型艺术形态。"

新媒体艺术包括下列类型:网络艺术、数字电影和独立影像、录像艺术、数字摄影、声光装置、计算机游戏、多媒体艺术(包括电脑动画、互动式光盘多媒体、超文本、计算机音乐和声波艺术、混合艺术、数码艺术与戏剧、舞蹈和装置等其他艺术形式结合)、远程信息艺术、虚拟现实艺术、机器人艺术、交互电视/影、生物技术艺术等。随着信息社会的到来,计算机界面、虚拟数字接口和"仿真"技术的广泛运用,"一个新媒体艺术作品可能是静态的数码绘画、数码电影、虚拟3D世界、计算机游戏、独立制作的超媒体、超媒体网站或者整个万维网。"

新媒体艺术源于20世纪60年代的观念艺术,以及由早期未来主义宣言、达达式行为和70年代表演艺术等。沟通与合作,成为艺术家在新媒体艺术创作中关注的焦点,他们不断探索新的行为模式与新的媒材,企图发掘创造新思维、新的人类经验,甚至新世界的可能性。许多艺术家对于让观众参与到作品中深感兴趣,而艺术作品本身也不再决定于它的实体形式,更多在于它的形成过程。总之,整个20世纪对于新科学的隐喻与模式的着迷,尤其是世纪初的量子物理和世纪末的神经科学与生物学,大大地激发了艺术家的想象力。

二、新媒体的艺术语言

图 11-14　泰特利物浦:白南淮(Nam June Paik)回顾展(2010年)
图片来源:北京电影学院美术学院

(一)数字化影像

数字化影像是新媒体艺术的表现语言之一,主要表现在两个方面,一方面是它们以自身的创作与成品进入当代艺术的视野,成为艺术的外在形态和价值呈现方式;另一方面,它们作为一种视觉资源和技术手段不断被当代艺术家借鉴和挪用,成为绘画、雕塑、录像、装置等艺术样式的图像资源和视觉结构要素,因此新媒体艺术很大程度上也可以被称为"可视艺术""视觉艺术"或"影像艺术"。所谓"影像艺术"是"利用公共媒体中的电视、电影、录像、电脑等影像技术和设备作为艺术创作材料,表达艺术家个人的艺术观念,追求在场效应和艺术互动接受,运用多种科技手段进行艺术探索的一个总称"(图11-14)。

（二）个人化叙述

新媒体艺术的个人化叙述语言的主要技术呈现方式是"非线性编辑"技术在影像、信息和文字处理中的应用。所谓"非线性"的含义是指"素材的长短和顺序可以不按制作的先后和长短而进行任意编排和剪辑"。非线性编辑具有如下特点：1）视频信息数字化；2）素材随机存取；3）编辑方式非线性；4）合成制作集成化；5）节目制作网络化。有了这些技术平台的支持与协作，新媒体艺术才能表现为个人化的艺术表达方式，因为对技术的掌握是以个体为单位的，所以新媒体艺术是一种纯粹个人化的叙事。非线性编辑的使用造成了新媒体艺术在视觉上的"惊诧效果"——即所谓的"视觉奇观"。

（三）虚拟化实景

在新媒体艺术中，数码影像、视频、电脑生成、网络技术等手段的广泛应用使得艺术创作成为完全数字化的图像符号系统，这使得这类影像处理技术变得更加便捷、强大和大众化，达到了一种更为自由的进行人工拟像和影像合成的状态。艺术创作过程成为图像的重复、拼贴、集合、排列、抽取和传输过程。在虚拟的网络空间里，艺术家可以利用电脑和网络杜撰出一些非现实的生命体或者虚拟社会，而艺术家和观众可以按照自己的意愿去支配这些事物并能够产生不同的结果。新媒体所营造的"虚拟实景"，改变了我们传统的艺术空间和时间观念。

（四）多元语义的异类合成

快速蔓延的网络文化，不但强化了一个失去真迹的虚拟社会的发展，也使得多元文化以惊人的速度在网络界面上交融。多元背景的语言意念构成了新媒体艺术"异类合成"的新美学。异类合成的美学，其实是以多种异质美学的杂交为其表征、形式、构成、结果的。另外，成为大众日常生活普遍应用的数字科技，势必将艺术家的才能广泛应用到各领域范畴，从广告到业务报告、从电影到 MTV、从平面设计到舞台布景等，致使纯艺术创作与应用艺术之间的界限变得十分模糊。

（五）互动化交流

新媒体艺术的表现形式很多，但它们的共通点只有一个，那就是——使用者经由和作品之间的直接互动，参与改变了作品的影像、造型、甚至意义。他们以不同的方式来引发作品的转化——触摸、空间移动、发声等。新媒体艺术的活性审美基于数字化网络技术背景上，呈现为一种特有的形态：超媒体操作的角色扮演。超媒体操作的角色扮演是人机互动的最常见形态，即利用特定的应用软件，以信息转换、信息融合

和信息交互为目标,将文本、图形、图像、动画、音频和视频等多种信息媒体结合起来,组成超文本和多媒体的复合体,由静态到动态、由二维空间到三维空间,创造一个人机互动、声色和谐的虚拟世界。中国青鸟新媒体艺术在电子艺术节的系列户外装置作品——"梦想玻璃屋Pavilion with Imagination"以童玩、游戏概念构想,通过身体行为及各种感应等不同的互动手法结合影像、声音、机械及灯光等艺术表现,将世纪大道上几座玻璃屋变成一座座富有想象与诗意的电子亭榭,让观众在步行间经历一场既有古典情境怀想又体验新奇的游园。

三、新媒体的艺术特征

(一)技术性

基于新媒体艺术的交往机制特征,它的创作工具主要是各种数字化设备,包括计算机、摄像机、电子绘图板、各种数字化终端、艺术设计创作和编辑软件,等等。新媒体艺术是基于现代数字化科技发展前沿的艺术形式,这种艺术形式十分依赖技术的支持并且充分发挥技术的潜力和优势,所以新媒体艺术的交往机制特征与它的技术性紧密相关,它的艺术本质就是它的技术本质——数码化。可以总结为:数码化形态、数码化创作、数码化传播、数码化展示、数码化应用。数字媒体技术所具有的开放性、兼容性、瞬时传播性、实时性等特征从一开始就给新媒体艺术打上了深刻的烙印。

(二)非物质性

非物质性的虚拟空间为接受主体提供身临其境的逼真感觉,模糊了现实与虚拟世界的界限,在虚拟现实作品中,迈克尔·海姆关于人们的活动方式的"模拟、远程展示、身体完全沉浸、身临其境、互动、人造性、网络化的交往"七个方面得到全面实现,使得接受者越来越倾向于接受非物质性的审美体验。全方位的审美体验成为新媒体艺术与传统艺术的主要区别,开拓了人类艺术活动的新视野。新媒体艺术在这个层面上最大限度地调动了人的所有感官,从视觉、听觉、嗅觉乃至触觉等方面最大程度地延伸了人类的审美感知能力。

(三)交互性

新媒体艺术作品还具备另一个特征,即交互性。新媒体艺术的审美特征也越来越明显地表现在审美交互主体性和审美体验主动性两个方面。无论是作品展示,或者观者利用媒体技术进行咨询,又或者是将其用在教学系统上,都应该强调用户的主动参与。作品不仅作用于客户,向客户提供按照一定顺序编排的内容,而且在某一程度上

可以允许客户反作用于作品,让客户用某种方式来自由地选择自己想要进行的内容,从而使观者在各种审美体验的过程中得到启发,引起共鸣(图 11-15)。

图 11-15　Team Lab《花舞森林》
图片来源:木子　拍摄

(四)跨学科性

新媒体艺术是一种以有意义的方式运用当代涌现出的技术的当代艺术。所以新媒体艺术的创作和接受表现出了很强的跨学科性:它融合了最新的艺术理念、思维方式和最新的技术手段。我们在考察新媒体艺术的生成手段时,几乎可以发现现有一切学科门类的技术理念与方法:生物学、光学、化学、遗传学、材料科学、计算机信息处理科学、虚拟界面与计算机人机接口、互联网技术、虚拟现实技术、远程传播、通信技术、基因技术,等等。可以说,新媒体艺术无论是对艺术观念还是对现代科技所采取的都是一种开放与自由的态度,它最大限度地实现了技术与艺术的资源整合。

(五)实验性

新媒体艺术也是一种具有很强实验性的艺术。从本质上讲,新媒体艺术不同于现存的任何一种艺术样式,其表现形式也不局限于现存的任何一种媒体(光影、数码、录像、互联网、虚拟现实技术等),它几乎涵盖了影响当代社会个人和集体生存质量和价值的所有新技术、新媒介。多媒体技术的手动操作新特征与互联网平台的浏览功能增强了新媒体艺术的互动性、开放性与动态性,并使之成为人类新的生存体验方式和认知方式。新媒体艺术在表现内容上所具有的新颖性与前瞻性不容置疑,因此具有很强的实验性和不确定性。

思考题

1. 综合艺术有哪些审美特征?
2. 结合电影作品,谈谈你对蒙太奇和长镜头的认识。
3. 什么是新媒体艺术?

第十二章
语言艺术

第一节 语言艺术概述

一、语言艺术的含义和类别

语言是以语音为物质外壳，以语义为意义内容，音义结合的一种符号系统，是人们交流思想和文化积累传承的重要工具。

语言艺术就是人们常说的文学，它包括诗歌、散文、小说、剧本、民间文学等各种体裁。由于文学总是以语言或语言符号文字作为物质材料，以修辞作为表现手段，借助词语来唤起人们的想象，以此来塑造艺术形象，反映社会生活，表达艺术家的审美意识和审美理想，语言作为艺术媒介和基本材料在其中始终发挥着重要作用，因此，人们通常将文学称之为语言艺术。

语言艺术是人类满足精神需要的一种方式。它与其他艺术门类有着广泛的联系，并处于基础地位。许多艺术门类都离不开语言艺术，如在戏剧、电影、电视中，文学剧本是创作的起点和依据；歌曲则是文学作品与音乐的完美结合；建筑中充满了文学的想象；园林也需要文学的参与，构园、造园、题园、咏园，均离不开诗文，而园林的可居可游，又可培养诗心，孕育诗情。语言艺术在社会生活中有着广泛深刻的影响，对提高人的文化修养和思想道德水平具有重要且不可替代的作用。

语言艺术是最古老、历史最悠久的艺术门类之一，自从人类诞生语言后，在人们运用语言表达思想、进行交际的过程中，语言艺术也随之出现。最早是口耳相传的人民口头创作，包括歌谣、民间故事、神话、传说、谚语、谜语、史诗、叙事诗和一部

分说唱文学等。进入阶级社会后，人类又创造了记录语言的符号文字，语言艺术在文字传播的基础上逐渐成熟和发展起来。原始的诗、歌、舞三位一体的艺术形式分化后，文学就独立发展起来，相继出现了诗歌、散文、小说、剧本等体裁，逐渐形成体裁多样、手法丰富的一个宏大的艺术系统。

二、语言艺术的审美特征

作为艺术系统中宏大的门类，语言艺术有着自身系统、独具的审美特征，形成了与其他艺术门类的重大区别。

（一）以文字语言为物质媒介

高尔基认为，语言是文学的第一要素。他说："文学就是用语言来创造形象、典型和性格，用语言来反映现实事件、自然景象和思维过程""它是文学的基本材料""文学就是用语言来表达的造型艺术"。语言艺术以文字语言物质材料来建构艺术作品，这就必然带来它区别于其他艺术门类的特点。以语言作为构成文学作品的材料，不等于有语言就是艺术。文学作品中的语言是文学功能组织之下的系统语言，它指向伟大建筑目标和功能的完整的、系统的作品的完成态而不是零散部件。对于语言艺术创作家而言，掌握和熟练运用语言工具是最为重要的基本功，它直接关系到语言艺术作品的优劣成败。

（二）形象塑造的间接性

语言是人们用来传达思想、交流感情的符号，不是客观世界的具体存在形式。人们看电影、看戏，观赏绘画、雕塑、舞蹈等其他艺术作品，能感知到艺术形象的实体性，它们可以直接作用于人的感官。语言艺术则不同，用语言塑造的艺术形象不可能直接呈现在人们面前，只有在了解语言的前提下，凭借自己的生活经验，调动自身的文学修养，再通过想象、联想，才有可能感知和把握文学作品中的艺术形象。李白的"孤帆远影碧空尽，唯见长江天际流"诗句，张若虚的《春江花月夜》等，如换为绘画或音乐形式，人们就能直接感受并触摸到其中的艺术形象或旋律脉动，但用语言文字来表达，则先须经由人们对语义本身意义的解码，才能在间接上获得一种模糊而朦胧的审美形象和审美意境。

所以，作为语言的艺术，文学中的艺术形象只能通过联想与想象间接存在，形象塑造的间接性是语言艺术的一个突出特点。

（三）艺术表现的广阔性

用语言来表现现实生活，以间接的手段来创造间接的艺术形象，使得语言艺术独具广泛而深入的表现能力。它几乎很少受到时间和空间的限制，有着极大的自由和容量，真可谓"观古今于须臾，抚四海于一瞬"，能够突破客观时空，实现时间和空间的自由延伸，全方位、多角度地展示广阔而复杂的社会生活。正如刘勰在《文心雕龙》中所说："寂然凝虑，思接千载；悄焉动容，视通万里。"① 其次，语言艺术的广阔性更表现在它不仅能描绘外部世界，而且能够深入到人的内心世界，直接揭示各种人物复杂的、丰富的精神世界。向人的内心世界的深处发展，无疑使艺术天地变得更加广阔，而这一点，恰恰是其他艺术种类难以达到的。文学作品不仅可以通过描绘人物的音容笑貌、服饰风度、言行举止等来展现人物的内心世界，而且可以通过直接抒情或叙述的方法深入展示人物细腻复杂的感情。至于用艺术形象反映错综复杂的社会关系，表现深邃巨大的历史内容，就更非文学莫属。像《三国演义》《红楼梦》《悲惨世界》《战争与和平》等，既广泛触及当时社会生活的各方面，又细腻生动地展示人物内心世界，这在其他艺术门类中几乎不可能产生。

（四）艺术创作的情感性

语言艺术要比其他艺术更适宜反映人们的思想活动和感情活动的完整过程与具体内容。一方面，可以用语言塑造艺术形象，把那些难以言尽或不可言说的心理感受尽可能地表现出来；另一方面，又可以直接运用语言本身，利用语言是思想的直接实现这个特点，去传达那些只能用语言才能确切表达的思想认识，展示思维活动的过程。从这个意义上讲，文学似乎有着两种传达信息的媒介和手段，它能使思想感情的表现既保持感性的生动与细腻，又具有理性的深刻与复杂。《毛诗序》中说："诗者，志之所之也。在心为志，发言为诗。情动于中而形于言。"刘勰的《文心雕龙》这部经典的文艺理论著作始终把"情性"与作品的关系作为关注点。中国现代文艺理论家钱谷融曾说："作家总是从他的内在要求出发来进行创作，他的创作冲动首先总是来自社会现实在他内心所激起的感情的波澜上。这种感情的波澜，不但激动着他，逼迫着他，使他不能不提起笔来；而且他的作品的倾向，就决定于这种感情的波澜是朝哪个方向奔涌的；他的作品的音调和力量，就决定于这种感情的波澜具有怎样的气势和多大规模。"② 一切有价值的文学作品，都是作者心灵的呈现，其本质总是抒情的，文学的情感性越浓烈，越能感染读者，就越富有艺术魅力。

① 刘勰：《文心雕龙·神思》，载周振甫《文心雕龙注释》，人民文学出版社，1981，第295页。
② 钱谷融：《文艺创作的生命与动力力》，《文艺报》，1979，第6期。

北宋词人柳永的代表作《雨霖铃·寒蝉凄切》，以冷落凄凉的秋景，抒发了恋人依依惜别的真挚而痛苦的感情，将婉约缠绵、凄凉惆怅之情融于景色之中，浓郁深沉的情感使这首词成为脍炙人口的千古名篇。鲁迅的《狂人日记》向我们展示了"吃人社会"制度下的黑暗，下层人民的痛苦与悲惨的命运。毫不夸张地说，不管是对下层人民的同情，还是对"吃人社会"的鞭挞，鲁迅的情感都强烈地体现在作品中，同时也使得《狂人日记》享誉中外。但究其原因，正是由于当时这种"吃人社会"的残酷，给社会带来了迫害，而这种社会情感就激发了他体内潜藏已久的个人情感，促使了《狂人日记》的成功。只要深层次地品味，都可以感受到其中的情感性。正是语言艺术创作能够深入人心，直接披露出人物最复杂、最丰富、最隐秘的情感，使得作品塑造的艺术形象更加真实、更加深刻。

（五）文学的结构性和语言美

结构是对文学作品中各个组成部分的整体安排，是文学作品的内部联系和构成的方式，是语言艺术创作的重要手段。美国哲学家J·H·兰德尔在《作为功能结构的共同体》中说"万物之始便是一个词一结构。没有结构，便没有一切。"俄国作家冈察洛夫也很感慨地说："单是一个结构，即大厦的构造，就足以耗尽作者的全部智力活动"，至于要安排一个好的结构，就"像喝干海水一样困难"。这些都足以看出文学结构的重要性。如以诗歌为例，无论是中国还是西方的格律诗都非常讲究结构的规定性，在音韵、句式、行数、字数上都有严格的规定，五绝、七绝都是四句，但分别是五字和七字；而五律、七律则都是八句，每句分别是五字和七字；西方的十四行诗是一种格律严格的抒情诗体，以十四行为一首诗的单位，在韵脚格式上也有具体规定。实际上，任何文学作品都离不开结构，结构是构成文学作品有机整体必不可少的重要手段。

另一方面，结构本身也具有审美价值，结构美是文学作品艺术美的重要组成部分。文学作品的结构包含文章各部分的内在联系和语言材料的组合关系，这些因素按照形式美的一定法则和谐匀称地组合起来，达到目的性和规律性的完美统一，才能产生独特的艺术之美。朱自清的《荷塘月色》从外结构上看，作者从出门经小径到荷塘又归来，从空间上看是一个圆形结构；从内结构看，情感思绪由不静、求静、得静到出静，也呈一个圆形。内外结构一致，恰到好处地适应了作者心理历程的需要。

文学语言因其准确性、鲜明性、生动性、形象性而获得了自身的特质美。文学作品中的优美语言常常使读者回味无穷。文学语言的准确性要求语言最精确、最恰当地表现对象。诗歌语言常需要字斟句酌，反复推敲，用最简练的文字表达深远的意境。"一句诗吟成，捻断千根须"，唐代诗人贾岛对"僧推月下门"还是"僧敲月

下门"的斟酌就是最好的例子,再如王安石《泊船瓜洲》中"春风又绿江两岸"作一"绿"字,张先"云破月来花弄影"中作一"弄"字而境界全出。著名诗人臧克家谈到写诗推敲语言的情况时说:"下一个字像下一个棋子一样,一个字有一个字用处,决不能粗心地闭着眼睛随便安置。敲好了它的声音,配好了它的色,审好了它的意义,给它找一个只有它才能适宜的位置把它安放下,安放好,安放牢,任谁看了只能赞叹却不能给它调换。"散文的语言同样要求简洁畅达,如杨朔《泰山极顶》中的"现时悬在我头顶上的正是南天门",一个"悬"字写尽了南天门之险陡,形象又生动。文学语言的鲜明性,要求语言清晰明确,富有特色。文学作品中的人物对话一般都少而精,高度性格化,几句对话就能显示人物身份、职业、年龄和性格等特征。巴尔扎克小说里的对话就非常巧妙,他并不描写人物的模样,却能使读者看了对话,就好像见到说话人似的,如《欧也妮·葛朗台》中写葛朗台逼死妻子后,为了不让女儿欧也妮继承妻子的遗产,在全家居丧的当天,就迫不及待地要他女儿签字放弃遗产继承权。作者在此描写了葛朗台与欧也妮一段精彩的对话,当不明底细的欧也妮表示同意在只保留虚有权的文书上签字时,葛朗台仍不满足,还要求欧也妮"无条件抛弃承继权",并要她"决不翻悔"。当欧也妮刚作出肯定的表示时,他就欣喜若狂地说:"孩子,你给了我生路,咱们两讫了,这才叫作公平交易。"通过对话描写,作者将葛朗台这个金钱拜物教的狂热信徒的吝啬、贪婪、冷酷、虚伪的个性特征和盘托出。文学语言的生动性指文学作品往往运用比喻、排比、夸张、拟人多种修辞手法,使作品灵活多变,给读者留下难忘的印象。如李白《望庐山瀑布》中的"飞流直下三千尺,疑是银河落九天"诗句就是采用了比喻、夸张的手法,语言鲜明生动。文学语言的形象性指文学作品中语言的准确性、鲜明性、生动性往往结合一体,达到情韵浓郁、形神兼备的效果。如在吴敬梓《儒林外史》中,范进中举兴奋后神经错乱,他的丈人胡屠夫狠狠给了他一耳光才使他从迷狂中清醒过来,胡屠夫的手居然抬不起来了;而严监生吝啬成性,临死前还担心两根灯草耗油,伸着两个手指不肯断气,直至小妾挑走一根灯草方才咽气。准确、鲜明、生动、形象的语言描写使这些人物活灵活现地出现在我们面前。

所有文学作品的思想内容都要通过不同的体裁来表现,就像人们做衣服必须要量体裁衣,选择一定的样式。文学作品具有不同的体裁和种类,中国古典文学体裁分为诗和文,文又分为韵文和散文两大类;西方则按传统将文学分为叙事类、抒情类和喜剧类三大类别;根据大家通常采用的标准,语言艺术包括诗歌、散文、小说、剧本、民间文学和网络文学等体裁。

第二节 诗歌

一、诗歌的含义、历史、类别

（一）诗歌的含义

《辞海》中说：诗歌是最早产生的一种文学体裁。它按照一定的音节、声调和韵律要求用凝练的语言，充沛的感情，丰富的想象，高度集中地表现社会生活和人的精神世界。可以说，它是文学皇冠上璀璨的钻石，它是缪斯的宠儿，千百年来它以其独特而华美的结构滋养着人类的灵魂。

从发生学的意义上说，诗歌究竟以何种方式源于何处，在学术界一直有不同说法，主要有"言志说""缘情说""想象说""感觉说""思维说""押韵说""语言结构说"等观点。无论何种观点，都从各个不同侧面注意到了诗歌的本质、特征和功能。诗歌作为一种独特的文学体裁，不仅由于它在内容上是用高度精练的语言来抒发丰富的思想感情，而且在于它的表现形式既有别于其他一切文体，同时又随着时代的前进而不断发展、变化。

（二）诗歌的历史

诗歌是文学发展史中起源最早的题材，我国的诗歌产生于文字发明之前，主要以记录当时人们的社会生活为主。《弹歌》中有云："断竹，续竹；飞土，逐肉。"便是以诗歌的形式记载了原始狩猎劳动的全部过程。我国第一部诗歌总集《诗经》，收录了从西周初期至春秋中叶的诗歌，共计305篇。战国后期，楚辞的诞生发展了诗歌的形式。它打破了《诗经》四言的形式，以五言、七言为主。楚辞的出现开辟了我国文学浪漫主义的创作道路，屈原的《离骚》便是这一时期的巅峰之作。诗歌发展到汉代，出现了一种新的形式即汉乐府民歌，流传至今约一百多首，其中很多是用五言形式。汉乐府民歌是魏晋时代的主要诗歌形式，代表作有《孔雀东南飞》。汉末《古诗十九首》的出现标志着五言诗开始成熟。到了南北朝时期，北朝乐府除了以五言四句为主外，还创造了七言四句的七绝体，并发展了七言古诗和杂言体，其代表作《木兰诗》与《孔雀东南飞》并称为中国诗歌史上的双璧。南齐永明间，受当时盛行"声律说"的影响，"永明体"逐渐形成，这种新诗体是格律诗产生的开端。诗歌发展到唐代，迎来了高度成熟的黄金时代。盛唐时期是诗歌发展的顶峰，在唐代近三百年的时间里，留下了近五万首诗，独具风格的著名诗人约五六十个，乐府、歌行、律诗、绝句各体

齐备；边塞诗、山水田园诗等各呈异彩。宋代诗歌不像唐代发展得那般辉煌灿烂，但却有它自己独到的风格，诗词中抒情成分减少，叙述、议论增多。元代散曲是继诗词而兴起的一种新的文学体裁，介于诗歌和散文之间。清代流派众多。"五四"文学革命中，中国的现代文学诞生，其中最重要的一个派别就是现代诗。20世纪初出现了"尝试派""新月派""象征派"，是中国现代诗歌的开端，20世纪七八十年代以北岛、顾城、舒婷为代表的"朦胧诗派"大放异彩。

西欧的诗歌可追溯至古巴比伦时期的《吉尔迦美什史诗》(*The Epic of Gilgamesh*)，这是目前已知世界最古老的英雄史诗。由古希腊的荷马、萨福和古罗马的维吉尔、贺拉斯等诗人开启创作之源。之后经历了"圣经诗歌时期"的中世纪，在14—16世纪的文艺复兴时期达到了古典诗歌的高峰，出现了莎士比亚、彼得拉克等著名诗人。17—18世纪的古典主义时期、18—19世纪的浪漫主义时期也是群星璀璨，歌德、雨果、普希金便是这一时期的代表人物。到了现当代，唯美主义、象征主义、意象派、超现实主义、先锋派，各种风格的诗层出不穷，东西方碰撞、交流，融合已近百年，流风所及，以至于今。在欧洲现代诗论中，德国哲学家海德格尔对诗的思考是颇多的，他认为诗具有使人回到"本真的生活"的意义。

（三）诗歌的类别

1. 按诗歌的表达方式可分为抒情诗、叙事诗

抒情诗以抒发作者在生活中激发的思想情感为特征，不去详细叙述生活事件，没有完整的故事情节，不具体描写人物和静物。以直抒胸臆为侧重点，常借景抒情，如颂歌、哀歌、挽歌、情歌、牧歌等。例如，唐代李商隐的《锦瑟》中，借用庄周梦蝶、杜鹃啼血等典故，采用联想与想象的手法来抒发作者的悲慨、愤懑的心情。

叙事诗主要通过写人、叙事来抒发作者的情感，情节相对简单，不像小说、戏剧那么复杂，情景交融，兼有抒情诗的特点。如史诗、故事诗、诗体小说都属于此类。如白居易的《琵琶行》便是讲述作者夜送客人时，偶遇琵琶女，听闻琵琶女的弹唱及自身经历的叙述，便感慨二者同病相怜，抒发了自己的抑郁悲凄之情。

2. 按时间分类，可将诗歌分为古体诗、近体诗、新诗

古体诗与近体诗的名称皆始于唐代，二者以音律来划分区别。古体诗没有对仗，押韵较为自由。它主要包括古诗（唐以前的诗歌）、楚辞、乐府诗。例如，唐代诗人岑参的《白雪歌送武判官归京》，便是一首七言古体诗。它的形式相对自由，没有格律的束缚。

近体诗又称今体诗，是相对于古体诗而言的格律诗，它对平仄、声韵、节奏、字数等有严格的规定，包括律诗和绝句。白居易的《钱塘湖春行》就是一首格律严密，

音调对韵的七言律诗。

新诗指"五四运动"前后产生的,有别于古典与白话作为基本语言手段的诗歌体裁,形式自由,意涵丰富。

3. 按结构划分,诗歌可分为格律诗、自由诗、散文诗和歌谣体诗

格律诗:是按照一定格式和规则写成的诗歌。它对诗的行数、诗句的字数(或音节)、声调音韵、词语对仗、句式排列等有严格规定,如,我国古代诗歌中的"律诗""绝句"和"词""曲",欧洲的"十四行诗"。

自由诗:是近代欧美新发展起来的一种诗体。它不受格律限制,无固定格式,注重自然的、内在的节奏,押大致相近的韵或不押韵,字数、行数、句式、音调都比较自由,语言比较通俗。美国诗人惠特曼(1819—1892年)是欧美自由诗的创始人,《草叶集》是他的主要诗集。我国"五四运动"以来也流行这种诗体。

散文诗:是兼有散文和诗的特点的一种文学体裁。作品中有诗的意境和激情,常常富有哲理,注重自然的节奏感和音乐美,篇幅短小,像散文一样不分行,不押韵,如鲁迅的《野草》。

歌谣体:又称民歌体。在新诗的创作过程中,融合进了歌谣的元素,同时也运用了口语与方言,内容相对朴素、自然,如陕西的信天游。

二、诗歌的构成要素和表现方法

(一)诗歌的构成要素

1. 节奏

节奏是一种有规律的、连续进行的完整运动形式,既体现在诗句内部,也体现在句与句、节与节之间的联系和结构上。

传统的诗被称作韵文,和散文相比不同之处在于有独特的结构、节奏和韵律。欧洲语言的字词本身有重轻音节的区别,因此西方的诗也特别着重字词的节奏。从希腊时代开始,不少的诗由轻重格或重轻格等的节拍组成。而在中国,由于中文的词语本身可以由两字或三字等组合而成,例如,一句七字句的诗词常常可以分作"四、三"或"二、二、三"的词组。由于这种特性,每个词组之间念起来自然形成短的停顿,形成中国诗词独特的节奏感。

同时,不同的节奏可以被用来表现不同色调的情感,节奏的强弱急缓与人的思想情绪有直接的联系。如刘禹锡的《愁乐天扬州初逢席上见赠》:"*巴山楚水凄凉地,二十三年弃置身。怀旧空吟闻笛赋,到乡翻似烂柯人。*"

其中"巴山""楚水""凄凉地"就是"二二三"节奏,而"二十三年""弃置身"

是属于"四、三"节奏，依靠词语的停顿形成的结构丰富了诗的意蕴和作者情感的表达，抒发了一种物是人非的苍凉感。

2. 结构

结构是指艺术作品内部的组织构造，即艺术作品组织、安排内容的具体方式，亦称章法。前人将律诗与绝句的章法概括为"起、承、转、合"四个部分。我国清代学者刘熙载在《艺概·文概》总结："起、承、转、合四字，起者，起下也，连合亦起在内；合者，合上也，连起亦在内；中间用承用转、皆顾兼趣合也。"此四者上下勾连，一脉相承，构成诗歌严密的逻辑性。例如，陆游的《十一月四日风雨大作》："僵卧孤村不自哀，尚思为国戍轮台。夜阑卧听风吹雨，铁马冰河入梦来。"

其中，首句开篇描写了作者当时身处孤村却并未感到悲哀，引起下文。第二句承接上文，表达了作者心中还想着替国家防卫边疆的心境。写到这里，作者把时间、地点、背景都交代了。紧接着第三句转到夜间主人公躺到床上听窗外的风雨声，最后以"铁马冰河入梦来"收合。起承转合四部分前后呼应，使诗歌结构更加严谨。

同时，诗歌的结构还从比例、对称、均衡、节奏、韵律、稳定、有序、和谐、变化及各部分的配合体现出来。结构确定了一首诗的特质和基本风貌。传统诗对每一句的字节的数目，以及句子的数目都有一定的格式要求，利用整齐的句子或不规则的长短句来达致节奏上的美感，如西方的十四行诗和中国的近体诗在结构方面都有着严格的规定。

3. 韵律

无论西方或中国的诗都着重字词的声韵，常常利用押韵将句子的结尾关联起来，因此押韵的使用可以使诗作读起来朗朗上口，铿锵可颂。韵是在诗句末最后一个字体现出来的，所以又称韵脚。刘勰在《文心雕龙·声律篇》一文中曾提出："异音相从谓之和，同声相应谓之韵。"也就是说，诗歌追求平仄的变化和押韵的平整，两者相互交融，共同契合于诗歌的语音之中。诗歌中有很多是以定型化的音韵或节奏形成自己特色的，其韵调本身就直接获得了意义。如辛弃疾的《摸鱼儿》："蛾眉曾有人妒，千金纵买相如赋，脉脉此情谁诉？君莫舞，君不见、玉环飞燕皆尘土！闲愁最苦！"

格律诗词用韵极细，韵部很多，而现代诗比较自由，突破了既定的格律形式，有些诗作还故意避免押韵。因为诗的意蕴不止体现在字音、声调的高低、清浊、轻重的变化上，而在诗的情绪的抑扬顿挫上，亦在诗人情绪的起伏与流动上。所以非常重视诗歌韵律的美学大师黑格尔说："只有'灵魂的自由的音响才是旋律'。"如北岛的《一切》："一切都是命运／一切都是烟云／一切都是没有结局的开始／一

切都是稍纵即逝的追寻……"从这样的韵律中流动出的是他对自身命运的哀叹和感怀。

4. 意象

意象，顾名思义，"意"为情意，"象"为物象，它是指融入了作者主观情感的客观事物。刘勰在《文心雕龙·神思》里曾论及"窥意象而运斤"，即指诗人当以审美意象构筑其艺术世界。诗人在创作时讲究含蓄、凝练，故常借景抒情、托物言志，而这其中的"景""物"便是客观之"象""情"与"志"即指主观之"意"。意象既是生活的写照，又是诗人抒发情感和审美创造的载体。

一些物象由于自身某一特性，而成为人类的情感或品格的载体，从而形成具有特定寓意的常见意象。例如，"羌笛"这一乐器，其声清澈、纤细，悠扬婉转，略有悲凉之感，后来便成为唐宋边塞诗歌中，描写戍边将士怀乡思亲的一个重要意象。王昌龄的《从军行》七首其一："烽火城西百尺楼，黄昏独坐海风秋。更吹羌笛关山月，无那金闺万里愁。"诗人借羌笛的悲凉之声，将难遣的边愁写得深沉感人。

古人有"对月思人"之说，诗人常以"月"暗示空间距离，以及由此产生的思亲情感。唐代诗人王建的《十五夜望月寄杜郎中》："今夜月明人尽望，不知秋思落谁家？"便是借"月"之"象"，以寄托思友之"意"。意象对于诗人抒发情感有着独特的作用，它渗透了作者的审美意识和人格情趣，是诗人抒发情感的最基本的方法，也是鉴赏诗歌最基本而又最重要的审美单元。

（二）诗歌的表现方法

1. 赋、比、兴

赋、比、兴是我国古代诗歌创作的基本手法，它是由后人根据《诗经》归纳出的美学原则。对于赋、比、兴的解释，历代学者存在着不同的观点，最著名和流行的是宋代理学家朱熹对这三种表现手法的解释："赋者，敷陈其事而直言之也。比者，以彼物比此物也。兴者，先言他物以引起所咏之辞也。"也就是说，赋，即平铺直叙，相当于现在的铺陈、排比；比，即比喻；兴，相当于现在的象征修辞。例如，《诗经·邶风·击鼓》中的"死生契阔，与子成说。执子之手，与子偕老。"用的就是赋的手法，即直接表达自己的感情，整齐地排比形式，增强了诗歌的情感色彩和情感力量。诗歌中讲究主观情感客观化，也就是借用外物、景象等来抒发、寄托、表现和传达诗人的情感。李白的"高堂明镜悲白发，朝如青丝暮成雪"（《将进酒·君不见》），采用比的手法，将青丝和雪比喻成头发，使这一形象更加鲜活、生动，从而给读者以鲜明的感受。兴一般用于诗歌的开头，如《孔雀东南飞》的开头"孔雀东南飞，五里一徘徊。"用的就是兴的手法，以孔雀双飞引出下文刘兰芝与焦仲卿的爱情故事，同时孔雀又是

爱情忠贞不渝的象征。赋、比、兴三种艺术手法的运用，既增强了诗歌的感染力，又激发了读者的联想与情感的共鸣，使诗歌更具意蕴和韵味。

2. 夸张

夸张是指作者运用丰富的想象，在客观现实的基础上，有目的地放大或缩小事物的形象特征，以增强表达效果的修辞手法，也叫夸饰或铺张。刘勰的《文心雕龙》对夸张这一修辞手法的地位进行了很好的诠释——"自天地以降，豫入声貌，文辞所被，夸饰恒存。"夸张能够使人们更清楚、更直观地感受到诗歌中所描绘的事物的本质。李白的"危楼高百尺，手可摘星辰。"（《夜宿山寺》），便采用了极其夸张的技法来烘托山寺的高耸，给读者以旷阔感。杜甫的"窗含西岭千秋雪，门泊东吴万里船。"（《绝句》），这里的"千秋雪"和"万里船"皆采用了夸张的手法，用来形容时间之久、范围之广，描写了诗人思接千载，视通万里的心境。韩愈的《左迁兰关示侄孙湘》："一封朝奏九重天，夕贬潮州路八千。"直接写出作者获罪被贬的原因，"九重天"与"路八千"的描写更渲染了诗人命运变化的急剧。夸张比一般语言更具艺术感染力，但在运用时需要把握度，以免造成歪曲事实的后果。恰当的使用夸张手法，能让诗歌更好地体现出自身的艺术价值，同时也给读者营造一种审美张力。

3. 比拟

比拟就是通过想象把物当作人来写，或者说用写人的人称或词语来写物，给物注以人的情感，把无思想感情的某些事物，给予物以人格化的表现，因而具有了人的某种特点。通常分为拟人和拟物两种。拟人就是把物当作人来写，给其注入人的情感，从而使所描绘之物更加生动形象、表意丰富。例如，韩愈的"白雪却嫌春色晚，故穿庭树作飞花。"（《春雪》），将雪拟作人，使穿树飞花的春雪具有灵性，给全诗增添了生趣。苏轼的《海棠》："只恐深夜花睡去，故烧高烛照红妆。"诗人以花喻人，渲染出海棠花的高洁与美丽。拟物常指把人当作物来写，赋予人以物的表现和情态，或以此物比他物。例如，李商隐的"桐花万里丹山路，雏凤清于老凤声。"（《韩冬郎既席为诗相送因成二绝》），这里将冬郎父子比喻为凤凰，赞扬了二者的才情，表达了青出于蓝而胜于蓝的赞美。岑参的"北风卷地白草折，胡天八月即飞雪。忽如一夜春风来，千树万树梨花开。"（《白雪歌送武判官归京》），前两句描写了北国突降大雪时的情景，后两句将此番白雪皑皑的景象比作漫山遍野盛开的梨花。这一比喻不仅形象生动地描绘了北国地雪景，同时给读者以强烈的视觉冲击。

4. 象征

象征手法是根据事物之间的某种联系，借助某人某物的具体形象（象征体），以表现某种抽象的概念、思想和情感。它可以将某些比较抽象的精神品质，化为具体的、可感的形象，给人留下咀嚼回味的余地。于谦的《石灰吟》写道："千锤万凿出深山，

烈火焚烧若等闲。粉骨碎身浑不怕，要留清白在人间。"诗人以物言志，将石灰作为象征体，实则是在表达诗人自己磊落的襟怀和崇高的人格。陆游的《卜算子·咏梅》："驿外断桥边，寂寞开无主。已是黄昏独自愁，更著风和雨。无意苦争春，一任群芳妒。零落成泥碾作尘，只有香如故。"诗歌的上半阕着力渲染了梅花的落寞凄清、寂寥荒寒地情形，下半阕描写了梅花绝不媚俗的忠贞。诗人以梅花象征自身至死不渝的爱国热情，比喻自己虽终生坎坷，但始终心怀社稷的爱国情怀。它与比喻相近，但却又不同。从特征上看，比喻是以物喻物，有具体性，形象较为鲜明；而象征则是以物抒意，较为抽象、含蓄。我国的诗歌里，常在意境的创造中隐喻着诗人的情趣和哲思，而象征手法无疑是通过某一形象来突显更深远的含义。

（三）诗歌的艺术特征

1. 抒情性

诗歌的抒情性是其最基本的艺术特征。抒情最易展示诗人内心的世界，形象生动地展示出诗人对外界的感受。白居易在《与元九书》提出："感人心者，莫先乎情。"钟嵘在《诗品·总论》中有言："凡斯种种，感荡心灵，非陈诗何以展其义？非长歌何以骋其情？"两者皆强调诗歌中抒情的重要性。抒情一般分为直接抒情和间接抒情两种。前者指诗人直接对某一人物和事件等表明爱憎的态度。如李白的《梦游天姥吟留别》："安能摧眉折腰事权贵，使我不得开心颜！"作者在叙事描写的基础上，直抒胸臆，表达自己不愿与权贵同流合污的思想感情。间接抒情则指诗人通过某一事物、某一问题等，含蓄地抒发自己的情感。如范仲淹的《渔家傲·秋思》："浊酒一杯家万里，燕然未勒归无计。羌管悠悠霜满地，人不寐，将军白发征夫泪。"诗人通过对边塞景物的描写，气氛的渲染，委婉地表达了戍边将士们思乡却渴望建功立业的复杂而又矛盾的情绪。

2. 凝练性

凝练性是指诗歌用高度精炼的语言，表现尽可能丰富而深沉的情思和意蕴。由于诗歌高度集中地反映社会生活，较之其他文学体裁，有着更高的语言要求。唐代刘禹锡曾在《董氏武陵集记》中提出诗歌的创作主张："片言可以明百意，坐驰可以役万里。"这一主张无不突显出诗歌凝练性的重要。我国诗歌自古便有着简约而不失丰富，含蓄而不失形象的凝练特点。例如，杜甫的《蜀相》："三顾频烦天下计，两朝开济老臣心。"短短两句诗，却将诸葛亮一生的际遇、抱负，以及辅佐功业全部概括在内，从刘备的三顾茅庐，到诸葛亮的隆重献策、开创蜀汉、辅佐后主等，一生的功勋事业，忠贞不渝之心，无不包括其中。英国诗人华兹华斯说："凝练是一种将感情通过沉思的沉淀，再以一种平静的方式抒发的事，而不是那种单凭才气，一任感情和想象无拘

无束发挥的诗。"如唐代诗人王昌龄的《从军行》中"青海长云暗雪山，孤城遥望玉门关。"仅用十四个字就把西北边境绵延数千里的风情地貌，高度凝练地描绘了出来。

3. 跳跃性（非逻辑性）与解构性

诗的内在结构中饱含着飞跃的想象，流动的情感，不可言说的情谊，因而经常跃出逻辑思维的轨迹，或凌空之下，或逆序而上，富有强烈的跳跃性。法国现代诗人瓦莱里认为，"如果散文是走路，诗则是跳舞"。英美新批评派认为和科学的陈述相比，诗歌的陈述则是一种"非指称性陈述"。英国美学家瑞恰兹认为："显然大多数诗歌是由陈述组成的，但这些陈述不是那种可以证实的事物，即使他们是假的也不是缺点，同样它的真也不是优点。"如杜甫的《闻军官收河南河北》中"即从巴峡穿巫峡，便下襄阳向洛阳。"两句用了巴峡、巫峡、襄阳、洛阳四个地名，空间的跳跃性很大，"即从""便下"两个词语将其紧紧粘连，语势、语调迅疾如闪电，初闻喜讯的狂喜之情溢于言表。诗歌内在结构的跳跃性决定了它对语言结构和现实逻辑的解构，现代诗歌对蒙太奇等手法的大量借鉴，又使其解构了固有的客观时空观念和因果联系。利安思·布鲁克斯在《悖论语言》一文中说："科学的趋势必须是使其用语稳定，把他们冻结在严格的外延之中；诗人的趋势恰好相反，是破坏性的，他用词不断地相互修饰，从而不像破坏彼此的词典意义。"[①]

4. 音乐性

诗歌可以说是一种将语言的声音魅力发挥到极致的文体，也是最能让人吟诵的"美的资源"。诗歌的音乐性是其区别与其他文学体裁的一种显著标志。我们古时称对"诗"的表达为"吟诗"，诗是要吟唱的，音乐的美感能够使诗歌的内涵更加丰富立体地展现出来。诗歌的语音构成主要为字音的响沉、强弱，语调的轻重缓急，语句的长短整散，语流的急徐、曲直等，其音乐性具体表现为鲜明的节奏与和谐的韵律。黑格尔指出："至于诗则绝对要有音节和韵，因为音节和韵是诗歌原始且唯一的愉悦感官的芬芳气息，甚至比所谓富于意象的富丽辞藻还更重要。"我国古代的《诗经》中，所收录的三百多篇诗歌，都是可以用乐器演奏和歌唱的，正如司马迁在《史记》中所提到的"诗三百五篇，孔子皆可弦歌之"。例如，《诗经》中被人们广为传唱的鹿鸣篇："呦呦鹿鸣，食野之苹。我有嘉宾，鼓瑟吹笙。吹笙鼓簧，承筐是将。人之好我，示我周行。"开头以鹿鸣起兴，宛若鹿的鸣叫声在耳边此起彼伏着，每次吟唱都会让听众有种身临其境的感觉，自始至终洋溢着欢快的气氛。

[①] 赵毅衡：《"新批评"文集》，百花文艺出版社，2001，第360-361页。

第三节 散文

一、散文的含义、历史、类别

(一)散文的含义

散文泛指不讲究韵律的散体文章,包括杂文、随笔、游记等。它是最自由的文体,不讲究音韵、排比,没有任何束缚及限制,通常一篇散文具有一个或多个中心思想,以抒情、记叙、论理等方式表达。

散文是中国最早出现的行文体。六朝以来,为区别于韵文、骈文,而把凡是不押韵、不重排偶的散体文章,概称散文。随着文学概念的演变和文学体裁的发展,散文的概念也时有变化,在某些历史时期又将小说与其他抒情、记事的文学作品统称为散文,以区别于讲求韵律的诗歌。

研究者指出,原始的诗歌、戏剧、小说无不是以散行文字叙写下来的。后来这些题材的结构逐渐成熟才慢慢定型下来,因此散文居于"文类之母"的地位。因此,我们不难发现,散文处于诗这种高度精简的语言和日常实用的语言文字之间的一个中间地带。

(二)散文的历史

散文的出现略晚于诗歌。我国最早的散文一般认为是出自于殷墟的甲骨文,最早的散文集是《尚书》。先秦的散文主要包括诸子散文和历史散文。诸子散文以论说为主,如《论语》《孟子》《庄子》;历史散文是以历史题材为主的散文,凡记述历史事件、历史人物的文章和书籍都是历史散文,如《左传》。西汉时期的司马迁的《史记》把传记散文推到了前所未有的高峰。东汉以后,开始出现了书、记、碑、铭、论、序等个体单篇散文形式。司马相如、扬雄、班固、张衡四人,被后世誉为汉赋四大家。唐宋在古文运动的推动下,散文的写法日益繁复,出现了文学散文,产生了不少优秀的山水游记、寓言、传记、杂文等作品,著名的"唐宋八大家"也在此时涌现。明代散文先有"七子"以拟古为主,后有唐宋派主张作品"皆自胸中流出",较为有名的是归有光。清代以桐城派为代表,注重"义理"的体现。到了现代,散文得到独立发展,出现了鲁迅、朱自清、林语堂、秦牧、杨朔、刘白羽等散文家。

散文的特点点是通过对现实生活中某些片断或生活事件的描述,表达作者的观点、感情,并揭示其社会意义,它可以在真人真事的基础上加工创造;不一定具有完整的故事情节和人物形象,而是着重于表现作者对生活的感受,具有选材、构思的灵活性

和较强的抒情性，散文中的"我"通常是作者自己；语言不受韵律的限制，表达方式多样，可将叙述、议论、抒情、描写融为一体，也可以有所侧重；根据内容和主题的需要，可以像小说那样，通过对典型性的细节如生活片段，作形象描写、心理刻画、环境渲染、气氛烘托等，也可像诗歌那样运用象征等艺术手法，创设一定的艺术意境。散文的表现形式多种多样，杂文、短评、小品、随笔、速写、特写、游记、通讯、书信、日记、回忆录等都属于散文。总之，散文篇幅短小、形式自由、取材广泛、写法灵活、语言优美，能比较迅速地反映生活，深受人们喜爱。

（三）散文的类别

根据散文的内容和性质可分为以下几类：

1. 抒情散文

抒情散文注重表现作者的思想感受，抒发作者的思想感情。这类散文有对具体事物的记叙和描绘，但通常没有贯穿全篇的情节，其突出的特点是强烈的抒情性。它或直抒胸臆，或触景生情，洋溢着浓烈的诗情画意，即使描写的是自然风物，也赋予了深刻的社会内容和思想感情。优秀的抒情散文感情真挚，语言生动，还常常运用象征和比拟的手法，把思想寓于形象之中，具有强烈的艺术感染力。例如，茅盾的《白杨礼赞》、魏巍的《依依惜别的深情》、朱自清的《荷塘月色》、冰心的《樱花赞》、当代作家田茂泉的《哦，棋山》。

2. 叙事散文

叙事散文侧重于从叙述人物和事件的发展变化过程中反映事物的本质，具有时间、地点、人物、事件等因素，从一个角度选取题材，表现作者的思想感情。例如，鲁迅的《藤野先生》、吴伯箫的《记一辆纺车》、朱自清的《背影》。根据该类散文内容的侧重点不同，又可将它区分为记事散文和写人散文。

3. 哲理散文

哲理散文是感悟的参透，思想的火花，理念的凝聚，睿智的结晶。哲理散文以种种形象来参与生命的真理，从而揭露万物之间的永恒相似，它因其深邃性和心灵透辟的整合，给我们一种透过现象深入本质、揭示事物的底蕴、观念，具有震撼性的审美效果。

二、散文的构成要素

（一）散文文体

文体是指独立成篇的文学体裁，或称为样式、体制，它反映了文本从内容到形式的整体特点，属于形式范畴。散文最大的特点是"形散而神不散"，其中"形散"主

要指形式自由、灵活、取材广泛，"神不散"则指其中心思想的一致性。苏轼在评价自己的散文创作时，这样写道："吾文如万斛泉源，不择地皆可出。在平地，滔滔汩汩，虽一日千里无难。及其与山石曲折，随物赋形，而不可知也。所可知者，常行于所当行，常止于不可不止，如是而已矣！其他，虽吾亦不能知也。"（《文说》）短短几句话，便道出了散文以自然为文，随情赋形，追求神似的文体特征。散文素有"美文"之称，不仅有凝练、生动的语言，更富有强烈的情感，它能够最大限度地展示语言的魅力，极富张力和蕴味。

（二）散文结构

文章的结构，是指文章各部分之间的组织和安排。它是一篇文章的骨架，主要包括线索、脉络、层次等，往往体现了作者的思想取向和审美情趣。散文因其篇章短小精悍、形式灵活自由的特点，在结构的形式上也趋于多样化，归纳起来，通常有如下几种形式：按时间顺序安排结构，如鲁迅的《藤野先生》，文章依据时间的推移，从介绍与藤野先生相识，到后来的相处、怀念为顺序，逐渐推进，铺展开来。按空间位置安排结构，如朱自清的《荷塘月色》，作者层次有序地、由远及近地、由里及外地描写了月光下荷塘的无边风光。按逻辑顺序安排结构，也就是说，符合人的认识规律、情感变化过程或者事物的发展顺序等。如余秋雨的《废墟》，文章首先阐述了作者及旁人对废墟的看法，继而论述中国需要废墟文化，以及保存历史废墟的必要性。

（三）散文意境

意境是文学构成中的一个重要范畴。关于意境的解释，王国维作了较为全面的论述：一是"意与境浑"，一是"言外之味"。也就是说，意境是通过形象化的、情景交融的艺术描写而创造出的，它能够把读者引入充分想象空间的艺术化境。意境是生活景象与思想感情的融合体，单纯的景物并不能称之为意境，意境应是外在的物境与作者内在的心境高度统一时而产生的，是外物与内情的自然融合。例如，朱自清的《春》中有这样一段描写："桃树、杏树、梨树，你不让我，我不让你，都开满了花赶趟儿。红的像火，粉的像霞，白的像雪……"这段文字通俗易懂、生动形象，让读者仿佛置身于万物复苏、争奇斗艳的春天中。意境往往关系着散文美学价值的高低，在表达时重不在写形，而在于神；重不在于写实，而在于虚。它是散文的艺术生命，能够让散文充满活力与生气，激发读者的情感共鸣。

（四）散文笔调

笔调是文章的写作格调或文笔风格。散文作为一种抒情艺术，清代文学家刘熙载

认为散文的行文"文如云龙雾豹，出没隐见，变化无穷"。散文写作的变化无穷，使其笔调也显得格外的潇洒自如，既有华丽，也有朴素。不同的作品有着不同的风格和气质，但总体而言，散文的语言要比小说凝练，较诗歌自然。郁达夫曾说："现代散文之最大特征，是每一个作家的每一篇散文里所表现的个性，比从前的任何散文都来的强。"换言之，重个性才是现代意义上的散文。在散文中，笔调确乎是个人的，它与个人文学素养的积累和性情的取向息息相关，是一种自然的、本我的流露。例如，周作人的文章在其退隐心态的影响下，其笔调风格颇具苦寂闲适的意味。而林语堂以一种超脱与悠闲的心境来旁观世情，故其散文提倡以自我为中心、以闲适为格调。

三、散文的艺术特征

（一）题材广泛

题材是写进艺术作品的生活事件或生活现象。散文在题材的选取方面较为自由广阔，囊括古今中外历史事件、人物风情、杂感漫忆等，虽然篇幅短小精悍，但却言之有物。正如贾平凹所说的："散文是大而化之的，散文是大可随便的，散文就是一切的文章。"散文在取材方面主要从主观和客观两个方面取得，从主观方面来看，凡是经过作者思绪过滤的事物，皆可成为作者笔下的题材。从客观方面来看，社会生活中的一切人物、事物等都可成为作者摄取的题材对象。郁达夫曾指出，现代散文的一个重要特征是"人性、社会性与大自然的调和"。

（二）结构灵活

散文最重要的特征是"形散而神不散"，这里的"散"可理解为结构自由的灵活性。散文在各类文体中规范格式是最少的，它不像诗歌、小说等惯例或理论成规。散文的取材十分广泛自由，它不受时间和空间的限制，表现手法不拘一格，既可叙述事件的发展，也可描写人物形象；既可托物抒情，又可发表议论。同时，作者可以根据文章的内容需要，自由调整、随意变化。从散文的立意方面来说，散文所要表达的主题必须明确而集中，无论它的内容多么广泛，表现手法多么灵活，无不为更好地表达主题而服务。为了做到形散而神不散，在选材上应注意材料与中心思想的内在联系，在结构上借助一定的线索把材料贯穿成一个有机整体，散文中常见的线索有：1）以含有深刻意义或象征意义的事物为线索；2）以作品中的"我"来作线索，以"我"为线索，由于写的都是"我"的所见所闻所思所感，侃侃而谈，自由畅达，使读者觉得更加真实可信、亲切感人。

(三)语言优美

所谓优美,就是指散文的语言清新明丽,生动活泼,富于音乐感,行文如涓涓流水,叮咚有声,如娓娓而谈,情真意切。所谓凝练,是说散文的语言简洁质朴,自然流畅,寥寥数语就可以描绘出生动的形象,勾勒出动人的场景,显示出深远的意境。散文力求写景如在眼前,写情沁人心脾。散文素有"美文"之称,它除了有精神的见解、优美的意境外,还有清新隽永、质朴无华的文采。经常读一些好的散文,不仅可以丰富知识、开阔眼界,培养高尚的思想情操,还可以从中学习选材立意、谋篇布局和遣词造句的技巧,提高自己的语言表达能力。

第四节 小说

一、小说的含义、历史、类别

(一)小说的含义

小说是以刻画人物形象为中心,通过心灵的剖析、情节的构造和环境的描写来反映和再现社会生活的一种虚构性文体。小说的三要素包括人物、情节、环境。其中,人物是核心,情节是骨架,环境是依托。其中,情节是人物性格形成及发展的历史,情节是随着人物性格的发展而发展,随着人物性格的改变而改变。而环境往往为故事情节的展开提供广阔的活动空间,为人物的思想、性格提供表现和衬托的环境。

(二)小说的历史

"小说"一词最早出现于《庄子·外物》:"饰小说以干县令,其於大达亦远矣。"庄子所谓的"小说"是指琐碎的言论,与今日小说观念相差甚远。直至东汉桓谭《新论》:"小说家合残丛小语,近取譬喻,以作短书,治身理家,有可观之辞。"班固《汉书·艺文志》将"小说家"列为十家之后,其下的定义为:"小说家者流,盖出於稗官,街谈巷语,道听途说之所造也。"才稍与今日小说的意义相近。

古典小说萌芽于先秦,发展于两汉,雏形于魏晋南北朝,形成于唐代,繁荣于宋元,鼎盛于明清。先秦两汉时期出现的神话传说、寓言故事、史传文学成为古典小说叙事的源头。神话传说已经具备人物和情节两个基本因素,散见于诸子百家书中的寓言典故提供了借鉴经验,历史著作有比较完整的结构、人物形象和历史背景。魏晋南北朝时期出现了志怪、志人小说。严格意义上说这仍然算不上是小说,只能算是小

说的雏形。《世说新语》也是这个时期的优秀作品，里面收集了许多短小精悍的故事。唐朝时期，古代小说的发展趋于成熟，形成了独立的文学形式——传奇体小说，由此我国的小说脱离历史领域而成为文学创作。唐代三大爱情传奇是此时期的标志性作品。宋元时期商品经济的发展和市井文化的兴起，给小说创作带来深厚的土壤。话本经过文人加工形成许多话本小说和演义小说。明清时期小说开始走上了文人独立创作之路，这一时期，小说作家主体意识增强。《红楼梦》的出现，把中国古代小说发展推向了高峰，达到前所未有的成就。在明清这一段时间内，涌现了无数的经典之作流传于世。如明代四大奇书（《西游记》《水浒传》《三国演义》《金瓶梅》）、三言二拍（《醒世恒言》《警世通言》《喻世明言》《初刻拍案惊奇》《二刻拍案惊奇》）、清代的《红楼梦》《儒林外史》《老残游记》《聊斋志异》等。明董其昌《袁伯应（袁可立子）诗集序》："二十年来，破觚为圆，浸淫广肆，子史空玄，旁逮稗官小说，无一不为帖括用者。"

至新文化运动之后，小说步入新当代阶段。民国时期，尤其是"五四运动"以来，中国遭受列强侵略，社会各种思潮流行，舶来文化冲击传统文化，中国小说的发展出现多元化，各类小说题材涌现，其中现代言情小说的发端鸳鸯蝴蝶派就出现在此时。正统小说的代表性人物有"鲁、郭、茅、巴、老、曹"六大家。晚清民国报纸兴起为小说创作提供了一个上佳的舞台，报纸通过连载小说招揽人气，小说家通过报纸赚取稿费。近现代几乎所有著名的小说家最初都是从报纸上连载小说开始，从鸳鸯蝴蝶派的张恨水，到鲁迅，再到当代金庸。

西方小说的起源最早可追溯到古希腊时期，最初的《荷马史诗》《伊索寓言》皆为古希腊文学的重要组成部分，虽然当时并未形成完整的小说体裁，但这些作品却为西方小说的诞生和发展打下了基础。中世纪的西方小说发展近乎停滞，直到"文艺复兴"后，西方小说才逐渐发展并成熟。15世纪末出现了提倡思想自由和个性解放，才出现了以描写现实生活中各阶层人物形象为内容的人文主义小说。法国的《巨人传》、意大利的《坎特伯雷故事集》等都是这一时期的代表作。17世纪，古典小说的兴起使西方小说语言得到了大幅度的提高。18世纪，欧洲启蒙主义小说诞生，这一时期的代表作有丹尼尔·笛福（Daniel Defoe，1660—1731年）的《鲁滨逊漂流记》，歌德（Goethe，1749—1832年）的《少年维特之烦恼》。19世纪，浪漫主义小说、现实主义小说和批判现实主义小说逐渐占据领导地位，代表作有《基督山伯爵》和《悲惨世界》等。

古今中外的小说数量众多，按篇幅分长篇小说、短篇小说、中篇小说、微型小说。按内容题材分社会小说、言情小说、武侠小说、悬疑小说等，由于网络的发达，近年来开始流行的有魔幻类、穿越类小说。按小说要素的构成成分及组织方式的不同，可分为情节小说、性格小说、抒情小说、心理小说等。此外还可以将小说分为古典主义、

现实主义、浪漫主义小说等。

二、小说的构成要素

传统小说理论认为，人物、情节、环境是小说不可或缺的三要素。小说就是由这三种成分构成的独立艺术形态。对丰富的小说创作现象进行具体考察，我们发现还存在情感、情态、意蕴等小说"准要素"成分。

（一）人物形象

人物的核心是思想性格，人物描写的角度有正面描写和侧面描写。正面描写包括外貌、语言、动作、神态、心理等，侧面描写通常以他人或事物来反映该人物，又叫侧面烘托。小说塑造人物，可以以某一真人为模特儿，综合其他人的一些事迹，如鲁迅所说："人物的模特儿，没有专用过一个人，往往嘴在浙江，脸在北京，衣服在山西，是一个拼凑起来的角色。"任何一部优秀的小说，总有使人难忘的典型人物。人们可以通过这些艺术典型的镜子，看到、理解许多人的面目。

（二）故事情节

故事情节是指作品所描写的事件发展、演变的全过程。故事情节的一般结构：序幕—开端—发展—高潮—结局（—尾声）。故事情节来源于生活，它是现实生活的提炼，它比现实生活更集中，更有代表性。现实生活中的事件和矛盾是有始有终，有起有伏，并有一定发展过程的，因而小说情节的展开，也是有段落、有过程的。这个过程一般分为开端、发展、高潮、结局四个部分。有时还有序幕和尾声。在作品中，情节的安排决定于作者的艺术构思，并不一定按照现实生活中的事件发生、发展的自然顺序，有时可以省略某一部分，有时也可颠倒或交错。

（三）环境描写

环境描写是指对人物活动的环境和事情发生的背景作描写。一部好的小说就总能让人身临其境，而不像科学报告那样枯燥。作者总是能以优美的文笔、生动的描写和不可思议的想象把这个故事牢牢地刻印在读者的脑海里。环境描写分为自然环境和社会环境。自然环境描写是指对人物活动的时间、地点、季节、气候及花草鸟虫的描写，作用是渲染故事气氛、烘托人物形象、推动情节发展、暗示社会环境、深化作品主题。社会环境描写是指对人物活动的具体背景、处所、氛围，以及人际关系等作描写，作用是交代人物的生存环境、社会关系和时代背景。

三、小说的表现方法

（一）线索

线索是指小说中把材料贯穿于一个整体所展露的轨迹。无论小说的实践如何纷繁复杂，人物如何众多，只要把握住线索便可行文自如，组织周密，使文章成为一个有机的整体。

（二）叙述

叙述就是把人物的经历、行为，事件发生、发展变化的过程及环境状况作概括性的交代和陈述。陈述包括时间、地点、人物、起因、经过、结果六个要素，有自叙、他叙、顺叙、倒叙、插叙，明叙、隐叙等叙述方式。

（三）描写

描写即用形象生动的语言对人物、事件、环境具体描绘出来的一种手法。按照内容来分，描写分为人物描写和景物描写两种。人物描写的方法有六种，即概括描写、肖像描写、语言描写、行动描写、心理描写、细节描写；而景物描写则包括静态与动态、客观与主观、反衬与对比三种。

（四）典型化

典型化是指作者以概括化和个性化的方法，运用想象和虚构对生活素材进行选择、提炼、集中和概括，创造出既能体现社会生活某些本质规律又有鲜明个性特征的形象，使小说反映出来的生活比实际生活更高、更强烈、更典型、更有普遍性。

四、小说的艺术特征

（一）细致而丰富的人物刻画

小说中的一切细节、场景、背景、气氛、情绪、意念及故事，都无法游离于人物而孤立存在。人物是小说整个形象体系的核心，融注着作者的审美感知、审美判断和理想。小说既可以展现一代人、几代人的漫长经历，如《百年孤独》；也可以写人物一生中的某个片段，如《我的叔叔于勒》。从人物的物质生活到精神生活，从个人性情到社会关系，小说家可以根据需要对各种人物的生活，以及命运作多方面的刻画和描写。

人物神态外貌的细致描写可反映人物的生活状态、精神境况。对人物的服饰、动作的描写也可以反映人物的身份地位、生活环境等，小说创作中经常会出现大量的"心

理事件",包括主体回忆的事件和主观感受、想象的时间。因此,小说对人物心理活动的描写和剖析显得十分重要。

小说使我们看到的是人类灵魂最深刻和最多样化的运动,比其他文体更能反映人性的隐秘之处,尤其是细腻深刻的心理描绘,对诸如人的爱、欲等展现人性深度的内容的关注和抒写成为小说独具的艺术特色。

(二)完整而复杂的故事情节

小说的叙事性,决定了故事是其叙述内容的基本成分。19世纪英国小说家安·特罗洛普说:"我一开始就相信,一个作家,当他坐下来动手写小说的时候,必须有故事要讲。"故事首先以事件为基础,所谓事件是由所叙述的人物行为及其后果构成。当故事走进小说,它就获得了更多的生活内涵和艺术内涵。一系列事件按照因果逻辑组织起来便构成了情节,情节的演变大致可以分为三种方式:一是分解,作者需要从生活素材中剔除无意义的琐事和一般性的事件,将生活中的精粹内容分解出来,从而使情节更加典型化;二是组合,按照事件本来的时空顺序或者打散重组后的时空顺序,使其成为小说中更有艺术表现力的情节单元;三是虚构,作者通过自己丰富的艺术想象,来虚构一定的情节,使情节更加完善并富有吸引力。

一般而言,情节对于所有叙事文学作品都是必不可少的,故事情节本身所蕴含的生存体验和艺术魅力,对于小说文本而言具有十分重要的价值。但是,无论情节如何变化,都必须符合一定的情理,需要使情节呈现出一定的逻辑关系、因果条件等,使得情节更加连贯,更符合审美要求。

(三)充分而具体的环境描写

小说的环境描写和人物的塑造与中心思想有极其重要的关系。环境描写分自然环境描写和社会环境描写,社会环境是重点,它揭示了种种复杂的社会关系,如人物的身份、地位、成长的历史背景,等等。社会环境的描写能够提供人物活动和事件发展的时代背景,揭示社会本质,深化主题思想。自然环境包括人物活动的地点、时间、季节、气候及景物等,主要用来交代故事发生的时间、地点,渲染特定气氛,增强故事真实性。同时,能够推动故事情节的发展,暗示人物的命运。具体的自然环境、社会环境描写对表达人物的心情、渲染气氛都有不少的作用。

恰当的运用环境描写,能够揭示或深化主旨。例如,鲁迅的《祝福》,小说的开头就描写了鲁镇年底热闹忙碌的气氛,其中"沉重"的晚云,"阴暗"的天色,渲染了整个文章悲凉和沉寂的气氛。文章结尾祥林嫂的死和天地圣众的"预备给鲁镇的人们以无限的幸福"的气氛,形成鲜明的对比,揭示了旧社会封建礼教吃人的本质。文

章中的自然环境与社会环境的相互结合，奠定了文章的情感基调，同时也烘托出了下层劳动人民无法抗拒的悲惨命运。

思考题

1. 语言艺术有哪些审美特征?
2. 试述诗歌、散文、小说的过程要素与表现手法。

主要参考书目

1. [德] 黑格尔. 美学 (1-3卷), 北京：商务印书馆, 1984
2. 丹纳. 艺术哲学. 桂林：广西师范大学出版社, 2000
3. 格罗塞. 艺术的起源. 北京：商务印书馆, 2005
4. 克莱夫·贝尔. 艺术. 北京：中国文联出版公司, 1984
5. 科林伍德. 艺术原理. 北京：中国社会科学出版社, 1985
6. 苏珊·朗格. 艺术问题. 北京：中国社会科学出版社, 1983
7. 席勒. 美育书简. 北京：中国文联出版公司, 1984
8. 朱光潜. 朱光潜美学文学论文选集. 长沙：湖南人民出版社, 1980
9. 王朝闻. 美学概论. 北京：人民出版社, 1981
10. 张晓凌. 观念艺术. 长春：吉林美术出版社, 1999
11. 中华文明五千年, 北京：文物出版社, 2002
12. 宗白华. 美学散步. 上海：上海人民出版社, 1997
13. 徐复观. 中国艺术精神. 上海：华东师范大学出版社, 2001
14. 李泽厚. 美的历程. 天津：天津社会科学院出版社, 2001
15. 彭吉象. 艺术学概论. 北京：北京大学出版社, 2006
16. 王宏建. 美术概论. 北京：高等教育出版社, 1996
17. 梁江. 美术概论新编. 桂林：广西师范大学出版社, 2005
18. 邹跃进. 艺术导论. 北京：高等教育出版社, 2008
19. 欧阳周等. 艺术导论. 长沙：中南大学出版社, 2008
20. 朱志荣. 艺术导论. 上海：华东师范大学出版社, 2007
21. 舒一飞等. 艺术导论. 北京：对外经济贸易大学出版社, 2008
22. 黎葛等. 艺术导论. 西安：西安交通大学出版社, 2008
23. 蒋勋. 艺术概论. 北京：生活、读书、新知三联书店, 2000
24. 肖鹰. 中西艺术导论. 北京：北京大学出版社, 2005
25. 王端廷. 写给大家的西方美术史. 北京：时事出版社, 1999
26. 中央美术学院美术史系外国美术史教研室. 外国美术简史. 北京：高等教育出版社, 1999

27.北京大学哲学系美学教研室编.中国美学史资料选编,北京:商务印书馆,1980

28.《中国大百科全书》总编辑委员会.中国大百科全书·美术卷·北京:中国大百科全书出版社,2003

29.陶文鹏.苏轼诗词艺术论.上海:上海古籍出版社,2001

30.张晓凌、梁江、吕品田编.学术与人生,石家庄:河北教育出版社,1999

31.俞建华.中国画论类编·北京:人民美术出版社,1986

32.刘墨.书法与其他艺术.沈阳:辽宁美术出版社,2002

33.[英]特里温·科普勒斯顿,西方现代艺术,郭虹等译.合肥:安徽美术出版社,1990

34.李泽厚.华夏美学.天津:天津社会科学院出版社,2001

谨向原作者和出版单位、相关机构致以诚挚的谢意!